后浪出版公司

意大利文艺复兴时期的宫廷：

艺术、愉悦与权力

Italian Renaissance Courts:

Art, Pleasure and Power

[英]艾莉森·科尔 著

张延杰 译

 湖南美术出版社

全国百佳图书出版单位

· 长沙 ·

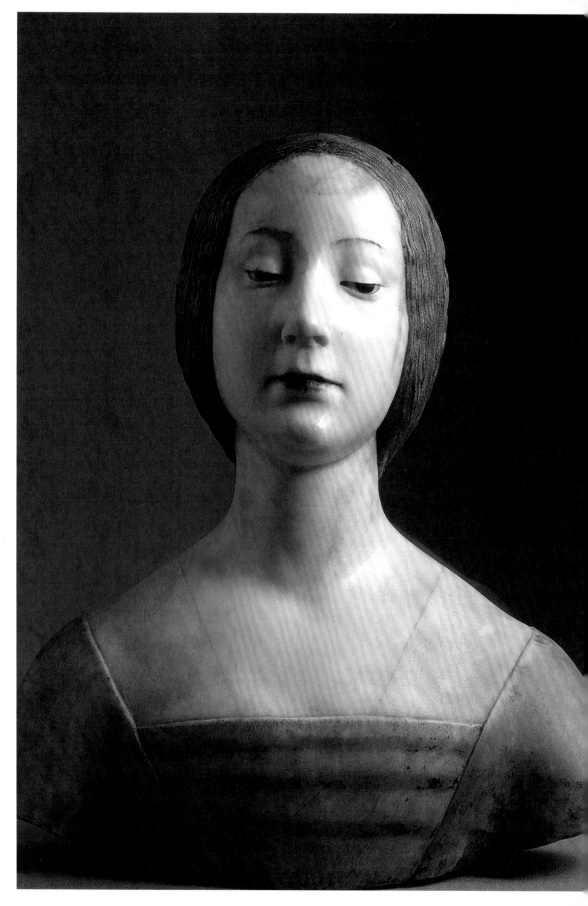

Italian Renaissance Courts:
Art, Pleasure and Power

致谢

感谢下列人士的帮助和鼓励：我的儿子杰伊（Jay）和路易斯（Louis），我的人生伴侣奥拉西奥（Horacio），感谢他们一直以来耐心支持我的冒险；感谢莎伦·弗莫尔（Sharon Fermor）和玛丽·斯图尔特（Mary Stewart）对我的想法的一贯信任；感谢我的哥哥山姆（Sam）和芭芭拉·里奇（Barbara Ricci）提供宝贵的意大利视角。我还要感谢我的编辑卡洛琳·比格尔（Caroline Bugler），感谢劳伦斯金专业的团队，感谢我过去和现在学术写作的读者们。我将这本书献给我已故的丈夫基思·查德威克（Keith Shadwick），感谢他给予我写作的空间。

卷首插图：弗朗切斯科·劳拉纳，《阿拉贡的伊莎贝拉半身像（？）》（见本书第 71 页）
本页插图：根特的尤斯图斯 / 佩德罗·贝鲁盖特（？），《费代里科·达·蒙泰费尔特罗和他的儿子圭多巴尔多的肖像》（见本书第 133 页）

目　录

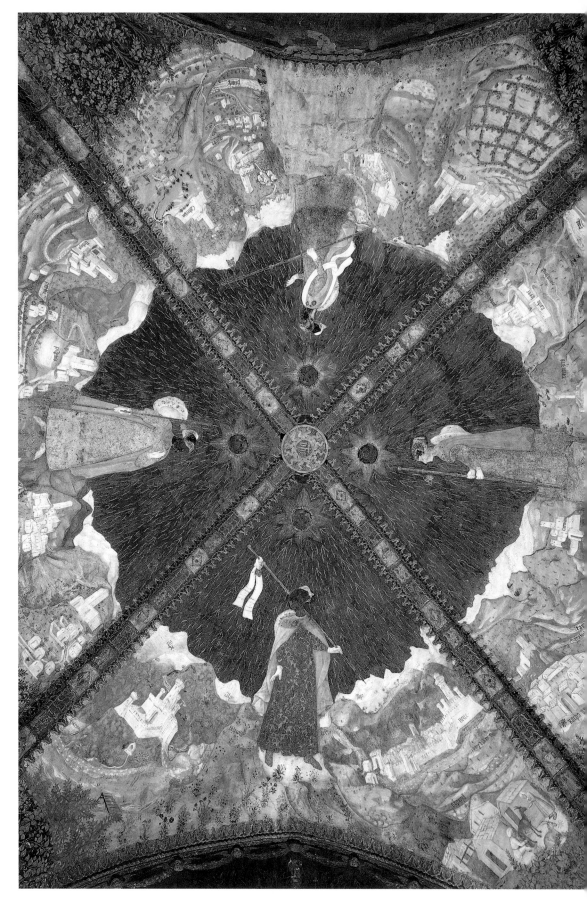

前　言

受乔尔乔·瓦萨里那部以托斯卡纳为中心的名著《艺苑名人传》（1550/1568 年）的启发，几个世纪以来，学界对 15 世纪意大利文艺复兴的艺术史研究一直侧重于美第奇佛罗伦萨的超常天才、个人主义和创新精神，随后是 1500 年左右罗马和威尼斯艺术的成熟发展。建立在人的尊严、权利、代表权和自由等文明原则之上的古罗马共和国政治理想，对 19 世纪意大利和德国的历史学家特别有吸引力，他们把佛罗伦萨和威尼斯共和国视作西方式自由主义现代国家的摇篮。另一方面，由执政官（专制的领主）控制的意大利城邦国家，经常被视为压迫、空幻的辉煌以及甘愿堕落的地区，并体现在其统治者的专制君主形象中。在这些地方，像里米尼的西吉斯蒙多·马拉泰斯塔（图 2）这样的领主——以其残暴和对伊索塔·德利·阿蒂的痴迷而闻名——可能会被教皇立即判入地狱。

但在过去的 50 年里，其他城邦国家的艺术已经从阴影中强有力地浮现出来，并已有许多聚焦于意大利贵族的学术著作出版，特别是关于北部宫廷及其多样、灿烂、与众不同的文化〔例如维尔

图 1
金色房间的拱顶
Vault of the Golden Room
贝内代托·本博、博尼法乔·本博
（?）

约 1460 年，湿壁画。托雷基亚拉城堡，艾米利亚-罗马涅大区

领主的城堡遍布整个领地，为世人展现了一个令人敬畏的领主权力形象。此图中，在领主皮耶尔·马里亚·罗西的托雷基亚拉城堡拱顶上，描绘了横跨山峰的诸多城堡，每座城堡都与托雷基亚拉城堡处在正确的罗经方位点上。那些居于较低位置的城堡则被描绘在房间的护墙板上，这种区别体现了各城堡不同的战略位置和用途。

纳·刚德斯海默（Werner Gundersheimer）1973 年对费拉拉宫廷具有里程碑意义的研究、伊芙琳·韦尔奇（Evelyn Welch）1996 年对米兰的权威描述］。这些研究有助于将"文艺复兴时期"（现在通常指 1300—1600 年）的卓越成就置于一个更加丰富细微甚至不太有序的语境之下。重要的文本都已在本书参考书目中提及。

意大利文艺复兴宫廷研究中不断扩展的视角（现在包括欧洲和其他地区），以及一些关于宫廷艺术家的权威著作中敏锐而深刻的洞察［斯蒂芬·坎贝尔（Stephen Campbell）对费拉拉人科斯梅·图拉的考察就是一个令人振奋的例子］，使得 15 世纪不再被描述为一个奇迹般过渡到全新"现代"风格的时刻——这一理念源自 15 世纪第二个十年和第三个十年的佛罗伦萨，那里的绘画、雕塑和建筑取得了惊人进步（通常集中于洛伦佐·吉贝尔蒂、多纳泰罗、布鲁内莱斯基、马萨乔和阿尔贝蒂的成就）。佛罗伦萨风格——对中心透视法则和浮雕技术（rilievo，在光与影之间塑造立体事物的能力）的掌握、受古风启发的自然主义和雕塑的纪念碑性，现在也不再被认为是当时占据主导地位的审美风格。佛罗伦萨发展出一个以技巧极其高超的本地艺术家（很多人最初接受的是金匠培训）为主的画派，并将他们的文化知识作为复杂影响力的一部分传播到其他地方。与此同时，其他城邦国家特别从巴黎、勃艮第、布鲁日的伟大宫廷寻求灵感，热情地培育和发展出属于自己的充满活力的其他美学。

在中世纪晚期的著作中，复兴（rinascità）的概念所定义的是一场运动而不是一段时期，关注的是古典学问的重兴，以及在道德、政治和创造性领域，因人类潜能的更新所带来的振奋感。这场复兴运动以伟大的托斯卡纳诗人彼特拉克（1304—1374 年）为代表，他对失落的古典文本的追索与激情成为复兴运动的主要表现。这一运动在 15 世纪加快了步伐，支持者包括领主和教皇，还有总督、商人、银行家和教士。这场运动与一系列同样引人注目的文化势力比肩而列，从早期帝国拜占庭的圣像传统到中世纪的骑士文化，囊括了艺术生产的全部范围：这一时期对挂毯、泥金装饰手抄本、象牙制品、雕刻印版和珠宝等艺术的重视程度即使没有超过也不亚于雕塑和绘画。学者们现在把 15 世纪描述为一个充满想象力的延续、重新发现

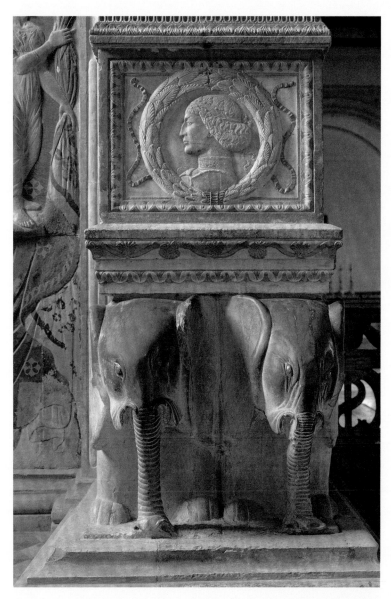

图 2

（大象承载的）西吉斯蒙多·潘多尔福·马拉泰斯塔肖像

Portrait of Sigismondo Pandolfo Malatesta (supported by elephants)

阿戈斯蒂诺·迪·杜乔

约 1449—1455 年，大理石。马拉泰斯塔教堂，里米尼

这件西吉斯蒙多凯旋的肖像是他所修建教堂（见图 26、图 27）中奢华装饰的一部分，这座教堂用作他自己和他心爱的伊索塔（他的第三任妻子）的陵墓。西吉斯蒙多头戴桂冠，肖像周围环绕着象征名望的月桂枝，呈现出令人瞩目的威严侧影（与装饰着里米尼奥古斯都拱门的圆形浮雕遥相呼应）。西吉斯蒙多的形象构成柱石的底座，由一对大象支撑；大象是马拉泰斯塔家族最热衷的图案，在西吉斯蒙多和伊索塔的纪念章上均有出现，象征刚毅与名望、虔诚与贞洁。

和创新的时期，这个世纪与古希腊罗马的强大遗产一样，对神圣仪式、王朝传统、国际交流、共同的精英主义和贵族理想有着同样浓厚的兴趣。正是在这些影响势力的混合作用下，加上政治动荡的氛围、显著的社会变革（几乎影响着每一个社会价值观）以及对加速进步的渴望等因素的推动，使得这一时期意大利的文化发展"格外强劲"。

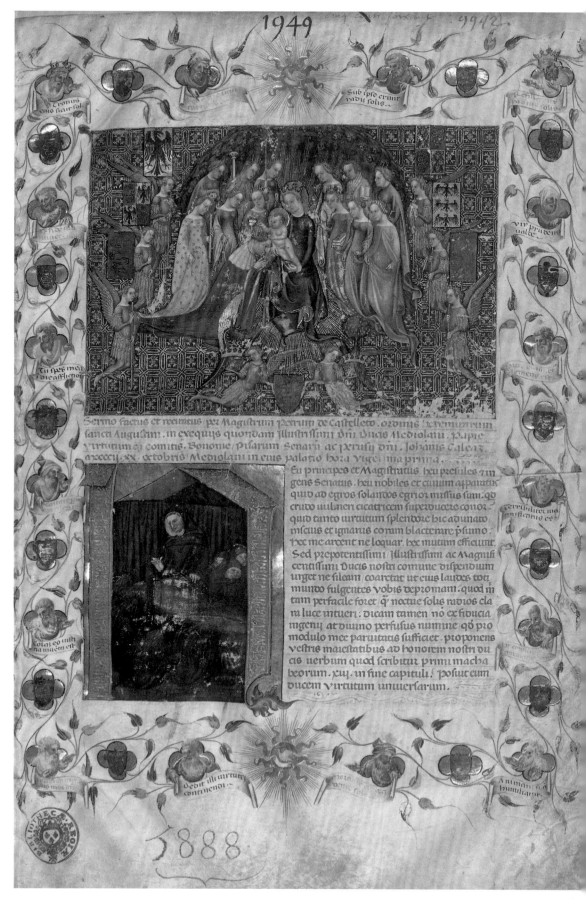

Sub ipso erunt radij solis.

Thronus eius sicut sol.

vir prudens valde

Tu spes mea i die afflictiõis

dedit illi virtutem continendi

Animam suã humiliauit.

Sermo factus et recitatus per Magistrum petrum de Castelleto. ordinis heremitarum sancti Augustini. in exequijs quondam Illustrissimi dñi Ducis Mediolani. Papie virtutum etcomitis. Bononie/Pisarum Senarũ ac perusij dñi Johãnis Galeaz. anno ccc ij. xx. octobris Mediolani in eius palatio hora vigesima prima.

Eu principes et Magistratus. heu presules zin gens Senatus. heu nobiles et ciuium apparatus quid ad egros solandos egrior missus sum. qd crudo uulneri cicatricem superducere conor quod tanto uirtutum splendore hic adunato miscus et ignarus coram blacterare psumo. hec me arcent ne loquar. hec mutum efficiunt. Sed prepotentissimi illustrissimi ac Magnificentissimi Ducis nostri comune dispendium urget ne sileam coarctat ut eius laudes toti mundo fulgentes vobis depromam. quod in tam perfacile foret q̃ noctue solis radios clara luce intueri. dicam tamen nõ ex fiducia ingenij. at diuino perfusus numine. qd pro modulo mee paruitatis sufficiet. proponens vestris maiestatibus ad honorem nostri ducis uerbum quod scribitur primi macha beorum. xiij. in fine capituli. posuit eum ducem virtutum uniuersarum.

> 在我们热衷改变的意大利，没有什么东西可以持久，也不存在任何古老的王朝，一个仆人都可以很容易地成为国王。
>
> ——教皇庇护二世（1405—1464 年），《闻见录》

引　言　15 世纪文艺复兴时期的宫廷

意大利直到 1861 年才成为一个统一的国家；距离这一年仅 14 年前，奥地利首相梅特涅亲王还将意大利轻蔑地视作"一种地理上的表达"。我们现在认为的现代意大利，大部分可追溯到公元前 1 世纪奥古斯都统治时期，那是一段不同寻常的和平时期，并被视为基督教时代的发端。但是，自从公元 5 世纪西罗马帝国灭亡，意大利也随之分裂，这个半岛一直在努力重新获得一种稳定的民族或文化上的认同感。大约在 1200 年之后，意大利半岛逐渐演变为由城邦国家拼贴而成（与古代"义大利亚"的部落区域类似），国家之间没有组成共同体的意愿。当时意大利有寡头统治的共和国（如佛罗伦萨、锡耶纳、卢卡、威尼斯和热那亚），有罗马教廷，还有无数个由当地执政官统治的贵族宫廷（图 4）。后者要么属于帝国封地（这些领地的诸侯忠于统治着现在的比利时、奥地利、德国和瑞士的神圣罗马帝国），要么属于教皇领地（那些地方效忠于教皇，但已经长时间远离罗马的统治）。

图 3

圣母玛利亚为詹加莱亚佐·维斯孔蒂加冕，彼得罗·达·卡斯泰洛《讲道集》卷首插画

Coronation of Giangaleazzo Visconti by the Virgin Mary, frontispiece to Pietro da Castelleto's *Sermo in Exequis Johannis Galeatii ducis Mediolani*

米凯利诺·达·贝索佐

米兰，1403 年，羊皮纸上饰图，34.6 厘米 × 24.2 厘米。法国国家图书馆，巴黎

这部由奥古斯丁修会修士撰写的纪念手稿（在装饰性开头的图中表现了他在讲经坛上发表悼词的情景），将世俗宫廷和神圣殿堂的优雅风格和意象融合起来。天使出现在装饰着帝国雄鹰的旗帜旁边（詹加莱亚佐被神圣罗马帝国皇帝封为米兰公爵），但詹加莱亚佐在这里被表现为由圣母和圣婴为他加冕。

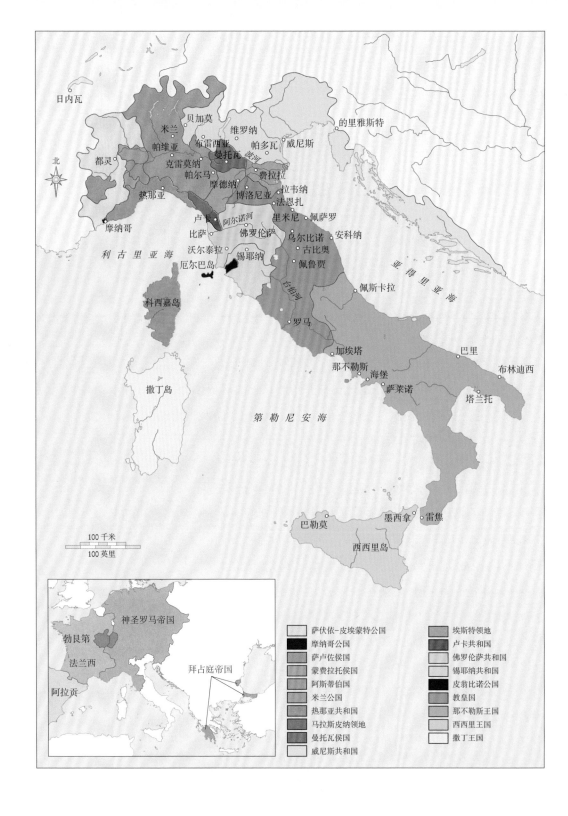

日内瓦

贝加莫
米兰
维罗纳
帕维亚
布雷西亚
帕多瓦
威尼斯
北
都灵
克雷莫纳
曼托瓦
的里雅斯特
帕尔马
波河
费拉拉
热那亚
摩德纳
拉韦纳
博洛尼亚
法恩扎
摩纳哥
卢卡
里米尼
佩萨罗
阿尔诺河
乌尔比诺
安科纳
比萨
佛罗伦萨
沃尔泰拉
古比奥
利古里亚海
厄尔巴岛
锡耶纳
佩鲁贾
台伯河
佩斯卡拉
科西嘉岛
罗马
亚得里亚海
加埃塔
巴里
那不勒斯
布林迪西
海堡
撒丁岛
萨莱诺
塔兰托
第勒尼安海

100 千米
100 英里
巴勒莫
墨西拿
雷焦
西西里岛

神圣罗马帝国
勃艮第
拜占庭帝国
法兰西
阿拉贡

	萨伏依-皮埃蒙特公国		埃斯特领地
	摩纳哥公国		卢卡共和国
	萨卢佐公国		佛罗伦萨共和国
	蒙费拉托侯国		锡耶纳共和国
	阿斯蒂伯国		皮翁比诺公国
	米兰公国		教皇国
	热那亚共和国		那不勒斯王国
	马拉斯皮纳领地		西西里王国
	曼托瓦侯国		撒丁王国
	威尼斯共和国		

历任帝国皇帝常常要求享有伦巴第大区素有的封建权利，罗马教廷则要求享有艾米利亚-罗马涅大区和安科纳的马尔凯大区的权利。这些地区名义上都被要求向它们的帝国或教会统治者缴税或服兵役，但事实上都享有实际的独立地位。正如约翰·阿丁顿·西蒙兹在其名作《暴君的时代》（*Age of the Despots*）中所挖苦和评述的，神圣罗马帝国皇帝对这些地区的零星探访，"要么是乞求出兵远征，要么是假期短途旅行，在这一过程中，充满野心的冒险家们向这些城邦政府买下头衔，毫无价值的荣誉纷纷落在虚荣的廷臣头上"。在"领主"外住的情况下，他们的追随者（支持教皇的归尔甫党和支持帝国的吉伯林党）陷入持续的领地争夺中，对于城邦的统治者来说，正是利用这种对抗建立自己实际统治的大好时机。城邦执政官崛起的关键点是在 1395 年，当时米兰的詹加莱亚佐·维斯孔蒂以 10 万杜卡托从神圣罗马帝国皇帝瓦茨拉夫四世那里买到"公爵"头衔，之后作为"帝国代理人"开始了 20 年的领地征服和城市统治。詹加莱亚佐授职仪式的奢华辉煌及其统治时期装饰华美的编年史，为即将到来的世纪提出了更高标准（图 3）。詹加莱亚佐让那些教会或帝国代理人的头衔显得非常过时，他为意大利贵族新近提升的地位树立了一个范例。

到了 15 世纪，两大宫廷怀着帝国的野心，统治着大片领地。在南部是广阔且受各国文化影响的那不勒斯和西西里王国，由来自西班牙的阿拉贡统治者占领（当时这一地区已融合了来自阿拉伯、犹太、加泰罗尼亚、阿拉贡、希腊和法兰西等群体的多种元素）。在北部则是富有而强大的米兰伦巴第公国（相继由维斯孔蒂家族和斯福尔扎家族统治，与它的竞争对手威尼斯共和国一起占据着北部和东北部）。与这两大宫廷相比，费拉拉和乌尔比诺（15 世纪 70 年代建立的公爵领地）、曼托瓦侯爵领地等其他主要的世俗宫廷规模较小，其声望主要源自外交、军事技能以及对艺术的赞助。它们的影响力远超过那些极小的侯爵领地（如萨卢佐和蒙费拉托），并且比那些更小的宫廷（如里米尼、博洛尼亚、佩萨罗）统治时间更长久。

图 4
意大利地图
Map of Italy

这张政治地图展示了 15 世纪早期意大利分裂的地理形势，庞大的那不勒斯王国向南切开一大片土地，教皇国占据着中心地带，北部则由伟大的威尼斯共和国和规模可观的米兰公国控制。7200 千米的海岸线让意大利及其岛屿极易遭到各方入侵，但也有利于贸易和影响力的传播。内嵌小地图将意大利置于更广阔的背景下，展示出法兰西、勃艮第和阿拉贡，意大利北与神圣罗马帝国相连，东接拜占庭帝国。

纽带与共同的需求

当各个城邦国家发展自己独具特色的统治形式和风俗习惯之时，它们还不可避免地在婚姻、政治、商业和外交方面与盟国相互关联，旅行的便捷、陆地与海上的文化交流（意大利是一个有着无数港口的半岛，翻越阿尔卑斯山到达欧洲北部也容易）也使得这种联系更加紧密。意大利人拥有金融和商业的才能，他们精密的银行体系和商业网络遍布欧洲和地中海地区。当时实用商业手册的特色不仅包括航海方法、天体活动如何影响天气、公海上如何发财的指南，还包括50多个国外市场的货币、度量单位和商品的介绍——以及这些国家的地理特征、民族、文化和风俗的摘要。经常旅行的人不仅包括政府人物、商人、大使和外交官、传教士和神职人员，还有从一个中心到另一个中心寻求赞助与名望的工匠和学者，他们在旅途中不断学习，并吸收获取沿途的各种信息。他们文化产品的主要受众之一，即朝圣者，也是到处旅行。在去罗马或圣城的路上，朝圣者主要关注的是分布在半岛上的众多伟大教堂和宗教建筑，以及这些地方带有的礼拜堂、修道会和极为珍贵的圣物。

大多数宫廷还因一种共同的、首要的需求而联结在一起：它们需要鲜明地确立起各自统治的合法性和权威性。15世纪的意大利，几乎每一位统治者所争取的权力都是脆弱或有争议的。他们中的很多人是私生子，没有合法的继承权；另一些人则是通过军事手段夺取的政权。还有一些人，包括15世纪早期的教皇的权威性也面临多重挑战。所有人都迫切需要确立统治权的正当性，在自己统治的领地内打上权威的印记，并制定出一套稳定的社会等级体系和秩序。他们还共同拥有长远的个人志向，比如在保证他们未来统治的同时，希望确保后代对他们的"记忆"，确保个人救赎。因此，关于艺术、宗教仪式、学术研究和贵族传统能发挥的作用，这些统治者发展出一套复杂的理念。一方面，他们寻求缔造独立而强大的文化认同，利用与圣徒、基督教世界和古典世界中理想统治者有关的骑士文化和人文主义理念，并调整这些理念以适应当地的政治议程。另一方面，由于他

们的权力依赖于一个脆弱的战略联盟网络，他们因此力图加强与其他权势的互联性，建立起互相依赖的联盟（这一点也反映在他们的文化交流中）。

意大利宫廷频繁参与国际外交活动，因此与外国宫廷保持着紧密联系，特别是与法兰西、德意志、西班牙和勃艮第的宫廷。较小的那些宫廷虽然基本上地处偏僻，但它们通过慷慨款待来访的显赫人物，或与国外的高官显爵家族联姻（图5），得以提高自己的国际地位。费拉拉弱小的埃斯特宫廷通过婚姻联盟与西班牙和那不勒斯强大的阿拉贡家族缔结了盘根错节的复杂关系，这种联姻也就是在政治上和家族王朝方面的联合，这两者通常被认为是一回事。从文化角度看，这种政治联盟通过有意识地使用共同的艺术语言生动地表达了出来。正如莱昂·巴蒂斯塔·阿尔贝蒂在其著作《论家庭》（*Della Famiglia*，1435—1444年）中所写的那样：一桩经营有方的婚事很有可能提升"郡县、地区和整个世界"的运势。

然而，在15世纪末，没有一个意大利宫廷可以左右罗马教廷所享有的国际声望。但当各宫廷为声望而角逐，并试图与流行的标准保持同步的时候，艺术则在某种程度上成为一个重要的平衡之物。

图5
保拉·贡扎加的嫁妆箱（暂时修复），绘有"图拉真的正义"的故事
Temporary reconstruction of a marriage chest of Paola Gonzaga, with a representation of the Justice of Trajan
安德烈亚·曼特尼亚工坊
约1476—1478年，松木和白杨木，石膏镀金和彩绘，98厘米×235厘米×85.5厘米。奥地利克拉根福沃尔特的克恩腾州博物馆（浮雕）、米尔施塔特的施蒂夫特博物馆（箱体）

嵌板来自一个精致的镀金嫁妆箱（cassone），此处展示的是一个修复版。这对箱子的其中一个由卢多维科·贡扎加的女儿保拉·贡扎加带到了德国，时为1477年，她嫁给了戈里齐亚伯爵莱昂哈姆。两只箱子（以连续横饰带的形式）描绘了古代的一个道德故事，以此为这对新婚夫妇提供一个激动人心的"基督教"美德典范。但这个故事是发生在壮观的军队行进之后。画面中的建筑包括一座教堂，这座教堂或许受到阿尔贝蒂在曼托瓦的项目的启发，贡扎加的太阳徽章则闪耀在主宫殿外立面带有仿古风格的飞檐上。

这幅肖像画的创作者为米兰宫廷艺术
家安布罗焦·德·普雷迪斯（他也为
米兰的造币厂工作），这幅画可能是
为了纪念比安卡·玛丽亚与马克西米
利安皇帝协商订婚。一朵象征着订婚
的康乃馨出现在她的腰间。这幅画把
比安卡描绘成她叔叔的王朝野心的
不幸化身（卢多维科·斯福尔扎希
望依靠此次联姻建立一个公国）。她
佩戴着多种珠宝（与这个最富有的
宫廷之一相衬；卢多维科当时要提
供30万杜卡托作为她的嫁妆），并
特意展示出斯福尔扎家族的徽章和座
右铭，以及西班牙风格的"科佐内"
（coazzone，又长又粗的编辫）。她
头上的饰针——灵感来自法兰西-勃
艮第珠宝样式——由珍珠和钻石制
成，被视作卢多维科"刷子"图案的
变体。上面饰有座右铭"与美德和时
间相随"。

在交流方面，意大利宫廷从法兰西和英格兰的皇室那里借用了很多
他们共同的价值理念，在整个15世纪，中古时期的法语（骑士传
奇的语言）仍然被视作指定贵族语言。作为教廷在阿维尼翁期间
（1309—1377年）遗留下的影响，枢机和王公们继续收集产自法兰
西的精致象牙制品、手抄本和小雕像。在艺术方面，所谓的"国际

哥特风格"——来自伦巴第、锡耶纳且受法兰西–佛兰德斯风格影响的优雅混合体（图7）——作为贵族精英阶层成熟的视觉语言依然盛行于15世纪，与新兴的佛罗伦萨"仿古风格"（all'antica，意为"受古典文化启发的"）并存。扬·凡·艾克、罗吉尔·凡·德尔·维登和让·富凯（他在罗马画的教皇尤金四世的肖像广受好评）等佛兰德斯和法兰西的宫廷艺术家，普遍在意大利精英阶层中备受青睐——而且佛兰德斯的乐师和挂毯织工被认为是世界上最出色的。就这样，意大利的贵族们模仿着勃艮第城堡里的奢华装饰，垂涎法兰西和英格兰的骑士勋章及珠宝，研究令人痛惜的古代遗迹，同时接受着西班牙人的优雅服饰和礼仪（图6）。

在共同的文化层面，更加复杂的政治诉求得以表达。军事力量通过宏伟的带有防御工事的城堡（图8）、防御性建筑、隐约可见的骑马纪念碑及古代风格的凯旋门等形式（当时的人文主义者对这些形式做了广泛研究，如罗马教廷的弗拉维奥·比翁多、里米尼宫廷西吉斯蒙多·马拉泰斯塔的顾问罗伯托·瓦尔图里奥），在物质层面和象征层面体现出来。装修精致的宫殿与奢华盛大的公众演出都是为了给到访的尊贵客人留下深刻印象，并让本地的平民目眩神迷（以确保民意的拥护）。同时，统治者还承担各种宗教任务，倡导圣徒崇拜，建立和支持宗教团体，让最杰出的音乐家聚集到他们的礼拜堂——既向公众展示他们的统治是神意认可的，又表明他们是虔诚的信徒。他们用骑士主题的挂毯和湿壁画装饰自己郊区宅邸和乡村庄园的房间，这些装饰品的题材（例如狩猎与求爱）表现了与爱情、娱乐、特权及骑士英勇品质有关的贵族仪式。他们还搜集古代的手工艺品和希腊语、拉丁语原著，安置在私人空间和专门为展示而设计的藏书馆里，用以体现他们的美德和智慧，并将他们的权威与深井般的古典记忆和古代先例联系起来。

这种关于艺术的社会与政治用途的简要概述，可以囊括任何事

图7
出自《泰奥琳达传奇》中的婚宴场景
Wedding banquet scene from
The Legend of Theolinda
弗兰切斯基诺、格雷戈里奥和乔瓦尼·扎瓦塔里

约1430—1447年，湿壁画、蛋彩画颜料、油画颜料、镀金软石膏（pastiglia）、应用金属材料。伦巴第人之墓礼拜堂，蒙扎大教堂

这个礼拜堂的装饰与维斯孔蒂/斯福尔扎的王权野心密切相关，礼拜堂包含有唯一的伦巴第王室家族石棺（公元590年，巴伐利亚的泰奥琳达嫁给伦巴第国王）。包含45个场景的连环壁画以优雅的国际哥特风绘制，很可能具有难以想象的光彩（大量使用了黄金和白银）。

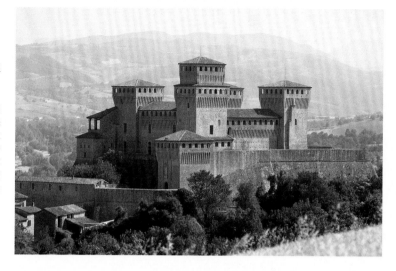

图 8
坚固的托雷基亚拉城堡
The fortified castle of
Torrechiara

1448—1460 年。艾米利亚-罗马涅
大区

这座 15 世纪封建宅邸的完美范例由
皮耶尔·马里亚·罗西修建，他是
当时帕尔马地区最强大的执政官之
一。宅邸中引以为豪的是"金色房
间"，是为赞美皮耶尔·马里亚与比
安卡·玛丽亚·佩莱格里尼的爱情而
修建的，以他领地内的 16 座城堡为
装饰（见图 1）。

物，从整体规模的城市再规划，到一枚接受恩惠的人捧在手掌中的
古代风格的肖像纪念章。但这样的概述或许容易让人忘记，宫廷赞
助并不仅仅与外在展示、物质消费或玩世不恭地操控权力有关。当
时战事频仍，社会分裂敌对，民众骚乱，暴力横行，致命的瘟疫蔓
延，一连串日常问题层出不穷。在这样的背景下，人们依旧可以在
宫廷赞助和使用的艺术与学问中发现真正的愉悦、精神的滋养与抚
慰。特别是宫廷里的书房（studiolo），可以为宫廷的外在和内在需
求提供支持。像书房这些私密空间对人们意味着什么，流放途中的
廷臣尼科洛·马基雅维里在其名作《君主论》（1513 年）——试图阐
明君主的权威是如何被获取、保持或失去的——中充满怀旧意味的
叙述，为我们提供了个人洞见：

> 傍晚时分，我回到家中，走进我的书房；在门口，我脱下
> 白天工作时穿的沾满泥土的衣服，换上宫廷的外衣。现在我穿
> 着得体，步入古人庄严的宫殿。在那里，我受到他们的亲切接
> 待，以精神食粮来滋养自己，这食粮只属于我，我就是为此而
> 生的……每次我都待上四个小时而不觉得厌倦，我忘记了所有
> 烦恼，我不担心贫穷，不惧怕死亡。
>
> （给弗朗切斯科·韦托里的信，1513 年）

宫廷的空间

就像他的托斯卡纳同胞前辈彼特拉克一样，在马基雅维里看来，宫廷开启了充满机遇和文明思想的整个世界，意大利语"corte"指的就是一种封闭的空间，就像在庭院里一样（图9）。在其政治和社会语境中，宫廷界定了由君主（领主）及其随行人员，包括他的配偶、家庭、廷臣和官员所居住的空间。这个空间的边界是无形的，由那些代表领主行使权力和施加影响的人决定。位于核心位置的宫殿或城堡，其功能不仅是统治者最重要的居所和城市的首要防御工事，更是越来越成为政府的金融与行政中心。但它仅仅是一个庞大建筑群中的一个组成部分。这类建筑周边还建有仪式性的空间和大道、神圣的礼拜堂与修道院、花园和狩猎园。防御设施（如围有壕沟的城墙和巨大的三角堡）可以提供一种安全感和封闭感，但宫廷这种"封闭"的特点，首先取决于统治精英的态度。一些统治者

图9
公爵宫的庭院
Courtyard (Cortile d'Onore)
of the Palazzo Ducale
卢恰诺·劳拉纳（归在其名下）
1470年后。乌尔比诺

这座极其优雅的拱廊庭院被认为由卢恰诺·劳拉纳设计，他当时参与了费代里科·达·蒙泰费尔特罗在乌尔比诺的宫殿的最初重建工作。这座庭院的灵感来自当时佛罗伦萨最新的范例，但又展现出一种新的优雅和精致风格。

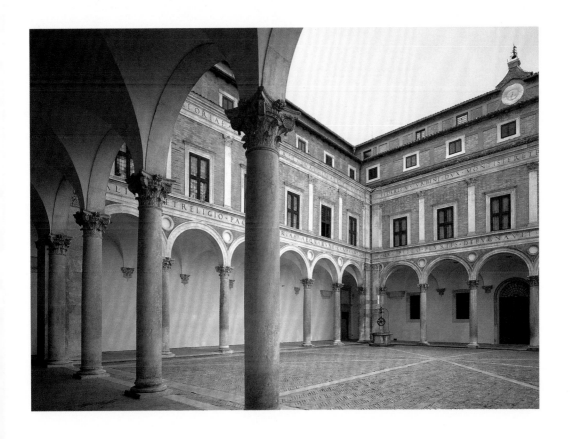

（如费拉拉的埃尔科莱·德·埃斯特）一直怀有保持领主神圣权威的想法，选择让自己和直系家属与普罗大众保持距离。另一些统治者则更平易近人。他们作为统治阶级被纳入宫廷结构，一种优越感和"圈内人"的感觉，让他们更加小心维护和谨慎授予自己特权。

在物理意义上，宫廷并非与外部世界完全隔绝。宫廷的人员构成经常变化，川流不息的访客来来往往（包括常驻大使、来自其他中心地区的枢机和外交官，他们几乎成为宫廷家属的一部分），还有宫廷雇用的所有人员，但他们并不一定住在宫廷里。米兰的加莱亚佐·马里亚·斯福尔扎的宫廷在其统治期间经历了大扩张，其中就驻扎了很多外国人（stranieri）和外地人。它还通过联姻与萨伏依更小的宫廷紧密结合。统治家族也与小贵族结合，常与小贵族的私生子结婚。宫廷与市政机构的区别也常是模糊不清的，因为领主或他的代表们经常支持或参与市政和教会的大型项目。除此之外，这里的宫廷领主也四处巡游，尽管并不像北部欧洲领主那样广泛涉足各地。在北部欧洲，领主通过各种乡村庄园将统治权力分散到各地，而不是集中在城市。在意大利，宫廷的行程是在城市中心之间，行程中带有它的城市身份标识，而且巡游队伍华丽壮观，包括大部分随行人员。

但是这里的宫廷保持着显著的一致性特征：廷臣们来了又走，但他们的角色依然由统治者和他的家族、固定的仪式和当地政府现有的结构决定。行使权力的除了拥有至高权威的领主，还包括经常在领主常规决策范围之内自主行事的宫廷官僚机器。这一时期引人注目的是宫廷官僚机构的迅速扩张，这种官僚机构被 19 世纪的历史学家雅各布·布克哈特视为一种提高个人技能和创造力的行政管理形式。当尼科洛三世·德·埃斯特（1393—1441 年在位）首次统治费拉拉时，他的宫廷包括 15 个贵族和近 100 名仆人与公务人员。15世纪末期，他的儿子埃尔科莱公爵的宫廷大约有 500 人，同时公爵夫人的附属宫廷和埃尔科莱的三个兄弟的宫廷还雇用了上百人。

有宫廷的城邦国家，大部分执政官同时担任佣兵队长（condottieri，受雇的军事指挥官），通过为更大的意大利权贵提供军队和专业知识

来赚取巨额薪酬（图 10）。对于一些当地产业或
资源很少的城邦（如乌尔比诺）来说，统治者的
雇佣兵契约就是其主要收入来源。武器和马术方
面的知识教育以及那些希望为此提供服务的人
对领主来说就非常重要。事实上，年轻的领主
或"小领主"经常被送到其他宫廷或其他著名佣
兵队长那里学习技能，他们在狩猎场，运动竞技
和马上枪术比武（一种在宫廷装饰中受欢迎的题
材）场上，以贵族的方式练习这些技能。

图 10
安尼巴莱·本蒂沃利奥的衣冠冢
Cenotaph of Annibale
Bentivoglio
意大利北部的工匠大师

1458 年。本蒂沃利奥礼拜堂，圣雅
各马焦雷教堂，博洛尼亚

佣兵队长安尼巴莱·本蒂沃利奥从米
兰佣兵队手里夺回了博洛尼亚，在作
为博洛尼亚领主的短暂统治期间，他
运用艺术的力量传达自己领主的地
位。这里的铭文记录了他的战功。

　　从 15 世纪 20 年代开始，让子女接受人文主
义教育对于统治者来说已经成为惯例，由此，名
誉和荣耀的骑士理想、基督教美德就可以与古
代治国理政和军事战略的相关知识结合起来。人们希望接触古希腊
罗马的伦理学可以为他们提供一个道德与实践的基础框架，并以
此为基础构建公共和私人生活，以及对美好事物的欣赏力。人文
主义这个名称来自"人文学"，即包括语法、修辞、诗学、历史和
道德哲学的一系列课程。这一系列课程以古典文本的阅读能力为
基础，这些古典文本都以有识精英阶层所使用的拉丁语写成。此
外，这一系列课程还可以让人效仿古代英雄所树立的道德和历史
榜样。这类文本多在中世纪晚期被重新发现，并在本书所涉这段
时期得到前所未有的复兴。加斯帕里诺·达·巴尔齐扎、维托里
诺·达·费尔特雷和瓜里诺·达·维罗纳等杰出的教师和人文主
义学者与享有特权的精英阶层联合，在古希腊罗马的伦理和文明
美德与城市生活的复杂政治之间架起桥梁。

　　统治者的妻子也经常接受人文教育，但是以古典原则委托他人
完成建筑或城市工程的机会往往被一种严格的观念限定，这观念就
是关于哪些事情适合于男人和女人的不同范畴。例如，古代风格的
庄园和有名望的集中式礼拜堂就保持着明显的男性传承特色。统治
者配偶自己的收入也相对受限，妻子的大多数个人花销由她的丈夫
支付（华美的服饰反映了提供者的体面）。统治者和妻子的双人肖像

图 11

出自《圣文森特·费雷尔传奇》多联祭坛座画中的场景

Scenes from the predella of the polyptych of the *Legend of St. Vincent Ferrer*

科兰托尼奥

1465 年之前，木板蛋彩，约 42 厘米 × 210 厘米。卡波迪蒙特博物馆，那不勒斯

科兰托尼奥为那不勒斯圣彼得殉道（San Pietro Martire）教堂创作的华丽祭坛画，为纪念刚被封为圣徒的巴伦西亚传教士文森特·费雷尔的传奇故事。这件祭坛画由费兰特的第一任妻子克莱蒙特的伊莎贝拉（1465 年去世）委托绘制。她位于这幅祭坛座画的中心场景，与她的孩子阿方索和阿拉贡的埃莱奥诺拉一起。画的背景被认为是新堡的帕拉蒂尼礼拜堂（Cappella Palatina）的内部。

揭示了配偶所应该占据的传统范围（图 12）。但是那不勒斯和费拉拉的宫廷——阿拉贡的埃莱奥诺拉、伊莎贝拉·德·埃斯特和贝亚特里切·德·埃斯特就在那里成长——似乎允许女性在决定政治和艺术方面的事情时发挥更大作用，并不限于装饰性的和与信仰有关的委托范围。像那不勒斯这样带有封建传统的宏大王室宫廷，就见证了它的女王们建造防御工事、宫殿和教堂，以及为纪念她们的男性前任统治者而修建的宏伟陵墓。在这些纪念性建筑物的中心位置是雕塑雕像（见图 51），这类雕像是一种个人的纪念方式，但佛罗伦萨等共和制城邦则竭力阻止出现这种方式。

近年学术界发现了由统治者配偶和其他卓越的贵族女性委托的各类项目，这些女性用各种方式捐助宗教机构、装饰礼拜堂、委托制作祭坛画及用于私人祈祷的小规模豪华图画，还有用于自己居所的绘画装饰、泥金装饰手抄本和挂毯。那不勒斯最精美的祭坛画之一，现归于当地艺术家科兰托尼奥名下，画中描绘了王后克莱蒙特的伊莎贝拉（那不勒斯费兰特国王的妻子）及她的两个孩子阿方索和埃莱奥诺拉，这幅祭坛画几乎可以确定是由这位王后委托创作的（图 11）。萨伏依的比安卡（米兰加莱亚佐二世的妻子）建立并支持了著名的方济各修会圣基娅拉修道院的装饰工程，后来她的丈夫就埋葬在这所修道院里。这两个例子可以说明当时的受众都是较为虔诚的。

贵族的扩张

当成百的大师、雇工和艺匠被宫廷的文化工程吸引并参与其中的时候，是贵族来决定他们辛苦工作的形式。但这一时期的"贵族"（nobility）还是一个明显流动的概念。专注于努力培养"高贵品德"的富于新意的"贵族美德"体系，有时就像贵族出身或官阶一样可以赋予人们相应的地位。具备法律、军旅、金融、医学和文字专门知识的职业是进入社会流动的另一把钥匙，为某些从业者赋予一定程度的贵族地位。这些新晋贵族注重如何以高度显见的形式进行自我定义和自我展示（经常机智地改写他们的家世），并提拔他们的支持者。人文主义学者和艺术家乐于满足新晋贵族们的复杂需求，并逐渐开始为自己跻身贵族阶层而制定富于想象力的策略。

教廷"枢机"的职位是神权与领主权威的独特交叉点，因此成为通往权力特别有效的途径。这些由家族财富资助并被赋予充足教会特权的枢机——被认为是罗马教会的中枢——在所有政治活动范围都拥有巨大的影响力，从选举教皇（由枢机团主持）、批准教会赎罪券，到遴选公证人、艺术家、人文主义者及不择手段谋求教会职位的人。保罗·科尔泰塞在其著作《论枢机》（De Cardinalatu，在作者死后的 1510 年出版）中描述了枢机们如何在自己的礼拜堂和居所的装饰中，在驰名古董收藏和藏书馆藏书方面，遵循愈加奢华和文雅的贵族标准。15 世纪 30 年代以来，佛罗伦萨几位强大的

图 12（本页背面）
《寓言式凯旋》，出自带有费代里科·达·蒙泰费尔特罗和巴蒂斯塔·斯福尔扎肖像的双联画（背面）
Allegorical Triumphs from the Diptych with Portraits of Federico da Montefeltro and Battista Sforza (reverse)
皮耶罗·德拉·弗朗切斯卡
约 1472 年，板上油彩，每块板面 47 厘米 × 33 厘米。乌菲齐美术馆，佛罗伦萨

尽管统治者妻子的地位相对较高，但画家对她们的描绘依然遵循严格的礼仪规范。在皮耶罗所画的费代里科·达·蒙泰费尔特罗和他已故妻子巴蒂斯塔·斯福尔扎肖像的背面——在肖像双联画里公爵有修养的妻子被给予图案上的平等地位（见图 77）——与公爵相伴的是四种基本美德（正义、谨慎、坚韧、节制），而公爵夫人乘坐由独角兽驾着的战车，与神学三大美德（信仰、希望和博爱）并肩而行。巴蒂斯塔的铭文这样写道："她在有利的环境中保持着谦逊，因她伟大丈夫的功绩而受众人尊崇。"

CLARVS INSIGNI VEHITVR TRIVMPHO ·
QVEM PAREM SVMMIS DVCIBVS PERHENNIS ·
FAMA VIRTVTVM CELEBRAT DECENTER ·
SCEPTRA TENENTEM ~

QVE MODVM REBVS TENVIT SECVNDIS ·
CONIVGIS MAGNI DECORATA RERVM ·
LAVDE GESTARVM VOLITAT PER ORA ·
CVNCTA VIRORVM ·

美第奇家族成员成为教廷的枢机。与此同时，利古里亚的德拉·罗韦雷家族成员之一的弗朗切斯科·德拉·罗韦雷枢机主教晋升教皇（即教皇西克斯特四世），他的家族充分利用这一机会，（通过裙带关系和有意图的联姻）建立起令人敬畏的神权与世俗权力兼具的王朝。

宫廷与"宫廷的"中心

宫廷的特质很大程度上是由其规模、财富和出身决定的。费拉拉的埃斯特和曼托瓦的贡扎加都来自在乡村和城市拥有大量地产的家族，他们的收入源于农业和雇佣兵而不是商贸。富有而人口众多的城市米兰，在维斯孔蒂和斯福尔扎的统治下，拥有繁荣的产业基础，却具有显著的军事性质。相反，城邦共和国的经济基础通常是源自其作为商业或产业中心的地区性重要地位。在这些城邦国家，贵族阶层大部分已被纳入城镇的社会和经济轨道，并已经与富有的商人阶层展开世代金融合作。威尼斯、热那亚、佛罗伦萨和锡耶纳均由市政委员会统治——例如威尼斯十人议事会（由几个贵族家族成员组成）的构成，两个多世纪以来很少有变化。在这种非常稳定的背景下，威尼斯以其拜占庭传统、财富及其与一个伟大的地中海帝国往来的国际贸易中心地位而闻名。

1434 年以来，美第奇家族势力以其令人瞩目的银行业和商业网络，控制着佛罗伦萨政府。作为教廷唯一合作的银行方，美第奇家族不仅管理来自圣座（罗马教会的权力主体）的收入，还负责开展教廷（Curia，罗马教廷的行政部门）的商务活动。有一段时间，佛罗伦萨几乎成为一个实质上的教廷（在一场贵族叛乱之后，教皇尤金四世在 1434 年被迫逃到佛罗伦萨，并在那里行使统治权力长达十年）。在当时最新的人文主义思想的发酵与传播中，这一因素被证明是特别重要的。

作为"宫廷"中心的佛罗伦萨，其复杂又模棱两可的地位经常引起讨论。毫无疑问的是，美第奇家族许多"宫廷"风格的委托项目与其他贵族的委托相比，更具有自觉的旧贵族意识（图 13）。

1436—1450 年，科西莫·德·美第奇在建筑上的大规模投资超过当时意大利所有的领主，为严肃的"宏伟"统治提供了强有力的视觉呈现。但佛罗伦萨并不是一个宫廷城邦，至少在传统意义上不是。美第奇家族（1434—1494 年统治佛罗伦萨）拥有巨大的财富和影响力，但他们并非在骑士理念下训练出来的士兵，也没有控制大型的宫廷官僚机构，因而也就没有任何显著的"宫廷"风格。如果说一定要有什么风格，那么日益盛行的佛罗伦萨风格是植根于这座城市对古代共和制美德的独特阐释，并由它的商业机构和贵族精英所塑造的：道德上的尊严、清晰和秩序的典范。

作为 15 世纪的宫廷城市，罗马自身的地位在新近恢复的教廷治下，既复杂又独一无二。教皇是选举出来的，但在传统上，教皇的统治还是君主制，并被赋予一个独特的职责：既要负责西方基督教世界的精神福祉，又要治理一个城邦国家。15 世纪上半叶教皇面临的挑战，在协调这两个角色时凸显出巨大的困难。1309 年，教廷被迫放弃罗马迁至阿维尼翁，在那里建立了庞大的官僚机构（与教会改革者形成尖锐的对立），并连续选举出七位法兰西教皇。1378 年，教廷返回罗马并迅速造成"大分裂"，导致罗马人与阿维尼翁人长达 40 年的教皇位置争夺，对教会的威望造成无法弥补的损害；曾有一度，三位互为对手的教皇同时自称合法教皇。

1417 年，奥多·科隆纳当选为教皇马丁五世，标志着大分裂的结束；1420 年，教廷回归罗马，这座城市不得不重新申明自己作为教廷统治所在地和西方基督教世界权力中心的地位，并彰显自己的文化优势。城市的修复和教皇权威的重建成为马丁的首要任务，他（系出一个重要的贵族家族）转向封建领主的宫廷，为自己的统治寻求强有力的文化隐喻。罗马从一个无纪、萧条的小城镇（当时人口已经减少到 17000 人），一个不再引人注目的朝圣地，逐渐转变成为一个拥有显赫的建筑和文学成就，可与那不勒斯、佛罗伦萨和米兰比肩的宫廷。罗马的各个领主盟友和对手都密切关注着这座城市的复兴。1453 年，奥斯曼土耳其人攻陷君士坦丁堡，这一灾难性事件使土耳其人对罗马教会的威胁变成了令人担忧的现实，领主们因此

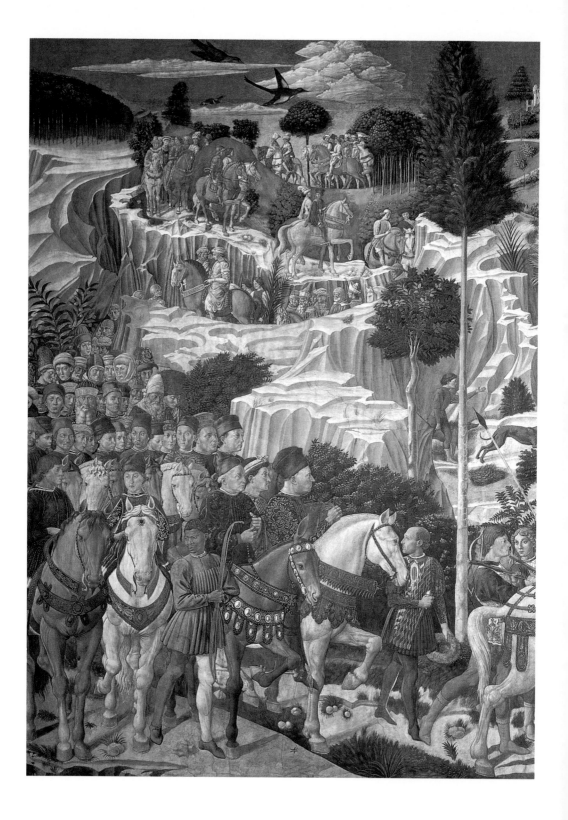

为了这个共同事业而短暂联合起来。罗马战胜野蛮人的景象，如此恢宏地保存在这座城市的古代浮雕中，其雕刻内容包括军队、徽章、被围困的城市和游街的囚犯，现在这些雕刻都产生了一种特别的泛意大利共鸣。

在随后的几十年间，由于罗马意识到要以昔日帝国的辉煌重振自身，古代伟大建筑中的昂贵材料不断被掠夺。如此大规模的城市改建，也是宏伟的世俗宫廷的特点。1454 年的《洛迪和约》标志着威尼斯和米兰之间敌对状态的结束，为这个半岛带来新的政治稳定。在这之后，整个城市被重新设计，并将宫廷建筑群作为城市中心，人们设计并实现了"理想城市"以及与之相配的生活方式和纪念碑。随着这种大规模的城市变化，加上对城堡、宫殿和礼拜堂持续不断的重新装饰和改建，这一时期许多重要作品都被拆除或被毁坏，现在人们只能通过绘画、档案文件（大使和外交官的报告包含丰富资料）以及当时的文学作品和论著中的描述得以了解。持续的政治动荡也造成了损失。青铜制品尤其脆弱，被熔化制成钟或者军事装备（比如大炮）。然而，还是有足够多的作品保留下来，并展现出一幅贵族宫廷之丰富美学的壮丽画面。

本书最初于 1995 年出版，当时的"宫廷研究"对于普通读者来说还是一个相对较新的领域。这次经过大幅修订和扩充的版本，反映了近年来丰富的全新解读和详细的学术界研究成果。本书的核心章节考察了五个伟大的世俗宫廷——那不勒斯、乌尔比诺、费拉拉、曼托瓦和米兰——扫视了意大利半岛横跨整个世纪的广阔地理范围。虽然本书也触及了其他的贵族中心，并承认罗马教廷异乎寻常的广泛影响，但是本书并不打算全面描述所有宫廷和艺术事业，也不想在时间上超越本书最初的探索范围——15 世纪的意大利。确切地说，本书旨在探索艺术在宫廷中的独特用途，提炼并重现在不同地域文化和"宫廷"风格背后的重要动机，并聚焦与此有关的艺术家和个人，编织一幅有关这一时期意大利艺术卓越发展的丰富而细致的图画。

图 13
《东方三贤哲之旅》（局部）
Journey of the Magi (detail)
贝诺佐·戈佐利
1459 年，湿壁画。美第奇-里卡尔迪宫礼拜堂，佛罗伦萨

佛罗伦萨的皮耶罗·德·美第奇在 1459 年为美第奇家族礼拜堂委托绘制的湿壁画，是当时最奢华、最富有雄心的作品之一。《东方三贤哲之旅》将挂毯一般的远景与骑士细节相结合，描绘了美第奇家族的三代人（科西莫骑着惯常的骡子，表现出明显的谦卑；还有皮耶罗和年轻的洛伦佐）——一个只差名分的真正的统治王朝。作为朝圣贤哲壮观随从的一部分，美第奇家族也有自己的盟友伴随左右：米兰的加莱亚佐·马里亚·斯福尔扎和里米尼的西吉斯蒙多·马拉泰斯塔。

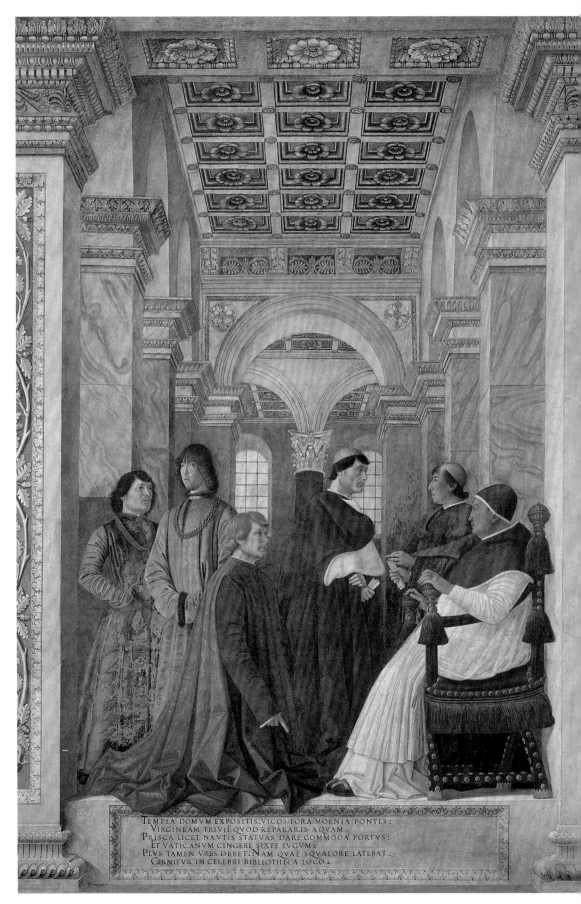

TEMPLA DOMVM EXPOSITIS:VICOS FORA MOENIA PONTES:
VIRGINEAM TRIVII QVOD REPARARIS AQVAM.
PRISCA LICET NAVTIS STATVAS DARE COMMODA PORTVS:
ET VATICANVM CINGERE SIXTE IVGVM:
PLVS TAMEN VRBS DEBET:NAM QVAE SQVALORE LATEBAT:
CERNITVR IN CELEBRI BIBLIOTHECA LOCO.

在有些事情上铺张我们认为是荣耀的，比如同敬神相关的……所有同神事有关的花费，以及同公共荣誉相联系的……这样的大笔花费对那些自己挣得或从祖先或亲戚继承了适当的财产的人是适当的。对那些出身高贵、有名望之类的人也是这样。因为地位、名望这些东西有巨大价值。

——亚里士多德（公元前 384—公元前 322 年），《伦理学》

第一章　艺术与贵族的"奢华"

对于文艺复兴时期的统治者来说，在艺术和建筑上大肆铺张是荣耀的行为。在整个 14 世纪，关于财富的各种道德与社会保留意见一直持续存在（有很多案例证明当时有严格的法律禁止展示奢侈），但在 15 世纪逐渐消失。很多慷慨的支出（特别是在公共建筑领域）明确地与亚里士多德的古典荣誉观念相联系，并成为一项周密而精心组织的文化政策之鲜明标志。

关于在艺术与庆典仪式方面慷慨而公开的花销理念，公国的统治者不像共和国的统治者多少感到良心不安。在不太受人欢迎的情况下——例如，米兰公爵菲利波·马里亚·维斯孔蒂（1412—1447 年在位）在建筑上投入了巨额资金——这种铺张浪费通常被宣传人员辩称为"壮丽奢华"（magnificentia）。这不仅适用于菲利波·马里亚自己资助的项目，也适用于在他治下伦巴第城镇的维斯孔蒂纪念活动安排——那里由市民和教会组织资助的教堂和礼拜堂的装饰上，以盘绕的毒蛇为标志的维斯孔蒂家族徽章尤其引人注目。

菲利波·马里亚的祖先，米兰勋爵阿佐内·维斯孔蒂（1329—

图 14
教皇西克斯特四世任命巴尔托洛梅奥·萨基（被称为普拉蒂纳）为梵蒂冈藏书馆馆员
Pope Sixtus IV Nominates Bartolomeo Sacchi (known as Platina) as Vatican Librarian
梅洛佐·达·福尔利

1476—1477 年，湿壁画转移到画布，3.7 米 × 3.1 米。梵蒂冈美术馆，梵蒂冈城

这件高耸的湿壁画最初用于装饰西克斯特四世的梵蒂冈藏书馆。画中，人文主义者、藏书馆馆员普拉蒂纳跪在教皇脚下，手指向赞美西克斯特重建罗马的铭文——"曾经充满肮脏"，现在则装饰着各种建筑，从新育婴堂到特雷维喷泉——并称赞这座藏书馆（第一个向公众开放的藏书馆）是西克斯特最辉煌的成就之一。

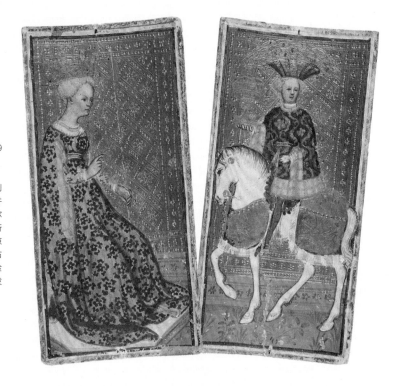

1339 年在位）将亚里士多德的奢华论视作自己政治理念的一部分，
使其在 14 世纪早期得以重现。阿佐内的奢华——体现在他那"尊贵
的"教堂和"庄严的"宫殿，以及宏伟的公共建筑工程和有关神迹
的壮观露天表演——这些都在当时多明我会修士作家加尔瓦诺·菲
亚马的编年史中得到生动描述。这些工程中的奢华感通过材料的昂
贵、工匠的技艺，以及所表现对象的稀有、新颖和异域风情而大规
模地表现出来；甚至一组带有崇高道德主题的系列湿壁画（描绘了
杰出的统治者，当中包括查理曼和阿佐内）与著名大师（乔托装饰
的宫殿教堂）的参与都是在奢华这一语境下展示的。在菲亚马列举
的"无法描述的"奇迹当中有"镀金的、青金石［群青］的和珐琅
瓷的"人物，有一个被赋予奇迹属性的镶有昂贵珍珠的十字架，还
有一座装饰着一个金属天使的高耸钟楼，天使手中高举着维斯孔蒂
家族的旗帜（图 16）。

　　阿佐内通过征服其他领地获取大量财富，才使自己的奢华理念
成为可能。因而，这既是对米兰经济和政治实力充满信心的公开声

明，也是掩盖幕后政治紧张局势的一种手段。在宣传方面，奢华属于和平时代，这时领主不再受到敌人的侵扰，可以专注于如何让自己的居所"充满荣耀"且有安全感。阿佐内防守森严的宫殿会对他的臣民产生怎样的影响，菲亚马对此说得很清楚，"如同受到雷击一般惊愕地赞赏"，他们评判他是一位"力量强大到不可能受到攻击"的领主。公共建筑显示出他将百姓的利益挂在心上，而神圣的礼拜堂和大教堂的翻修也见证了他无私的虔诚。流行的神圣节日同样展现出阿佐内为城邦和教会服务时的奢华壮丽。

15世纪的贵族统治者依然可以在很多重要文化工程上展现奢华理念。统治者可以向更有声望的北部欧洲宫廷寻求典范，也可以依赖本地的宫廷传统。本地宫廷传统建立在当地（特别是市民自豪感）基础之上，可以为其统治提供民众基础的优势，展现历史的延续性。通过聘用曾为前任统治者服务的当地艺术家，或完成已经开始的项目，王朝的连续性进一步得到加强（图15）。随着人文主义者对古希腊罗马的伦理道德重新产生兴趣，统治者在结合当地传统的同时，也在自觉效仿古代"奢华"。

人文主义者乔瓦尼·蓬塔诺在他的论著《论奢华》（De Magnificentia，约1486年）中，提到罗马文明的宏伟遗迹、美因茨的查理曼大桥，以及科西莫·德·美第奇在佛罗伦萨的诸多教堂、别墅和藏书馆（还有教皇尼古拉五世和西克斯特四世的公共建筑），并将这些视作他人应当效仿的真正的"奢华"典范。西克斯特四世的藏书馆和公共建筑工程因梅洛佐·达·福尔利一幅恰当又壮丽的湿壁画（图14）被人铭记，科西莫则通过布鲁内莱斯基设计建造的大教堂穹顶，以及粗琢墙面的宫殿和宏伟的广场完成了对佛罗伦萨伟大的城市改造，使得"几乎被人遗忘的古代建筑风格获得新生"。"在我看来，"蓬塔诺写道，"［科西莫］这样做是为了让后人知道如何去建造。"阿尔贝蒂在《论建筑》（1450年）中提出："也许可以这样说，整个意大利都被一种争强好胜的情绪激励着，以求更新旧的东西，难道不是吗？我们小时候完全由木头建造的大城市突然变成了大理石的。"阿尔贝蒂没有忘记苏埃托尼乌斯所记述的，正是奥古斯都的

图16
圣戈塔尔多塔
Tower of San Gottardo
1430年后。米兰

这座高塔曾与阿佐内宫殿群（现已被毁）毗邻，体现了阿佐内·维斯孔蒂的奢华。除了豪华的用料和室内陈设（它被用作公爵的礼拜堂），它还号称拥有第一座正常运行的公共时钟。

第一章　艺术与贵族的"奢华"

宽宏慷慨，让罗马从一座砖石之城变成大理石的城市。对城市改造的渴望和竞争精神在意大利北部宫廷特别有力而鲜明，宫廷之间的竞争因复杂的姻亲关系网络而更加激烈。埃斯特、贡扎加和斯福尔扎三个家族主导着联姻关系网络，他们都渴望效仿对方的设计创意，但就像卢多维科·斯福尔扎之妻贝亚特里切·德·埃斯特所评论的，他们又担心"因为模仿而引起不愉快"。米兰的弗朗切斯科·斯福尔扎在开始重建自己的焦瓦（Porta Giova）城堡之前，急于打听清楚吉列姆·萨格雷拉为那不勒斯阿拉贡的阿方索修建的新堡情况。曼托瓦的费代里科一世·贡扎加则想要效仿他在乌尔比诺宫廷设计的公爵宫，"我们听说它好极了"。通过建筑的"壮丽奢华"可以获得更多的荣誉和更持久的威望，原因在于统治者因自己建筑的方案设计而广受赞誉。

辉煌与精致

在建筑的装饰方面，宫廷贵族经常选择由统治精英阶层青睐和推荐的艺术家和工匠，他们拥有精致的优雅品味，掌握高超精湛的技艺。当马丁五世和他壮观的随行队伍从（瑞士的）康斯坦茨一路南下准备统治罗马时，他们借机中途停留在布雷西亚的潘多尔福三世·马拉泰斯塔的宫廷，在那里真蒂莱·达·法布里亚诺刚刚完成绘制宫廷的礼拜堂。真蒂莱——或许是那一时期最有名的画家，也是当时所谓国际哥特风格最佳代表之一——同意来到罗马为拉特兰宫（罗马古老的大教堂和教皇宫殿）绘制一幅大型湿壁画，这是自13 世纪末以来，第一个由教皇委托的项目。（这组壁画由皮萨内洛完成，毁于 1647 年。）

1419 年 9 月，真蒂莱申请了安全通行证出发去罗马，其令人炫目的随行队伍包括八个同伴和八匹马（表明他地位的一个突出标志）。真蒂莱中途在佛罗伦萨短暂停留，马丁的宫廷当时也暂时驻扎在那里。在继续向罗马行进做准备的同时，真蒂莱在托斯卡纳工作了几年。他在这个时期为佛罗伦萨最富有的公民、银行家和知识

图 17
三博士来朝（斯特罗齐祭坛画）
Adoration of the Magi
(Strozzi Altarpiece)
真蒂莱·达·法布里亚诺

1423 年，板上蛋彩，3 米 × 2.8 米。
乌菲齐美术馆，佛罗伦萨

真蒂莱以其"建筑装饰"在意大利北部宫廷声名鹊起。新任教皇马丁五世因此传真蒂莱到罗马：这件为佛罗伦萨银行家帕拉·斯特罗齐创作的祭坛画就是在去罗马的途中完成的。真蒂莱擅长国际哥特风格的奢华多样和精细的自然主义，当时各地宫廷对这种风格的需求很高。在这里，他将泥金装饰手抄本的精致细节与挂毯的丰富叙事结合起来。创新性的细节，例如一个男人抬头看一只飞翔的猎鹰，构成了这部生动的经典剧目。

分子帕拉·斯特罗齐画了《三博士来朝》（图 17）。在这幅奢华的画作中，人们很容易就能看到教皇和真蒂莱本人的随行队伍在旅途中的壮观景象。这件奢华的祭坛画充满写实风格的细节和大量黄金、群青与花叶装饰，是名副其实的宫廷骑士主题名录——从行进队伍本身（包括所有不同等级的荣誉标志），到被驯化的动物、放鹰捕猎的场景以及王室和马匹装饰的骄傲展示。这样的图像——受到法兰克-勃艮第范例的启发——提供了一个贵族奢华的典范，当中豪

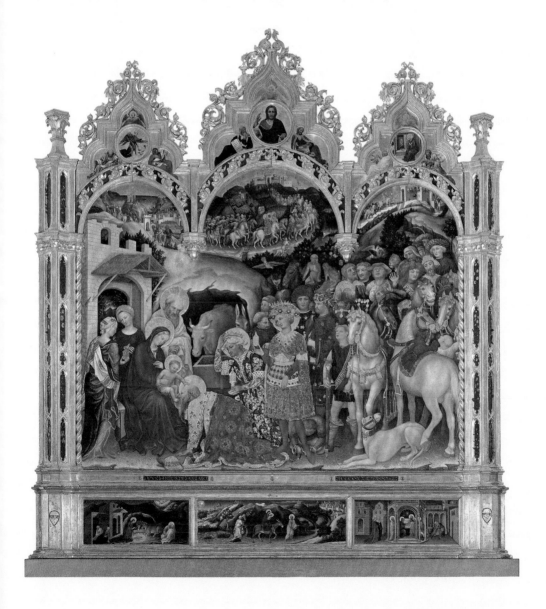

华的美感与庆典成为宫廷优雅的外在表现。

当意大利各宫廷热切地模仿北部欧洲宫廷的风格及其广泛的社交娱乐时，它们也对自身的天然优越感深信不疑。这种优越感建立在强烈的城市身份认同之上，而这种认同给予它们商业上的精明和社交上的优雅规范。乔瓦尼·蓬塔诺在《领主论》（De Principe，1468 年）中——以书信的形式写给年轻的阿方索，即卡拉布里亚公爵（那不勒斯王国的继承人）——承认意大利统治者从法兰西引进了很多时兴样式，但他提醒阿方索"意大利人喜欢高贵"。在这部著作的其他部分，他表达了当时流行的排外观点，即法兰西人进餐仅仅是为了满足贪欲，意大利人进餐则带有华丽的（splendore）品味。这种"华丽的"品味不仅体现在食物本身，也体现在娱乐性的仪式和佐餐品的美感方面。在他生命的最后，蓬塔诺写下了《论华丽》（1498 年）——更加私人的、不那么有王室气派的"奢华"——书中强调了富人娱乐场所的装饰美学和室内家具：即便是在乡村，别墅的特质也应该是"都市的"，而不是粗鄙的。如小普林尼建议的，乡村别墅应该是一个能够适当培养出"悠闲"（otium）气质的地方。那里应该有抛光的家具、刀柄带有雕刻的刀具、图画、雕像、挂毯和装饰着精美银器的餐边柜。物品因其美感和工艺而被珍视，它们在那里应被愉悦地观赏和把玩，而不是被束之高阁。

在这个意义上，华丽并不仅适用于领主：经验老到的廷臣也可以达到。曼托瓦的宫廷医生和诗人巴蒂斯塔·菲耶拉、阿方索一世的史官巴尔托洛梅奥·法乔、佛罗伦萨人文主义者兼教廷秘书波焦·布拉乔利尼都将自己的劳动所得花在令人愉悦的优雅装饰上面。为弗朗切斯科·贡扎加治疗梅毒的菲耶拉用自己的薪资塑了三个重要人物的半身像——弗朗切斯科本人、罗马诗人维吉尔（出生于曼托瓦）和新的"曼托瓦的维吉尔"巴蒂斯塔·斯帕尼奥利。法乔为阿方索的统治撰写了历史著作，为此收到了一笔丰厚的报酬（1500杜卡托；几乎相当于阿方索一个步兵年薪的 60 倍）。他一拿到这笔钱就派人去威尼斯购买一种特殊的镀金玻璃碗（他鉴赏品味的标志）用来冷藏他的葡萄酒，又从英格兰订购了最好的锡制器皿。这类物

品（包括精美的中国瓷器）所带来的愉悦，在乔瓦尼·贝利尼的《诸神的盛宴》（图18）中有所体现。

拥有如此精致的东方和地中海商品，其声望不仅源于它们精湛的技艺，也源于它们带有的异国情调。这种异国情调不仅激发人们对富裕的地中海东部世界的想象，也让人联想到圣经与神话结合的理想世界。除了来自中国、突尼斯、阿勒颇和贝鲁特的瓷器和陶制品，贵族们还收集君士坦丁堡的地毯、大马士革和亚历山大港装饰精美的金属器皿，以及巴伦西亚的锡釉陶器（maiolica）。他们还热切地探索伊斯兰教的风俗与文化。这种品味反映在他们委托的世俗和宗教艺术项目上，既表达了赞助人的精致及其收藏的丰富，也激发了人们对海外物质或神圣辉煌的想象。佛罗伦萨艺术家菲拉雷特将伪波斯文字融入他为圣彼得教堂设计的青铜门，而画家和设计师运用交错

图18
诸神的盛宴（局部）
The Feast of the Gods
(detail)
乔瓦尼·贝利尼、提香

1514/1529年，布上油彩，1.7米 × 1.88米。美国国家美术馆，华盛顿哥伦比亚特区，怀德纳收藏品，1942.9.1

贝利尼的画作是费拉拉的阿方索一世·德·埃斯特公爵雪花石膏书房（camerino d'alabastro）的一部分，使用油釉展示中国青花瓷器的光泽，以及阳光洒到白镴器皿和威尼斯水晶上的闪烁光芒。

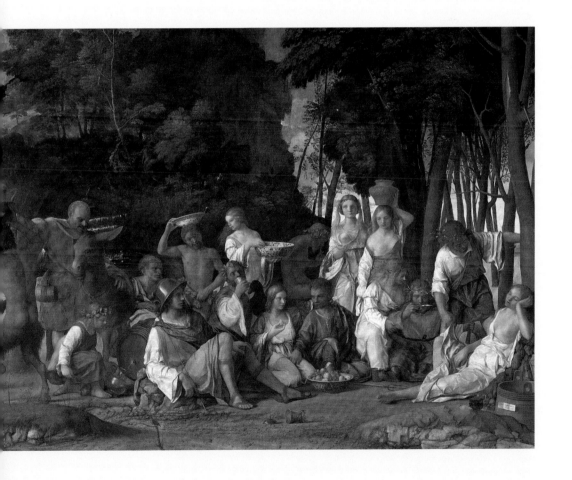

的图案，或手写字体的装饰曲线和螺旋纹样，让人们想到时兴的阿拉伯文化。收藏品的鉴赏性质与"高贵品质"彼此加强。

但是"高贵品质"依然是一个有争议的问题。在其对话体著作《论命运的变化》（*De Varietate Fortunae*，1440 年）中，波焦·布拉乔利尼描写了他的贵宾，洛伦佐·德·美第奇和商人–人文主义者尼科洛·尼科利漫不经心地打趣他想通过自己的收藏（这里说的是希腊雕塑）抬高自己。"他对自己的祖先没有任何印象，他得到这些残破的雕塑，希望这样的新奇收藏能使他的荣耀在自己的子孙后世中永存。"在波焦看来，其寓意是，如果没有将外在的辉煌与内在的智慧和美德结合起来，就没有真正的高贵。但即便如此，人们也默认，至少从表面上来看，优雅的物质展示可以被解读为"高贵品质"的证明。

因而，私人方面的"华丽"同展示在公众一面的"奢华"一样，是一个强大的自我塑造的工具：收藏家和半专业的鉴赏家尼科利（他的藏书包括超过 800 本古典手抄本，他也是最早的"古物博物馆"创建者之一），据说吃饭用的是古董器皿，饮水用的是水晶或其他宝石制成的杯子（图 19）。他被赞誉为"文雅"（gentilezza）的化身，这种品质包含了他高雅的举止和精致的餐具，以及他受过教育的、有鉴别力的品味。在一个眼力不够敏锐的富人那里，如此惹人注目的展示就会显得粗俗，并且还会有显得小气吝啬的危险。蓬塔诺引用了罗马皇帝赫利奥加巴卢斯的纯金夜壶和米兰加莱亚佐·马里亚·斯福尔扎的假宝石，以说明以上两种极端的情况。

贵族礼仪

奢华与华丽的运用必须要有鉴别力并恪守礼仪，明智的统治者会遵循这条原则。在亚里士多德的《伦理学》中，奢华被定义为"在重大的场合做出合适的姿态"：换句话说，钱不仅要花得阔绰，还要花得适当，才能令人印象深刻。在关于宫廷的历史研究中，学者过于强调宫廷艺术在物质方面的奢华，对它所反映的复杂的价值

图 19
宽口杯形的罗马花瓶
Roman vase in the shape of a beaker

4 世纪，基座制于 16 世纪的法兰西。一整块东方缠丝玛瑙。盖子以黄金瓷釉装饰，并镶嵌大红宝石。基座以黄金和白银作为镶饰和涂釉。高13.6 厘米，玛瑙石高度为 10.5 厘米，杯口直径 6 厘米。银器博物馆（皮蒂宫），佛罗伦萨

这类令人惊叹的硬石花瓶成为洛伦佐·德·美第奇和佛罗伦萨贵族渴望的收藏品，并作为有鉴赏力的标志在精英圈里备受追捧。

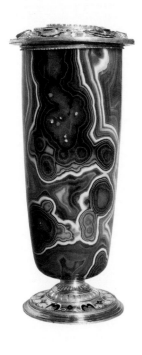

范围则关注不够。王室婚礼、加冕礼、"凯旋礼"、葬礼及国事访问，这些都是来自不同领地的统治者和高官显贵及其庞大的廷臣随从队伍聚集的场合，人们尤其要在这些场合中竞相展示各自的奢华（无需任何古代原型），因为统治者必须给这样的场合标志出意义，并且符合各国宫廷要求的奢华标准。

外交礼物——从奖章、精美的泥金装饰手抄本、绘画到纯种马匹、精心锻造的盔甲和布满刺绣的丝绸和锦缎——都是仔细依据接受者的等级和品味而专门定制的。乔瓦尼·德·美第奇（科西莫之子）为了取悦虔诚的阿拉贡的阿方索并巩固两国的关系，就送了

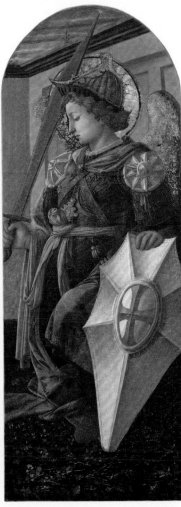

图 20

圣安东尼院长与大天使米迦勒（为阿拉贡的阿方索所作三联画的左右两翼）

St. Anthony Abbot and Archangel Michael (left- and right-hand wings of triptych for Alfonso of Aragon)

菲利波·利皮修士

1457—1458 年，夹布胶板（从嵌板上转移下来），两翼尺寸均为 81.3 厘米 × 29.8 厘米。克利夫兰艺术博物馆，小伦纳德·C. 汉纳基金，编号 1964.150.1 和 1964.150.2

当乔瓦尼·德·美第奇委托当时佛罗伦萨最受尊崇的画家为阿拉贡的阿方索绘制这幅三联画时，他要确保这份礼物是适合的。左右两翼描绘的是两位圣徒——学者型的圣安东尼院长（左翼）和战士型的大天使米迦勒（右翼；他是阿方索的主保圣人），中央画板描绘的《朝拜圣婴》（*Adoration of the Child*，现已遗失）则是这位国王最喜爱的宗教图像之一。阿方索非常重视这件作品，并将它放置在新堡的礼拜堂里。

一幅由佛罗伦萨著名艺术家、以"优雅""华丽"风格著称的菲利波·利皮修士所作的三联画（图20）。在教堂、修道院和宫殿这样庄严的建筑上花钱，同样需要向它们表达"敬意"，所做装饰也必须在风格和花费上与它们的位置和功能相匹配。在错误的政治、城市或社会语境下卖弄炫耀或者展示不够，都会受到指责。

艺术品材料的质量和耐久性也必须与宗教或世俗环境的奢华富丽相一致。用于绘画装饰和手稿装饰颜料的精细程度一直以来都是由赞助人来明确规定：在宫殿和教堂的装饰中，金色和群青（最昂贵的颜料，一种深紫蓝色）都会被毫不吝啬地使用。在曼托瓦公爵宫（科尔特宫）皮萨内洛未完成的湿壁画中，在稍微凸起的一层糊状物（被称为"pastiglia"）上刻有装饰性的设计，并覆有一层仿制的金箔和银箔，用来描绘传令官的锦缎和骑士闪耀的武器与盔甲。打孔设计则用来模仿锁子甲（图21）。这些材料看起来很贵，凸起和穿孔区域不平整的表面则通过捕捉和反射光线，突出了闪闪发光

图21
圆桌骑士寻找圣杯（局部）
Knights of the Round Table on their Quest for the Holy Grail(detail)
皮萨内洛

约 1433—1437 年，在底图和带有穿孔装饰湿壁画之下暴露的赭红色颜料（sinopia）。皮萨内洛厅，公爵宫，曼托瓦

皮萨内洛伟大的曼托瓦湿壁画组画从未完成（现在处于损坏的状态），但这位艺术家的意图是明确的，并揭示了为何他的作品被视为技术上的杰作。大块隆起的低浮雕装饰刻有装饰性的细节，当时应该覆盖着大量的金和银。例如，骑士们的锁子甲和他们的兵器曾涂有银箔。

的效果。材料的构成和社会组织之间的相关性（丝绸和丝绒锦缎是等级的标志，粗布是贫穷的象征）也适用于颜料的研磨和丰富程度。像曼托瓦这样的宫廷依赖它们在威尼斯的代理人为它们提供最好的颜料和介质，包括在曼特尼亚的《帕拉斯从美德花园驱逐罪恶》（见图120）中最"完美"的快干清漆。

因为时间造成的损毁，这种精致、丰富和创新性技艺的掌握在现代人眼中都已消失不见。这也导致人们相对忽视了其作品可以反映宫廷品味的艺术家。两位佛罗伦萨的大师马萨乔和马索利诺在罗马教廷的合作关系就是这样的例子。两位大师最初为绘制马丁五世最喜爱的圣母玛利亚马焦雷教堂的祭坛画《降雪神迹》而在一起工作，在此期间每位大师都分别显示出各自不同的方法。当马萨乔发展出一种深沉庄严的佛罗伦萨不朽人物风格时，他的合作者马索利诺则引进专业的非意大利技术，以补充自己托斯卡纳风格的透视创新，在某种程度上这在当时定是非常引人注目的（图24）。马索利诺可能是在匈牙利宫廷逗留的三年以及在意大利旅行期间学会的这些技巧。对各种画板的分析显示，马索利诺使用了油质来渲染圣徒彼得和保罗不同寻常的平滑的肉体色调（侧面画板），由此蛋彩画中间的这一段油画在巨变的瞬间显示出厚厚积雪的漩涡肌理（图22）。相似的效果应该还包括，他将金箔或银箔精细切割，然后用生动的透明颜料进行塑造，一根线一根线地展示出他画中人物所着盛装中昂贵的天鹅绒。因为"色淀"颜料和金箔的退化，这种效果已经消失，但在其所描绘的宫廷和天堂的等级以及宗教节日的华丽仪式中，这种效果曾是光彩夺目的（图23）。

木材等廉价的材料，也可以通过镀金、精雕细刻或者用在镶嵌板中而成为与贵族礼拜堂或宫殿相配的豪华家具。嵌木图案经常描画出特定视角的城镇风景，由建筑方面的透视专家创作，这样它们因为与自由七艺中的数学和几何相关而抬高了自己的身价。灰泥装

图22
降雪神迹（局部）
Miracle of the Snow
马索利诺

马索利诺非常突破性地使用油彩技法表现厚厚雪地的纹理，以此吸引人们注意他所描绘的八月降雪的神迹本质（图24），以及他宫廷风格的精致复杂（部分基于他的非意大利经历）。

图 23

**圣母大教堂三联画中央嵌板（背面），
《圣母升天》**

Central panel (reverse),
Santa Maria Maggiore
Triptych. *Assumption of the
Virgin*

马索利诺

约 1428 年，板上蛋彩、油彩和黄金，
144 厘米 × 76 厘米。卡波迪蒙特博
物馆，那不勒斯

这件双面祭坛画是为圣母玛利亚马
焦雷大教堂设计的，象征性地赞美
教皇马丁五世（1417—1431 年在
位）重建罗马教廷，以及他为这座城
市的精神与物质复兴所发挥的积极作
用。这幅面向教堂会众的升天画，可
能受到吉贝尔蒂为佛罗伦萨大教堂设
计的彩色玻璃窗的影响，但马索利诺
将传统的曼多拉（mandorla，绘画
雕塑中为衬托基督或圣母的尖椭圆光
轮）造型的构图转变为巨大的等级权
力图像，充满和谐的色彩、拍动的天
使翅膀和黄金。这是第一次，所有 9
个天使唱诗班按其特定等级排列起
来。最里面的曼多拉展示最高等级，
六翼天使（Seraphim；身着红色）
代表着神的爱。中圈描绘的基路伯
（Cherubim；身着蓝色）代表神的
智慧。外圈包括座天使（Throne）、
主 天 使（Domination）、 权 天 使
（Principality）、能天使（Power）、
德天使（Virtue）以及（底部的）天
使（Angel）和大天使（Archangel，
上帝给人类送信的信使）。

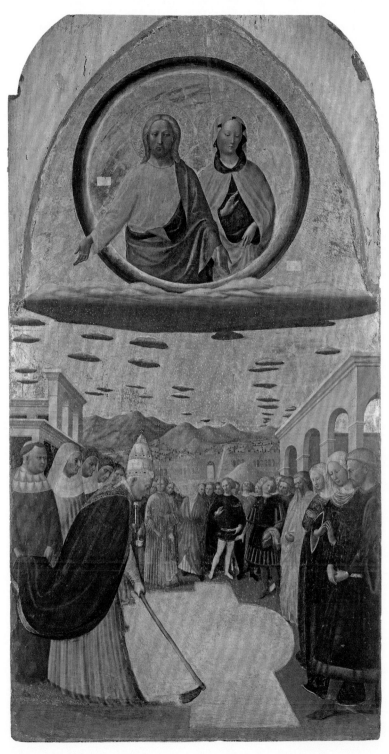

图 24

圣母大教堂三联画中央嵌板（正面），
《圣母大教堂的创建：降雪神迹》
Central panel (obverse),
Santa Maria Maggiore
Triptych. *Founding of Santa
Maria Maggiore: Miracle of
the Snow*

马索利诺

约 1428 年，板上蛋彩、油彩和黄
金，143 厘米 × 76 厘米。卡波迪蒙
特博物馆，那不勒斯。

正面嵌板上彬彬有礼的侍从们围着马
丁的古代前任——教皇利贝里乌斯，
这一场景庄严地回应了嵌板背面，马
索利诺以其所有激进而充满乐感和
仪式感的辉煌色彩所再现的天上宫
廷。这幅木板画包含一种大胆的现代
构图方式：黑暗的降雪云朵（由圣母
送来），连接金色的天堂与尘世，沿
着与下方建筑相同的正交透视线向后
退。利贝里乌斯——在雪地上画出未
来圣母大教堂的外形——带有马丁
五世本人的特征。在他身边的枢机主
教中，身材肥胖的卡西尼枢机主教
（以前是佛罗伦萨大教堂的主教），他
可能用自己的个人财富购买了这幅祭
坛画。

饰（一种铸模石膏）只要是精致的、镀金的、被亮丽色彩修饰的，也会被珍视。进口的石头要比当地的石头更昂贵，更有声望：费拉拉的埃尔科莱·德·埃斯特将质量最好的卡拉拉大理石（来自托斯卡纳）大量用于他的科尔特宫。曼托瓦和费拉拉都没有本地的石材来源，大部分建筑都是用砖建造。费拉拉的迪亚曼蒂宫，它的大理石切面被切割出钻石形状（公爵的徽章），四角则用伊斯特里亚石制成，因此像这样的建筑就更加令人印象深刻。

1414 年，维特鲁威的拉丁语著作《论建筑》（公元前 1 世纪）的发现，刺激了建筑学向古代理想的回归。在维特鲁威看来，古代柱式（多立克、爱奥尼亚、科林斯）是社会秩序和审美秩序的表达，并用严格的礼仪来识别建筑物的地位。阿拉贡的阿方索的书记官、人文主义者安东尼奥·帕诺尔米塔记述道，在重建新堡的时候，国王将维特鲁威的著作当作自己的圣经。他的孙子阿方索二世让建筑师弗朗切斯科·迪·吉奥乔为他把这部论著清楚地翻译过来。如果是建造郊区或者乡村别墅，小普林尼（约公元 61—112 年）的著作则被认为是富于启发的。在这里，装饰性图案让室内和室外的界限不再分明，绚丽的景色让花园和耕种的乡村没有任何区别。越来越多的宫廷偏爱古典风格，而不是北部欧洲宫廷所青睐的更为"现代"的法兰克-日耳曼哥特式（但米兰保留了对哥特式的明显偏好，混合了伦巴第罗马风格）。

阿尔贝蒂自己的建筑学论著是写给新一代受过人文主义教育的领主和贵族的，鼓励他们采用新的建筑形式，并借鉴西塞罗关于实用和装饰之间区别的理念，以及美的概念是基于各部分数学比例的和谐，还有维特鲁威关于建筑类型的社会政治等级的论述。阿尔贝蒂可能与人文主义者弗拉维奥·比翁多［15 世纪中期《重建罗马》（*Roma Instaurata*）的作者］一起建议过教皇尤金四世重建古罗马最著名、最美丽、最令人敬畏的建筑之一——万神殿（图 25），它"巨大的拱顶"（比翁多）在古代已被

图 25
万神殿（内部）
The Pantheon(interior)
公元 118—125 年。罗马

从奥古斯都统治始建到哈德良皇帝统治时期建成的万神殿，提供了一个与帝国权力结合得无与伦比的建筑创新范例。它巨大的方格穹顶，由连接的混凝土层与石头混合构成，其高度（43.2 米）与宽度相当。神殿的最上面是一个直径 8.8 米的眼洞（朝向天空的开口）。神殿内部镶嵌着彩色嵌板（由大理石和其他石头组成），创造出一种绝妙的相互协调的效果。

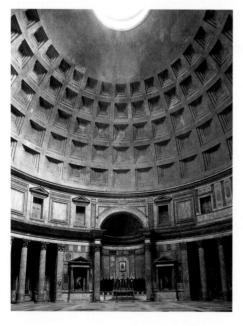

地震破坏，那里的广场也被"肮脏的小店铺"掩盖。这座庄严的神庙展示了无与伦比的技艺与昂贵材料的终极结合——比如超过12米长的构成桁架的铜梁。阿尔贝蒂亲自为里米尼的统治者马拉泰斯塔和曼托瓦的贡扎加家族设计的建筑，证实了他的新古典主义设想，将古典神庙的正面和凯旋门等元素融入建筑的外立面中（图26）。通过借鉴一系列深奥和新发现的古典文本（当时只能在梵蒂冈藏书馆找到），阿尔贝蒂的论著展示出他在教廷方面的博学和实际古文物的专业知识，以及他在佛罗伦萨和费拉拉的经验，并且这部论著试图在观察力方面超越维特鲁威。

"建筑艺术中最伟大的荣耀是懂得什么是适合的"，阿尔贝蒂写道。因此，雕塑性的装饰（包括各种柱式和壁柱）为一座重要建筑提升社会身份，与关注比例的古典标准一样重要。有地位的建筑，阿尔贝蒂说道，"在金钱允许的情况下，应该在雕塑和技巧方面尽量奢华"，如果建筑的功能是公共的而不是私人的，那就更应如此。他建议领主和高贵的赞助人遵守礼仪，但要在"装饰上稍微超支"，不要因平庸而犯错。阿尔贝蒂受古典理念启发为圣弗朗切斯科教堂

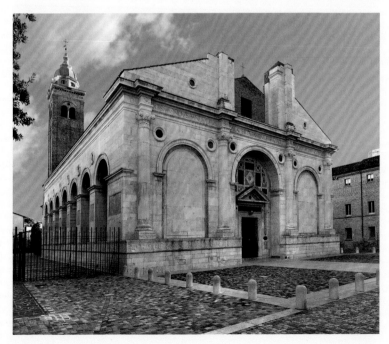

图26
马拉泰斯塔教堂正立面
Facade of the Tempio
Malatestiano
莱昂·巴蒂斯塔·阿尔贝蒂

始建于1453年年末，1468年停工未完成。圣弗朗切斯科，里米尼

阿尔贝蒂所谓的"教堂"（tempio），是将砖砌而成的中世纪教堂用大理石、斑岩和伊斯特里亚石包围起来的"古典"外壳。教堂的正立面借用了里米尼奥古斯都拱门的形状，当时可能还要在上面建造一个巨大的圆顶（未动工），这个想法部分受到罗马万神殿的启发。西吉斯蒙多·马拉泰斯塔修建的这座教堂实现了他在1450年立下的誓言，当时他卷入了"意大利战争"（这一事实被装饰在外立面的楣饰上）。侧壁的希腊铭文写道："由于他勇敢而成功地完成了这些壮举，[他]赢得了胜利，为不朽的上帝和这个城市修建这座富丽堂皇、耗资巨大的教堂……"

图 27

月神战车

Chariot of the Moon

阿戈斯蒂诺·迪·杜乔

约 1451—1453 年，浮雕。"行星礼拜堂"，星座礼拜堂或圣哲罗姆礼拜堂，马拉泰斯塔教堂，里米尼

被称为"石匠"（stone-cutter）的佛罗伦萨人阿戈斯蒂诺·迪·杜乔（1418—1481 年）和被称为"建筑师"（architect）的维罗纳人马泰奥·德·帕斯蒂负责马拉泰斯塔教堂内部的奢华装饰。这个优美的身影来自朝向教堂东端的礼拜堂，这个礼拜堂以行星和黄道十二宫星座为主要特征。其他礼拜堂装饰着圣父、美德女神、自由七艺、预言女巫和缪斯（艺术灵感的女性启发者）。罗伯托·瓦尔图里奥在他的《论军事艺术》（*De Re Militari*，1472 年，献给西吉斯蒙多·马拉泰斯塔）一书中赞美这些人物浮雕的魅力："这些描绘——不仅是因为人们可以识别人物的外表，而且因为您，我们这个时代最有智慧、最无可争议的杰出统治者，可以从这些人物的性格特点中获取哲学的深奥秘密——特别能够吸引博学的观者，而他们与平庸之辈几乎完全不同。"

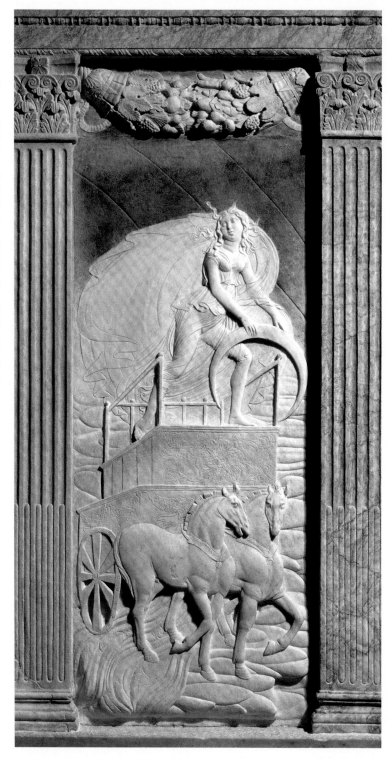

（也被称为"马拉泰斯塔教堂"，是一座埋葬西吉斯蒙多·马拉泰斯塔和他的爱人伊索塔的贵族陵寝）设计的外部，除了主门周围的斑岩嵌板外，还应曾装饰有雕像、浮雕和各种仿古风格的花环。教堂内部的装饰也很豪华。

教皇庇护二世鄙视西吉斯蒙多和他所代表的一切，包括马拉泰斯塔教堂。但是正如安东尼·格拉夫顿（Anthony Grafton）所说，并不是因为阿尔贝蒂"高贵的"教堂和它全新的外观——从附近的奥古斯都拱门借用了凯旋门的形式——惹恼了他。令教皇愤怒的是，西吉斯蒙多把简朴的方济各风格教堂重新改造，塞进了"异教徒的艺术品［以至］它看起来与其说是基督徒的圣所，不如说是异教恶魔崇拜者的神庙"。其中包括阿戈斯蒂诺·迪·杜乔诺多精美的浮雕，这些浮雕富于深奥的文化内涵，描绘了古典的缪斯、自由七艺及人格化的黄道十二宫星座（图27）。瓜里诺·达·维罗纳为莱奥内洛·德·埃斯特在费拉拉的书房设置了专业课程，对于西吉斯蒙多来说，这种装饰在智识方面的可信性部分地受到这些课程的启发，为教堂增添了光彩，其丰富的意象则反映了他整个充满激情的精神和哲学世界。但是在宗教和虔敬的背景下——比在任何其他情况下——领主都要尽力遵循神圣的传统，展示出适当的虔诚。

领主的居所

在世俗环境中，领主依然需要遵守礼仪的规则，但这些规则稍微宽松一些，为艺术家和赞助人提供了更大的空间来获得愉悦或神秘的想法。然而，对于市政厅这种公共"政府"空间来说，带有说教性质的历史题材系列壁画通常更受青睐。"名人生平"这样的题材就特别合适——马索利诺为枢机乔瓦尼·奥尔西尼在罗马的宫殿绘制的组画在当时尤受推崇，因为画中描绘了壮观的战斗和胜利的场面，以及全景式的城市景观。对于公共空间和宴会厅来说，佛兰德斯的挂毯（千篇一律地以骑士主题为主）和最昂贵的家具都是精挑细选出来的装饰品（图28）。在这些装饰品设计中使用的昂贵黄金、

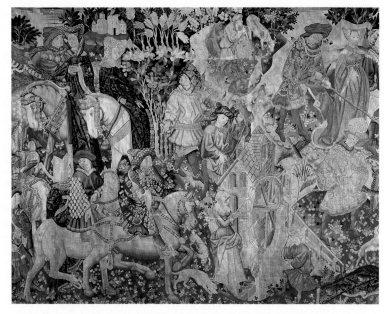

図 28

曾属于德文郡公爵的挂毯《放鹰捕猎》
（局部）

Tapestry formerly Owned by
the Dukes of Devonshire
Falconry (detail)

阿拉斯挂毯工坊（？）

约 15 世纪 30 年代至 40 年代。维
多利亚与艾伯特博物馆，伦敦

意大利宫廷和城堡中的狩猎壁画，无
论风格还是主题，通常都是基于北方
挂毯和细密画中的相似场景。这里描
绘的求爱场景——这与位于曼塔城
堡（Castello della Manta，皮埃蒙
特的萨卢佐）1444 年的一幅湿壁画
非常相似——被添加到绚丽多彩的
放鹰盛会中。

图 29（对页）

《一月》，出自《贝里公爵的豪华时
祷书》

January from *Les Très Riches
Heures du Duc de Berry*

林堡兄弟

1413—1416 年，精细羊皮纸上的
涂墨和不透明色（水粉），页面尺寸
29 厘米 × 21 厘米。孔代博物馆，尚
蒂伊

这幅日历插图来自勃艮第贝里公爵著
名的《时祷书》，展示了挂毯和壁挂
的仪式性应用：一个绣有金色鸢尾的
红色丝绸华盖悬挂在宴席上方，特洛
伊战争主题的华丽骑士挂毯（费代里
科·达·蒙泰费尔特罗在自己的挂毯
装饰中偏爱这个主题）则被用作宴会
和馈赠礼物仪式的风景式背景。

丝绸和银丝都极大增加了它们自身的吸引力和投资价值。它们还可
以挡风，而且便于携带，所以在特殊场合可以带出来，并可在寓所
或住宅之间转移。此外，这些大厅的四周墙上还挂着刺绣丝绸帷幔
和长长的贵重布料（图 29）。

　　许多湿壁画装饰都忠实模仿了北方挂毯的主题和装饰风格，以
营造一种温暖和壮丽的印象，并彰显自身地位。在佣兵队长巴尔托
洛梅奥·科莱奥尼位于贝加莫的城堡里发现的狩猎题材壁画中甚至
包括彩色金属钩和彩色丝线边。还有的装饰用颜料和浅浮雕模仿华
丽锦缎的纹理和图案。绘画的优势是相对便宜，博尔索·德·埃斯
特公爵花了 9000 杜卡托买了一套华丽的佛兰德斯挂毯，又花了 800
杜卡托买了斯基法诺亚宫的一幅特别巨大的湿壁画；博尔索以平方
英尺（piede）来支付斯基法诺亚宫壁画的艺术家，米兰加莱亚佐·马
里亚的顾问则依据材料、人工和描绘的人物数量来计算花销。因此，
阿尔贝蒂建议画家要绘制大幅而不是小幅画作，并不仅仅出于风格
的考虑；大幅作品给宫廷艺术家带来更好的经济回报，也给赞助人
带来更大的威望。这必须通过对照贵族喜好的可携带小型艺术品来
看，小型艺术品更能表达所有权的概念，也具有真正的货币价值。

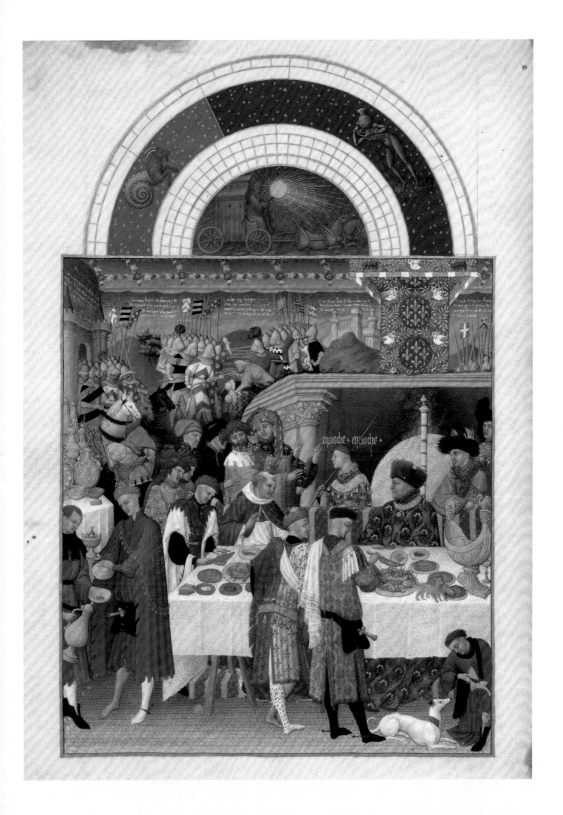

那个时代的房间总是被用于不同目的，湿壁画因而受到相对不稳定的影响。例如，在曼托瓦的科尔特宫中，皮萨内洛为装饰大厅绘制的骑士场景壁画，在为侯爵侄子改为临时厨房时就遭受了严重损毁。

对于领主或贵族别墅的私人和休闲房间，主题可能是更加非正式、个人化、令人愉悦的，甚至可以是接近色情的。这些房间的设计经常是为了愉悦观者，就像它们所描绘的宫廷娱乐一样，这点也反映在周边的公园和花园里。这类房间设计的特色为狩猎和带鹰出行探险（一种休闲追求，领主可以借此训练自己的军事技能，其配偶也可以展示自己的骑术）、打牌和球类运动、宫廷调情场景、取自通俗小说中的故事，也包括受人欢迎的侏儒和小丑的肖像画——这些对于驱散贵族的无聊和忧郁而言必不可少。米兰博罗梅奥宫墙上的华丽世俗场景，是为一个与公爵有亲密联系并拥有土地的贵族家族绘制的，这样的设计给人一种愉悦感（图30）。一些小房间装饰着墙纸一样的重复图案；旧的装饰都被粉刷成白色。在费拉拉，有一位宫廷画师特鲁洛，他被称为"比安基诺"（Il Bianchino），意即他的刷白技术广受赞誉。

在可行的情况下，世俗主题的房间和私人礼拜堂展示了领主及其配偶个人的盾徽纹章，并刻有铭文，详细记述着荣誉和头衔。带有简短座右铭的徽章是一种个人的纹章图案，勃艮第、普罗旺斯和安茹的北方宫廷使之流行起来。那不勒斯的阿方索一世让人为他的新堡制作了20多万块西班牙-摩尔风格的花砖，上面装饰着他的盾徽和徽章图案。弗朗切斯科·贡扎加之妻伊莎贝拉·德·埃斯特，用马约利卡陶瓷装饰她的书房，上面带有贡扎加的徽章标志（图31）。她的"穴室"（grotta，一个用于存放她收藏的古董的小洞穴般的房间）的天花板上装饰着她最喜欢的乐器和座右铭。徽章可以用作亚纹章的私人图案，例如博尔索·德·埃斯特的枝条篱笆墙和独角兽，或者纪念章背面深奥晦涩的象征符号。宠臣、行会及市政和教会赞助人被授权使用赞助人的盾徽或个人徽章作为特权的标志，并且可以在他们所委托工程的装饰中使用这些标志。礼物上通常装饰有受赠

图 30
球的游戏（局部）
The Game of Ball(detail)
马埃斯特罗·代·焦基·博罗梅奥
约 15 世纪 40 年代至 50 年代，湿壁画。博罗梅奥宫，米兰

游戏中的情侣是宫廷装饰的流行主题，这可以让人们有机会在室内欣赏到清新的植物和自然风景。遗憾的是，这类世俗题材的宫廷装饰只有一小部分被保留下来——许多艺术家使用混合技术，以使作品的色彩清新而充满活力（真正的湿壁画与柔和的大地色搭配效果最好），但这些区域的色彩很快褪化，湿壁画也开始显得破旧不堪。它们经常被当成无法持久的装饰（被粉刷之后重新装饰）。

人的盾徽或徽章图案，以表示尊重和政治忠诚（图 32）。

领主宅邸主楼里那些比较隐蔽和尊贵的半私人房间的装饰通常更加复杂精致。这些房间的设计不仅是为了领主自己心目中的享受，而且其华丽的内部陈设，他的大多数臣民也从未见过。正如最近许多文献所描述的那样，这些装饰是为了给到访的来自意大利和海外宫廷的领主、大使、代理人和外交官留下深刻印象。为了表示尊敬，这些外国高官政要被允许进入私人卧室（camere；图 33）以及最里

图 31
铺地花砖
Floor tiles
佩萨罗陶瓷工坊，安东尼奥·代·费代利（？）

约 1492—1494 年，锡釉陶瓷砖，
23.5 厘米 × 23.5 厘米。维多利亚
与艾伯特博物馆，伦敦

这些花砖由曼托瓦的统治者贡扎加家
族委托绘制，委托时间就在弗朗切斯
科·贡扎加与伊莎贝拉·德·埃斯特
新婚之后。1494 年 6 月 1 日，13
箱装饰有贡扎加家族各种座右铭和徽
章的地板瓷砖运到了圣乔治堡。这些
花砖被铺在伊莎贝拉的书房里，在那
里，它们因其大胆多彩的设计和抵御
老鼠的能力而受到青睐。

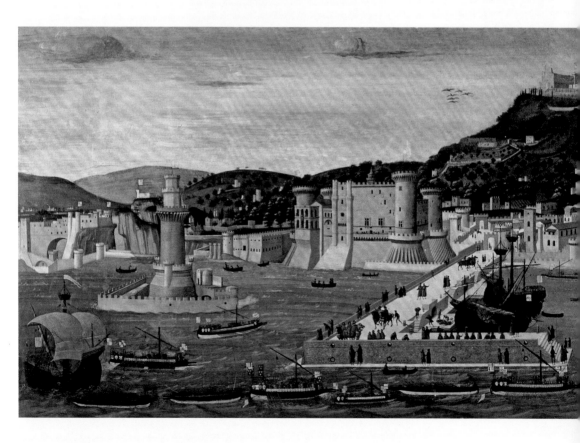

图 32

塔沃拉·斯特罗齐：1465 年 7 月，伊斯基亚战役之后费兰特一世在那不勒斯湾

Tavola Strozzi: Ferrante I in the Bay of Naples after the Battle of Ischia, July 1465

弗朗切斯科·罗塞利（归在其名下）

1472—1473 年，板上蛋彩，82 厘米 × 240 厘米。卡波迪蒙特博物馆，那不勒斯

这幅那不勒斯的全景聚焦于费兰特击败安茹军队之后凯旋的舰队。这幅画可能是佛罗伦萨银行家菲利波·斯特罗齐赠予费兰特的礼物。菲利波·斯特罗齐曾为这支舰队提供资金支持，并渴望与那不勒斯国王扩展业务关系。阿拉贡的军旗随意散布在画面上，使每一艘驶过的船都增色不少。这种城市景观画很受各地宫廷的青睐，因为它们属于佛兰德斯风格的创新。令人敬畏的新堡（Castel Nuovo）和圣温琴佐塔（Torre di San Vincenzo；码头左边）在画中得以重点描绘。艺术家已经做到如此精确，以至于人们可以区分奥罗塔（Torre dell'Oro，新堡的五个圆形塔楼之一）的凝灰岩（这种岩石让奥罗塔呈现出金色的外观），以及其他四个塔楼的灰色粗面岩。

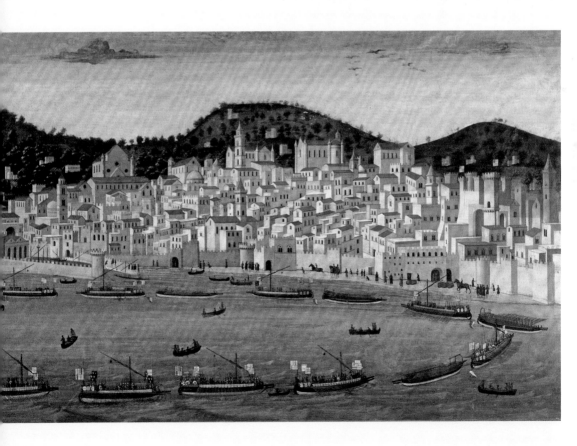

面的会晤室（通常位于主楼层，即地面之上的第二层）。书房是一个私密房间，领主将其作为自己安静的避难所，是读书学习和艺术消遣之地，也是为外国政要准备的重要展示品。这里通常装饰着领主喜爱的画作、精致的镶嵌板、陈列柜和精选工艺摆件。

费拉拉的莱奥内洛·德·埃斯特用一系列古典时代的缪斯形象将自己的书房装饰得非常优雅，开创了人文主义主题的精英潮流，其辉煌之处就在于精妙与博学相结合的复杂性（图 34）。在费拉拉，一个由学者、诗人、演说家和教师组成的强大团体创造了一种环境，在这种环境中，这位人文主义君主可以熟练地、有意识地模仿古代统治者如何选择道德主题和统治方式。这种进入缪斯世界的早期尝试不仅被西吉斯蒙多·马拉泰斯塔接受，而且乌尔比诺的费代里科·达·蒙泰费尔特罗也进行过同样的尝试，后来在由伊莎贝拉和阿方索·德·埃斯特委托的费拉拉神话主题画作中也有所体现。在书房优雅的氛围中，女性作为可见的欲望对象与诗歌和音乐的诱惑力量联系在一起，由此就允许存在一定程度的道德模糊与色情倾向。女性，如果被认可，也可以享受这种奢华美感和这些神话人物的智性伪装。

在为自己的寓所委托制作艺术品时，女性配偶必须特别注意礼仪。萨伏依的博娜请人装饰自己的餐室，恰当地以轻松休闲活动为主题（比如采摘蘑菇），阿拉贡的埃莱奥诺拉的书房则以具有德行和勇气的模范女性形象为特色（见图 96）——这些女性宁愿赴死也不愿面对屈辱[这个主题也反映了她父亲费兰特的个人座右铭："我宁愿去死也不愿自己被玷污。"（Malo mori, quam foedari）]。贞洁、忠诚和爱国精神的模范女性——来自薄伽丘的《名女传》（1374 年出版）和古典作家如瓦雷列乌斯·马克西姆斯和阿庇安——通常包括罗马贞妇卢克雷蒂亚这样的女性，她们英勇地牺牲自己（宁愿自杀而不被羞辱贬低），不肯苟活，并由此改变了历史进程。

曾谈及自己"男子气概"的伊莎贝拉·德·埃斯特，可能委托过以深奥的神话为主题的装饰——允许对性感的裸体进行高雅描

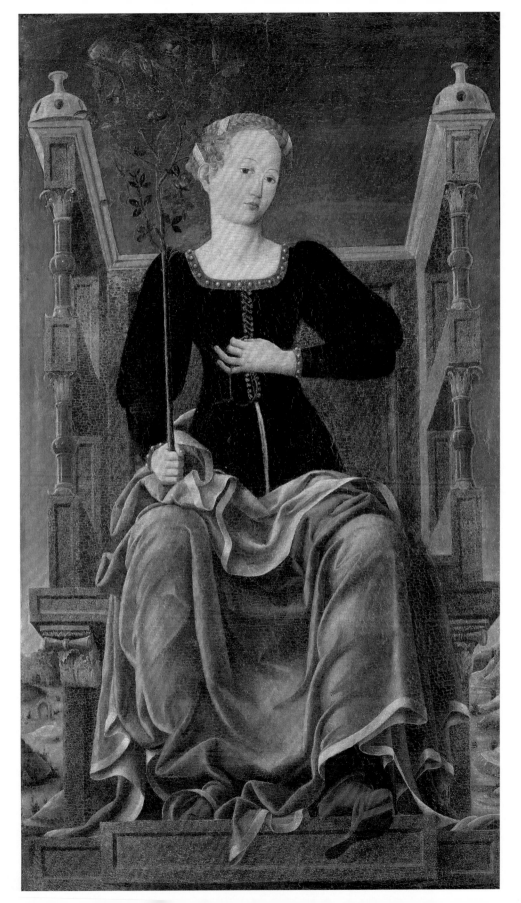

绘——并参与到购买和展示古董的公开和竞争的男性世界中，但是她在这两个领域中对于题材的选择都是小心谨慎的（主要聚焦于美德，后来又关注母性主题）。卡特琳娜·斯福尔扎因其强悍如战士一般的品质而受到赞誉。从虔诚的妻子，到尊贵的寡妇统治者，再到无所畏惧的福尔利摄政，卡特琳娜可能挪用了一些与男性权力和威严联系起来的意象。但是即便生活在古典氛围——比如卡特琳娜的丈夫还活着的时候为她打造的纪念章，展现出她身着不同寻常的罗马盛装——中，她依然要遵循得体端庄的原则。这里的榜样是罗马皇后老福斯蒂娜，以其对婚姻的忠诚而闻名。

威严与尊贵

除了艺术装饰要与环境和地位相适应这种一般认知之外，当时还尤其越发强调贵族关于礼仪和尊严的理念。15世纪期间出现了无数关于"领主"的论著，强调虔诚、正义、刚毅、谨慎、节制、宽宏大量与慷慨大方（与奢华相关）等传统美德。有两种美德重新频繁出现：帝国的仁慈美德以及最重要的——威严（maiestate）。作为领主尊严与权威的最终表达，威严赋予他雄辩的言辞，使他的衣着和举止变得端庄稳重。蓬塔诺建议领主不要过度饮酒、暴饮暴食、走路不稳、狂笑，也不要"像一匹嘶鸣的马"一样神经质地摇头。讲话不应鲁莽，也不能冲动，而应该谨慎地与当下形势相适应。15世纪对威严理念的理解——从本质上看，就是内在尊严的外在展示——是宫廷艺术研究的核心部分，因为宫廷艺术的普遍特性就是领主、配偶及其随从的出现与在场。尊严不仅反映在所绘人物的服装、手势和姿态中，也体现在画家的构图和颜色运用的节制方式上。蓬塔诺敏锐意识到这种外在展示的技巧，它可以很轻易地提供一种令人信服的美德光彩，而隐藏背后不太可取的品质。

尊严与礼仪的理念与古典著作的阅读紧密相连。在艺术理论方面，启示来自昆体良和西塞罗关于修辞的论著。在西塞罗看来，尊严（dignitas）包含了荣誉、伦理和道德，与权威（auctoritas）的理

念密切相关。正是这种品质最值得人们尊敬，并且约束着人的言行，最重要的是，使人有能力伸张正义和执行法律。阿尔贝蒂在《论绘画》（De Pictura，1435 年）中建议那些在自己的叙事中追求尊严至上的艺术家表现很少的人物："……因为，如果领主的思想和命令都被理解了，那么言简意赅的词语就会赋予他威严，同样，只有严格限制身体出现的必要数量才会赋予一幅画尊严。"

威严不仅体现在奢华的材料上（这就是为什么阿尔贝蒂警告过度使用黄金的画家），也体现在明晰、秩序和庄重这些古代修辞标准上。这种重点的转变解释了为什么安德烈亚·曼特尼亚、皮耶罗·德拉·弗朗切斯卡和阿尔贝蒂本人那种严格克制的艺术，就像通常与他们联系在一起的充满大量细节和装饰丰富的艺术一样，都表达了当时贵族的理想（图 35）。古典著作如老普林尼的《博物志》和琉善诙谐优雅的寓言都对古代的杰作和艺术家进行了生动描述，为艺术欣赏和模仿提供了新的框架——以及一个追求的标准，或实际上是超越的标准。权威和理性地展示知识和技术的威力，再加上丰富的古典典故和错觉艺术手法，就像最宏伟或豪华的艺术品一样，鲜明有力地体现出领主的地位。

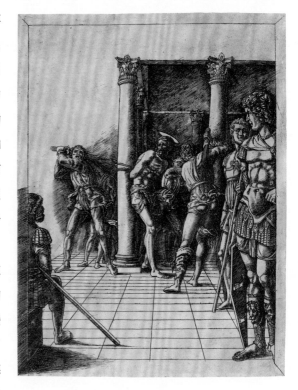

图 35
鞭打基督
The Flagellation
安德烈亚·曼特尼亚
1465—1470 年，纸上油墨雕版画，39.8 厘米 × 31 厘米。卢浮宫，罗思柴尔德收藏品，巴黎，编号 3838 LR/Recto

曼特尼亚这幅未完成的作品，或许与他早期为贡扎加礼拜堂所作的叙事性图画有关，这幅画中包括后退的阿尔伯特式路面，符合完美的透视规则。一小群人物有助于观者聚焦画中的情节，始终一致的光源突出了基督所在的柱子，并产生凹陷的阴影。前景和背景人物相互提供了一种修辞上的对比，增强了曼特尼亚构思的宏伟效果。

ESSE PAREM

第二章　宫廷艺术家

早期艺术家传记给宫廷艺术家的理念赋予了浪漫光彩：那不勒斯的罗伯特国王允许乔托将自己画进名人聚集的宫廷壁画里；西班牙的查理五世在提香的画笔掉到地上之后，将它捡拾起来；达·芬奇临终之际躺在法国国王弗朗索瓦一世的臂弯里。然而，对于我们正在讨论的那个时期在宏伟宫廷中工作的绝大多数艺术家来说，真实情形却相当平淡无奇。很多人都是宫廷装修组（depintori delle corte）的成员——比如画家和装饰师——从事着日常重复性的工作，盾徽、装饰性壁雕及类似工作。其他人，例如新晋贵族科斯梅·图拉（制鞋匠之子），在各种法律文书里被认为是"著名和高贵"的，可以几十年一直享有稳定的雇佣。图拉鲜明的风格主义几乎达到了宫廷的"宅邸风格"，但即便如此，他也并不属于领主宫廷的成员；埃斯特家族从未正式确立"宫廷艺术家"的固定职位，他们更偏爱流动性的安排。另一方面，官方的"宫廷艺术家"是领主家庭的成员，但这并不一定意味着他们享有像图拉那样的特权。例如，米兰的很多宫廷艺术家在争夺声名显赫的委托时，没有得到任何报酬。

图 36
安德烈亚·曼特尼亚半身像
Bust of Andrea Mantegna
安德烈亚·曼特尼亚

约 1504 年（？），青铜和大理石，42厘米×44厘米。曼特尼亚礼拜堂，圣安德烈教堂，曼托瓦

曼特尼亚宏伟的帝国风格的半身像装饰着他在圣安德烈教堂的墓葬礼拜堂，他在贡扎加的支持下，购买了在这里安葬的权利。这是他独特地位的标志。这座半身像可能是由他的金匠朋友卡瓦利（Cavalli）制作的，以古典的带框肖像（imago clipeata）的形式设计，放在一个斑岩圆盘前。月桂花冠原本应该是镀金的，据说眼睛的瞳仁上镶有钻石。碑文上称他"如果不是高于，也是相当于阿佩莱斯"。

宫廷的等级制度在就餐时凸显得最为严格和明确，宫廷艺术家与裁缝、制鞋匠、乐师、室内装修工、理发师及其他受领薪俸的家眷（stipendiari）坐在一起。这可能看起来卑微，但那时的乐师对于宫廷的娱乐和仪式（无论世俗的还是神圣的）来说是重要基础，而在费拉拉，制鞋匠行会是这个城市级别最高的协会之一——其奢华的总部装饰着"宫廷的"基督教圣骑士的场景。

然而，正如马丁·沃恩克（Martin Warnke）在其影响深远的研究《宫廷艺术家》（1985 年）中所阐述的，艺术家在宫廷的组织结构中确实拥有提升地位的力量。领主通常将家族（familiaris）的头衔授予那些被视作领主或其配偶的家庭内部成员。画师就在整个宫廷里工作，所以他们有时可以获得作为家庭成员的特权奖励；雕塑家和建筑师通常获得不同的奖金和奖励。画家当中获得这样头衔的有那不勒斯宫廷的"雅克马尔大师"（雅梅·巴索）和莱奥纳多·达·贝索佐，曼托瓦宫廷的皮萨内洛、安德烈亚·曼特尼亚和安蒂科。著名的布雷西亚艺术家温琴佐·福帕是米兰宫廷中少数获得家族头衔的艺术家之一，尽管他并不是主要为公爵工作。在他这里，这个头衔所带来的某些特权可以让他在领地周边生活、工作、自由行动，并获得公国首府帕维亚的公民身份，他当时已经在帕维亚生活了 12 年。

尽管艺术家需要在对固定职位的渴求与对自由的严格限制之间取得平衡，但在宫廷工作确实有很多优势。一份理论上有保障（即使实际情况并不总是如此）的薪水，是对画师付出的回报。这笔钱足够画师和他的家人用于居住、生活和旅行的花销。艺术家通常住在宫廷里，只有最著名的或者长期为领主服务的艺术家才能得到一所房子或建房资金作为礼物。曼特尼亚和朱利奥·罗马诺在曼托瓦修建了自己的豪宅（palazzi；图 37）。除了物质上的舒适与安全，一些艺术家还得到了"令人愉悦的日用品"，比如一座花园或葡萄园。他们还获得服装补贴和制服礼物，这样艺术家的穿着就与廷臣的相匹配。统治者可能还会给艺术家的女儿提供嫁妆，并在艺术家或其家人生病时支付医事费用。作为拥有家族头衔的人，艺术家还可以被免除税费。

作为回报，艺术家要以领主所要求的任何职责来为他服务。他

的薪水就是对他艺术造诣（virtù）——他的特殊天赋——的奖赏，也是刺激这种天赋不断成熟发展的方法。薪水没有固定标准；它们完全依赖于领主的判断力，并且在很多情况下，依赖于控制宫廷费用支出的官员。皮萨内洛在那不勒斯宫廷每年获得 400 杜卡托的巨额薪酬；科斯梅·图拉因比较松散的工作安排，每年在费拉拉获得 60 杜卡托。文件记录了一些艺术家所遭受的财政困难，这些艺术家经常被迫接受宫廷削减费用的做法。许多领主因其奢华的生活方式，或因为拖欠雇佣兵的薪酬，都有现金流转的问题。他们的高级官员也在支付薪酬方面经常违约：科斯梅·图拉给博尔索·德·埃斯特写信为两个违约的客户（公爵自己的秘书和他的侄子阿德里亚主教）求情。一位当时的观察者一语双关地定义宫廷（corte）是一个所有东西都短缺（corto，"限量供应"）的地方。

图 37
曼特尼亚宅邸的庭院
Courtyard of Andrea
Mantegna's house
1483 年。曼托瓦

曼特尼亚可能以罗马住宅为基础设计了自己的豪宅，房间的开门方向都朝着庭院。原本覆盖这块内部空间的带有眼洞的穹顶现在也不复存在了。铺着鹅卵石的路面设计是以贡扎加的太阳徽章为基础，曼特尼亚被允许使用这个符号。

但是，在贵族圈里有个传统观念认为，天赋不能用钱来买，因为它是上帝赐予的礼物。给艺术家的薪水是为了能让他生活和工作，并不是为了支付他所创造的艺术。1449 年，西吉斯蒙多·马拉泰斯塔答应一位同意为他服务的佛罗伦萨画师"一份有保证的年薪，他想要多少就给多少。我还承诺好好待他，让他愿意在这里安度余生。还明确了即使他只是为了自己的乐趣而工作，也会按时给他约定的零用钱"。只要赞助人同意，艺术家还可以承接其他委托项目，也有一些艺术家因为窘迫的境遇而被迫承担其他委托工作。因此，已完成的作品会得到不同体系的奖励。例如，曼特尼亚以"一幅小画"的礼物而获得一块土地作为回报。

追求成为贵族

艺术家的造诣可以让他进入贵族阶层，一小部分画家、雕塑家

图 38
自塑像（正面）
Self-portrait (obverse)
莱昂·巴蒂斯塔·阿尔贝蒂

约 1435 年，青铜，总体大小（不规则椭圆形）20.1 厘米 × 13.6 厘米。美国国家美术馆，华盛顿哥伦比亚特区，塞缪尔·H. 克雷斯收藏品，编号 1957.14.125

阿尔贝蒂创新式的小圆，以久负盛名的青铜材料制成，重量超过 1.5 千克，这块小圆不仅提升了他博学多识的顾问形象，同时也反映了他未来赞助人的志向。他的个人徽章——"有翼之眼"——出现在他下巴的位置。这种象形文字式样的形象对阿尔贝蒂极具吸引力：其含义被故意掩盖。阿尔贝蒂把"眼睛"等同于上帝，在一篇早期的对话录中他明确提出："它比任何事物都要更有力，更迅捷，更有价值，我还能说什么呢？"

和建筑师被封为骑士。骑士身份必须用钱来买，神圣罗马帝国皇帝腓特烈三世就利用了领主和廷臣这类人的野心。这样的荣誉授予艺术家，部分是作为奖赏和鼓励，尽管这些荣誉在提高他们生活水平方面没有什么实质意义。那位威尼斯人彼得罗·阿雷蒂诺的同名戏剧《御马官》（*Il Marescalco*，1533 年）里的御马官讽刺了这个过程："这个头衔对于足够富有并只想要一点点名誉的人来说是非常适合的！……一个不能带来个人收入的骑士头衔就是一堵光秃秃的墙，任何人都能往上面撒尿。"给艺术家授予骑士头衔的主要原因似乎是可以让他们成为受尊敬的宫廷外交官。瓦萨里讲到，曼特尼亚从弗朗切斯科·贡扎加那里买来的骑士头衔，使他在 1488 年被派去罗马时成为一个更合适的宫廷使臣。这特别适用于那些旅居海外的艺术家，国外的宫廷不仅是渴望接纳艺术家，也是为了荣耀他们自己。

艺术家很重视成为贵族的机会，并越来越努力像绅士那样表现自己。宫廷的人文主义者开始将绘画、雕塑和建筑与"自由七艺"联系起来——"自由"是因为人们可以"自由地"练习这些技艺。艺术家越来越强调他们作为"设计者"和创造者的天赋，而不是强调手工技艺，他们强调这种天赋需要思想上的睿智（ingegno），并需要技艺精湛地展示出想象力（fantasia）和理性（invenzione）能力。绘画与修辞、诗歌、历史和哲学联系起来，与算术和几何中的科学原理联系起来。艺术家用双手工作的明显事实被认为是正当合理的，其理由在于他工作是为了荣誉而不是为了个人所得，他乐于将自己的天赋交由赞助人处置。

在这些发展过程中一个重要人物是热那亚出生的佛罗伦萨人阿尔贝蒂（1404—1472 年，图 38），他的智识兴趣极为多样，具有广博的创造力、雄辩的口才和政治敏锐性，作为几何学家、数学家、古物学家、天文学家、音乐家和建筑师闻名于世。在帕多瓦和博洛尼亚接受教育之后（当时他贵族出身的家人被流放），阿尔贝蒂于 15 世纪 30 年代早期进入罗马教廷——雇用他的众多宫廷中的第一个。在罗马，他成为建筑和古代艺术的主要权威之一，并即将为许多较小的世俗宫廷如费拉拉、曼托瓦和乌尔比诺担任重要的文化指导和

建筑及技术顾问。在受雇期间，他可以时常出入意大利一些最伟大的藏书馆，利用新发现的古典文本，撰写具有高度影响力的论著，帮助人们了解艺术家的作品和宫廷赞助人；这些论著包括《论绘画》（1435 年，献给曼托瓦的詹弗朗切斯科·贡扎加）、《论建筑》（1450 年，献给教皇尼古拉五世）及不太知名的著作如《活马》（De Equo Animante，约 1445 年，献给费拉拉的莱奥内洛·德·埃斯特）。他的先进理念对那些有抱负的、寻求开拓新古典风格肖像画发展空间的宫廷艺术家影响巨大。

菲拉雷特的例子

佛罗伦萨人安东尼奥·迪·彼得罗·阿韦鲁利诺，后来被称为菲拉雷特（1400—1469 年），是阿尔贝蒂建筑论著最善于表达的消费者之一。菲拉雷特具有相当大的野心，在宫廷环境中不断发展。他作为青铜雕塑家以及作为后来在米兰宫廷的建筑师，决定以独有方式展示自己的睿智。他事业的重大突破始于教皇尤金四世的委托项目——尤金四世要为罗马的圣彼得大教堂制作一套全新的青铜镀金大门，菲拉雷特和他的小团队需要十几年来完成这项工程。为应对这一挑战，菲拉雷特和他的教廷赞助人创造了一种新型的"罗马式"宫廷美学——或许这是教皇尤金四世宫廷第一次认真尝试体现其仪式感和人文主义价值理念（当时阿尔贝蒂也为教廷服务）。几个世纪以来，菲拉雷特的作品与其佛罗伦萨同行的优雅与活力相比，饱受刻薄的批评（以瓦萨里为首的鄙视）。现在这部作品以其非常不同的宫廷议题而被重新评估。

洛伦佐·吉贝尔蒂和多纳泰罗的作品充满抒情式的自然主义和物理性的表现主义（分别在佛罗伦萨洗礼堂和圣洛伦索教堂的铜门上展示了这样的效果），与此相比，菲拉雷特的作品（图 40）以象征性的、等级制的风格为主要特征，有意让人联想到拜占庭的圣像、马赛克以及为主要人物著书的神圣手稿（甚至能让人联想到手稿中所描绘的教皇公牛的严厉表情）。这些不朽人物的光辉，在虚构的挂

毯背景中被正面呈现出来，同时通过嵌入表面的精细加工的装饰和添加的彩色瓷釉，进一步凸显了这种效果，揭示出菲拉雷特所受到的金匠训练和当时流行的宫廷品味，即对精致表面及装饰物的青睐。当时的朝圣者、罗马城的民众以及从全世界汇聚到圣彼得大教堂的来访显要人物，应该对这铜门产生的效果留下了深刻印象。菲拉雷特这些庄严神圣的人物可能主持过基督教世界一些最重要的仪式（菲拉雷特的人文主义朋友们则可能喜欢那些有伤风化的神话场景以及嵌入门框装饰边缘的帝国皇帝画像）。

如此显赫的宫廷委托项目需要对图像志产生有力冲击，并有可能超越当时的艺术偏爱（菲拉雷特把多纳泰罗栩栩如生的使徒比作"击剑手"）。在大门底部的殉道场景中，他有意识地抛开他佛罗伦萨同行常用的宽敞立体的手法，选择层叠场景来展现风起云涌的历史剧，以受人关注的地标建筑为基础，尽显华丽壮观（图 39）。大门发展为两个阶段：展现教皇尤金富于开拓性（但又短暂）的成就，即

1439 年在佛罗伦萨–费拉拉大公会议上，他将拉丁教会和希腊教会联合起来，因此有四个小型纪念场景被添加进来（包括尤金主持卢森堡西吉斯蒙德的皇帝加冕礼）。菲拉雷特意识到这些场景具有档案上的重要性，所以在设计的时候一直想着身后"名声"，采用了一种以史诗般的纪念性浮雕为基础的帝国风格，并仔细地用"题铭"标注人物和地点，这被人文主义者高度称赞为历史证据。

除了这些场景，菲拉雷特的门还具有一种宣言性质：不仅仅为了东西部教会的重新团结，也是为了一门以其神圣和古典语言表达的艺术，智慧与博学可以跟"现代"统治者交谈。这也许就是为什么人们前所未有地关注菲拉雷特宣告自己是这门的原创者，无论依据的是签名还是自画像。这些是指延伸到门的内侧（门关闭时）一个非凡的场景，菲拉雷特调皮地模仿表现尤金成就的那些小场景的风格，将自己放在学徒的前面，就好像在掌管自己的宫廷（图 41）。

菲拉雷特在教廷的职业生涯（因错误地被指控密谋偷取施洗者圣约翰头颅遗骨而被解职）之后，经常利用门上的皇帝肖像（来自古代的钱币），发展出一套全新的宫廷经典表现对象，很显然他希望这套表现对象可以对领主们产生广泛的吸引力。这包括小型青铜雕像（例如这一类雕像的最早范例古罗马的马可·奥勒留骑马纪念

图 41
签名浮雕，圣彼得大教堂大门背面下方，罗马
Signature relief, lower rear of doors to the Basilica of St. Peter's, Rome
菲拉雷特
1433—1445 年，青铜和瓷釉。

出现在这里的非凡场景，展现的是菲拉雷特和他的助手们庆祝大门项目的完成（左边是一位"骑马的"葡萄酒销售商，右边是一位骑在骆驼上的异国风笛手，菲拉雷特和助手们在中间跳舞），这部分还包括拉丁文题铭："对于别人来说，一份工作的回报是骄傲或金钱，对我来说是快活（hilaritas）。"追求"快活"是罗马的个人美德。菲拉雷特因此展示了他事业的高贵性，同时调皮地将自己团队的成就与教皇及其宫廷的成就相比较（教皇的成就被刻画在大门正面下方的小场景中以作纪念）。

碑的微缩版）、叙事性的金属小匾，以及他自己的一套勋章
（例如刻画的尼禄皇帝代表邪恶，老福斯蒂娜皇后代表美
德）。为了与人文主义者所着迷的邪恶和美德主题相一致，
他还取了一个宫廷式的名字"菲拉雷特"（Filarete，希腊语
意为"美德的热爱者"）。

1451 年，菲拉雷特开始服务于在米兰刚刚崛起的斯福
尔扎家族。在那儿撰写自己的建筑论著（在 1461 到 1464 年
间）之前——在书中他创造了一座理想的领主城市"斯福
尔扎城"（Sforzinda）——他制作了一枚自画像的纪念章，
用于展现他的宫廷资历（图 42）。在纪念章背面相当精致的
寓言式形象中，刻有勤劳的蜜蜂和大量流淌的蜂蜜，或许
意在突出他的建筑天赋——这位宫廷艺术家职业阶梯的下
一个梯级——以及由此产生的相互利益。纪念章上的题词
这样写道："就像太阳帮助蜜蜂，领主的恩泽也帮助我们。"

等级秩序

建筑师是第一个将自己从"手工"劳动者的污名中解
放出来的。1428 年，锡耶纳大教堂的管理人让雕塑家雅各

图 42
菲拉雷特纪念章（正面和反面）
Medal of Filarete（'Antonus
Averlinus'）
菲拉雷特

约 1460—1465 年，青铜，高 7.93
厘米，宽 6.66 厘米。维多利亚与艾
伯特博物馆，伦敦

菲拉雷特是他自己最好的宣传员，他
用椭圆形纪念章（受阿尔贝蒂的启
发）提升自己在米兰宫廷的地位，也
或许是为了向新的米兰公爵（加莱亚
佐·马里亚·斯福尔扎）推销自己的
资历。纪念章正面展现的是菲拉雷特
的侧面肖像与他的个人标志蜜蜂（象
征着无私、辛劳与勤奋），反面则刻
画着流溢着蜂蜜的蜂巢（大教堂建造
者的成就通常被比作一群蜜蜂所取得
的工作成果）。菲拉雷特穿着与他罗
马浮雕上相同的服装（图 41），用锤
子和凿子撬开一棵月桂树，展示蜂蜜
所代表的财富。

布·德拉·奎尔恰为建筑师乔瓦尼·达·锡耶纳的生平做记录。雅各布说乔瓦尼"与侯爵一起在费拉拉，计划在城里设计一座巨大坚固的城堡，他每年可以得到300杜卡托，以及8个人的花销，我非常确定……他不是一个手里拿着泥刀的师傅，而是一位规划师和设计师（ingegnere）"。在宫廷里，建筑师经常集艺术监工、军事和民用工程师于一身：他指导修建军事要塞、教堂、宫殿、街道、下水道和隧道。他负责管理上百个工匠，包括那些按照建筑师或宫廷画师的设计制作家具和配件的人。令人惊讶的是，宫廷建筑师-工程师的职位不是工匠为此专门学习就能胜任的。他学习绘画和制图技术，比如翁布里亚的多纳托·布拉曼特，或者学习石匠和雕塑家的技术，比如伦巴第的乔瓦尼·安东尼奥·阿马代奥（他开发了一项涵盖宫廷和民间委托项目并且利润丰厚的业务）。

大型的青铜和大理石雕像昂贵而显赫（青铜要比大理石贵十倍），但是雕塑家通常不会享有建筑师这样的地位，或者宫廷画师的特权。颇有成就的廷臣詹克里斯托法罗·罗马诺和被法国国王看作画家和彩饰书稿作者的圭多·马佐尼都是非常明显的例外。菲拉雷特在他的自画像浮雕上，很小心地将自己与他的学徒区别开，学徒手里都拿着雕刻师这行常用的手工工具，而艺术家本人衣着考究，携带罗盘（智识工具而不是手工劳动的工具，由此将自己定义为"设计师"）。雕塑家不稳定的地位部分原因在于雕塑家工作的肮脏、嘈杂和手工性质，这意味着他不可能居住在宫廷里。在被要求缩减财政时，雕塑家或金匠大部分最有价值的手工艺制品（金、银、铜）会被熔毁。雕塑家对于赞助人的要求必须尤其敏锐，因为他的许多作品注定要被置于公共场所。墓碑和骑马纪念碑，或统治者坐像（与公正统治相关）都受到严格监督，因为它们包括雕刻的肖像和服装的细节。只要有一个错误就可能意味着纪念碑不仅不会确保名誉和不朽，还会成为公众嘲笑的对象。洛伦佐·吉贝尔蒂说自己在佩萨罗宫廷工作的时候，他的心思"主要集中在绘画上……因为和我在一起的人总是向我展示从绘画中获得的荣誉和优势"。

宫廷画师经常被当作室内设计师，为赞助人或指定的中间人画

草图，画出设计方案。有一组工匠和供应商听他们的差遣。瓦萨里为我们留下了一幅16世纪画家佩里诺·德尔·瓦加在教皇宫廷工作的生动画面："为了跟上宫廷的工作进度，他不得不夜以继日地作画……他身边总是围绕着一群雕刻家、灰泥艺术家、木雕师、裁缝、刺绣师、画师、金匠等，所以他得不到片刻安宁。"最有成就的艺术家经常承担广泛的管理任务（相当于艺术经理人），由此也确保了自己在宫廷等级制里更加稳固的地位：监督艺术家和土木工程师团队；帮助设计重要庆典和娱乐消遣，这类庆典娱乐要将取悦大众的场面与诙谐的寓言和象征主义相结合；监督"小型"艺术作品的批量生产，例如泥金彩绘手抄本、服装和珠宝。著名的大师为了按期按质完工，经常以合作者和助理之名，联手提供互补的技能和实践能力。

科斯梅·图拉为贝尔菲奥雷和贝尔里瓜尔多的埃斯特庄园绘制湿壁画，负责完成嵌板画和装饰性雕塑，但（作为一位"线条优美"的大师）他还设计了佛兰德斯风格的祭坛正面（图43）和覆盖椅背的编织物，为金匠和银匠制作模板。一份1473年的存货单详细列举了为埃尔科莱·德·埃斯特提供的全套镀金银器制作服务，涂以瓷釉的公爵武器大部分都是图拉设计的。这位艺术家前往威尼斯确立自己想要的风格，并监督和指导金匠乔尔乔·德·阿莱格雷托。在

图43

哀悼死去的基督（根据科斯梅·图拉绘制草图而作）

Lamentation over the Body of the Dead Christ (after a cartoon by Cosmè Tura)

鲁比内托·迪·弗兰恰工坊

1475—1476年，羊毛、丝绸、金和银，97厘米×206厘米。提森-博内米萨博物馆，卡门·提森-博内米萨收藏品，马德里，编号 Inv. N:CTB. DECO586

图拉富于戏剧性的《哀悼基督》（受罗吉尔·凡·德尔·维登的启发）现在留存有两个版本，画中包括年轻的费拉拉公爵埃尔科莱·德·埃斯特（圣约翰）和他的妻子阿拉贡的埃莱奥诺拉的肖像。图拉的设计被鲁比内托·迪·弗兰恰进一块挂毯，并给这块挂毯装饰了梦幻般嵌以宝石的边框。这对夫妇可能委托制作这块挂毯作为还愿供品，当时它被用作祭坛前面的挂饰。

图 44
龙形盐罐的设计图
Design for a dragon salt
cellar
皮萨内洛（或皮萨内洛工坊）
1448—1450 年，纸上钢笔（素描）、
棕色墨水淡染，19.4 厘米 × 28.3
厘米。卢浮宫，巴黎

他所提供制作的奢华装饰的物件中，有三个结实的带盖子的烧瓶，每个烧瓶底部由"两个野人"支撑，顶部饰有狮鹫怪兽。

画家们为准备公共娱乐和城邦庆典场合而狂热地工作。他们设计三角旗、仪式旗帜、节日服装、马匹盛装、面具、节庆拱门、比武装备、杏仁糖果，以及各种各样暂时性的装饰。教皇西克斯特四世为庆祝与伟大的那不勒斯宫廷联姻而举办的奢华宴会，包括一座人造山丘（从山上走下来一位着装正式的仆人，讲出特别创作的诗句）；巨大的用肉做成神话人物形状的餐具（包裹着野兽，整个烤制）；银质的盘子上描绘着"真人大小"的阿特拉斯、珀尔修斯和安德洛墨达的历史事迹，以及赫拉克勒斯的丰功伟绩；由糖杏仁做成的正在卸货的帆船。与那不勒斯宫廷皮萨内洛有关的一个盐罐的精妙设计，显示了西克斯特正在适当地回报给众人以奢华与显赫（图 44）。

专业技能

随着统治者的侧面肖像（见图 6）成为"官方"肖像的首选样式（受北方宫廷及后来古典贵族先例的启发），推崇肖像技术的艺术家在宫廷里发挥着特殊作用。绘制的肖像被定期作为外交礼物赠送出

去，这使统治家族真正保持着高调，也被用来安抚朋友、亲属和盟友以确保个体成员的健康与福祉。在那个时代，婚姻是巩固政治和军事联盟或建立新联盟的最有效方式之一，宫廷艺术家因而承担了重任。艺术家经常被派到准新娘的宫廷，绘制一幅"写生"肖像，这样她与新郎的相配性就不会因审美的理由被排除，也不会被要求在她婚后岁月中让她的美德永存（很多领主的女儿都死于难产）。弗朗切斯科·劳拉纳为阿拉贡领主女儿们制作的理想化真人大小半身雕像，或是为了纪念她们的订婚或死亡，或是作为家族的纪念物（图45）。

肖像画艺术家需要在两端之间走钢丝，一方面他要忠实地表现自然（al naturale），另一方面还要观察被画者的地位和尊严是否得体。米兰的宫廷艺术家安布罗焦·德·普雷迪斯为马克西米利安皇帝绘制肖像时，皇帝对自己的大部分肖像都不满意："凡是会画大鼻子的都来给我们服务吧。"肖像画家自己也需要展示出一定的社交礼仪，毕竟他要与自己的贵族模特相处很长时间。举个有趣的例子，画家巴尔达萨雷·德·埃斯特声称自己是博尔索·德·埃斯特众多兄弟中的一个，由此为自己在费拉拉宫廷赢得了一个特权职位。博尔索反过来把他推荐给米兰的加莱亚佐·马里亚·斯福尔扎，"因为他是得体而受人尊敬的人，也因为他的手艺精湛"。

领主及其配偶还喜欢让自己喜爱的和拥有的各种物件的图像围绕在身边，包括马匹、猎鹰、猎犬（与它们的猎物一起）。在这样的语境下，逼真性——灵感来自北部欧洲的范例，也来自传说中"栩栩如生"的古代杰作——受到极力推崇。许多宫廷艺术家完全依赖常备图册来绘制跳跃的灰狗和被追赶的野兔，所以能够利用直接从写生中画好的草稿（皮萨内洛创作过程的一部分）进行绘画成为特殊技能的一个标志（图46）。瓦萨里在他的《艺苑

图45
阿拉贡的伊莎贝拉半身像（？）
Bust of Isabella of Aragon (?)
弗朗切斯科·劳拉纳

约1490年，彩色大理石和漆蜡，高44厘米×42.5厘米。艺术史博物馆，维也纳

劳拉纳所制的半身像具有强烈的风格化特征（这是他的专长）。在他纪念领主女儿的半身像中，只有两位能够被明确识别，这尊精美的半身像典范，保留了最初被装饰时所使用的一些丰富颜料和镀金。这可能是阿拉贡的伊莎贝拉的肖像（1490年与米兰年轻的詹加莱亚佐结婚）。她的头上曾戴有蜡质花朵的头饰。

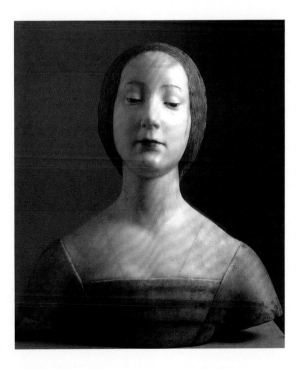

图 46
猎狗的头部
Head of a Hound
皮萨内洛

约 1438—1442 年，铅笔、棕色墨水和水彩，18.4 厘米 × 22 厘米。卢浮宫，巴黎，编号 INV2429 recto

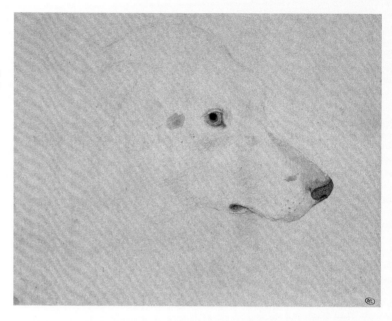

名人传》中记录道，曼托瓦宫廷艺术家弗朗切斯科·邦西尼奥里，以其制图技术和肖像技能而闻名，曾画了一幅狗的图像，这幅画是由奥斯曼帝国皇帝送给弗朗切斯科·贡扎加的，画面上的狗如此逼真生动，以至引起弗朗切斯科的狗去攻击它，这真是对突厥人有着天然的厌恶！（当然，这改编自老普林尼对古典画家宙克西斯传奇技能的描述，传说宙克西斯画的葡萄就被饥饿的鸟儿攻击。）

在领主、他的配偶及其家庭圈子里受到青睐的小丑和侏儒，也拥有特权地位，因此打破了宫廷生活的庄严感。他们为艺术家提供了一个机会，艺术家借此可以熟练地即兴发挥，幽默地反转宫廷礼仪的正常规则（就像泥金彩绘手抄本作者一样，可以被允许在神学类或道德说教类文本空白处故意随便发挥）。法国大师让·富凯在 15 世纪 40 年代的一幅肖像画中，将费拉拉的小丑戈内拉画得跟侯爵尼科洛三世很像（图 47）。卡洛·金兹堡（Carlo Ginzburg）曾提出，富凯的画展示戈内拉双臂交叉，头部稍稍倾斜，通过模仿基督怜悯图的宗教庄严感，让人进入这个小丑的精神世界。在基督怜悯图中，基督被表现为相似的"手臂交叉"姿态，以此作为展现他伤口的一种方式。在曼特尼亚绘制的贡扎加家族及其内廷的曼托瓦湿壁画中，

那位女性侏儒关于通奸的双关语手势（见图 110），或许坦率地为主题（贡扎加家族血脉的成功延续）表达做出了自己的贡献。科萨在埃斯特家族的斯基法诺亚宫廷的一幅四月湿壁画中，给侏儒小丑斯科科拉画的肖像就是把玩笑转给开玩笑的人身上，小丑斯科科拉在这里被表现为与博尔索·德·埃斯特及其他廷臣轻松地在一起。一只白色猎犬的长鼻子（暗示性地，又好像是无意地）从斯科科拉的长袍下伸出来（见图 94）！

早期，艺术家由贵族赞助到国外与著名的大师一起训练，这样他们就可以带回自己行业一些特别的东西，用费代里科二世·贡扎

图 47
戈内拉（费拉拉宫廷的小丑）的肖像
Portrait of Gonella, court jester at the court of Ferrara
让·富凯

15 世纪 40 年代早期，橡木板板上油彩，36.1 厘米 × 23.8 厘米。艺术史博物馆，维也纳

像让·富凯这样的佛兰德斯和法国大师，为更加自然主义的宫廷肖像画绘制提供了新的样板，他将细密画的精确度与惊人的细节观察结合起来。富凯在意大利逗留期间，为深受费拉拉侯爵喜爱的小丑戈内拉绘制了这幅画像，他知道在这里他拥有像宫廷贵族取乐自己那样"玩耍"的权利。戈内拉"虔诚的"正面姿势（模仿基督的受难）或许表现出他准备为取悦他的主人而不遗余力地付出。当侯爵将戈内拉模仿的死刑视作恶作剧时，可怜的戈内拉被吓死了（这也是对戈内拉恶作剧的报复，因为他看到侯爵掉进了波河！）。

加的话来说，"达到我们所希望的完美"。统治者们特别渴望跟上北方宫廷艺术发展的步伐。例如，15世纪60年代早期，扎内托·布加托受米兰公爵夫人的资助前往布鲁塞尔师从罗吉尔·凡·德尔·维登学习油画技术。这种交流是双向的：富凯将他吸收的许多意大利技巧带回法国宫廷，意大利艺术家在海外也很受欢迎。莱奥纳多·达·芬奇、提香和圭多·马佐尼就是这样的艺术家，他们为意大利领主创作的成功作品使他们获得外国国王和皇帝的关注（马佐尼被法国国王查理八世授予爵位）。

新颖的方法和技术受到高度重视，并有助于保证艺术家的特权地位。以油画创作为主的图拉，似乎对自己的特别技术秘而不宣（或许仅仅分享给他自己挑选的学徒）。他的竞争者（例如科萨）尽管试图模仿他的一些效果，特别是在色彩深度和丰富度方面，但他们还是以创作木板蛋彩画为主。从这个意义上说，虽然宫廷的赞助经常意味着新方法的获得与改进，但艺术家需要保证自己的重要位置，这种需求也可能减缓了新方法的更广泛传播。曼特尼亚似乎小心翼翼地保护着自己在北部欧洲铜版雕刻的改进技术，显然他认为这是他的技术创新之一。他甚至雇了一帮暴徒殴打两个与自己竞争的雕刻师（在指控他们犯有鸡奸罪之后），并把他们赶出城。

宫廷使用外交渠道获取关于艺术家在其他中心的作品或活动的信息、谈判条件，有时以宫廷的永久职位吸引艺术家。大使和使节还从"外部"监督知名的委托项目，并组织运送这些被委托作品抵达最终目的地（亚麻帆布经常用于包装这些作品，这样它们在途中可以被捆在杆子上）。商业代理人很快也开始扮演中间人的角色：拥有商业联系网络的商人意识到这可以获得丰厚利润。瓦萨里讲述道，达·芬奇的一幅画被一个商人以100杜卡托买走，然后以三倍的价格卖给了米兰公爵。双方更信任的是宫廷代理人和人文主义顾问，他们有时挑选艺术家和建筑师，审查更加复杂的项目设计，监督项目执行的不同阶段，开始发展出越发有用的鉴赏语言。

卢多维科·斯福尔扎想要雇佣在佛罗伦萨环境中工作得最好的画家，他让大使给他寄来排名最高的艺术家的详细信息，以及对他

们不同风格的评价。推荐给他的四位艺术家的美德——波提切利（刚毅）、彼得罗·佩鲁吉诺（天使）、多梅尼科·吉兰达约（善良）和菲利皮诺·利皮（贴心）——因这样的消息而得以强化，即这四位艺术家都曾装饰过洛伦佐·德·美第奇的乡村别墅，并且除了一位其他人都曾是为西克斯特四世在罗马西斯廷礼拜堂工作的专属团队成员。卢多维科的做法与他的哥哥加莱亚佐·马里亚形成鲜明对比，后者邀请艺术家们提交竞争性投标，在经验和能力的问题与自己的愿望之间进行权衡，以统一的风格、最便宜的价格和尽可能快的速度完成作品。

宫廷画家乔瓦尼·桑蒂在他 1495 年的编年史中（23000 行押韵对句献给乌尔比诺的费代里科·达·蒙泰费尔特罗公爵，并献给他的继任者圭多巴尔多），依据能够反映当时宫廷最受推崇的技巧的精确分类，将曼特尼亚挑选出来给予特别的赞美。列表上第一个是"素描"，这是绘画的真正基础；然后是"有创新的闪光装饰"，这会产生真理、优雅和美。这两条对于作为策划者和设计者的宫廷艺术家的职责来说都是至关重要的。在桑蒂的列表上紧接着是"勤勉"，这对于掌握色彩处理（桑蒂在这里提到了扬·凡·艾克、罗吉尔·凡·德尔·维登的佛兰德斯油画技巧）、短缩透视和单点透视法这样的技术挑战都是必需的。艺术家必须精通贵族技艺如算术和几何（建筑的基础），并熟练地刻画人物动作，并以浮雕（雕塑和金属制品的领域）表现它们。这些技术以其惊人的"欺骗眼睛"的能力（以在老普林尼的故事中永存的古代画家阿佩莱斯的方式）而受到推崇，以至让人们认为这些事物是自然天成而非艺术创造。

在桑蒂列举的当时最重要的 27 位艺术家名单中，包括 13 位佛罗伦萨艺术家，以及与意大利主要宫廷有关的很多画家，他们当中有科斯梅·图拉和"他的对手"埃尔科莱·德·罗贝蒂。后两位艺术家也被认为是"制图"和"创新"的大师，但他们的"创新"所采取的独特和浮夸的形式在后来的艺术史研究中经常被描述为"个人古怪的"选择，而不是刻意塑造以反映他们宫廷主流环境的博学品味的复杂前卫风格（maniera）。

作为廷臣的艺术家

有了广泛的技能，以及贵族对艺术家基本信息的掌握，艺术家就能成为有价值的文化财产。然而，由于艺术家的工作不需要经常出现在宫廷里，他就很少有机会使自己成为领主随从中固定的有影响力的成员（像小丑和乐师那样）。对于后来的廷臣-艺术家来说，例如达·芬奇和詹克里斯托法罗·罗马诺，他们有能力为宫廷提供令人兴奋的社交活动或娱乐，因而发挥了愈加重要的作用，成为宫廷随从队伍中不可或缺的部分。达·芬奇和罗马诺因其广泛的技能和社会成就而备受尊崇，这些成就包括高水平的音乐才能、文学作品、复杂的剧场景观设计和富于机智的发明。特别是达·芬奇，在卢多维科·斯福尔扎宫廷与他人合作创建一种新的宫廷"品牌"或风格时，他处于显著地位——这体现在与他合作的当地艺术家［所谓的"莱奥纳多画派"（Leonardeschi）］从他的草图和设计中获益，并接受了他具有鲜明个人特征的风格（见图144）。

一位特别博学（虽然脾气暴躁）的人物如曼特尼亚，并不仅仅是赢得特权的仆人，而如罗马诺一样，是廷臣和伙伴，因其古典鉴赏造诣而得到重视。枢机弗朗切斯科·贡扎加恳求他的父亲允许曼特尼亚和音乐家马尔吉塞到博洛尼亚跟他住几天，打发无聊的时光："和安德烈亚在一起，我会很开心地向他展示一些我的浮雕铜像和其他漂亮的古董，我们可以一起研究和讨论这些东西。"曼特尼亚拒绝为米兰公爵夫人画一幅小画，理由是这份工作更适合一个微型图画家。这时候弗朗切斯科·贡扎加侯爵谅解了他，因为他认为"这些公认的大师总有一些别出心裁的东西，最好从他们身上得到我们能得到的"。

从曼特尼亚创作的华丽的墓碑半身像（图36）及带蝴蝶翅膀的裸体小天使（图48），可以看出他对自己地位的认识。蝴蝶翅膀的裸体小天使几乎发展成为他的个人标志，这也让人想起由阿尔贝蒂写的一篇冒充的古代幽默对话（被归于琉善），对话中墨丘利不准美德女神向朱庇特求助，因为诸神都忙于绘制蝴蝶翅膀，不能被打扰。

丘比特或许反映了曼特尼亚成为幻想（fantasia）大师的想法——从琴尼诺·琴尼尼那部权威工匠手册《艺匠之书》（14世纪90年代末）的时代起，这种技能就与艺术能力联系在一起，即在脑海中浮现虚构的人类和混合类型的创造物。从亚里士多德开始，这种技能就与头脑中理性的形象形成能力有关，而不是与不受约束的想象力有关。曼特尼亚在雕版画上全方位地宣传他的幻想技能，他打算用这些雕版画（图49）与其佛罗伦萨同行安东尼奥·德尔·波拉约洛在纯粹的创新和仿古风格语汇方面进行竞争。到这时，"古代方式"的素材——以神话中传说的（经常是放荡的）人物为特色的，例如半人马、塞壬、海仙女和萨梯——开始占据领地，这片领地传统上由中世纪的奇异怪诞人物和诙谐的自然主义主题占据统治地位。对于曼特尼亚来说，这种古代图像绝不仅仅是书籍和建筑的，它不但提供了充满想象力的艺术品鉴能力的丰富证据，也提供了宫廷博学能力的充实证据，并为志同道合的艺术家（德国艺术家阿尔布雷希特·丢勒就是一个著名范例）提供灵感。曼特尼亚的"幻想"可以被看作他宫廷角色中的重要部分。

　　艺术家可以通过宫廷获得财富、社会地位甚至名声（许多杰出的佛罗伦萨人在受雇期间仅能获得自己城市的认可），但接受一个固定职位也有一些不利的地方。这其中最主要的就是失去决定自己命运的能力。宫廷艺术家的职业生涯经常依赖于某个个体，因此就一直伴有不安全感。曼特尼亚对卢多维科·贡扎加抱怨道："我没别的办法出人头地，除了大人您，我也不再有其他希望。"艺术家的作品与其赞助人的关系非常紧密，因此他也经常被认为与赞助人拥有相同的政治观念，有时就被指控为叛国和腐败（甚至付出生命的代价）。随着统治者的死亡或蒙羞，或者因为嫉妒的诽谤，艺术家的受雇就会被突然终止。甚至一次改变主意，或一时心血来潮，都可能让他的希望破灭，或者眼见着自己的作品被毁掉。皮萨内洛为米兰

图48
《画房》局部
Detail from the *Camera Picta*
安德烈亚·曼特尼亚

见图109。在贡扎加的圣乔治城堡中，曼特尼亚绘制的丘比特盘旋在他那幅著名壁画《画房》的大门入口处，丘比特举着一块拉丁文牌匾，上面写着他将"这件微不足道的作品"献给杰出的曼托瓦侯爵和他的妻子。带蝴蝶翅膀的丘比特还出现在他后来为伊莎贝拉·德·埃斯特绘制的作品《帕拉斯从美德花园驱逐罪恶》（见图120）中。

这件华丽的展品可能是为人文主义收藏家设计的, 展示了曼特尼亚博学的创新与幻想, 以及他开创性的铜版雕刻技术。这件作品的不朽在于它的创新性: 它是第一个由两部分构成的雕版作品。它描绘的可能是希腊神话中好战的海人忒尔喀涅斯 (Telchines), 这些海人以金属制作而闻名 (他们制作了波塞冬的三叉戟)。由此, 这件作品讽刺了艺术领域的竞争 (尖叫着的干瘪的女巫代表 "嫉妒") ——这也是这位宫廷艺术家生命中强有力的主题, 他非常关注保护自己免受对手和诋毁者的 "嫉妒"。

和曼托瓦宫廷 (这两个宫廷当时正在与威尼斯人交战) 创作的作品, 将他卷入了一场政治漩涡, 结果他被逐出自己的家乡维罗纳, 并被威尼斯共和国宣布为 "国家的敌人"。

洛伦佐·吉贝尔蒂在其著作《评述》(*Commentarii*, 约 1447—1455 年) 中, 呼吁艺术家只相信上帝, 只有上帝统治着天堂和尘世, 艺术家还要依靠自己的艺术造诣, 不要成为命运的奴隶。他讲到德国雕塑家古斯明, "眼见自己如此用心费力完成的作品, 因公爵的公共要求而被毁掉"。在一个几乎像圣经一样的段落中, 自豪的佛罗伦萨公民吉贝尔蒂阐明自怀的信条, 即考虑在许多城邦国家四处漫游, 但是建议不要依赖于某一个人的命运: "他在各方面都受过很好的教育, 当失去熟悉和必要的东西且需要朋友时, 他并不孤单, 也并不是他人土地上的流浪者, 他是所有城市的公民, 能毫无恐惧地藐视命运的磨难, 他从来都不是堡垒中的囚徒, 只是身体上感到虚弱……"

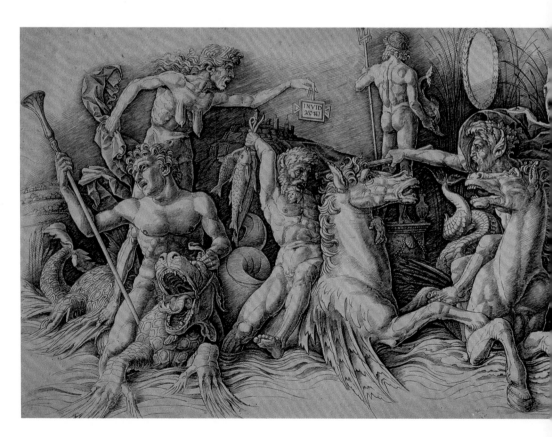

仰赖他人，不利之处在于必须与自由相权衡，这种来自工匠地位的自由是宫廷帮助画家、建筑师和雕塑家获得的。从这个意义上来说，艺术家非常像佣兵队长，一个有雄心的小宫廷领主。他是自己小领地的领主，但也为行使更大权力的人服务。但是他这种"高贵的服务"能让他获得一定程度的令人嫉妒的特权和财务独立。他甚至可以让自己备受推崇，让自己的风格成为个人标识，以至于别人需要依赖他提供的服务（尽管这些服务很少被看作是必不可少的）。达·芬奇在卢多维科·斯福尔扎的宫廷发展而成的革命性的"近代"风格、"神圣的"天赋，被人称赞是反映了卢多维科自己的杰出天赋。在这样的人文主义修辞中，达·芬奇（一如他之前的皮萨内洛）成为新的阿佩莱斯，他的赞助人则好比亚历山大大帝。一旦领主认识到从中产生的互惠互利，宫廷就不太可能成为艺术家在社会和创作上获得解放的场所。

Bologna de Ravenna

第三章　虔诚与宣传

阿拉贡的阿方索治下的
那不勒斯

15 世纪 40 年代中期，当时两位最杰出的人文主义者洛伦佐·瓦拉和安东尼奥·帕诺尔米塔爆发了激烈争论，阿拉贡的阿方索，即那不勒斯和西西里的西班牙国王，被要求在这两位人文主义者之间进行仲裁，这两位一个是他出生于罗马的杰出秘书官，一个是他在西西里最喜欢的人。国王的咨政官乔瓦尼·卡拉法要求瓦拉（根据他对事件的描述）为卡普阿诺城堡一幅装饰性绘画创作诗歌。这些诗句将被用来装饰画有四位美德女神的卷轴，这四位美德女神环绕着身披铠甲骑在马背上的国王的华丽肖像。那位倒霉的画家正要把瓦拉的诗句画到卷轴上（这样人们可以转来转去，伸长脖子去读这些诗句），这时帕诺尔米塔出现了，"这位画家感到紧张不安，因为他要把如此'粗糙'［安东尼奥语］的诗句画到自己华丽的画作中，而且还是画在为彰显艺术家与国王荣耀而特意挑选的位置上。安东尼奥告诉画家只需等一到两天，他，安东尼奥，将会创作出真正配得上卡拉法家族、卡普阿诺城堡与国王肖像

图 50
带有骑马雕像和美德女神的装饰性拱门设计图
Design for a decorative
archway with equestrian
statues and Virtues
皮萨内洛工坊

蘸水笔、棕色墨水、黑色粉笔和棕色水彩，31.1 厘米 × 16.2 厘米。博伊曼斯·凡·伯宁恩博物馆，鹿特丹

的诗句"。一周多之后，帕诺尔米塔创作出诗歌，瓦拉也完成了创作，两人周围都各自聚集了一群支持者。最后，卡拉法将两位人文主义者带到阿方索国王面前。这位国王的外交能力曾得到历史学家的高度赞扬，他说道："两组诗句似乎都很不错。"结果，两个人的诗歌都没有被采用，画中人物——代表审慎、正义、博爱/慷慨、节制/刚毅——就留在那里不言自明。

这段逸事让我们了解到艺术在宫廷中扮演的复杂角色。首先，宫廷的装饰由一位中间人来"安排"——一位重要的廷臣，渴望为自己的"家族"带来荣耀，同时也希望满足国王对这类方案的一般性期待。所选择的位置，卡普阿诺城堡，是那不勒斯城中最繁华的地方，由此国王的骑士肖像就会给全体那不勒斯民众留下深刻印象，也配得上这个久负盛名的位置。著名人士的题词——瓦拉嘲讽地将帕诺尔米塔的诗句称作"恭维话"——意在让国王的意大利臣民和后代充分了解他的美德。关于文本上的细节，没有人询问画家。这个任务就留给国王的人文主义秘书官，他对参与此类项目已经习以为常。瓦拉提到，他小心地呈现他的诗句，以便画家可以将之按照画中人物所在的顺序排列。在这样的委托项目中，国王的作用微乎其微，甚至当他被要求充当"裁判"时，他都没有明确表态。

卡普阿诺城堡项目揭示出阿方索宫廷艺术的公众面孔。一幅描绘阿方索装饰性拱门（图50）的素描，以及由国王的安茹家族前任乔安娜二世女王（1414—1435年在位）为纪念她的兄弟拉迪斯拉斯国王而委托建造的一座宏伟陵寝（图51），都与卡普阿诺城堡的这幅画作有异曲同工之处。这两件作品都采用哥特式结构，以全副武装、威风凛凛的国王骑马的纪念性形象为特色，同时古典风格的人物成为美德的化身。陵寝的人物有30多个，其中被塑造为真人大小的乔安娜和拉迪斯拉斯并排坐在中间位置，其顶端戴着皇冠的骑马雕像被命名为"宛若神明的拉迪斯劳斯"（Divus Ladislaus）。

通过延续这样的风格，阿方索和他的近臣采用富有成效的王室宣传语汇，将骑士风格和古典风格、肖像和寓言式人物融合起来，并在其中使用题铭。通过艺术风格的延续，国王也试图掩盖他对那

图 51
拉迪斯拉斯国王陵墓
Tomb of King Ladislas

15 世纪 20 年代, 大理石, 高 18 米。
卡尔博纳拉的圣约翰教堂, 那不勒斯

这座多层陵墓可能是由那不勒斯人设
计, 却是在佛罗伦萨石雕师的协助下
完成的。它耸立的哥特式宏伟壮丽足
以与勃艮第的典范作品媲美, 也超越
了意大利北部著名的维罗纳领主坎格
兰德·德拉·斯卡拉 (Cangrande
della Scala) 的陵墓: 后者的顶部
是坎格兰德身着全套比武盔甲的骑
马雕像。

不勒斯统治的脆弱本质。乔安娜没有子嗣, 在阿方索成功镇压了一场反对她的叛乱之后, 乔安娜就收养了阿方索作为她的继承人, 不料她又改了主意, 转而支持法兰西的安茹公爵勒内。当勒内继承了王位, 他的妻子和继承人法兰西的伊莎贝拉也依次继承王位, 阿方索随即发动战争, 以武力从安茹王朝手中夺回那不勒斯。

在其短暂的统治期内, 乔安娜继续执行安茹王朝前任国王的艺术策略, 将传入的法国哥特元素与一种更加 "泛意大利的宫廷语言" 结合起来, 这样的艺术策略可以追溯至 1264 年[①] 教皇克雷芒四世将整个南意大利的最高统治权授予安茹的查理。从那时起, 安茹王朝

① 原文如此。克雷芒四世立法兰西
安茹的查理为那不勒斯和西西里国
王, 时间应为 1266 年。——编注

图 52
哀悼的人物
Mourning figures
乔托（?）

约 1330 年，湿壁画残片。圣基娅拉
教堂，那不勒斯

作为 14 世纪 20 年代末和 30 年代
初的官方宫廷艺术家，乔托为新堡的
两个宫殿礼拜堂做过装饰，也给新堡
的其他公共空间（包括会客大厅）绘
制过湿壁画。在这位大师的那不勒斯
时代里，仅有几片乔托风格的湿壁画
碎片幸存下来，包括圣基娅拉教堂
（由罗伯特国王和桑西娅王后建造）
的这块残片。

主张与教皇（资助了那不勒斯的军事力量）和其他有影响力的意大
利城邦建立紧密的政治和文化联系，同时大力扩张法国文化。在安
茹的罗贝尔国王治下，罗马画家彼得罗·卡瓦利尼将罗马强有力的
叙事风格带进那不勒斯的宫廷语汇中，当时乔托（图 52）已成为这
个王室家庭受人尊敬的成员（1328—1333 年），这鲜明体现了这座城
市与教皇的坚定盟友佛罗伦萨之间紧密的经济文化联系。

这些画家将使那不勒斯在 14 世纪闻名于世。在乔安娜治下，著
名的那不勒斯贵族里纳尔多·布兰卡乔的陵寝（由多纳泰罗和米凯
洛佐设计建造并用船运到那不勒斯），其设计结合了安茹家族陵寝的
传统结构与 15 世纪两位最受欢迎的美第奇艺术家的创新风格。这座
陵寝虽在艺术品质上超越了同时期的拉迪斯拉斯墓，但这两位著名
的佛罗伦萨大师并没有在图像志方面产生与拉迪斯拉斯墓相同的影
响力。

世界城市

这类人才"引进"产生出一种持久的假想——瓦萨里对托斯卡

纳艺术的至高地位确信无疑，同时他刻板地认为，那不勒斯人的世界观本质上就是世俗和狭隘的，瓦萨里的观念促使这种假想更加持久——文艺复兴时期的那不勒斯和西西里在文化上不如其他中心地区。在瓦萨里看来，那不勒斯——缺乏固有的稳定性——事实证明无法培养或输出自己本土的重要人才，乔托之后没有再产生"具有重要性的画作"。瓦萨里的叙述显然没有考虑到一个明显不同的文化计划。在法国和西班牙君主的连续统治下，那不勒斯已成为一支主要的国际力量和地中海贸易中心。作为一个"多元文化的世界城市"，它聚集和吸收了最高贵的文化和传统，就像阿方索要建立一座藏书馆，以此彰显自己的文明统治。著名的"外国"艺术家、雕塑家和建筑师不仅会提升那不勒斯的地位，而且反过来，他们因与这个伟大王国的联系而丰富了自己的艺术。例如在乔托返回之后，佛罗伦萨很快就让他负责所有的市政项目，而且乔托的名人（uomini famosi）壁画——在新堡的会客大厅（现已被毁）——成为"视觉大使"和意大利各地宫廷所有此类壁画的典范。

那不勒斯的多元文化计划也使其他文化政策得以实施。当它因与欧洲伟大王国的联姻以及地中海的贸易联系（范围包含非洲、东方和全欧洲）而得意之时，这个王国也敏锐意识到——作为意大利本土的一个外国势力——它与意大利南部居民复杂而不稳定的关系。阿方索由此打算邀请"全意大利甚至全世界最高贵的雕塑家、画家、建筑师和工匠，为他们提供充足的雇佣机会和丰厚的报酬"（安东尼奥·加拉泰奥墓志铭）。这不仅是他"吸引力"的标志，也是将不同的文化派系团结到那不勒斯宫廷的一种方式。他们之中有来自意大利南部持有异见的当地贵族，有将那不勒斯作为商业基地的托斯卡纳商人和店主，有西班牙人的宫廷内部成员，有罗马教皇的代表，还有来自欧洲主要大国的外交官。来自西班牙、佛罗伦萨、伦巴第、西西里、罗马、达尔马提亚和其他地区的艺术家、人文主义者和工程师能够满足这些不同文化兴趣，每个群体都能够识别和鉴赏属于他们自己风格的地域元素。加泰罗尼亚和那不勒斯具有相似的统治结构和密切的商业联系，这两个地区的文化交汇尤其巧妙。

1443 年 2 月 26 日，阿拉贡的阿方索（1396—1458 年）以胜利者的姿态进入那不勒斯城。阿方索已经成为阿拉贡、西西里、撒丁岛、巴伦西亚和马略卡国王以及巴塞罗那伯爵，他终于实现了自己的野心，这一野心让他卷入长达 20 年的战役。这位那不勒斯的新国王（1442—1458 年在位）将在这里度过他的余生，将他的意大利南部王国转变成为这个半岛主要的文化和商业中心之一，将其打造成他的地中海帝国的明珠。他的妻子玛丽亚成为阿拉贡的摄政者，在他不在的时候娴熟地统治着阿拉贡（他们将有一段没有子嗣的婚姻）。随着阿方索统治的推进，他将注意力从西班牙转到意大利本土，希望那不勒斯与这个地区的其他强国米兰联合起来，并成为整个意大利的统治者。尽管他投入大量资源打造森严的宫廷、强大的军队和不朽的公共建筑以及防御工事，但他还是没能实现这些帝国野心；不过阿拉贡王朝还是一直统治着那不勒斯直到 1501 年。

生活和工作在这个繁忙商业港口的所有民族的代表都参加了阿方索壮观的凯旋队伍。神父们走在队伍前面引路，后面跟着佛罗伦萨代表团，他们的花车上有寓言式人物和一位扮演尤里乌斯·恺撒皇帝的演员（他们的花车是唯一以“仿古风格”装饰的展示品）。接着是加泰罗尼亚人，后面跟着一辆花车，上面载着由美德女神簇拥的亚瑟王危座，美德女神分别为正义、坚韧、谨慎、信念和博爱（她向人群抛撒着钱币）。危座（Siege Perilous，危险的座位）是阿方索最喜欢的装置之一：只有心灵纯洁、高贵无瑕、战无不胜的骑士（完成寻找圣杯之旅的加拉哈德爵士）才能坐在圆桌旁的这把椅子上，而不会被灼热的火焰烫伤。阿方索的镀金凯旋车被装饰成一座炮塔堡垒，在他的王座脚下有一个小型的危座燃烧着。阿方索本人身着镶有银鼠皮的华丽红装（他喜欢的简朴日常着装为黑色），戴着百合花骑士团的衣领（带有金色狮鹫吊坠），手持权杖和金球。紧随国王身后的是宫廷名流、军官、外国大使、地方贵族、骑士、主教和人文主义者（包括瓦拉和帕诺尔米塔）。阿方索在大教堂走下花车，那里正在修建一座大理石凯旋门。（十年后，这座凯旋门被移到阿方索的伟大堡垒老安茹城堡的入口，这座老城堡被重建为新堡。）

阿方索从西班牙本土带来宫廷画师和建筑师。他在那不勒斯的第一个项目委托给了巴伦西亚画家雅克马尔，1440年10月，正在那不勒斯城外扎营的阿方索召唤雅克马尔到意大利。雅克马尔，这位国王裁缝的儿子，最终于1442年6月到达意大利，正值阿方索第三次围攻那不勒斯。阿方索在取得征服战争的胜利后不久，就让雅克马尔为一个古典风格的礼拜堂绘制一件祭坛装饰画，这个礼拜堂是他在维奇奥营地很快建立起来的，以此让人铭记他和他的军队在城外扎营的地点。在这里，阿方索曾有一次神秘灵异的经历：圣母玛利亚在他睡觉时出现在他面前，启示他从古代的排水渠道秘密进入那不勒斯城。因此，在雅克马尔的祭坛画中，圣母庄严而温柔地出现在国王面前。这位被国王称为"忠诚、亲密的朋友及室内画家"的艺术家，在卡普阿诺城堡亲自将作品交给了阿方索。它是国王最珍视的艺术品之一，在每年纪念他进城的游行庆典中都被高高地举起。16世纪这件祭坛画连同礼拜堂都被毁掉了；如果它幸存下来，将为阿方索虔诚的宗教信仰与军事主义的西班牙式结合提供生动例证。

不幸的是，阿方索委托的大部分绘画和壁画已经丢失或被拆毁，这也在一定程度上解释了为何文艺复兴时期的大多数学者对那不勒斯不太重视。国家档案在第二次世界大战结束时被销毁，因此有关委托和购买的重要文件已不复存在。从现存的档案材料中，我们了解到，加泰罗尼亚雕塑家兼建筑师吉列姆·萨格雷拉（马略卡帕尔马大教堂的建筑师）于1447年抵达那不勒斯，受邀建造新堡。之前曾为安茹王朝工作的伦巴第人莱奥纳多·达·贝索佐，在1449年已是阿方索最重要的宫廷画家，一直为国王工作到1458年。他为国王的宫廷和教堂绘制壁画，装饰他的特许状、书籍以及铠甲。他和其他两位画家为庆祝阿方索孙子出生的宴会装饰了920面旗帜和横幅。佩里内托·达·贝内文托也得到一连串的委托项目，包括描绘"圣母七喜"的一组壁画。莱奥纳多和佩里内托的画作都遵循了乔托和彼得罗·卡瓦利尼的不朽传统。

幸运的是，一幅杰出的与阿方索赞助有关的湿壁画幸存下来：来自西西里斯克拉法尼宫的《死神的胜利》（图53）。在阿方索的

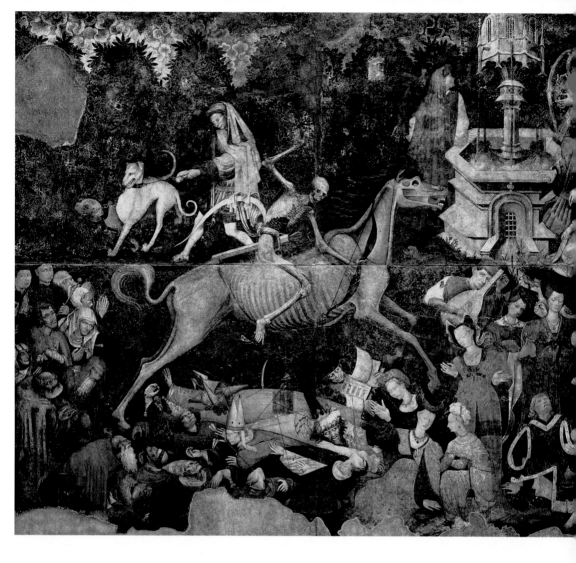

授权下，旧宫殿被修复并改造成一所新医院，宽阔庭院的南墙上绘
着这幅可怕的场景，可能暗示了一代人之前席卷意大利南部的黑死
病。这位匿名艺术家被认为是皮萨内洛或扎瓦塔里兄弟圈子里的成
员，他们曾为阿方索的亲密盟友米兰的菲利波·马里亚·维斯孔蒂
创作过联幅壁画。学者们还认为这幅壁画可能是西西里艺术家加斯
帕雷·达·佩萨罗（活跃于约 1421—1461 年）的作品。1438 年，他
为阿方索国王画了书籍插图。不管作者是谁，这幅湿壁画明确体现
出那不勒斯 / 西西里王国兼收并蓄、不拘一格的艺术品味。它融合
了法兰西、锡耶纳、伦巴第、西西里、勃艮第和西班牙的元素，这
种融合本身又是典型精练的，让各地宫廷热情赞助的国际风格。这

种多样性体现在画中喷泉前面十个分成组的贵族人物（可能暗指薄伽丘那部著名小说《十日谈》中数量相同的人物聚会），他们身着最新的西班牙-勃艮第时尚服装，显露出意大利式的发型，礼服上奢华地装饰着貂皮（在王国内允许穿这种奢华服装，但因为禁奢法令，意大利的其他地方都不允许穿）。

私人的偏好

雅克马尔自己的"国际"风格很大程度上是巴伦西亚画派的产物：有条理、优雅、充满幻想，并富于华丽的装饰。它符合我们所知道的阿方索对宗教图像的品味。他喜欢的精神性作品，用栩栩如生的人物传达深刻的宗教情感，加上惊人的丰富细节：华丽的锦缎、彩绘的雕塑装饰和发光的珠宝。阿方索收集的圣物盒和宗教装饰品反映出这些偏好；据乔瓦尼·蓬塔诺（《论奢华》）的记录，"在获取和展示弥撒用的东西、祭司装饰用的东西，以及男女圣徒雕像方面，他胜过了那个时代的所有国王，他拥有许多这样的东西，包括银质的十二使徒像"（图54）。我们所拥有的关于雅克马尔在意大利为阿方索工作的另一个仅存记录是一项1447年的委托项目，即在大约20面皇家旗帜上面绘制盾牌和徽章。这位艺术家被召到蒂沃利，国王要在那里发动对佛罗伦萨的袭击，艺术家就在战场上接受了任务。此后，雅克马尔似乎已经完成了为阿方索服务的巴伦西亚宫廷画家的角色。

佛兰德斯风格以及当时在西班牙特别流行的绘画技巧都对雅克马尔的作品产生影响，阿方索对这种西班牙流行技巧一直非常倾慕。国王的前任宫廷艺术家路易·达尔马更代表阿方索这方面的个人品味。1431年，作为巴伦西亚国王的阿方索将路易·达尔马和挂毯工匠吉列姆·杜克塞勒一起送到佛兰德斯，这样达尔马就能学会如何以佛兰德斯的方式设计挂毯图案。可能他到达时正好看到胡贝特和扬·凡·艾克完成并公开展出那幅惊人的根特祭坛画。近五年之后在他返回的时候，他从这些尼德兰大师充满色彩与梦幻的光辉中获

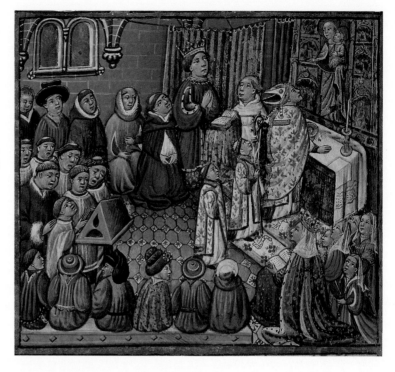

得灵感启发而绘制自己的作品。

在意大利，国王对西班牙-佛兰德斯风格作品的喜爱有增无
减。当雅克马尔忙于他的意大利祭坛装饰时，国王获得了他的
扬·凡·艾克三幅画作的第一幅（他可能是在凡·艾克参加勃艮第
使团前往巴伦西亚时遇到了这位艺术家）。当时他命令在巴伦西亚的
地方长官贝伦格尔·麦卡德尔为他搞到一幅凡·艾克的作品。作品
主题是什么并不重要；就像这个世纪末的伊莎贝拉·德·埃斯特一
样，国王只想拥有一幅这位重要大师的作品（图 55）。这幅画（《圣
乔治屠龙》）后来遗失了，但 16 世纪的作家彼得罗·苏蒙特在 1524
年一封著名的信中充满热情地描述了这幅画的品质。它包括一片风
景，上面绘有身形较小的获救公主，远处是一片城镇与海景，还有
一处体现画家精湛技巧的细节，这是典型的凡·艾克的技艺：那条
龙的口中被戳进长矛，它受到致命重伤的样子被圣乔治左腿上的盔
甲映照出来。这个主题特别适合阿方索：他在西班牙波布雷修道院
修建的一座加泰罗尼亚式陵寝礼拜堂（1442 年后建成）就是为了纪

念这位圣徒，他在那不勒斯战役中将其作为守护者。

巴尔托洛梅奥·法乔作为热那亚外交使节于1444年来到那不勒斯，他为我们留下了关于阿方索另一幅凡·艾克杰作的珍贵描述。法乔在那不勒斯定居下来，并成为国王的私人秘书和历史学家，他于1456年将自著小书《名人传》（De Viris Illustribus）献给阿方索。书中有一章是关于画家的，讨论了那个时期他认为的最优秀的画家。他们是扬·凡·艾克、罗吉尔·凡·德尔·维登、皮萨内洛和真蒂莱·达·法布里亚诺。这四位画家都为宫廷赞助人工作，其中三位依然在世的画家都与阿方索有关系。罗吉尔"著名的挂毯画"以其精湛的技艺描绘了各种"感觉与激情"，这幅挂毯装饰着阿方索新堡里伟大的凯旋厅（Sala del Trionfo），为宫廷的来来往往提供了一个华丽背景，也为阿方索众所周知的虔诚信仰提供了一个专注点。还

图 55
大臣罗兰的圣母
The Virgin of Chancellor Rolin
扬·凡·艾克

1435 年，板上油彩，66 厘米 × 62 厘米。卢浮宫，巴黎

这幅作品体现了扬·凡·艾克的虔诚风格以及对艺术和技术的精通，这也清楚说明了为什么阿方索会如此欣赏他，阿方索后来得到过凡·艾克的三幅画作（现已遗失）。这幅作品是受勃艮第公爵大臣的委托为欧坦教堂的礼拜堂绘制的。这幅画具有许多令人称道的特征，其中包括精美绘制的皮毛镶边的织锦长袍，以及画中场景特意"呈现"的灿烂明亮的风景。凡·艾克的影响是深远的：从科兰托尼奥费力的室内现实主义（图 56）到皮耶罗·德拉·弗朗切斯卡闪亮的乌尔比诺风景（图 12）。

有三位雕塑家在书中被予以特别赞美——尽管"在众多雕塑家中只有少数是著名的"——他们都是佛罗伦萨人。其中，多纳泰罗是阿方索尤其崇拜的雕塑家。现存的一封 1452 年写给威尼斯总督的信显示，阿方索很早就有兴趣让多纳泰罗按照拉迪斯拉斯国王的方式为自己建造骑马雕像的纪念碑。

法乔提出"凡·艾克已被认为是我们这个时代的重要画家"。这一论断或许也反映了阿方索及其人文主义密友圈子的观点，这些人文主义者在国王定期的文学论坛（ora del libro）上争论文学、哲学、神学，可能还有艺术问题。后来，这些讨论被赋予学院的正式地位，由充满活力、机智诙谐的帕诺尔米塔主持，后来几年由乔瓦尼·蓬塔诺负责。在这样的场合下，学者们受邀提出并论证一个观点，并在一种激烈对抗的氛围下，从古代典籍中拿出支撑自己观点的文本与例证。在按照惯例结束互相争论之后，人们端上水果和酒，宫廷小丑也出来进一步缓和气氛。法乔在书中提到凡·艾克在几何与"文学"方面的学识，以此证明他的论断："因此，人们认为他发现了古人记录的许多关于颜色属性的知识，他是通过阅读老普林尼等作者的著作了解到的这些。"

关于凡·艾克那种阿佩莱斯式的技艺，法乔举出的第一个例子就是阿方索新堡的私人房间里一幅非凡的画作，画中的圣哲罗姆"以罕见的技艺绘制，就像在藏书馆里的活人一样：因为如果你从画前离开一点，它就好像在后退，里面有完整的书籍打开着，当你走近时，很明显画中只有所画事物的主要特征"。这幅三联画最初是为热那亚外交官巴蒂斯塔·洛梅利尼画的，他可能在 1444 年与热那亚和平谈判后将这幅画卖给了阿方索。那不勒斯人科兰托尼奥的《书房中的圣哲罗姆》（图 56）或许与这幅画有相似之处。一些评论家认为阿方索大约在 1444 年委托绘制的这幅作品，他还曾经评论说，这个委托项目亏欠了凡·艾克、年轻的法国大师富凯（或许当时他正好路过那不勒斯）以及宫廷画家雅克马尔。

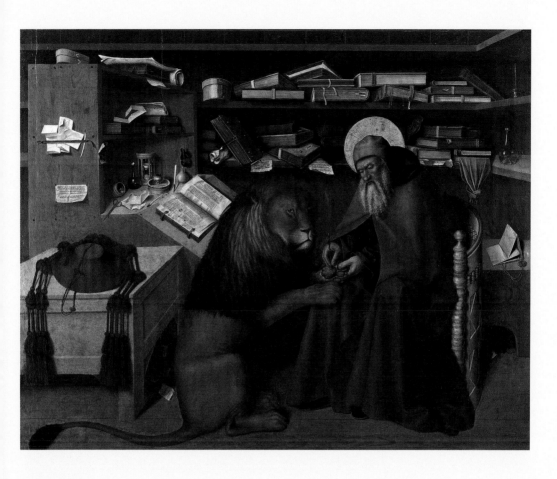

公共形象

 阿方索为了他个人的愉悦和宗教意图对这些图像格外珍视,他在意大利的艺术赞助也集中于公共领域。这里有明确的政治原因。阿方索是一个西班牙人,他必须证明他对意大利领土的统治是正当的:1447年,他仅有的意大利盟友教皇尤金四世和米兰公爵菲利波·马里亚·维斯孔蒂去世,此后他必须发挥自己全部外交能力,从佛罗伦萨和威尼斯列强那里得到认可。他还必须赢得长期不和的那不勒斯贵族的支持,他们中的许多人曾支持并继续支持法国安茹王朝继承王位。他将宫廷的大部分重要职位任命给加泰罗尼亚和卡斯蒂利亚的显要人物,这样更加剧了那不勒斯贵族对他的敌意:他最青睐的其中一位,卡斯蒂利亚的总管堂·伊尼戈·达·瓦洛斯

（在皮萨内洛的徽章中得以不朽）被授权终身负责食品的出口。在一项调解法令中，阿方索增加了贵族的特权，赋予很多贵族以相当大的权力，进而为继任者累积了很多问题。政府机构适应着西班牙的模式，宫廷习俗和仪式主要是加泰罗尼亚风格。更要强调的是，宫廷所讲的语言是加泰罗尼亚语和卡斯蒂利亚语，之前讲的是法语。费拉拉的博尔索·德·埃斯特后来坦率地告诉阿方索："在这个王国里，你根本不受爱戴；相反，你是受人仇恨的。"

但阿方索是一个精明的、文化素养高的人，他深知有效政治宣传的重要性。一种视觉上和口头上都很协调的语言发展起来，将他的政治意识形态传达给当地的贵族以及他的意大利贵族盟友和对手，这是他艺术政策形成的主要因素。西班牙建筑师和艺术家负责新堡阿方索宫殿的内部，他们将装饰风格与阿方索内廷的特点协调起来。外部的护城河和防御性的城堡前院分配给了意大利人。除此之外，许多著名的意大利人文主义者，其中一些人被邀请到那不勒斯，不仅因为他们满足了阿方索对文学的热爱和对古代世界的痴迷，更重要的是，他们可以把他的政治意识形态转化为流行的人文主义习语，并为子孙后代记录他的事迹。他们在那里发现了这个半岛上最壮观的藏书馆之一，那里有领薪水的抄写员、书法家、为书稿作饰图的装饰师和装订工，他们制作的书籍反映出阿方索宫廷的学识、优雅和虔诚。

备受争议的瓦拉提供了最重要的服务之一，他在1440年证明了教皇在意大利领土实行暂时统治所依据的历史性文本《君士坦丁的赠礼》是伪造的。（这是对出生于罗马的瓦拉未能在教皇宫廷获得职位的甜蜜补偿，当时教皇的宫廷里挤满了佛罗伦萨人！）法乔写了一篇题为《论人类的幸福》歌颂阿方索统治历史的论著。帕诺尔米塔也写了一部传记《阿方索国王言行录》，将国王与西班牙人出身的罗马皇帝图拉真和哈德良联系起来。这两位皇帝在当时基督教的语境下都被认为是与马可·奥勒留比肩的"最好的"统治者。和阿方索一样，哈德良也对狩猎充满热情，并在公元2世纪中期使其成为一项帝国运动。阿方索的一枚纪念章（皮萨内洛设计制作），就将国王

描绘为一个"勇猛的猎人"——以一个惊人的古典裸体式的英勇青年形象出现。两位西班牙国王的半身像装饰着新堡的楼梯，同时新堡凯旋门上歌颂赞助人统治的雕塑装饰，其样式也与贝内文托的哈德良凯旋门相同（图 57）。

在视觉领域，阿方索在意大利人眼中确立自己合法性的关键是一种主要基于古罗马帝国的语言，并同时剔除安茹王朝的语言。但他并不是直接转向罗马：那不勒斯有它自己的帝国传统，以及丰富的当地古迹和遗存。不仅西班牙人作为皇帝和国王统治过意大利，南部意大利和西西里还一度被施瓦本的神圣罗马帝国皇帝，霍亨斯陶芬的腓特烈二世（1194—1250 年）统治过。腓特烈对于阿方索来说是一个光辉的典范——一位诗人、武士、机敏的政治家，以及格外慷慨的艺术赞助人，拥有慷慨大方的声誉。在他的治下（始于1220 年），犹太人曾被赋予平等的公民权利，皇帝还提供给他们特别保护。腓特烈曾挪用奥古斯都的帝国形象，以古代风格铸造徽章，甚至在卡普阿建起一座凯旋门。他的象征物是栖息在猎物上的鹰，后来被阿方索（"宽宏大量"的人）用到自己仿古风格的纪念章上，作为他慷慨大方的象征。鸟类中最有力量、最好战的鹰，对于尊重其最高权威的人来说也是慷慨大方的，它与之分享猎物的残骸。

图 57
恺撒或图拉真肖像的圆形装饰
Roundel with portrait of
Caesar or Trajan
阿拉贡国王阿方索凯旋门左侧底座
局部。15 世纪 50 年代中期。新堡，
那不勒斯

这个精致的侧面半身像是以罗马钱币和罗马凯旋门上的肖像为基础制作的。

但阿方索对帝国意象的兴趣也是真实和私人性的。在那不勒斯战役期间的每一天，他都受到尤里乌斯·恺撒《高卢战记》的启发，人文主义者在战场上向他的军队大声朗读李维（也有骑士传奇）的激动人心的篇章。他收集古代钱币，尤其是那些印有恺撒头像的钱币，并对它们尊崇有加，仿佛它们是圣物一样。他宽敞的藏书馆收藏着西塞罗、李维、恺撒、塞内加和亚里士多德的著作，他坐在窗前可以俯瞰那不勒斯湾的宽大座椅上，仔细阅读着这些著作。他的人文主义廷臣可以很清楚地解释他这种对罗马文明遗存的准宗教态度。这些古代皇帝被视作道德典范，激励阿方索走向美德与荣耀。因此，从威尼斯人那里得到的李维胳膊上的骨头像圣物一样被他珍藏着。在阿方索的统治末期，曼托瓦雕塑家和金匠克里斯托福罗·迪·杰雷米亚（约活跃于 1456—1476 年）在一个纪念章上绘制阿方索肖像，他穿着真正古典的铁甲，战神玛尔斯和司战女神柏洛娜正在为他加冕（图 58）。

皮萨内洛有能力满足阿方索在人文主义和骑士形象两方面获得知识的喜悦之情。他在 1448 年末被带到那不勒斯，并于 1449 年 2 月被任命为国王的家庭成员，可获得 400 杜卡托的可观收入。1449 年 2 月确认皮萨内洛特权的法令清楚表明，阿方索了解这位艺术家的杰出成就，并表明皮萨内洛可能已经在为他设计制作了：

> 因此，当我们从很多报告中得知皮萨内洛在绘画和青铜雕塑方面无与伦比的艺术所具有的众多杰出而几近神圣的品质，我们首先钦佩的是他非凡的天赋和艺术。但是当我们亲眼见到并认识到这些品质时，我们对他的热情和钟爱仿佛是被点燃的火焰……

这里所说的"报告"其中一个可能来自米兰的菲利波·马里亚·维斯孔蒂，他在帕维亚的城堡里有皮萨内洛绘制的湿壁画，他的纪念章也是由皮萨内洛制作的。阿方索与米兰公爵的亲密关系可以追溯至 1435 年，当时阿方索在蓬扎战役中被热那亚军队俘获，并作为囚犯移交给菲利波·马里亚。维斯孔蒂公爵把国王当作朋友

而不是敌人，阿方索也抓住机会说服菲利波相信阿拉贡人统治那不勒斯的有利之处。结果，两人签订了一项相互合作和军事联盟的协议，这项协议的有效性一直持续到菲利波·马里亚去世。

在委托皮萨内洛为自己制作纪念章时（约1441年），菲利波·马里亚遵循着北方费拉拉宫廷已经确立的样式。当时费拉拉的统治者莱奥内洛·德·埃斯特沉迷于古物收藏，他的周边围绕着著名的人文主义学者。皮萨内洛与他的赞助人兴趣一致：他在罗马工作期间似乎就已经画下了古典雕塑详细的素描图（效仿真蒂莱·达·法布里亚诺的方式），并且像莱奥内洛一样收集古罗马钱币。1444年，当阿方索的私生女阿拉贡的玛丽亚成为莱奥内洛·德·埃斯特第二任妻子时，莱奥内洛让皮萨内洛特别为此制作一枚纪念章（见图86）。纪念章正面在莱奥内洛头上的字母"GE R AR"已经被解释为代表"gener regis aragonum"——宣布这位领主现在是阿拉贡国王的女婿。1449年，当阿方索让皮萨内洛为自己设计纪念章时，这枚纪念章的尺寸大了很多，意味着更配得上一个伟大帝国的国王，而不是一个城邦国家的领主（图59）。

阿方索对纪念章的兴趣也与他喜欢法国和英国骑士传统中纹章风格的图案有关。这些图案用来标志着统治者的个人身份，或表明某个骑士团的成员身份，包含一个象征性或寓言式的设计图案，带有一句题铭，帮助解释其意象的复杂含义。阿方索属于阿拉贡的百合花骑士团和勃艮第的金羊毛骑士团，他那位被赋予合法权利的私生子费兰特创立了著名的银鼠骑士团。但促使阿方索赞助纪念章制作的最初动机或许是他认为，这是为子孙后代保留他形象的最好方式之一。瓜里诺·达·维罗纳在1447年致阿方索的一封信中，声称绘画和雕塑并不是保存名声的最好方式，因为它们既不方便携带，又不能"被贴上标签"。另一方面，配上铭文的图像不会给观者留下困惑，对历史学家来说帮助很大。瓜里诺保存着一封信，是1411年他的老师希腊人文主义者马努埃尔·赫里索洛拉斯从罗马写给他的。

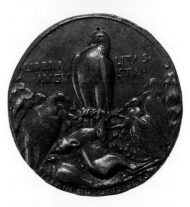

图59
阿拉贡的阿方索纪念章（正面和背面）
Medal of Alfonso of Aragon
(obverse and reverse)
皮萨内洛

1449年，铜铸，直径11.1厘米。维多利亚与艾伯特博物馆，伦敦

有冠的头盔，上面装饰着一本打开的书和王冠（正面），以赞美作为军事胜利者与和平缔造者角色的阿方索。背面是一只雄鹰——骄傲地站在它的猎物上面——慷慨大度地分享战利品。人们从这些纪念章中获得的乐趣，除了它们的象征意义和帝国含义之外，还有可以在手中把玩的物理特性：青铜的光滑质地和颜色，适合的重量和圆度，以及浮雕的"触感"。

这封信在人文主义者的圈子里广泛流传，其中包括一段详细的描述：

> ……建立起来的凯旋门是为了纪念［罗马的］胜利和庄严的游行队伍，队伍中包括被统治族群的代表和战胜他们的将军，还有战车和四马二轮战车，以及驾驶战车的车夫和护卫，后面还跟着军官和他们面前携带的战利品。人们可以从这些人物身上看到这一切，他们仿佛是活生生的一样，人们还可以从铭文上得知每一样都是什么。

赫里索洛拉斯将这些大拱门上的浮雕视作"一段完整而准确的历史——或与其说是一段历史，不如说是一场展览，展示了那个时代任何地方存在的一切"。阿方索对历史非常感兴趣，在那不勒斯的圈子里也有关于史学的激烈辩论。历史，正如佛罗伦萨人文主义者莱奥纳多·布鲁尼大约在 1405 年所提出的，"在公共政策的秩序方面为公民和君主提供煽动或警告的教训。我们还从历史中汲取道德训诫的范例"。在人文主义者看来，历史与政治宣传几乎难以分辨，对于阿方索来说，公共艺术就是一种从他所创造的历史中精选出的自我标榜的展览。赫里索洛拉斯也将罗马伟大的纪念碑看作统治者的明证，证明了"他们的财富和创造力，他们的艺术感，他们的伟大和威严，他们对崇高事物的敏感和对美的热爱"。皮萨内洛在 1449 年上任时的首要任务就是建造"标志性纪念碑"（monumentia insignia）——让阿方索的品质和事迹成为不朽的雕塑纪念碑。

许多皮萨内洛式的设计都与阿方索伟大的凯旋门（由"白色大理石"制成）的雕塑装饰有关，这座凯旋门就建在新堡的入口处（图 60）。这项工程开始于 1453 年，著名的达尔马提亚建筑师奥诺弗里奥·迪·焦尔达诺（据称是一位古典古物专家）被任命为设计主管。受人尊敬的伦巴第雕塑师彼得罗·达·米兰诺 6 月从达尔马提亚抵达那不勒斯指导这项工程，并开始与他的五位雕塑师一起雕刻拱门低处的浮雕，这五位雕塑师包括出生于达尔马提亚的弗朗切斯科·劳拉纳、居住在西西里的多梅尼科·加吉尼和保罗·罗马诺。

监督人物雕塑的是著名的加泰罗尼亚人物雕刻师佩雷·胡安，他与吉列姆·萨格雷拉一起，还负责新堡内部装饰的大部分工作。当萨格雷拉只专注于男爵大厅绚丽的哥特式内部（图61）时，意大利雕塑师则在至少33名助手的支持下，专注地雕刻着仿古风格的华丽花瓶，花瓶上配有百合花和古典神话的狮鹫怪兽（这两个都是百合花骑士团的象征），还有戴着花环的丘比特、半人马以及赫拉克勒斯远航的场景。萨格雷拉建造了一座哥特式拱顶，高高耸立，富丽堂皇，教皇庇护二世称其超过了传说中波斯国王大流士的宫殿。

图61
男爵大厅的拱顶
Vault of the Sala dei Baroni
吉列姆·萨格雷拉

1455—1457年。新堡，那不勒斯

这座哥特式拱顶与城堡的"古典式"凯旋门同时建造，是根据加泰罗尼亚模本建造的。它高达27米的规模给人的印象无比深刻。其拱肋的连接处最初装饰有阿方索领地的盾形纹章。

这两种明显不同风格的并存体现了阿方索从其他意大利统治者和人文主义顾问那里学到的经验教训。出自皮萨内洛工坊的一个凯旋式外立面的早期设计（见图50），或许可以证明在当时的外部设计与阿方索安茹王朝前任的哥特式工程之间存在更多的关联。它将剧场式的罗马风格凯旋门与骑士人物和家族徽章结合起来，并被置于

一座精致的建筑中，这座建筑甚至连古典的入口处拱门都呈现出哥特式的圆形外观。然而，实际的大门（大部分建于 1453—1458 年）去除了稀奇古怪的哥特元素，这些元素更适合盛典，而不是纪念碑式的建筑——为了与建筑的宣传目的相一致，用以替换这些哥特元素的是本土改编版的罗马帝国意象和基督到达耶路撒冷的暗含之意。在结构上，之前的大门设计明确而大胆，普通的那不勒斯民众和宫廷的人文主义者当时可能已经辨认出来：低处部分的设计灵感来自建于 1 世纪达尔马提亚地区（现在的克罗地亚）普拉的塞尔吉拱门，并明显让人想到 13 世纪 30 年代卡普阿的腓特烈二世大门。它的设计还有古罗马的影子：最上面的山墙上装饰有一对河神，与古罗马卡比多广场上的雕像相似（这是教皇尼古拉五世当时修复工程的重点之一）。

凯旋门的饰条装饰着拱门低处（图 62），这让人想起像罗马提图斯凯旋门那样著名的凯旋门浮雕。就像阿方索在 1443 年实际取得的胜利那样，战败者勒内的织锦斗篷搭在亚瑟王危座的背面。在这里，阿方索不仅是恺撒的继承人，也是加拉哈德爵士的继承人——这是一件以艺术书写神话的杰作。他坐在宝座上，火焰围绕着双脚，

图 62
车队凯旋门（阿拉贡的阿方索凯旋门局部）
The Triumphal Cortège (detail from the triumphal arch of King Alfonso of Aragon)
彼得罗·达·米兰诺和其他人
1455—1458 年。

这座凯旋门楣带的装饰工作可能分别由彼得罗·达·米兰诺、弗朗切斯科·劳拉纳（左边）、伊萨亚·达·皮萨和多梅尼科·加吉尼（右边）完成的，但是由他们各自完成哪个部分并没有达成共识。加吉尼出身于一个在热那亚工作的雕塑师家庭，他贡献了一群充满活力的号手和乐师（最右），而伊萨亚·达·皮萨可能创造了经典的由胜利女神引导的四马二轮战车。彼得罗·达·米兰诺因其在凯旋战车后面雕刻的个性鲜明的显要人物而受到赞誉，或许阿方索修士式的人物形象是由弗朗切斯科·劳拉纳制作的。带状区下方巨大的狮鹫纹章（图 60）被认为是皮萨内洛设计的。

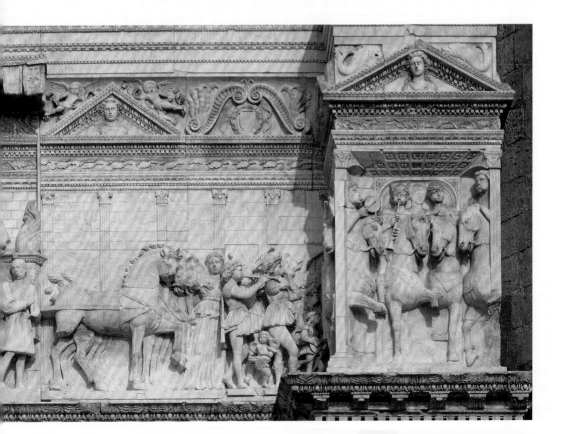

这是指亚瑟王危座——通过与圣杯本身（圣物，最后的晚餐中的杯子，据说是阿方索的私人财产，被安全地收藏在巴伦西亚的一个礼拜堂中）的关联。国王的游行队伍包括具有鲜明个性的贵族和宫廷成员（大概能够辨认出的肖像），以及突尼斯大使和他的随从。一组皇家乐师走在队伍的前面，给人一股鲜活的生命气息，也让人深刻理解阿方索宫廷（保留着显著的西班牙风格）中音乐的重要性。楼阁两侧强有力的群组雕像给人留下深刻印象，这是罗马原型所缺乏的，这些雕像大概代表着游行队伍的后部和前部人群。

通过这种不同元素的华丽融合，以及他对罗马"慷慨"美德的自觉认同，阿方索可能创造了君主统治的一种独特而强大的形象，但他从未被正式加冕为国王。他花了大量资金用于文学和艺术事业——据他的传记作家韦斯帕夏诺·达·比斯蒂基所述，他一年有 2 万杜卡托花在人文主义者身上（显然是夸张），有 25 万杜卡托用于新堡的结构改造，再加上可以为梵蒂冈提供先例的藏书馆的建造——这些投入并没有确保他获得渴望已久的认可。而且，这些文艺事业均由他的西班牙王国的当地税收支持，那里的廷臣对国王在那不勒斯的巨额投资非常不满。其中一些开支是至关重要的：新堡在围攻中遭到损毁，差不多需要彻底重建，但阿方索将它变成皇家宫殿中最为炫耀与奢华的一个，也是最阴森恐怖的宫殿之一。为显示其防御性，新堡拥有巨大的圆形塔、三角堡和宽达 27 米的壕沟，令人生畏。阿方索还在沿海的加埃塔（耗资约 3 万杜卡托）和那不勒斯湾的斯塔比亚城堡建造了新的要塞。

阿方索的遗产

官方加冕的荣誉反而落到了阿方索的私生子和继承人费兰特（1431—1491 年）身上。费兰特以明确的继承人身份出现在凯旋门低处拱门（图 64）的内侧浮雕上，这部分是在 1465 年他动荡的统治时期修建的。装饰着内侧拱门的加冕浮雕（雕刻于 1465 年）损毁严重，上面刻着这样的铭文："我继承了我父亲的王国，经受了彻底考验，

获得了王国的长袍与神圣的王冠。"

　　费兰特这里指的"考验"被生动地描绘在由古列尔莫·洛·莫纳科为拱门设计建造的两扇铜制大门上（图63）。这对铜门上的浮雕展示了1462年费兰特战胜反叛的贵族、1460年戏剧性的暗杀企图，以及他在阿卡迪亚和特罗亚战役中击败安茹的勒内的军队（《塔沃拉·斯特罗齐》赞美了费兰特的胜利；见图32）。巴尔托洛梅奥·法乔曾经是费兰特年轻时的私人教师，他为铜门设计了装饰题材，为配合这充满各种事件和众多人物的六个场景，他还创作了拉丁文诗

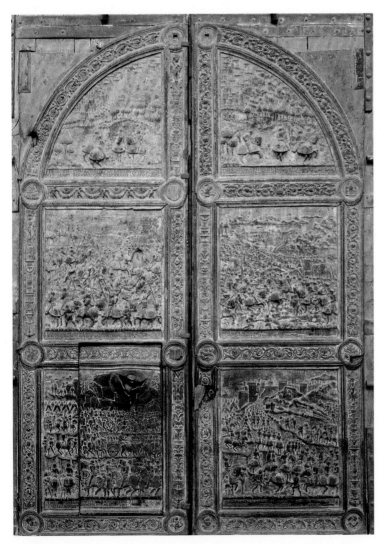

图 63
新堡的青铜大门
Bronze doors of the Castel Nuovo
古列尔莫·洛·莫纳科
约 1474—1484 年。那不勒斯王宫

费兰特委托古列尔莫制作这对铜门，古列尔莫曾受雇于阿拉贡的宫廷，为新堡制造金属炮弹、时钟、青铜大炮和钟。这位艺术家和巴尔托洛梅奥·法乔的肖像出现在其中一扇门的小圆框上。具有讽刺意味的是，一颗炮弹（是 1495 年在对法国的战争中从热那亚舰船上发射的）被镶嵌在左下角的方板上，方板上描绘了撤退的阿维尼翁军队。

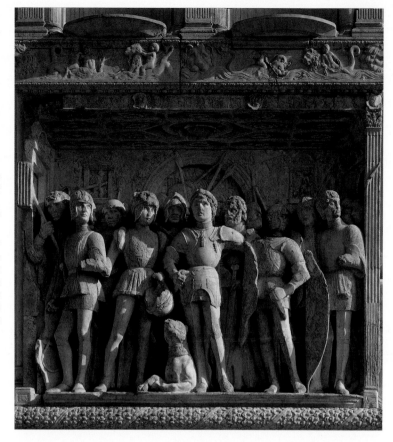

句。就像菲拉雷特为圣彼得大教堂设计的青铜大门低处场景一样，其风格让人联想到当时的细密画（每块"区域"都有纹章装饰的边框），以及环绕罗马图拉真和马可·奥勒留凯旋柱的古典浮雕；但这是唯一一组世俗主题的"现代"铜质大门。

费兰特相对沉闷的铜门为他父亲宏伟的古典拱门提供了最后的华丽装饰。像周围的浮雕一样，这些铜板描绘了刚过去的事件，同时又以宏大的语言改写了它们。拱门上部的凯旋式饰条上刻有铭文"ALPHONSUS REX … ITALICUS"，这是对阿方索崇高的帝国雄心致以恰当的敬意。拱门上部空白的部分证明了这样的事实，即这个故事还不完整。弗朗切斯科·卡利奥蒂（Francesco Caglioti）最近的研究表明，阿方索打算在他作品的中心竖立一座气势无比的骑马雕像。通过佛罗伦萨商人巴尔托洛梅奥·塞拉利——一位值得信赖的

中间人，他为那不勒斯的贵族联系了许多委托项目（还帮助他们获得广受欢迎的文物）——阿方索已经接触到在帕多瓦受人敬畏的多纳泰罗。这位雕刻家当时正在完成他的佣兵队长加泰梅拉塔的骑马纪念碑，他和他们正式签订了合同，并得到了一笔预付款。更多的报酬接踵而至，反映了纪念碑的工作进展——多纳泰罗的直接灵感来自美第奇宫花园一个著名的古代马头雕塑。但由于其他工作的介入，工作停滞，在阿方索和塞拉利于 1458 年去世之后，费兰特太过于专注其他事情而无暇继续完成这个委托项目。1465 年，当费兰特回到新堡完成拱门工程时，已经太晚了：多纳泰罗于 1466 年去世。

似乎是洛伦佐·德·美第奇重新得到了这个马头雕塑，并将它作为礼物送给新国王最信任的顾问迪奥梅德·卡拉法，这位顾问年轻时曾服务于阿方索宫廷，并且作为政治家和军事领导人，在阿方索包围和征服那不勒斯时发挥了关键作用，他还帮助费兰特和他的子嗣（包括埃莱奥诺拉）为获得王权做准备。多纳泰罗的马头雕塑具有一种激烈的美感（图 65）——以其适当形式展现在迪奥梅德的私人收藏中，而不是以它可能的本来目的作为公共纪念碑展示出来（它被设计为从下方观看）——揭示出这个雕塑作为一件杰出的艺术作品，值得在细节上与古代雕塑进行比较，这与它在公共领域所发挥的作用不同，如果在公共领域里，它或许已经被归入权力的语言中。

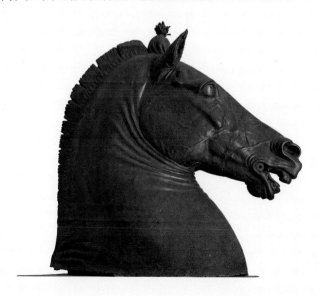

第三章　虔诚与宣传：
阿拉贡的阿方索治下的那不勒斯

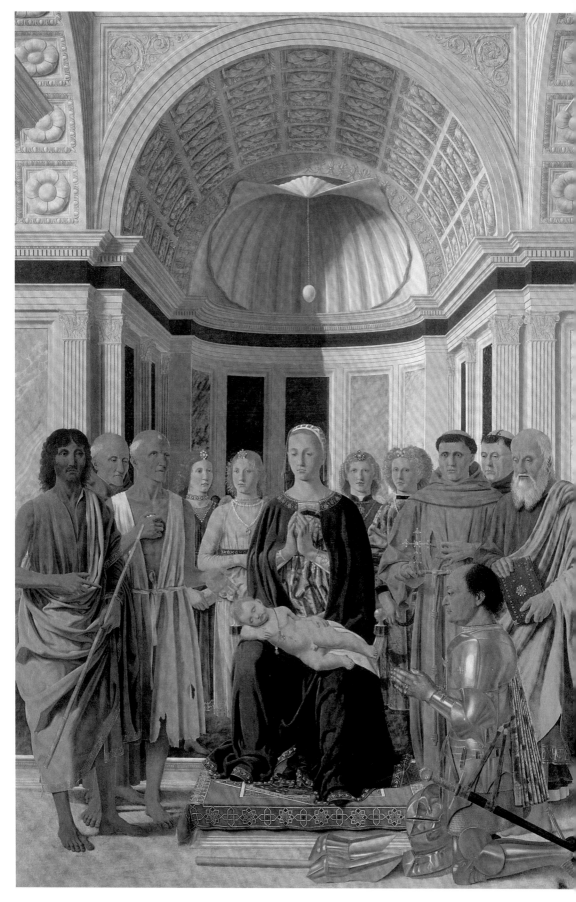

第四章 武功与学问

费代里科·达·蒙泰费尔特罗治下的乌尔比诺

费代里科·达·蒙泰费尔特罗对艺术的赞助很大程度上促使乌尔比诺成为文艺复兴的理想宫廷。乌尔比诺原是一座自然设防的小山城，没有什么文化历史可言，却在较短时间内转变成为一个规模较大的公国和颇为重要的艺术中心。人文主义者保罗·科尔泰塞在他 1510年的论著中，将费代里科和科西莫·德·美第奇描述为 15 世纪两位最伟大的艺术赞助人，而巴尔代萨尔·卡斯蒂廖内的《廷臣论》（1528年）则生动再现了费代里科的儿子圭多巴尔多治下的乌尔比诺开明而有教养的氛围，他还特别赞美了费代里科的宫殿和藏书馆。为这座藏书馆提供了一半以上手稿的佛罗伦萨代理人韦斯帕夏诺·达·比斯蒂基，颂扬了费代里科作为赞助人和军事指挥官的超凡能力。在他看来，费代里科代表了基督徒积极而沉思的理想生活。通过武功和学问，费代里科获得了财富和稳定，这让他可以将统治期的后半段用来追求领主的野心。乌尔比诺宁静和谐的宫殿形象暗示了这是和平时期产生的文明艺术，而这也是因慎重的战争行为才实现的。

图 66
布雷拉祭坛画（帕拉·蒙泰费尔特罗）（局部）
Brera Altarpiece (Pala Montefeltro) (detail)
皮耶罗·德拉·弗朗切斯卡
约 1472—1474 年（1476 年由佩德罗·贝鲁盖特润饰），板上油彩和蛋彩，2.48 米 × 1.7 米。布雷拉美术馆，米兰

皮耶罗这幅虔诚的祭坛画展示了权力鼎峰时期的费代里科（以他的盔甲和指挥棒为象征）。神圣人物身后照射出来的光线，照亮了彩色装饰的大理石和石头冰凉的质地，突出显示了祭坛画背景里反映出的建筑：可能是乌尔比诺宫殿（从未建成）帕斯奎诺庭院里的一个圆形小教堂，计划作为费代里科的陵墓。

费代里科（1420—1482 年）首先是他那个时代最成功的佣兵队长之一。意大利很多城邦国家都雇用过费代里科，尤其是教皇（乌尔比诺守护着教皇领地的北部边界），他的声望日益增长，收取的佣金也随之提高。到 1467 年，他作为和平时期的维持者，每年赚取 6 万杜卡托，当他拿起武器时，每年的佣金是 8 万杜卡托（支付薪水的人是米兰的弗朗切斯科·斯福尔扎）。在他去世的时候，他的土地包括 300—400 个要塞和 7 个大城镇，包括杜兰特城堡、福松布罗内和古比奥，他的合约总金额高达 16.5 万杜卡托。从 1451 年到 1482 年去世，他的收入已经超过 150 万杜卡托。

费代里科在著名将领尼科洛·皮奇尼诺的指导下获得军事专业知识，但他也为自己接受的另一方面的教育感到自豪。作为一名人质，他在维托里诺·达·费尔特雷（1397—1446 年）著名的人文主义学校与贡扎加家族的孩子们一起学习。在这里，他接触到最广泛的人文主义课程，学习拉丁语、天文学、体育、音乐、数学和几何。他也很好地理解了人文主义者在宫廷里发挥的重要作用，他后来委托学者乔瓦尼·桑蒂（画家拉斐尔的父亲）和韦斯帕夏诺·达·比斯蒂基撰写赞美自己事迹的历史。维托里诺反复教导他自律和克制的美德，这些美德后来伴随了他的一生。费代里科用他统治的前 20 年积累的大量战争收入建立起属于自己的庞大宫廷，从 1468 年起，他在艺术和建筑上的投资超过了意大利其他的统治者。

费代里科对雕塑和建筑（领主赞助的一个常见主题）具有敏锐的鉴赏力，除此之外，他如此大规模的艺术投资还有几个更复杂的动机。首先，他迫切需要维护他继任王权的合法性，要将自己提升为具有廉洁美德的基督徒领主。同时，艺术也用来宣传他的军事实力，为自己树立正义、智慧、仁慈的统治者形象。另一个重要主题是颂扬蒙泰费尔特罗王朝——费代里科的父亲身份，在他的妻子为他生下继承人之前的很多年以来，一直都是人们猜测的主题。他赞助艺术的"奢华"规模也是为了赢得国内和国外其他国王及领主的尊重，他将这些国王和领主视作与自己地位平等并且是自己的雇主。

费代里科委托的许多艺术品和建筑，其反复呈现的品质是清

晰、有序、尊贵，以及强烈的实用主义。韦斯帕夏诺在费代里科的
传记（1498 年）中强调这位统治者严格的自我克制，这种品质似乎
渗透于费代里科及其顾问周边那些清晰而明确表达的艺术形象之中。
用视觉表达方式呈现他统治主题的画家、雕塑家和建筑师包括皮耶
罗·德拉·弗朗切斯卡（约 1410/1420—1492 年）、卢恰诺·劳拉纳
（1420/1425—1479 年）和梅洛佐·达·福尔利（1438—1494 年）。人
们常认为这些艺术家纯粹而和谐的风格反映了乌尔比诺的费代里科
那光芒四射的精神，但或许这只是反映了费代里科的风格偏好和他
的性格。皮耶罗·德拉·弗朗切斯卡曾在费拉拉和里米尼的宫廷工
作，在他创作的众多作品中有一幅宁静的纹章装饰的湿壁画，画的
是费代里科的主要对手西吉斯蒙多·马拉泰斯塔跪在他的主保圣人
面前（图 67）。西吉斯蒙多的性格是费代里科的对立面：按照费代里
科的标准，西吉斯蒙多就是反复无常的。然而，西吉斯蒙多臭名昭
著的善变（mobilitas，不安分和易变），在皮耶罗平静、不变的里米

尼肖像中看不到任何痕迹，这幅肖像体现了两位领导者都非常尊崇的古典品质和氛围。

创造建筑空间

虽然皮耶罗的设计本质上是一种当地风格（他来自附近的圣塞波尔克罗镇），但他对新的透视技术的学习应用以及对创造"真实"建筑环境的喜爱似乎在蒙泰费尔特罗宫廷受到了热切鼓励。费代里科喜欢和他一样痴迷建筑空间和光线的艺术家，他希望他们能够为具体的设计提供富于想象力和实用性的解决方案。韦斯帕夏诺称，费代里科积极参与设计自己的建筑，特别是他的宫殿，尽管他的角色可能更多是见多识广的业余爱好者而非领导者。他的首席顾问奥塔维亚诺·乌巴尔迪尼跟他一样对建筑设计充满热情，费代里科死后，奥塔维亚诺作为唯一的摄政者，负责监督建筑师弗朗切斯科·迪·吉奥乔的工作。

宫廷雇佣的许多画家和画家-建筑师都专注于在二维平面上进行空间的透视性衔接，或者将其转化为比例优雅的三维形式。但是人们对色彩的亮度和神秘属性也很着迷：阳光照射的平面反射出的光芒，阴影笼罩下物体形状的饱和色彩，这些特质都在新近提升的油画技法中得以展现，皮耶罗在 15 世纪 60 年代已经掌握这种技法。费代里科对佛兰德斯艺术的"色彩丰富性"和逼真性十分欣赏，这促使他雇用了一位擅长用油彩着色的佛兰德斯画师作为宫廷艺术家。尽管许多统治者都热切地收购佛兰德斯艺术家的作品，但在意大利统治者中只有费代里科雇用了佛兰德斯画家。根特的尤斯图斯被人从佛兰德斯带过来（他最后一次被记载出现在佛兰德斯是在 1466年），他与西班牙人佩德罗·贝鲁盖特在费代里科的宫廷会合。费代里科通过雇佣这些艺术家，也因此认同由那不勒斯宫廷精心打造的西班牙-佛兰德斯风格（1451 年他与那不勒斯宫廷缔结永久同盟，而不是与同为佣兵队长的西吉斯蒙多一道为米兰效力）。

费代里科宫殿内部对自然光线的使用方式非同寻常，而其造型则

可在皮耶罗和梅洛佐绘制的建筑中找到回应（见图14）。两座造价不菲的礼拜堂（图68）建于1474年，让人联想到皮耶罗《布雷拉祭坛画》（图66）中凉爽的教堂内部。无论画作还是礼拜堂，艺术家都通过柔和交替的和谐色彩和纯粹的几何关系来达到平衡感。一直以来人们都认为皮耶罗参与了宫殿建筑内部的设计工作，但他在其中的贡献从未被明确认定。在这些毗邻的拱形房间中，阿尔贝蒂（乌尔比诺的常客）的建筑语言充满着亲密感和色彩之美，使人联系到古代的典范之作如万神殿，以及工作在乌尔比诺氛围中的艺术家。每个房间都有古典秩序的柱子，构成一个"祭坛"壁龛。基督教与人文主义的互补融合（两个礼拜堂位于费代里科书房的正下方）反映在两个房间的功能上：一个用于供奉圣灵，另一个则献给阿波罗、帕拉斯和缪斯。

人文主义学识所赋予的尊严和威望对于费代里科来说非常重要，对于同为佣兵队长出身的领主曼托瓦侯爵卢多维科·贡扎加来说也是如此。在1461年的一封快信中，费代里科向卢多维科抱怨雇主们对待他们像"农民"一样，但又指望他们能好好侍奉自己。他们是受雇佣军驱动的普通士兵，而不是受古代英勇事迹鼓舞的贵族，这一暗含的观念促使他们将自己提升为人文主义领主。他们的声誉既依赖于手中持有的武器，也依赖于他们的忠诚（fede，信仰）——被看作信守诺言的人，这一点是至关重要的。费代里科的人文主义者资质和贵族的"奢华"通过一座令人印象深刻又仓促建造的藏书馆骄傲展示，按照卡斯蒂廖内的记述，藏书馆的馆藏包括"大量拉丁语、希腊语和希伯来语最美、最珍稀的手稿，所有手稿［费代里科］都用金银加以装饰……"，成组的抄写员和彩饰书稿师都住在宫廷里：在邻近的佩萨罗，亚历桑德罗·斯福尔扎不得不使用其他宫廷雇佣的人才。费代里科的藏书馆包括一本用黄金锦缎装订的插图丰富的圣经，一本豪华版的但丁《神曲》，还有一些漂亮的展示

图68
佩尔多诺礼拜堂
Cappella del Perdono
约1474年。公爵宫，乌尔比诺

这个私密的"宽恕"礼拜堂可能是由弗朗切斯科·迪·吉奥乔设计的（以米兰雕刻家安布罗焦·巴罗齐的一条楣带为特色），用来存放费代里科珍贵的圣物。它的附属小礼拜堂，用于供奉艺术之神，装饰着乔瓦尼·桑蒂和蒂莫泰奥·维蒂的缪斯画作。

手稿（其中包括弗朗切斯科·迪·吉奥乔的一本论著和皮耶罗·德拉·弗朗切斯卡的《论绘画的透视》）。

费代里科藏书馆的目录反映了他对军事论著和古代军事史的偏爱（几乎每天他都让人给他用拉丁语朗读李维的著作），以及他对科学和哲学主题的兴趣。藏书馆本身是一个普通但宽敞的房间，位于宫殿的一楼。根特的尤斯图斯及其工坊绘制了一系列描绘自由七艺的画作，可能装饰着他领地内的某个藏书馆。这四幅画展示了费代里科和宫廷的其他主要人物向代表自由七艺每个门类的女性化身表达敬意，并且因他们自己的智识成就而受到尊敬（图 69）。这些书籍本身就是为了使读者感到愉快和充实。一段赞美的题词清晰传达出这种藏书馆带给人们独享的快乐：

> 让这里有财富，金色的花瓶，大量的金钱，成群的仆人，发光的宝石。让这里有多彩的衣服和珍贵的项链；但是到目前为止，这卓越的陈设超过一切。让这里有雪白大理石镀金的柱子，让人们欣赏到这里被画上不同人物的房间。让墙上也挂满特洛伊的故事，让花园散发美妙的芬芳，这样房子内外都闪耀着奢华刺绣般的光芒。但是当藏书馆就在身边时，所有这些东西都会哑然失色，你可以要求它滔滔不绝地演讲，或者命令它保持安静……因为它讲述着过去的时光，展示着许多未来要发生的事情；它解释着天空和地球的运行方式。

有学识的访客或许可以识别出来这里暗指彼特拉克的《论孤独的生活》（*De Vita Solitaria*，约 1346—1356 年），在这里读者可以做他自己思想王国的主人，召唤书籍讲话，或者保持沉默。

圭多巴尔多的时代详细记录了藏书馆员的职责，包括"保护书籍不受潮，防止虫害损坏，也防止粗鄙、无知、肮脏和低俗的人接触到这些书"，藏书馆员向有识之士或权威人士展示书籍时，还要殷勤地指出书中的"美感、特点、书写的文字和插图"。无知又好奇的人只能匆匆瞥一眼这些宝藏，除非他们"有势力和影响力"。书的外

图 70
理想城市
The Ideal City
意大利中部的画家

15 世纪的最后 25 年。板上油彩，
67.5 厘米 × 240 厘米。马尔凯国家
美术馆，公爵宫，乌尔比诺

这座"理想"城市的宫殿、圆形教堂
和几何形大理石路面都是用尺子和圆
规绘制的。这幅画，连同巴尔的摩和
柏林的博物馆的两幅类似的"理想"
景观（后者的高度是前者的两倍），
其绘制目的可能是彰显阿尔贝蒂的理
念，即以强有力的透视法来表示公民
社会的秩序。这种木板画很可能被用
作镶嵌在家具上的肩高装饰板。在
1474 年至 1482 年间为费代里科
的乌尔比诺房间制作的精致的细木
镶嵌工上也可以见到类似的"理想"
景观。

观通常用鲜红布面和银线进行奢华装饰，用以表达对其内容的敬意。这种对书籍装饰性外观的强调与莱奥内洛·德·埃斯特和贡扎加家族的方式形成鲜明对比，他们的藏书馆是在著名人文主义者的建议下精心建立起来的。

费代里科的态度则更像是受过教育的暴发户。佛罗伦萨人文主义者安杰罗·波利齐亚诺公开提出，乌尔比诺藏书馆的许多抄本质量不高。但是没有人否认这座藏书馆的藏书丰富而全面，这在一定程度上体现了费代里科和韦斯帕夏诺的雄心勃勃、有条不紊。韦斯帕夏诺讲述了他和公爵如何在费代里科出发围攻费拉拉之前仔细检查藏书目录。在比较了梵蒂冈的教皇藏书馆、圣马可教堂的美第奇藏书馆、帕维亚和牛津伟大的大学藏书馆之后，韦斯帕夏诺热情而夸张地记录道："所有的都有缺点或成倍的缺点；所有，但除了他的。"

费代里科最初对艺术的赞助相对传统。在他宫殿里有一处装饰性壁画的遗存（大约创作于 1450—1455 年，被认为是乔瓦尼·博卡蒂的作品），描绘的是巨型人物形象，即身着想象的古典铠甲的著名战士（uomini illustri）。他宫殿的第一位建筑师是佛罗伦萨人马

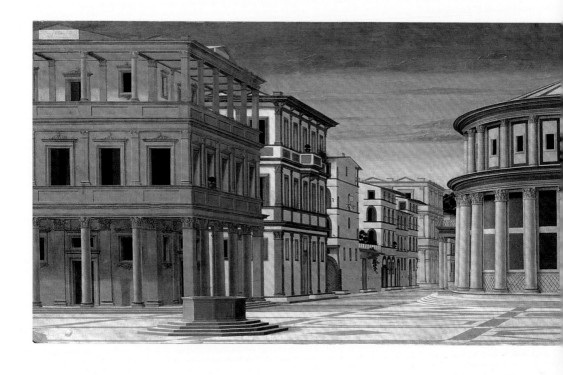

索·迪·巴尔托洛梅奥，也是科西莫·德·美第奇的建筑师米凯洛佐的学生及合作者。马索建造的这部分宫殿被称为"约莱的宫殿"（Palazzetto della Jole），是典型的君主模式，与费代里科祖先的领主宅邸合并在一起。佛罗伦萨的雕塑家卢卡·德拉·罗比亚也在乌尔比诺短暂停留过，他为圣多米尼克教堂的大门制作了陶制浮雕，由费代里科亲自出资。费代里科无疑曾请科西莫·德·美第奇推荐佛罗伦萨最好的工匠（费代里科当时受雇于佛罗伦萨共和国）。然而到1465年，当费代里科达到他权势巅峰之时，他开始寻找新的建筑师，并抱怨缺乏佛罗伦萨人才。最后，达尔马提亚建筑师卢恰诺·劳拉纳（约1420—1479年）经卢多维科·贡扎加的允许（暂时出借卢恰诺），被人从佩萨罗的亚历桑德罗·斯福尔扎宫廷带过来。

正是劳拉纳的贡献（约1466—1472年），或许更明显的是弗朗切斯科·迪·吉奥乔的贡献（约从1476年开始），才使这座宫殿转变为乌尔比诺的重要象征：卡斯蒂廖内将其描述为一座"以宫殿形式存在的城市"。在这方面，它与有时被认为是一位佛罗伦萨伟大建筑师绘制的"理想城市"（图70）具有共同特点（这幅画或许最

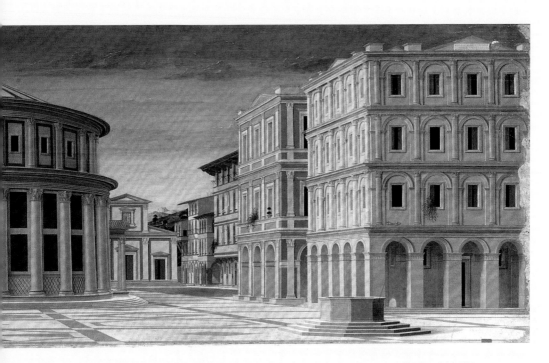

初是被设置在室内房间的家具上）。这是一件三联幅的画作，几乎确定是为装饰费代里科的房间而委托绘制的，它探索的是新维特鲁威建筑语汇的潜质以及仿古风格城镇的和谐理想（藏于柏林的那幅是三联中最大胆的一幅，被认为是弗朗切斯科·迪·吉奥乔的作品）。

费代里科漂亮的居所

乌尔比诺宫殿（图71）是费代里科在其领地内建造的众多美丽宫殿中最伟大的一座。它建在山坡上，又朝向城市的主广场，既有防御性，又方便进入。劳拉纳和弗朗切斯科·迪·吉奥乔为这座宫殿做出的贡献包括一个中央外立面，优雅的塔楼构成三层楼高的凉廊（受到布鲁内莱斯基佛罗伦萨孤儿院凉廊的启发），一个通向主楼层的宽敞楼梯，以及劳拉纳设计的带有宽阔柱廊的宽敞内院，这里的柱廊是以非常纯粹的比例建造的（见图9）。附近西吉斯蒙多·马拉泰斯塔的西吉斯蒙多城堡就是伦巴第-艾米利亚战线上咄咄逼人的权力宣言（见图67），相比之下，费代里科的宫殿则是他和平时期雄心壮志的有力象征。宫殿的内外部雕塑装饰和镶嵌工艺的家具，都

图71
公爵宫概貌
Palazzo Ducale, general view

1470 年后，乌尔比诺

费代里科的宫殿坐落在悬崖边上，从远处可以看到双子塔之间矗立着劳拉纳优雅的中央外立面。

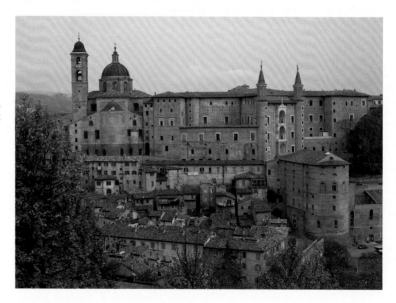

归功于伦巴第、罗马和佛罗伦萨的大师。其中两位杰出的贡献者是托斯卡纳的多梅尼科·罗塞利和米兰雕塑家安布罗焦·巴罗齐,他们可以获得在米兰和帕维亚已使用过的设计(图72)。劳拉纳于1472年离开乌尔比诺,锡耶纳人弗朗切斯科·迪·吉奥乔大约在1476年被任命为宫殿的建筑师,在中间这几年,安布罗焦可能暂时被任命为负责人。

西吉斯蒙多有垛口的城堡建在原来家族要塞的旧址上,其设计是为了彰显城邦的令人敬畏和坚不可摧,以及他个人的超凡魅力和权力(正如城堡的名字"西吉斯蒙多城堡"所反映的)。费代里科的宫殿开始是一座朴素家族宫殿的扩展版,为了给宫廷的和谐生活和宫廷仪式提供一个中心点,后来被彻底改造和大规模扩建。它的设计是为了表现一位成功军事统治者的自信和从容,而不是一个受到威胁的领导人时刻保持的警觉,其目的更多是提升思想和灵魂,而不是阻止敌人的进攻。这份自信在沿着庭院门楣铭刻的罗马风格的题铭中得以明确彰显,题铭解释了费代里科是在击败敌人,特别是他强大的邻居西吉斯蒙多·马拉泰斯塔之后才动工建造宫殿的(以所罗门王为榜样,其肖像装饰着费代里科的书房)。

费代里科实际上是重新建造了宫殿,因而他能够根据自己的需求、贵宾的需求及其庞大家族的需求来组织宫殿的修建工作。所有的会晤室都位于主楼层,通过凉廊入口附近明亮宽敞的楼梯即可到达。费代里科的私人套房也在这一楼层,与书房、礼拜堂、令人愉悦的秘密花园和一个通风的凉廊相连,在凉廊里可以看到远处连绵起伏的乡村景色。私人房间与工作人员房屋之间的方便连接,以及漂亮的室内装饰使这座宫殿成为优雅和舒适的典范。不同寻常的巨大窗户使阳光倾泻而入,凸显出室内镶嵌木板深浅不同的色调和温暖感觉以及镀金灰泥天花板的耀眼光芒。此外,宫殿还有一些具有实用性的创新之处,比如弗朗切斯科·迪·吉奥乔设计的无烟壁炉(这给费代里科·贡扎加留下了深刻印象),上面带有雕刻装饰的烟囱,以及一个螺旋坡道,人们可以从马厩直接骑上马到政府部门。西吉斯蒙多痴迷于各个领域的新奇事物如仿古风格的徽章,但

图72(下页)
战利品入口(圭拉门)
Portal with war trophies
(Porta della Guerra)
安布罗焦·巴罗齐

伊奥勒套房(Iole suite),公爵宫,乌尔比诺

这个壮观的门廊伫立在"荣耀"楼梯的顶端。其精致的装饰,受到帝国浮雕的启发,由安布罗焦·巴罗齐完成,他与多梅尼科·罗塞利及其各自的工坊,负责装饰雕刻整个宫殿的门楣、窗户和壁炉。

第四章 武功与学问:
费代里科·达·蒙泰费尔特罗治下的乌尔比诺

对费代里科来说，那些能够将实用性设计与技术上的家居创新结合起来的艺术家似乎尤其吸引他的注意。建筑师和细木镶嵌设计师巴切奥·蓬特利于1479—1481年与弗朗切斯科·迪·吉奥乔一起工作，他曾在佛罗伦萨的洛伦佐·德·美第奇的要求之下，将这座超凡宫殿的设计送给后者。

最吸引学者兴趣的房间是虽小但装饰精致的书房（图73），它的建造时间大部分是在费代里科于1474年被教皇西克斯特四世封为公爵之后（稍后费代里科在古比奥的宫殿里也修建了一个类似的房间）。书房位于主要会客室和公爵私人房间之间，具有双重目的。费代里科正是在这里找到时间进行学术追求，也是在这里他向来访的贵宾展现其统治的"辉煌"与道德主题。低处墙面如今依然覆盖着透视技巧的细木镶嵌装饰，展现了最杰出的佛罗伦萨工艺水平（图74），高处墙面最初悬挂着由根特的尤斯图斯（可能是在佩德罗·贝鲁盖特的协助下）绘制的28幅著名学者肖像。费代里科的书房可能受到其他领主榜样的启发，特别是佛罗伦萨拉尔加大街（现在是加富尔路）新美第奇宫中皮耶罗·德·美第奇的书房。这些描绘的象征物、肖像和物体展示了学术和基督教成就，在鼓吹军事和家族成

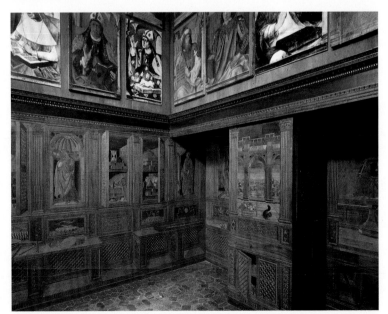

图73
书房
The studiolo

约1472—1476年。公爵宫，乌尔比诺

费代里科引人注目的书房可能是由弗朗切斯科·迪·吉奥乔设计的，包括书房中非同一般的视错觉细木镶嵌装饰。装饰的图案包括足以乱真的敞开的壁橱，以展示里面的学问内容（图74），另有一幅远景图，还有盔甲、在壁龛中"雕刻"的美德女神、工具和称谓。许多图案都是为了赞美费代里科的成就；另一些图案，比如啃着坚果的松鼠和一篮水果，只是为了愉悦观者。

就的整个装饰中显得尤为突出。在其中一幅细木镶嵌画中，费代里科被描绘为核心美德的化身及和平的先驱（手持尖端朝下的矛）。三个女性人物代表着基督教神学美德，展示出恰当的优雅和克制，使费代里科的肖像更加完美。

费代里科书房装饰中柔和而虔诚的女性角色曾被用来与费拉拉莱奥内洛书房中绚丽的缪斯女神（完成于博尔索的时代）做比较，这些缪斯女神被描绘为辉煌与精致的化身和艺术灵感的启迪者（见图91）。在费拉拉的书房中，她们鲜明地出现在护墙板的上方，展现出她们异教的诱惑力，以及为其构思的画家的绝妙技艺和创新之处（包括使用金银的奢华装饰）。在费代里科的书房中，她们则被男性榜样替代，冷静展示出他们的智识成就和等级标志

图74
细木镶嵌装饰局部
Detail of *intarsia* decoration
巴切奥和皮耶罗·蓬特利（归其名下）

见图73。这些足以乱真的柜子，"敞开"着格子门，象征着费代里科在整个自由七艺领域的学问，除此之外，这样的木制镶板也有实用功能。"如果你用木材装饰墙壁⋯⋯就会让这个地方冬天足够温暖，夏天也不会太热"（阿尔贝蒂）。费代里科的单眼视觉（他失去了一只眼睛）或许为这种装饰的错视技巧提供了理想的观看条件。

（图75）。这些人包括圣经人物和圣徒（如所罗门王、圣奥古斯丁），古代哲学家（如柏拉图、亚里士多德），近代伟大的作家和诗人（如彼特拉克、但丁）以及当时的人物（尤其是教皇庇护二世、西克斯特四世）。

费代里科书房的装饰性设计不仅揭示出一种不同的图像学方式——男性题材拒绝任何感官侵扰——也体现出不同的重点。这间书房的装饰（可能由弗朗切斯科·迪·吉奥乔设计，由蓬特利工坊执行），描绘的重点放在实用物品和虚构的橱柜及远景，将图像表现艺术看作一种积极的视觉练习，运用克制的单色语汇以便不减损其光学的精确性和智识的独创性。所有呈现在虚构的格子橱柜里的物体——从星盘、墨汁器皿到公爵凹损的头盔——都指向文艺和军事技艺（包括由此而来的骑士荣誉）。它们的表现风格包含行动生活与沉思生活，既能刺激视觉，又不会过度耗费脑力。伊莎贝

拉·德·埃斯特的秘书马里奥·埃奎科拉在撰写关于伊莎贝拉书房类似的木制镶嵌装饰时，为描述这种效果，他写道，相比悬挂物和奢华的装饰，这种装饰提供了更多"消遣的凝视"，更少的"精神疲惫"，因为它使用的是自然色而不是人工涂色。

寻求合法性

费代里科"美丽而有价值的居所"所体现的尊严和秩序，其意图是向"我们的祖先及我们自己地位之可贵荣誉"致敬（1468 年劳拉纳的委托状）。然而，通向权力的道路并不是笔直或没有瑕疵的。费代里科在 1424 年成为合法继承人，但他的出身依然是私生子（"根据意大利的习俗，通常由私生子来统治"，教皇庇护二世在其《闻见录》中干巴巴地评论道）。庇护二世甚至恶作剧地提到这样的谣言，即费代里科并不是乌尔比诺圭丹托尼奥公爵的儿子，他由著名的乌巴尔迪尼·德拉·卡尔达队长抚养长大，在统治者的孩子出生时替代了继承人（在后来出版的《闻见录》中这段话被删除）。费代里科只是在其同父异母的弟弟，在那位合法婚生的奥丹托尼奥被人用修枝镰刀残忍杀害之后才开始掌权。

奥丹托尼奥在他父亲死时（1443 年 2 月 21 日）就已成为教皇在乌尔比诺的代理人，他于 1443 年 4 月被封为乌尔比诺公爵，时年 16 岁。他开始向人民征收重税，过着纵情酒色的生活。不到一年，他就激起了几乎全世界的仇恨。当奥丹托尼奥被自己的臣民谋杀时（1444 年 7 月），22 岁的费代里科还在佩萨罗，保卫这座城市免受西吉斯蒙多·马拉泰斯塔的攻击，当时西吉斯蒙多已两次试图暗杀费代里科。奥丹托尼奥被谋杀的第二天，费代里科就带着他的军队返回乌尔比诺，但直到他勉强同意人民提出的条件，他才被允许再次进入这座城市。进城之后，他立即同意赦免暗杀者以及那些在宫殿里横冲

图 75
柏拉图（出自《名人》系列）
Plato (from the series Uomini illustri)
根特的尤斯图斯及助手

约 1475 年，木板画，101 厘米 × 69 厘米。卢浮宫，巴黎

这间书房的 28 位学者肖像（其中一半现藏于卢浮宫）包括维托里诺·达·费尔特雷（费代里科的老师）和教皇庇护二世（他的盟友）。柏拉图与亚里士多德并排放在一起，以此说明书房的理念是要调和不同的知识传统。

直撞的人，这引发了由西吉斯蒙多煽动起来的持续不断的谣言，即费代里科本人带头策划谋杀了他弟弟——他一直坚决否认这些指控。

费代里科的继任问题非常紧迫。国库空空如也，而且他几乎立刻就得镇压想要阴谋推翻他的人民。教皇尤金四世的军队首领西吉斯蒙多也想让他垮台。结果，费代里科迅速与弗朗切斯科·斯福尔扎结盟，当时弗朗切斯科是安科纳的教皇代理人。费代里科后来因为将佩萨罗秘密卖给弗朗切斯科的兄弟而受到重罚（作为回报，他得到了福松布罗内的领地，但因此在 1446 年被教皇尤金四世逐出教会）。然而，尤金在彻底搞垮费代里科之前就去世了，1447 年教皇尼古拉五世精明地扭转了局势，承认费代里科为乌尔比诺公爵（但要求费代里科为福松布罗内领地支付 1.2 万杜卡托）。从这时起，费代里科进入了一段相对稳定的统治时期，积极与整个半岛的宫廷和共和国建立有价值的关系。为了和平与安全，他聘请弗朗切斯科·迪·吉奥乔为建筑师和国防专家，承诺每年 20 万杜卡托用于建设乌尔比诺领地内的堡垒网络（图 76），据说这笔钱相当于他用来建造主要宫殿的花销。然而，他的当务之急是赢得臣民的忠诚。他通过低税收政策（他的佣金收入意味着他不需要靠税收来获得资金）、

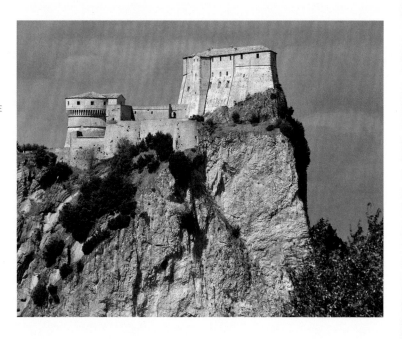

图 76
罗卡·圣莱奥堡
Fort of Rocca San Leo
弗朗切斯科·迪·吉奥乔
1476—1478 年。乌尔比诺附近

这位著名的锡耶纳建筑师兼工程师在乌尔比诺地区设计了 70 多个堡垒。

加强教会基础，以及在他统治的最后 20 年通过展示"辉煌"激发公民的自豪感，并向外传播他的荣耀，赢得了臣民的忠诚。

费代里科艺术赞助的伟大时期开始于西吉斯蒙多最终受辱之后不久，西吉斯蒙多从 1432 年开始作为教皇代理人统治里米尼。自从费代里科 1444 年将佩萨罗出售给亚历桑德罗·斯福尔扎，两个相邻统治者由激烈竞争的对手演变为暴力敌手。西吉斯蒙多鲁莽地向庇护二世的教皇国发起挑战，为使里米尼摆脱教皇的干涉而孤注一掷，此时两个统治者之间的长期争斗达到了顶峰。教皇雇用费代里科以打击"不虔诚的马拉泰斯塔家族"。然而，战争期间，费代里科却暂时站在了西吉斯蒙多一边，这时西吉斯蒙多以典型虚张声势的态度将一本罗伯托·瓦尔图里奥的军事论著《论军事艺术》（约著于 1450 年，1472 年出版）的豪华版送给了他的对手。后来装饰费代里科宫殿内部的许多军事题材浮雕，都取自这本书中精美的木刻插图（出自艺术家和建筑师马泰奥·德·帕斯蒂之手）。

1451 年，费代里科断绝了与弗朗切斯科·斯福尔扎的同盟关系，并与阿拉贡的阿方索签订合约，规定那不勒斯确保乌尔比诺抵抗马拉泰斯塔的入侵。在这一强大势力的保护之下，费代里科能够赢得教皇的更多支持：1461 年，庇护二世（支持阿方索的私生子费兰特继承王位）任命费代里科为教会总司令官。在费代里科的领导下，教皇军队最终击溃了西吉斯蒙多，乌尔比诺的统治者接收了马拉泰斯塔被没收的大部分领地，包括 50 个城堡和城镇。乌尔比诺此时的面积几乎是从前的三倍。

1464 年，庇护二世授予费代里科一项之前乌尔比诺的公民拒绝给他的权利：将乌尔比诺的统治权传给他合法的儿子。费代里科第一任妻子不能生育，尽管他抚养了好几个非婚私生子。他的第二任妻子巴蒂斯塔·斯福尔扎（他的盟友亚历桑德罗·斯福尔扎的女儿）为他接连生了几个女孩。之后的 1472 年，她生下了一位继承人——圭多巴尔多。几个月之后，费代里科和他的军队（受雇于佛罗伦萨共和国）镇压了隶属于佛罗伦萨的一个小镇沃尔泰拉的叛乱。为了表示感激，佛罗伦萨城为这位佣兵队长上演了一场凯旋入

城仪式，并向费代里科赠送奢华的礼物，包括"一顶镶着珐琅的镀金银头盔，据说价值 500 杜卡托。盔上的顶饰是大力神赫拉克勒斯，手里拿着棍棒，在他下面是狮鹫，沃尔泰拉人民的臂膀，以此作为胜利的象征"（曼托瓦大使的报告）。这顶头盔由佛罗伦萨一流的艺术家之一金匠安东尼奥·德拉·波拉约洛制作。

对于费代里科来说，这顶银头盔礼物具有苦乐参半的意味。他在一场比武中鲁莽地将头盔面罩打开，因此他失去了右眼，鼻梁骨也被打碎。这一事故（乔瓦尼·桑蒂在其韵体编年史中讲到），不仅给费代里科留下永久的身体创伤，也让他悔恨终生。他将此事看作来自上帝的直接惩罚，因为他此前曾在一棵枯萎的橡树上引诱过一位年轻的情妇，为了表示对她的爱，他冲动地将一根橡树枝放在打开的头盔面罩上。1458 年，当他的婚生子布昂孔特死于瘟疫，他依然觉得自己是在为年轻时的罪恶赎罪。一幅佛罗伦萨的手抄本插画将费代里科表现为沃尔泰拉战役的胜利者，这幅画从他的右侧描绘，但没有描绘伤疤。在其官方的大幅肖像画中，他都被高雅地表现为面朝左侧。

培育尊严

因巴蒂斯塔·斯福尔扎的惨死，费代里科的胜利庆祝活动在 7 月戛然而止。圭多巴尔多出生以来，巴蒂斯塔·斯福尔扎一直没有从中恢复过来。这两件事促使费代里科委托制作几件作品或是为了纪念她——她不仅是模范配偶，还是他的副手和大使——或是为了最近的军事胜利，他把这个胜利也献给已故的妻子。1472 年前后，他委托皮耶罗·德拉·弗朗切斯卡绘制他自己和巴蒂斯塔的双人肖像画（图 77）。两幅画开始可能是联幅画（有铰链连接使它们能像书本一样开合），外面是半身像，里面是两幅寓意胜利的画面（见图 12）。贵族侧面肖像与寓意符号的结合和当时的纪念章图案类似。皮耶罗在里米尼的壁画底座上，甚至还有以同样完美的人文主义字体书写的附加题铭。

西吉斯蒙多选择将他的城堡跟自己画在一起，费代里科和巴蒂

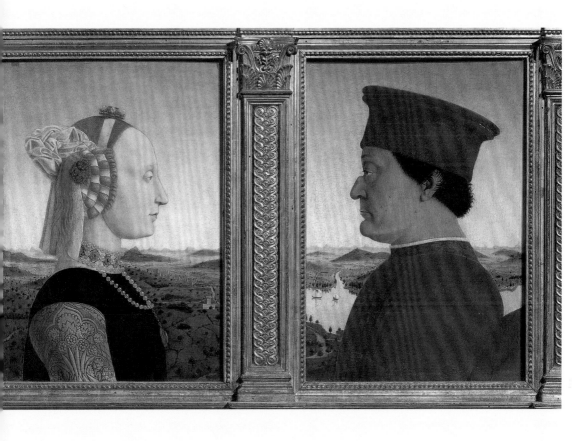

斯塔的面部轮廓则映衬在散发光芒的景色之中，这意味着他们的领地无限延伸（尽管并没有直接的地形参考），并向世人炫耀他们了解最新的佛兰德斯样式。这里的风景是用凡·艾克的风格来描绘的（见图 55），有城墙环绕的城市，小船在波光粼粼的水面上滑行，并与画板另一面连续的全景式景观形成呼应。当时在乌尔比诺的这位布鲁日大师绘有一幅画，画中正好展示了这样的风景，"有微小的人物、小树林、小村庄和城堡，它们以如此技巧画出来，以至于你会相信画中人物相隔有 50 英里"（巴尔托洛梅奥·法乔）。巴蒂斯塔苍白的侧面肖像（可能取自她去世时的面具）在她佩戴的珍珠光彩的衬托下，显露出一种光辉的智慧——这是皮耶罗所激赏的根特的尤斯图斯的作品中的效果，尤斯图斯当时正在乌尔比诺宫廷工作。

阿尔贝蒂在《论绘画》中概述的尊严、体面和谦逊的理想原则

在费代里科的肖像绘画方式中被彻底贯彻。阿尔贝蒂以阿佩莱斯为例，说他"在绘制安提柯的肖像时，只画他一侧的脸部，远离他坏掉的眼睛"：皮耶罗的费代里科肖像也精准地以这种方式遵循"体面"的原则。阿尔贝蒂还谈到古代画家，"当他们为身体有缺陷的国王画肖像时，不希望让人觉得他们忽视了这一点，但他们在忠于肖像原貌的同时，尽量修正这个地方"。皮耶罗没有尝试完全掩盖费代里科的缺陷，并认为这为画作增加了斯多葛主义和自然主义印象。

像西吉斯蒙多一样，费代里科也会认识到一种强有力的、可识别的肖像所具有的宣传价值。皮耶罗为他画的肖像将在费代里科的整个统治时期被徽章制作者和手稿彩饰者当作典范。费代里科与西吉斯蒙多之间的敌对似乎在费代里科所偏好的克制形象方面发挥了一定作用。两个人具有共同点：他们都是极有能力的佣兵队长和博学的统治者；西吉斯蒙多是他那个时代最有天赋和口才最好的人之一，他的机动灵活也以一种异常迅捷机敏的智慧表现出来。然而，西吉斯蒙多毫不掩饰的不道德行为和头脑发热的冲动，恰恰凸显了费代里科道德正直和冷静从容的性格。韦斯帕夏诺·达·比斯蒂基的《传记》描述费代里科的性情"天生易怒"，尽管"他很久之后设法控制了这一点"，在每个场合他都表现为人民的调解者。他对清晰的组织结构的热情以及对最高卫生标准的坚持都反映在一份独特的清单中，上面详细列举了他家庭的各类职责和组织结构。后来，乔瓦尼·蓬塔诺在其论著《论谨慎》（De Prudentia，约 1499 年）中，特别指出费代里科过着模范的"谨慎生活"。

皮耶罗画的第二幅费代里科肖像，使用了与前述双联画相同的草图，被放进 1474 年完成的布雷拉祭坛画（图 66）里。这幅祭坛画后来悬挂于圣贝尔纳尔迪诺的费代里科的墓葬教堂（公爵死后不久，由弗朗切斯科·迪·吉奥乔开始设计建造）。这或许首先是件还愿的作品。圣母庄严地坐在中央的高台上，圣婴躺在她的膝上。她华丽的织锦礼服和朴素的面纱让人联想到巴蒂斯塔。事实上，最初她的头饰中装有一颗宝石，与巴蒂斯塔在乌菲齐双联画中佩戴的那颗宝

石很像，似乎是画室里的道具。费代里科身穿闪亮的盔甲跪在前面，他的剑依旧佩在腰间。他那顶有凹痕的头盔（反射着波纹）、护手和指挥棒被放在他身边的地板上，他就这样光头赤手祷告。悬在圣母上面的扇形壁龛，有一枚巨大的白色鸵鸟蛋，用一根细绳系着。它光滑的、亚光的表面揭示出皮耶罗喜欢在反射性和非反射性的表面之间做对比。将佛兰德斯人对物体表面闪烁光影和珠宝织物细节的喜爱，与皮耶罗的惯用方法结合起来——宗教和古代建筑的理想几何形状与颜色的巧妙和谐——这种状态也许只能存在于当时的乌尔比诺，在这里人们支持这两种风格汇集到一起。

这件作品充满了微妙的象征和隐喻。费代里科跪在他的主保圣人福音书作者圣约翰面前，圣约翰手中的书与费代里科的头部平齐——这是武器与学问最受欢迎的结合。对面站着巴蒂斯塔的主保圣人施洗者圣约翰。那枚鸵鸟蛋有无数种解释，但它或许是这幅画巧妙结合神学与世俗意义的另一个例证。鸵鸟是费代里科的个人象征，它的蛋（上帝与人类关系的象征）则是教堂常见的装饰物。可能由弗朗切斯科·迪·吉奥乔（1476 年被任命为大教堂建筑师）为大教堂制作并由公爵捐赠的枝状大烛台，凸显了同样的宗教与世俗象征相结合的特点，费代里科的象征物（包括鸵鸟和炮弹）环绕在烛台的底座上（图 78）。

皮耶罗·德拉·弗朗切斯卡在乌尔比诺的主要工作时间可以追溯到 15 世纪 70 年代早期，尽管在此之前他已经为费代里科间歇性地工作了。乔尔乔·瓦萨里提到，他在乌尔比诺创作了"许多带有极其美丽人物的画作"，其中大多数"在这个国家多次遭受战争困扰时遭遇了不幸"。那幅著名的《鞭打基督》（图 79）的绘制时间可以追溯至 15 世纪 50 年代晚期到 60 年代中期，或许是这一类画作唯一的遗存，尽管并没有直接证据将这幅画与上述画作联系起来。关于这幅画的原始背景没有任何线索，甚至其赞助人的身份都无法确定，因此也吸引人们持续不断地试图揭示其意义。

传统上一直认为这幅画前景里的人物是奥丹托尼奥，两侧是他邪恶的下属，与他一起被杀——杀手是西吉斯蒙多·马拉泰斯塔派

图 78
枝形大烛台
Candelabrum
弗朗切斯科·迪·吉奥乔（归在其名下）

约 1476 年，镀铜，高 1.6 米。阿尔巴尼主教博物馆，乌尔比诺

这个巨大的烛台是由费代里科赠送给乌尔比诺大教堂，用于复活节礼拜仪式。它装饰着基督复活的象征符号，以及公爵的纹章徽标和骑士荣誉标志。捐赠这件烛台时，可能公爵正决定要支持大教堂的重建。

第四章　武功与学问：
费代里科·达·蒙泰费尔特罗治下的乌尔比诺

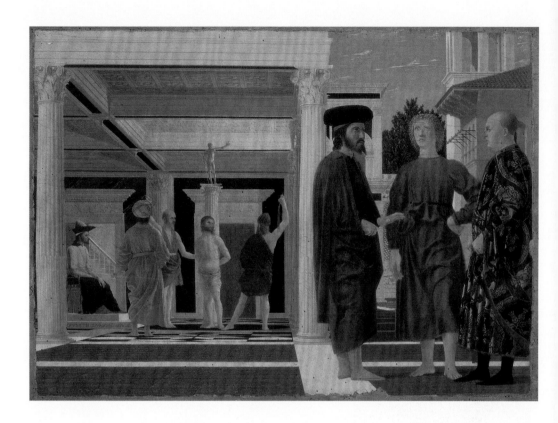

的奸细——人们对这种说法一直争论不休。其他的解释依据的是一
句题铭"一起"（CONVENERUNT IN UNUM），当时似乎写在画
框上（现已遗失）。这些话摘自《诗篇》（2:2）："世上的君王一齐起
来，臣宰一同商议，要敌挡耶和华并他的受膏者……"诗篇接着劝
告君王（"你们世上的审判官"）要有智慧，要接受教训。包含在这
诗句里的《旧约》和《新约》的含义，这幅画或许都有体现。大卫
王的诗篇被解读为针对基督阴谋的预言，也是对神圣十字军的劝诫：
鞭打场景曾被解读为，寓意当时的教会正在土耳其人手上遭受苦难。

　　然而，非常清楚的是，这幅画是皮耶罗透视技巧的精湛展示，
或许画家原本就是为了展示其透视技巧而画。这是一个十分罕见的
应用于建筑场景的数学准确的透视范例，后来被皮耶罗编撰进那部
著名论著《论绘画的透视》——这部论著阐明了对这种主题的远超
于阿尔贝蒂的技术性理解。以一部"示范作品"恳请得到宫廷赞助，
这个想法因以下因素而得以加强，皮耶罗在彼拉多宝座下凸显的签

名（opus Petri de Burgo Sancti Sepulcri），前景中明显多样的人物类型，以及微型蛋彩画板的可携带性。

皮耶罗对乌尔比诺第一次有记录的造访是在 1469 年春天。他应艺术家乔瓦尼·桑蒂的邀请来到乌尔比诺，所有费用由桑蒂支付，而并非按照宫廷的安排。桑蒂需要找到一位画家来完成圣体圣血兄弟会（纪念基督的身体和鲜血的兄弟会）的一个祭坛设计，这个祭坛开始是由佛罗伦萨艺术家保罗·乌切罗设计的，他于 1468 年绘制了祭坛台座的立面画，并为此获得了酬金。在这件事上，皮耶罗无法承担这项委托任务，根特的尤斯图斯则绘制了那幅具有里程碑意义的主板画作（1472—1474 年，图 80）。这幅画的肖像风格是传统

图 80
圣餐制
Institution of the Eucharist
根特的尤斯图斯

1472—1474 年，圣体教堂祭坛画，板面画，2.8 米 × 3.1 米。马尔凯国家美术馆，公爵宫，乌尔比诺

这幅巨大的祭坛画是以备受青睐的油画技术绘制的。尤斯图斯将圣餐情景放置在一个幽暗的罗马风格的室内环境中，让其中的建筑浸透着鲜明的佛兰德斯式神圣象征。画家小心翼翼地挑选了放到桌子和地板上的仪式用品——圣餐用的铜盘，盛酒的玻璃水瓶，金属水壶和盆（用于洗脚）。

第四章　武功与学问：
费代里科·达·蒙泰费尔特罗治下的乌尔比诺

的：《最后的晚餐》被展现为圣餐圣礼的执行，当时西克斯特四世大力提倡圣餐圣礼是基督徒敬拜的核心。

基督站在中间，为众人分发圣餐（"拿去吃，这是我的身体"），犹大则单独站在一旁，身着犹太人的祈祷披肩，手里拿着象征着背叛的钱袋。这幅祭坛画的不同寻常之处在于，它将对圣餐（面包或圣饼）的敬意与对费代里科宫廷的敬意结合起来，这在画作的右侧背景中被突出展现。为了显示费代里科对这个项目的部分资助（用了相对较少的 15 弗罗林金币），也可能是为了暗示他在教皇事务中的中心地位，身着盛装的费代里科和两位重要廷臣（乌巴尔迪尼是其中之一），以及怀抱婴儿圭多巴尔多的已故的巴蒂斯塔（或是一位保姆）也作为圣餐救赎力量的见证人被包括进来。费代里科向一个衣着华丽的人示意，这个人被认为是波斯国王的大使艾萨克。西班牙犹太人艾萨克是一位天主教的皈依者（他在作为意大利大使期间皈依），为了说服费代里科与波斯联合发动对土耳其人的十字军东征，他于 1472 年来到乌尔比诺，在当时引起了巨大轰动。同一年在圣餐节上，西克斯特四世在乌尔比诺的坚定支持下发动了十字军东征。

与之相伴的乌切罗的祭坛台座立面画，揭示出费代里科宫廷较为黑暗的一面（图 81）。这幅画以翁布里亚夜景为背景，分为 6 块分格状的情节画，戏剧性地展现了亵渎圣餐的中世纪传说，其中包括倒数第二个场景，即一位犹太放债人、他的妻子及两个孩子在火刑柱上被烧死。这幅画位于费代里科肖像画的正下方，引人注目；同时令人不适的是，这幅画又与另一幅因费代里科保护犹太臣民而彰

图 81
被亵渎的圣餐之奇迹
Miracle of the Profaned Host
保罗·乌切罗

祭坛台座，圣体圣血教堂祭坛画。1465—1468 年，板上蛋彩，每幅 43 厘米 × 58 厘米。马尔凯国家美术馆，公爵宫，乌尔比诺

在这里，在乌切罗戏剧视角建构的主导下，一个关于亵渎和暴力报复的"黑暗"故事以 6 个情节方式展开。"背信弃义"的犹太人被描绘成一个在其当铺里的放债人，场景被设计为当地教堂会众熟悉的场景，而户外场景被放在翁布里亚山区阴森森的夜空下。

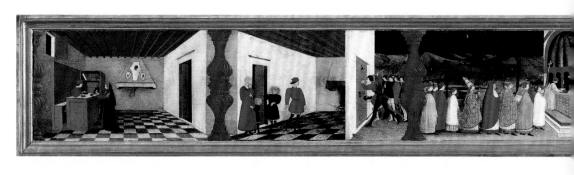

显其历史声誉的画作并列在一起。费代里科的这一声誉部分因为当时乌尔比诺犹太人口的相对增长，部分因为他对希伯来经文的尊重与学习，以及他给予摩西教诲的突出地位。然而，费代里科的宽容，是在非基督徒"可容忍行为"的范围之内，被谨慎勾画出来的。就像在曼托瓦和费拉拉一样，犹太人在乌尔比诺也是受欢迎的——他们的放债行为是乌尔比诺信贷系统的核心（这一系统既包括专业人士阶层也有贵族）——只要他们不冒犯基督徒的信仰。然而，乌切罗的画作毫不掩饰地提醒他们被边缘化地位，因为他们不相信圣餐的力量，而圣餐圣礼又是天主教义的核心。这幅祭坛画提醒乌尔比诺公民，费代里科的宽容与修养——他跟波斯大使温文尔雅的对话体现了这一点——不会容许针对基督教的任何威胁，无论来自犹太人还是土耳其人。

自信的统治者

在这幅祭坛画完成之时，费代里科的统治达到了辉煌的顶峰。1474年在罗马由西克斯特四世主持的一场精心安排的仪式上，费代里科被封为乌尔比诺公爵，同时被任命为教皇军队的旗手（gonfaloniere，队长）。这一方面显示了他对那不勒斯费兰特国王的忠诚，另一方面也因为他的一个女儿嫁给了教皇的侄子乔瓦尼·德拉·罗韦雷（罗韦雷因此获得西吉斯蒙多三个被没收的城堡）。当年下半年，费代里科还获得两个久负盛名的国际荣誉：来自英格兰爱德华四世的嘉德骑士以及来自那不勒斯费兰特的银鼠骑士称号（他的另一个女儿嫁给了那不

勒斯贵族的一位重要成员）。费代里科通过与里米尼的妥协（他的女儿伊莎贝塔嫁给了西吉斯蒙多的儿子罗伯托），以及与费拉拉（在埃尔科莱·德·埃斯特和费兰特的女儿阿拉贡的埃莱奥诺拉的治下）建立同盟，终于能够让自己的地位获得普遍认可，并能期望他的儿子保持住蒙泰费尔特罗王朝的尊严。有关他新头衔和荣誉的题铭在宫廷里随处可见，其中最主要的是无处不在的花体字"FED.DUX."。他有威仪的自信体现在那幅至高无上的官方肖像画中（图 82）。

画中的公爵在讲台上庄严地诵读，但他身着铠甲，佩剑系身，肩披公爵斗篷。他那庄严而被损毁的面容侧影，本身就是勇敢刚毅的象征：乔瓦尼·蓬塔诺提到费代里科曾自嘲自己的外表是勇敢的典范。作为基督教信仰的守卫者，费代里科一直保持着警惕，甚至当他全神贯注地进行学术沉思的时候。他享有盛名的骑士荣誉在画中被突出展现。在讲台上方有一顶镶有珍珠的帽子，或许是他在授衔仪式上戴过的。那个虚弱的孩子踏实地靠在费代里科稳固的、被垂下的衣物遮住的膝盖上，他就是费代里科的继承人圭多巴尔多，他手持公爵权杖，意味着蒙泰费尔特罗王朝的延续。上面刻有"PO[N]TIFEX"一词，暗指是教皇授予的继承权。作为回报，费代里科对教皇表现出坚定不移的忠诚：这幅肖像绘制完成两年后的 1478 年，一封密码信揭示出费代里科秘密参与了西克斯特四世组织的暗杀美第奇家族的行动（在这场行动中，洛伦佐的弟弟朱利亚诺被杀害）。

正如书房里的那些名人为费代里科提供道德和智识上的指导（当中超过一半的题铭都表达了费代里科对他们的感激之情），在这里年轻的圭多巴尔多身着长袍礼服，面色红润——以一种创新性的肖像组合方式——与他父亲这样活生生的榜样一起呈现出来。费代里科正在读的书被认为是圣格列高利的《道德论集》，一部关于《约伯记》的评论集，被视作基督教道德学说的总括之作。它的主要内容是言语与行动、思想与行为、祈祷与献身于国家职责的和谐融合，通过这种融合，人可以实现与上帝合一的道德理想。

费代里科对自己有力地位的自信还充分体现在他委托给弗朗切斯

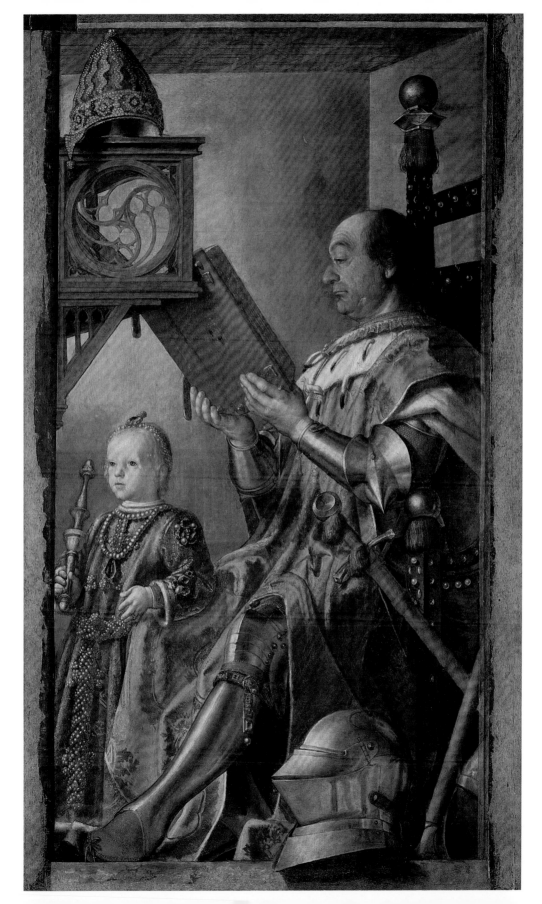

科·迪·吉奥乔的所有项目上，除了宫廷的项目，弗朗切斯科·迪·吉奥乔还忙于建造遍布整个城邦无数宗教建筑、市政建筑与防御性建筑，他被费代里科形容为"我的建筑师"。像皮耶罗一样，弗朗切斯科的经验不仅通过他创作的作品展现出来（他很快成为当时最高级的战争建筑师），而且还体现在他所撰写的关于建筑与工程极其实用并富于技术知识的论著上。他关于作战的理论甚至还在战场上得到了验证；他曾参加费代里科的军队围攻卡斯特利纳，在那里公爵首次使用了射石炮或加农炮（或许是弗朗切斯科遵循锡耶纳人的指导设计的）。

当弗朗切斯科研究维特鲁威和古代遗迹时，他只采纳了有用的地方，针对特定的挑战，提出新颖的实用性解决办法，例如创新的堡垒形状，可以容纳300匹马的马厩，甚至按照维特鲁威的指导制作具有仿古风格的功能性浴缸。他的宗教建筑包括为恪守教规的圣克莱尔修女会修建的圣基娅拉修道院的女修道院，费代里科的妻子就葬在其所属的教堂里。费代里科没能活着看到这个项目完成。它是在他的女儿伊莎贝塔的赞助下完成的，伊莎贝塔的丈夫和父亲都在同一天去世，即1482年9月10日。费代里科在为费拉拉抵抗威尼斯人的入侵时，最终死于疟疾。

费代里科的儿子圭多巴尔多继承了父亲的杰出功绩，带领联盟军队对抗法国（1494年查理八世入侵亚平宁半岛之后），圭多巴尔多尽管身体虚弱并患有痛风，还是担任着教会和威尼斯的总司令。圭多巴尔多也被封为嘉德骑士，这次由亨利七世授勋，当时亨利七世热切希望促成他的儿子亨利八世和阿拉贡的卡特琳娜联姻。在圭多巴尔多和他的妻子伊丽莎贝塔·贡扎加的治下，乌尔比诺继续作为优雅文化的中心而卓然于世，被彼得罗·本博和巴尔代萨尔·卡斯蒂廖内这样的人文主义者称颂。费代里科作为勇敢和谨慎的典范，他的宫殿和藏书馆，以及他将武力与美德结合的光荣声誉都被奉为神圣的传奇。

1512年，费代里科去世30年后，圭多巴尔多的养子和继承人弗朗切斯科·马里亚·德拉·罗韦雷公爵下令强行打开费代里科的棺

材。他的秘书乌尔巴诺·乌尔巴尼记录道，他多次试图从费代里科的胸口揪出几根体毛，但发现它们依然非常牢固。弗朗切斯科没能得到这一"遗物"，叹息道："为什么我没有早出生一代，这样我就可以从这样一个人的榜样中受益？"

第五章　愉悦的多样化

费拉拉的埃斯特家族

费拉拉这个小公国由贵族埃斯特家族统治，在整个 15 世纪发展出一种具有非凡活力和个性的文化。它的独特气质是由各种强烈而相互矛盾的潮流塑造而成的：贵族的保守主义融合了对新奇甚至怪异事物的渴望；知识精英主义在实际的现实主义和由周围乡村环境孕育出来的讽刺意识中蓬勃发展。这些相互冲突的潮流产生的动态张力在生动融合并相互竞争的风格中体现出来。因此，费拉拉诗人博亚尔多（他自己也有贵族血统）尤其能够使用骑士传奇、古典史诗以及意大利语通俗小说的各式语言，于 1484 年创作了他情绪高昂的幻想之作《热恋的罗兰》（*Orlando Innamorato*）。

人们时常提到的一点是，虽然延续不断的埃斯特统治者具有明显不同的性格特征和赞助风格，但这一时期费拉拉宫廷创作的文学、音乐和艺术都具有相同诗性的、视觉的和抒情的混合特点。这可能是因为以各种形式呈现的理想宫廷娱乐——智识的、身体的、戏剧的和音乐的——是埃斯特赞助的最核心领域。这种愉悦与消遣之风体现在埃斯特乡村别墅和夏宫或"快乐地方"（delizie）的名称上。

图 83
一位缪斯（卡利俄珀？）
A Muse (Calliope?)
科斯梅·图拉

很可能创作于 1455—1460 年，白杨木上油彩和蛋彩，116.2 厘米 × 71.1 厘米。英国国家美术馆，伦敦

图拉描绘的这位曼妙的、珠光宝气的人物，是费拉拉埃斯特家族的贝尔菲奥雷别墅装饰的一部分。

埃斯特领主选择度过大部分时光的正是那些绘有湿壁画的宅邸：贝尔里瓜尔多（Belriguardo，"美丽的风景"）、贝尔菲奥雷（Belfiore，"美丽的花朵"）、贝尔韦代雷（Belvedere，"观景楼"）以及斯基法诺亚宫（Palazzo Schifanoia，"从无聊中逃出"）。其中一些建筑群规模宏大，有宽敞的建筑物和花园，另外一些则设计得更为私密。从 14 世纪晚期开始，这些地方提供了狩猎、演奏音乐、娱乐和学习的贵族乐趣，富饶乡村的淳朴乐趣，以及维吉尔式的享乐之所（locus amoenus）或圣经伊甸园的吸引力。总的说来，它们展现了由领主特权和历史悠久的仪式构成的世界，并由四季不同的传统休闲活动界定。

埃斯特的贵族理想，一方面来自中世纪骑士和纹章学的准则，另一方面来自古典和神话英雄树立的道德典范，这些理想在佣兵队长兼领主尼科洛三世（1393—1441 年）给他三个儿子起的名字中得以概括，这三个儿子后来都相继成为费拉拉的统治者（他一共生了 30 多个孩子）。莱奥内洛（Leonello）名字来自纹章学中的百兽之王狮子，博尔索（Borso）的名字取自追寻圣杯的亚瑟王骑士之一鲍斯爵士，埃尔科莱（Ercole）取自希腊英雄赫拉克勒斯。埃斯特家族的姓氏源于他们在帕多瓦附近的埃斯特城堡，在那里他们被神圣罗马帝国皇帝授予土地和头衔。从埃斯特城堡开始，他们扩大了领地，包括费拉拉（一个古老的教皇教区）、摩德纳、雷焦和罗维戈，以及波河平原东部的肥沃土地。到尼科洛去世时，埃斯特的统治及其家族的贵族地位已经牢固确立。宫廷诗人及剧作家阿里奥斯托（1474—1533 年）称颂埃斯特家族是特洛伊王室的后代，博尔索则将自己的祖先追溯至查理曼的法兰西。事实上，埃斯特家族谱系的源头来自日耳曼。

莱奥内洛：一位品味高雅的赞助人

莱奥内洛·德·埃斯特在其短暂的统治期间（1441—1450 年），发展出一种以理想的智识性消遣和鉴赏能力为基础的赞助风格。他是一位博学、虔诚、热情并富于同情心的人，对于新的人文主义学

问和视觉艺术都怀有强烈兴趣。费拉拉直到博尔索时代之前都不是一个公国，但它的贵族地位已经得到尊重。基于此，莱奥内洛培育出一种得体的"奢华"风格，直接面向有鉴赏力的精英观众。他委托的艺术项目受到强烈的审美偏好的支配，其影响力远远超出与他探讨这些项目的显要廷臣的小圈子。这些"偏好"在安吉洛·德琴布里奥 1462 年的虚构对话集《论文学润饰》（图 84）中就有阐述，在这本对话集中，与莱奥内洛交谈的人物有他以前的老师瓜里诺·达·维罗纳及其他著名的文学人物，包括诗人蒂托·韦斯帕夏诺·斯特罗齐（瓜里诺的同学）和费尔特里诺（博亚尔多的祖父）。对话是由一件雕刻宝石作品激发起来的，话题范围包括古代钱币、雕塑，甚至佛兰德斯的挂毯。从这些宫廷艺术中，莱奥内洛得出结论，最令人钦佩的艺术品质是逼真和自然的多样性。

根据德琴布里奥的记述，莱奥内洛的禁欲主义及对现实主义"精确"的兴趣是通过他对裸体的欣赏得以体现的，因为裸体摆脱了一切感官的和遮掩的装饰。我们得知，莱奥内洛在自己着装方面避免炫富，尽管他选择每日衣着的颜色是依据"恒星和行星的位置"而定。他还谴责"阿尔卑斯山外高卢的挂毯"普遍存在的荒谬之处，他认为这些挂毯是为了迎合"领主的铺张需求与民众的愚昧"（图 85）。莱奥内洛的生活方式高雅而朴实，与他对自己地位的安全感保持一致，他认为画家不应该"超越现实与虚构的适当界限"，而应该努力与自然的优雅"技巧"相匹配。

莱奥内洛与他偏好更古怪的朋友一起，将这些品味呈现出来，他朋友的这些偏好在宫廷圈子里具有同等吸引力。费尔特里诺谈到画家在自己的画里，就像诗人在自己的诗篇里自由地冒险，画"一只被骗的公羊用翅膀飞翔"或是"一只母羊披着妇女的面纱"。最近，德琴布里奥的对话集被解读为一种修正，而不是莱奥内洛品味的真实反映，其中说教性的言论直指莱奥内洛爱炫耀的弟弟兼继任

图 84
1540 年版安吉洛·德琴布里奥的《论文学润饰》扉页
Frontispiece to the 1540 edition of Angelo Decembrio's *On Literary Polish* (*De Politia Litteraria*)
阿廖斯蒂亚公共藏书馆，费拉拉

者博尔索（这本对话集是献给博尔索的）。由此，这本对话集记录的是一些令人着迷的紧张关系：以学问和冥想为基础的人文主义理想的君主美德与通过物质辉煌表达的宫廷美德观念之间的紧张关系。

当然，莱奥内洛从"最小艺术品"中获得的愉悦也决定了他的品味，例如被雕刻宝石上的人物，或者一位抄写员的作品（在老普林尼的一件逸事中有所描述）：荷马的《伊利亚特》被抄写得很紧凑，可以用一对胡桃壳把作品装进去。这些古代遗物因其细节的精确与复杂，以及它们与古物之间的联系而受人追捧——费拉拉没有

任何自己的历史遗迹。莱奥内洛这方面的品味通过他赞助书稿彩饰者的作品得以展现，还有特别是徽章——他大规模复兴的、独一无二的宫廷艺术形式（他曾请人制作了一万多个图样）。

莱奥内洛的徽章信息由他最喜爱的艺术家皮萨内洛清晰表达出来，即象征主义的微妙、优雅和含蓄（图86）。徽章的设计目的是让有教养的人（也是徽章的接受者）欣赏到其中蕴含的信息，这信息是为了激发人们的思想，就像在德琴布里奥的对话集中，被雕刻的宝石为有学问的交谈提供了一个出发点。费拉拉人惯于使用视觉讽喻或口头构想（甚至词语的词源学）将一系列有联系的想法准备就绪，这一个习惯也可以在斯基法诺亚宫月厅（Salone dei Mesi）的后期湿壁画中得以体现。这表明，在费拉拉的宫廷圈子里，从莱奥内洛到伊莎贝拉·德·埃斯特，艺术作品都成为博学而生动的"谈资"。

皮萨内洛的费拉拉徽章或许受到阿尔贝蒂的启发，1438年年底，阿尔贝蒂作为教皇教廷成员参加费拉拉大公会议。第一枚徽章，为了纪念参加此次公会议的拜占庭皇帝帕里奥洛加斯王朝的约翰八世，可能是由莱奥内洛委托皮萨内洛制作的——或是由莱奥内洛的父亲尼科洛委托——特别是在阿尔贝蒂的建议之下。这次大公会议汇聚了当时许多著名的学者和古物学家，例如阿尔贝蒂、安科纳的奇里

图86
莱奥内洛·德·埃斯特纪念章（正面和反面）
Medal of Leonello d'Este (obverse and reverse)
皮萨内洛

1441—1444年，铜质，直径10.08厘米。美国国家美术馆，华盛顿哥伦比亚特区，塞缪尔·H. 克雷斯藏品，1957.14.602.a、1957.14.602.b

这枚徽章是为了纪念莱奥内洛的第二次婚姻，即与阿拉贡的玛丽亚（阿方索一世的私生女）联姻，在同类徽章中，这枚是最不具有自夸形象的纪念章之一。莱奥内洛略显不讨人喜爱的特征在这里被理想化地描绘为与亚历山大大帝钱币肖像相类似（埃斯特家族自称亚历山大大帝的后裔），而他短而细密卷曲的头发类似于阿尔贝蒂在自己"古典"肖像小匾中所展示的古典风格（见图38）。背面是小翅膀的爱神，正通过音乐来驯服狮子（"Leonello"的意思就是"小狮子"）。这一面的背景是鹰，埃斯特家族的象征，和一根带有风帆的桅杆柱子（埃斯特家族的图案）。

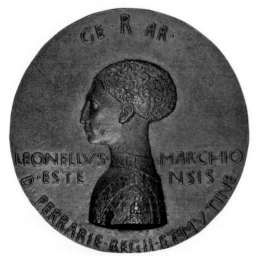

亚克、安布罗焦·特拉韦尔萨里、瓜里诺和维托里诺·达·费尔特雷，使费拉拉成为一片迷人的思想交流的沃土。特拉韦尔萨里讨论了古钱币的相对美学价值，奇里亚克则满怀激情地相信这些钱币上的意象具有劝诫的力量：他曾将一枚图拉真钱币作为礼物送给西吉斯蒙德皇帝，希望他可以通过深思历史的相似性，这位皇帝或许能够效仿这位"公正的君主"。

皮萨内洛的徽章在文艺复兴时期唯一可参照的先例就是阿尔贝蒂自己的铜制小匾（见图38），这个小匾将阿尔贝蒂的有翼之眼标志放在一起，以罗马帝国的风格展现了他本人的形象。这类图像当时的原型来自勃艮第的贝里公爵所购买的封蜡章和古代"珠宝"的拼贴作品（以及他自己的宫廷艺术家用金银仿制的作品）。阿尔贝蒂在去北方宫廷旅行时，或许见过这种"珠宝饰物"，并制作了自己的徽章以此赢得莱奥内洛的青睐。受到皮萨内洛启发的无数徽章制作者很快活跃于费拉拉宫廷。1444年至1446年间为莱奥内洛制作彩饰书稿的维罗纳人马泰奥·德·帕斯蒂，曾于1446年前后为他的同胞瓜里诺制作了一枚徽章（图87）。莱奥内洛的这位导师（像阿尔贝蒂一样）身着宽大的外袍，并以一种笨拙的自然主义风格被描画出来，以凸显他充满活力的才智。皮萨内洛绘制的徽章上不同的肖像风格，让人回想起，莱奥内洛在两位为自己绘制肖像的互相竞争的画家皮萨内洛与雅各布·贝利尼（最终的获胜者）之间所作的区分：一个的风格是优雅（gracile），另一个的风格是强大有力（vehemens）。费拉拉的人文主义者乐于见到这种令人兴奋的对比。

曾在君士坦丁堡师从曼纽埃尔·赫里索洛拉斯学习希腊语的瓜里诺，1429年成为莱奥内洛的导师，此后6年的时间，瓜里诺投身于这位佣兵队长兼领主的人文主义教育当中。为了达到这一目的，他选择恺撒作为这个年轻人效仿的榜样——莱奥内洛甚至学习游泳，因为恺撒也学过。瓜里诺在恺撒的《纪事》批注中提醒人们注意恺撒各个行为所展示的美德：从慷慨到仁慈。相应地，皮萨内洛亲手绘制了一幅恺撒的肖像作为结婚礼物送给莱奥内洛，可能与此相伴的是，瓜里诺在莱奥内洛的婚礼前夕（1435年）送给他一本关于恺

图87
瓜里诺·达·维罗纳像章（正面）
Portrait medal of Guarino
da Verona (obverse)
马泰奥·德·帕斯蒂
约1446年，铸铜，直径9.5厘米。
大英博物馆，伦敦

这位著名的教师选择穿一件罗马式长袍，这是他久负盛名的"标志"：背面则描绘了一个喷泉，上面是一位裸体男性（寓意学问），周围环绕着诗人、演说家和名人的桂冠。瓜里诺流畅的造型揭示了皮萨内洛用蜡制作的方法。他只要将自己的设计转化为蜡制的模型（在赞助人同意的情况下），徽章也就被铸造出来了。

撒的论著。后来，瓜里诺建立了一所自己的学校，在随后的岁月中，这所学校给费拉拉的文学和思想带来巨大影响。

在 1447 年 11 月一封信的概述中，瓜里诺还为莱奥内洛在贝尔菲奥雷的书房装饰提供了人文主义方案。这个房间将由宫廷艺术家绘制一系列缪斯女神的画作，这些艺术家有锡耶纳的安吉洛·马卡尼诺、科斯梅·图拉和其他几位重要大师。缪斯女神的复兴是一项创新、优雅而博学的解决方案，满足了宫廷书房的要求：她们代表了古代的理想，同时极具装饰性，其呈现方式紧密依赖于一个人文主义者的小圈子所具备的知识。瓜里诺描述了每个缪斯的角色，她的象征属性，甚至她的手势和着装。例如，为历史学及"一切保持名声的事物"提供灵感的女神克利俄，被表现为带着一只喇叭（名声的象征）和一本书，穿着闪光丝绸长袍。每个人物下方的题铭都是为了阐明她们的崇高目的。更多的多层次解读就留给像莱奥内洛一样沉浸在更加广泛的人文主义学问（包括奥维德、卡图卢斯以及西塞罗与赫西俄德）中的特定观众。这或许可以解释诗歌创作的复杂性，也可以解释其中一些缪斯，作为她们艺术的创始人，正在脱掉衣服（她们解开的细绳是孕妇服装的特征）（见图 34）。

缪斯的主题或许既是瓜里诺的自我意象，也是莱奥内洛的自我意象。瓜里诺把他的学校描述为"太阳神和缪斯的委员会"，他将自己比作缪斯诸女神的领袖阿波罗。然而，这些神话中的灵感启迪者所具有的歧义，以及她们点燃激情的能力，还是需要瓜里诺为其表现形式而辩解"既非淫荡，也非毫无意义"。莱奥内洛的那组缪斯也赞美婚姻和农业文化（引用一句对赫西俄德《工作与时日》的评论），将缪斯的影响力扩展至公民美德和良好治理的范畴。这一系列画作到莱奥内洛去世时还没有完成，在接下来的十年中，由博尔索支持继续绘制，并有意进行了修改，增强了这种女性表现形式的模糊性，并遮盖了色情色彩。

皮萨内洛的画作在人文主义者中激发出更为直接的反响。这位艺术家因其惊人的自然主义广度而深受瓜里诺及其圈子的推崇，他的作品被用作老师为自己和学生设置的希腊修辞文学练习（ekphrases）

的一部分。这些都让人想起皮萨内洛画作的多样性和"栩栩如生"，他使用适当的华丽语言"……您就是大自然的作品，无论您描绘的是飞鸟还是走兽，危险的海峡还是平静的海面；我们都发誓看到了激起的浪花闪闪发光，听到了巨浪拍打海岸的咆哮……"（瓜里诺）。皮萨内洛的艺术吸收了早期大师的精美装饰性和自然主义技巧，这些大师曾在米兰和勃艮第宫廷工作，比如米凯利诺·达·贝索佐（出色的制图师、画家和缩型画家，他的速写本里有对动物的精细和敏锐的研究），以及法国画家让·达阿尔比奥（斯特凡诺·达·维罗纳的父亲，皮萨内洛老一辈的同乡和大师）。皮萨内洛曾与真蒂莱·达·法布里亚诺合作，绘制威尼斯和罗马的重要湿壁画系列，因此对宫廷多样风格的艺术并不陌生。他不断从自然（特别是鸟类和动物，见图46）和古物中吸取灵感，并且自由利用伦巴第的"图样"书籍，同时创建属于自己的工作室图样库。

皮萨内洛在遵循真蒂莱典范的同时，可能也很强调自己风格的元素，这些元素对他那些久经世故的观众来说最有吸引力，他向这些观众展现充满愉悦细节的视觉目录，并从中挑选一些"有难度"的条目用于华丽的展示（例如一种夸张的透视缩短画法）。他的作品《圣尤斯塔斯的异象》（图88）或许是为费拉拉大公会议时期的埃斯特宫廷所作，画中的圣徒以贵族狩猎者的形象出现，并且包括各种各样的猎狗、牡鹿、逃跑的野兔、飞翔和休息的鸟类（其中有几只苍鹭、鹈鹕、天鹅、一只鹳和一只戴胜），还有躲在远处角落里的一只棕熊。卢克·赛森（Luke Syson）认为，前景中正在追逐的猎犬下方，那个通常应有题铭在上面的引人注目的空白卷轴，暗指费拉拉人争论图像与文字哪个更有力量：这个保留空白的卷轴是为了显示皮萨内洛的天赋甚至可以霸占诗歌的领域。卢多维科·贡扎加后来将皮萨内洛称为"画画的荷马"。

皮萨内洛的作品对费拉拉本地艺术产生了巨大影响，这种艺术将在莱奥内洛的继承人宫廷里占据主导地位。但是其他主要艺术家也很有影响力。威尼斯人雅各布·贝利尼断断续续地为皮萨内洛工作，无论是在工作实践方面，还是在其惊人而充满想象力的建筑

透视研究方面，贝利尼都被认为是那个时期最有影响力的艺术家之一（他是真蒂莱和乔瓦尼的父亲，安德烈亚·曼特尼亚的岳父）；阿尔贝蒂在骑马纪念碑的基础上给莱奥内洛的父亲提出建议，并在莱奥内洛的建议下撰写建筑方面的论著；据瓦萨里记述，皮耶罗·德拉·弗朗切斯卡为科尔特宫绘制了很多房间的湿壁画（约 1449 年，现已被毁），也为那里的书房绘制了一位缪斯（可能画的是农业女神）；图尔奈大师罗吉尔·凡·德尔·维登为莱奥内洛绘制了一幅祭坛画《下十字架与人类的堕落》（ The Deposition and Fall of Man ），这幅画 1449 年到达费拉拉。罗吉尔整洁的程式化风格以及对生动细节的严谨观察（图 89），都对这一地区的艺术家产生了深远影响。

图 88
圣尤斯塔斯的异象
The Vision of St. Eustace
皮萨内洛

约 1438—1442 年。木板蛋彩，54.8
厘米 × 65.5 厘米。英国国家美术馆，
伦敦

皮萨内洛的宫廷猎人或圣徒，以及布满动物的构图，让人想起同时代法国狩猎论著中的微型画和贵族的特权世界 [例如加斯东·福比的《狩猎之书》（ Livre de Chasse ）]。画中倾斜的风景及充满细节的描绘，模仿的是挂毯。

第五章　愉悦的多样化：
费拉拉的埃斯特家族

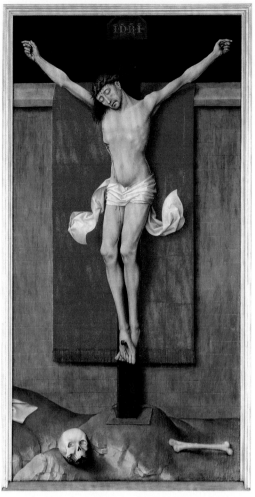

图 89
基督受难、圣母玛利亚、福音书作者
圣约翰的哀悼

The Crucifixion, with the Virgin and St. John the Evangelist Mourning
罗吉尔·凡·德尔·维登

约 1450—1455 年，板上油彩和黄金；左侧嵌板 180.3 厘米 × 93.8 厘米，右侧嵌板 180.3 厘米 × 92.6 厘米。费城艺术博物馆，约翰·G. 约翰逊收藏品，1917 年

罗吉尔·凡·德尔·维登的《下十字架》三联画为莱奥内洛所珍视，虽已不复存在，但其强烈的虔敬之感由这两幅画得以生动展现（这两幅画可能是基督受难主题祭坛画的遮板）。这里我们可以看到足以感动当时观者的"悲伤与眼泪"。

他们当中的一位，年轻的安德烈亚·曼特尼亚于 1449 年画了一幅莱奥内洛及其主要顾问的双面肖像画（遗失）。莱奥内洛通过他在布鲁日的代理人，又购买了几幅罗吉尔的画作，这位大师可能于 1450 年在去罗马朝圣期间拜访过这座城市，几年之后，他为莱奥内洛的私生子弗朗切斯科画了一幅肖像画（图 90）。

博尔索的奢华

莱奥内洛的继任者是他同父异母的弟弟博尔索（1450—1471 年在位），博尔索彻底享受了权力的所有外在表象。他和他的兄长一样热爱艺术，尤其是泥金彩绘书籍，但他却沉迷于莱奥内洛所回避的

那些浮夸的奢华。博尔索继任时的情境使他更有必要进行一场奢华的展示。他是尼科洛及其最喜爱的情妇斯泰拉·代·托洛梅伊的私生子，他的继承权相对不太稳固。因此，博尔索着手重组费拉拉的统治精英，扩充外交人员（在佛罗伦萨、威尼斯、罗马和米兰派驻常驻大使），并以土地赠予、收入、头衔和城市财产来提升他的支持者的地位。例如，科斯梅·图拉就拥有公爵赐予他的土地（公爵原本要在这块地上建一座教堂），人文主义者卢多维科·卡尔博内（出身于一个谦卑的商人家庭）则过上了奢华的生活，并拥有贵族头衔。艺术家和人文主义者都曾加入小宗教团体，可能是为了加速发展他们的宫廷职业生涯。

终生未婚的博尔索穿戴着最昂贵的服装和珠宝，并在娱乐上花费大笔金钱，尽管在他统治期间只有几个重要的壮观场面被记录下来。其中之一就是1452年他作为雷焦公爵的凯旋入城仪式，根据当时目击者的记录，他与尤里乌斯·恺撒坐在一辆战车上，"指挥着七位身姿婀娜的宁芙，她们被明确视作美德女神"。在其著作《闻见录》中，教皇庇护二世描述他体格健壮、相貌英俊，"能言善辩、滔滔不绝，倾听自己的谈话，仿佛是为了取悦自己而不是为了他的听众"。博尔索掌握的拉丁语相对较少，对俗语文学更感兴趣（尽管他接受当时流行的风尚，象征性地懂一些古典学问作为自身地位的标志）。他用华丽的佛兰德斯风格的天鹅绒挂毯装饰了这座城市的主要宫殿科尔特宫，挂毯上面绣的是骑士题材的《玫瑰传奇》，他（在其众多建筑与翻新项目中）还请人重建了旧的斯基法诺亚宫，并将其用作郊区政府机构兼娱乐综合建筑。这是精明的政治手段，教皇庇护二世尖酸地写道"他希望自己看起来更高贵、更慷慨"，但博尔索炫耀的壮丽和知名的宽容大度还是提升了他的城邦形象。他的艺术委托作品反映了这种变化，特别是在其范围和规模上，尽管如此，这些作品呈现的形象依旧具有鲜明的复杂

图90
弗朗切斯科·德·埃斯特肖像
Portrait of Francesco d'Este
罗吉尔·凡·德尔·维登

约1460年，板上油彩；总体尺寸31.8厘米×22.2厘米；着色表面，每一面29.8厘米×20.3厘米。大都会艺术博物馆，纽约，弗里德萨姆收藏品，迈克尔·弗里德萨姆遗赠，1931年，Acc.n.: 32.100.43

莱奥内洛将自己的私生子弗朗切斯科送到勃艮第公爵"好人腓力"的宫廷，在那里他和腓力的儿子一起接受教育。到绘制这幅肖像的时候，弗朗切斯科已成为公爵的永久侍从，这幅画可能是公爵赠送给弗朗切斯科的礼物。他手持一把锤子和一枚指环（这两样东西可能是骑士比武的奖品或是象征物），背面则装饰着埃斯特家族的盾徽以及铭辞："完全属于你，埃斯特侯爵，弗朗切斯科。"

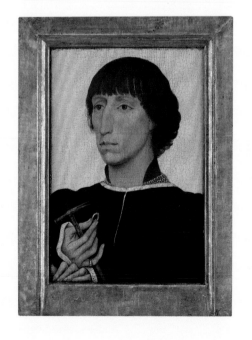

第五章　愉悦的多样化：
费拉拉的埃斯特家族

性——或许由于瓜里诺教导的深远影响，也因为瓜里诺的许多学生还在宫廷里。

15世纪50年代和60年代早期，博尔索延续了莱奥内洛对埃斯特别墅的改造，委托艺术家为贝尔菲奥雷的书房绘制了更多缪斯主题画作。这些作品包括米凯莱·潘诺尼奥的《缪斯女神塔利亚》（图91）、科斯梅·图拉与合作者的《忒耳普西科瑞》（*Terpsichore*）和图拉的《一位缪斯（卡利俄珀?）》（图83）。图拉和他的助手还对早期绘制的缪斯进行了图像上的修改。着重对"卡利俄珀"（主管雄辩和叙事诗的缪斯）进行的重新绘制，显示出图拉对这幅画的大幅度修改：他最初的蛋彩画是这位缪斯女神在风琴管组成的结构体上加冕；在这幅重新绘制的画作中，她坐在一张由粉色和绿色大理石制成的宝座上，宝座装饰着跳跃的、镶嵌珠宝的金属海豚，这展现了图拉（而不是瓜里诺）富有诗意的创造力。

图拉随后的重绘画作主要采用罗吉尔的尼德兰油画技术。这是意大利绘画中最早的如此广泛而精妙使用这一技术的画作之一。图拉甚至似乎区分了不同油料的泛黄质感，并通过添加树脂增强颜色的深度和丰富程度。他复杂巧妙的技术导致有人猜测罗吉尔可能指导过他，或者他的老师——锡耶纳的安杰洛·马卡尼诺（被奇里亚克描述为与"布鲁日的罗吉尔"齐名的艺术家）可能受莱奥内洛的资助去尼德兰学习过。

这些颜色的质量特别高：1460年的一份档案记录了图拉曾在贝尔菲奥雷购买过3.5盎司精细的群青颜料。他后来以1磅36杜卡托的价格使用的群青颜料，用于装饰公爵在贝尔里瓜尔多的礼拜堂（1469—1472年），并在镀金的灰泥浮雕里使用了大量黄金（在博尔索的要求之下，这些浮雕以真蒂莱·达·法布里亚诺在布雷西亚礼拜堂的浮雕为原型）。支付给图拉为礼拜堂绘制宗教人物的薪水比颜料的总体花费要少。注重高质量的颜料，但相对低估艺术家的技艺，这是博尔索赞助的特点。弗朗切斯科·德尔·科萨（约1435—约1477年）在斯基法诺亚宫的作品按每平方"英尺"获得少得可怜的薪水——并且没有人将他的作品与那些"糟透了的"学徒作品区分

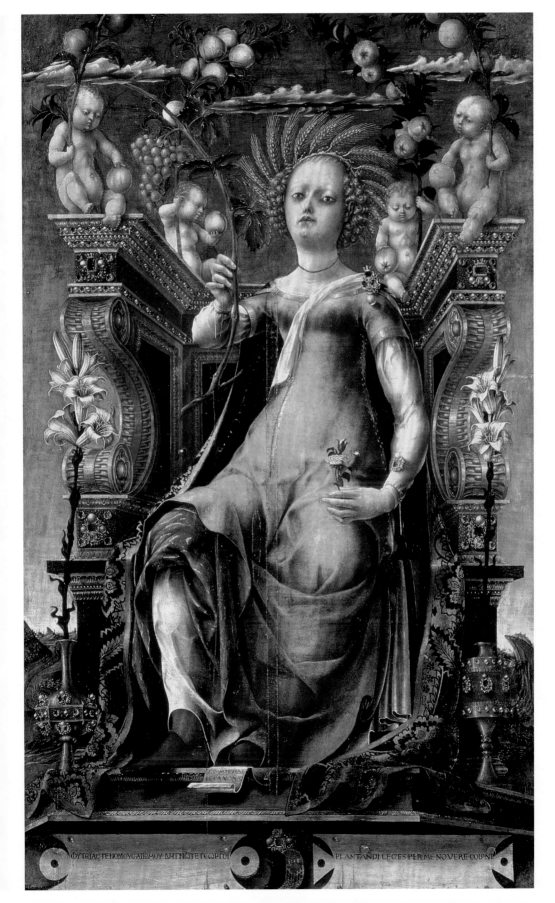

ΦΥΤΕΙΑΣ ΓΕΝΟΜΟΥΣ ΑΠΩΜΟΥ ΔΗΓΗΩΤΕ ΓΕΩΡΓΟΙ PLANTANDI LEGES PER ME NOVERE COLONI

开——他愤恨地离开前往博洛尼亚，并在一封著名的信中向博尔索表达不满。这个数额是由官方估价师设定的：技艺高超的画家巴尔代萨尔·德·埃斯特，也为图拉在贝尔里瓜尔多承担的工作估过价。

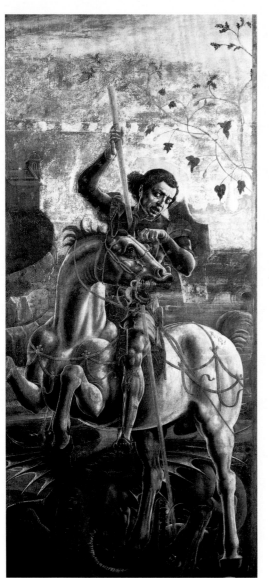

图拉的画作中奇特的图像和强烈的抒情感符合埃斯特宫廷的文学品味，即享受诗歌与戏剧中的非凡奇妙（meraviglioso）。形式上，他的作品是典型的费拉拉本地流派，具有程式化的精巧形式，僵硬的织物褶皱，空间的压缩，高调的色彩，以及对石头、珠宝或金属表面持久的喜爱。但是图拉与众不同的地方在于他精湛的线条风格，斯蒂芬·坎贝尔曾将其描述为一种图像的"书法"。坎贝尔认为，在一个重视图书制作的宫廷，图拉有意识地将自己定位为视觉上的剧作家（scriptor），有能力提供雄辩的台词，以富于表现力的奢华完成作品，这种奢华几乎相当于有辨识度的个人签名。与此同时，图拉的诗性理念激发了一位演说家的技巧。图拉的视觉语言，与埃斯特宫廷紧密相关，从圣乔治坐骑上缠绕的缰绳可以看到这种视觉语言的惊人效果，这个图像就在图拉为费拉拉大教堂绘制的那幅不朽的风琴百叶窗上的画中（图 92）。

从博尔索时期开始，费拉拉的天才画家们广泛受雇于宫廷、教会和市民团体。他们的装饰和表达风格，在与北部意大利总体风格演变保持明显一致的同时，在埃斯特的赞助之下得以蓬勃发展。德琴布里奥谴责当时的一个事实，即画家更关注"色彩、边缘和轮廓"，而不是艺术的基本原则（scientia）。在这方面，由佛罗伦萨设立的典范（这对许多其他的意大利宫廷至关

重要）产生的影响相对较少。费拉拉人似乎对绘画与诗歌、文学、音乐及戏剧之间的密切关系更感兴趣，对绘画与其三维姊妹艺术雕塑和建筑之间的关系并不太有兴趣。许多研究埃斯特费拉拉的现代学者都曾准确强调了手抄本缩微画与装饰对宫廷画家的普遍影响。在这里，就像在伦巴第一样，缩微画的装饰形式和色彩与仿古风格的装饰图案和建筑透视相融合，创造出一种特别适合贵族品味的艺术。这些理念大多来自威尼斯的雅各布·贝利尼以及帕多瓦的广场（Squarcione，曼特尼亚的训练场地）那些著名工坊。

博尔索最大的乐趣之一就是他的《圣经》，在 1455 年至 1461 年间，手抄本彩绘师塔代奥·克里韦利以及弗兰科·代·鲁西为其绘制了丰富的彩饰插图（图 93）。在项目进行期间，这些艺术家的住宿花销由宫廷承担，在此期间他们绘制了一千多幅精美的缩微插图。他们还借出了插图丰富的尼科洛三世的《圣经》，也许因为博尔索想让他们更清楚自己追求的奢华风格。尼科洛的《圣经》曾经由伟大的哥特式微型画师贝尔贝罗·达·帕维亚绘制插图，他优雅的图解形式也许开始显得过时了。贝尔贝罗的宫廷风格曾在世纪之初大受欢迎，当他在曼托瓦的职位被免去时，立刻就被费拉拉的缩微画师古列尔莫·吉拉尔迪所取代。

这本《圣经》极其昂贵地展现了博尔索的虔诚（价值 2200 杜卡托），它的设计也因其奢华而给人留下深刻印象，里面到处都有博尔索的个人图案。它不仅没有尘封在藏书馆里，还被展示给来访的大使，同时公爵也因个人兴趣而乐于阅读它，很明显，这是博尔索为埃斯特家族确保费拉拉公国安全而采取的战略的一部分。1471 年年底，博尔索已经为他重要的罗马之旅做好准备，教皇保罗二世将在那里授予他公爵头衔。他应该带上这样一本有价值的、笨重的书——两卷，除去原有的装订，总重量为 15.5 千克，尺寸为 67.5 厘米 × 48.6 厘米——这显示出这本书就是他基督教信仰和显赫威望的标志。博尔索的随从人员颇为壮观，有超过 500 名的侍臣、号手、带着猎犬的猎人，甚至还有来自他著名动物园的豹子，以及东方的饲养员。

费拉拉手抄本传统的影响力体现于博尔索·德·埃斯特最著

图 92
圣乔治与公主（费拉拉大教堂风琴百叶窗外部嵌板局部）
St. George and the Princess (detail of exterior panels from the organ shutters of Ferrara Cathedral)
科斯梅·图拉

1469 年，布上蛋彩和油彩，完整百叶窗 349 厘米 × 305 厘米。教堂博物馆，费拉拉

图拉细腻的笔法线条成功表现了骑士的优雅以及圣乔治与龙之间战斗的凶猛，树木的金银丝枝条呈现出东方的精致，树上还孤零零地挂着一只梨子（象征人类的堕落）。这个重要委托项目可能反映了当时人们对奥斯曼帝国的威胁和君士坦丁堡命运的担忧。

名的湿壁画项目中，这一壁画位于他郊区的狩猎宫殿斯基法诺亚宫的月厅（图94）。博尔索对这个宫殿进行了大量扩建，包括二楼一系列旨在给尊贵的客人留下深刻印象的装饰精美的房间。这面巨幅湿壁画以季节和占星术为框架，颂扬了博尔索·德·埃斯特的良好治理，就像在当时的时祷书里发现的那样，但这幅画也具有丰富而复杂的文学与口头典故。它是在15世纪60年代末和70年代初期完成的，主要由弗朗切斯科·德尔·科萨绘制，或许还有巴尔代萨尔·德·埃斯特，以及无数不太知名的艺术家（包括那位匿名的"大眼睛大师"）。年轻的埃尔科莱·德·罗贝蒂或许只是有限地参与，尽管《火神的胜利》（*Triumph of Vulcan*）被认为是他所作。

是哪位人文主义者设计的这一复杂项目目前还未知，但是大家都相信这幅画与瓜里诺学派的文化习惯有关。画中大部分博学的占星内容——借鉴了拉丁占星师马尼利乌斯（当时刚被波焦·布拉乔利尼发现）和阿拉伯中世纪占星师阿布·马萨尔的文本——被归功于宫廷图书管理员、建筑历史学家和天文学教授佩莱格里诺·普里夏尼，他当时负责监督这个项目。

这个巨大的房间，12米 × 24.4米，可能被用作半公共场合的接待大厅，以及宫廷非正式的娱乐场所。这组壁画最引人注目的特点就是它在形式上的不断重复：可能由巴尔代萨尔·德·埃斯特绘制的公爵和蔼可亲的面容出现在壁画下端的每个场景中，无论他是在户外狩猎（图95），还是在给小丑支付薪水、执行法律，或是欣赏赛马（图94）。另一个值得注意的元素是对不同惯常空间的刻意处理，从以每月对应的古代诸神的凯旋行进为主要特点的上层装饰性压缩空间，到描绘黄道十二宫和十分度的中间象征性空间，再到展示每月职业的下层轻盈透视空间，博尔索都占据至高无上的统治地位，并确信他的统治是被天恩护佑的。除了这12块嵌板之外，还有7块受损严重的嵌板，上面残存有建筑、竞赛和廷臣的遗迹。带有丰富多彩风景的虚幻空间，其本质被《四月》中的那位廷臣着重强调，他漫不经心地把腿甩过栏杆的边缘，这栏杆就是用以区分画中的空间与我们的空间。

图93
描绘所罗门王的宫廷的手抄本彩绘插图，出自《传道书》《博尔索·德·埃斯特的圣经》第一卷
Illuminated page showing the Court of Solomon from the Book of Ecclesiastes, Volume I of the *Bible of Borso d'Este*
塔代奥·克里韦利和其他人
1455—1461年，羊皮纸，26.5厘米 × 37.5厘米。埃斯腾塞藏书馆，摩德纳，编号 Lat. 422 - 423, MSV.G.12, Vol lc.280v

博尔索这本奢华的、插图密集的《圣经》分两卷出版，与古腾堡制作的第一本印刷版《圣经》是同一时期。许多圣经故事的插图（受到勃艮第和普罗旺斯的启发）的确是博尔索宫廷的理想化场景。这些来自《旧约全书·传道书》的开篇页，内容特别丰富、详细而且绘制华丽（艺术家们绘制《圣经》会得到两样报酬，开篇页会得到额外报酬）。

壁画设计的核心是颂扬博尔索的慷慨大方，以及他对"正义"美德的个人认同（以许多他的个人图案为例证）。相邻的前厅是灰泥厅（Sala degli Stucchi），因其出色的灰泥装饰而得名，围绕美德的女性化身而设计——但是七位美德女神只展现了六个：查尔斯·罗森伯格（Charles Rosenberg）认为，第七位正义女神明显被省略掉，因为博尔索自己就代表了这个美德！事实上这个房间经常被用来举行正式的听证会，需要领主进行裁决，正义的统治者博尔索不朽的青铜雕像（1451—1452年）坐落在主广场的柱子上。

埃尔科莱与埃莱奥诺拉：威严与奉献

博尔索的继承人埃尔科莱一世（1471—1505年在位）——尼科洛三世的合法婚生子——具有非常不同的性格。在他作为公爵的地位稳固之后，他发展出一种更居高临下、更具有威严气派、更加宏大的赞助风格。他非常清楚自己在其他意大利统治者面前的地位，特别是米兰公爵（加莱亚佐·马里亚·斯福尔扎）和那不勒斯国王。埃尔科莱一世从小在阿拉贡宫廷长大，因此他以"宽宏大量的"阿方索作为令人印象深刻的榜样。他也是一位虔诚的基督徒，或许曾有意识地受到阿方索一世的启发，利用自己的虔诚来表现"宏伟奢华"。像阿方索一样，埃尔科莱将自己设计为"神明"（Divus），尽管这是在大量生产的钱币上，而不是在徽章上。他在艺术和建筑上挥掷大量金钱（他没多少文化，却是一位热情的业余建筑师），相比和蔼可亲的博尔索，他更加严肃，更有目的性。他的领主尊严（maiestate）通过规模宏大地赞助宗教音乐体现出来，并且后来，作为对广大民众的妥协，通过复兴古典戏剧和受古典启发的当代戏剧而体现出他的尊严（1486年以后，泰伦斯和普劳图斯的戏剧被全面搬上舞台）。

在宗教声乐领域，埃尔科莱·德·埃斯特立即着手组建欧洲最大的教堂唱诗班之一，与教皇、那不勒斯国王甚至法国国王的唱诗班相抗衡。埃尔科莱利用他训练有素的外交人员从法国、佛兰德斯

及其他城市吸引最好的歌手到他的宫廷，然后让他们自行招募其他歌手。教皇的恩赐被他掌控，以便它们可以被用作金钱上的诱饵。这样的开创力将埃尔科莱置于与加莱亚佐·马里亚·斯福尔扎直接的竞争中，后者刻意要建立一个教堂唱诗班，要在节目的规模和质量上超过埃尔科莱的唱诗班。这一时期最好的一些宫廷艺术作品中有充满活力的和谐色彩，也有动作与手势的节奏性风格，法兰西-佛兰德斯复调音乐与宫廷舞蹈传统的程式化发展都能在其中找到对应。宗教戏剧和世俗戏剧穿插着丰富多彩的幕间表演（intermezzi，在幕间精心安排的娱乐活动），也提升了早已高度发展的对人造和非凡景观的鉴赏品味。这方面的特点尤其可以在绘制的风景背景中看到，在这些风景中看不到费拉拉波河平原流域的任何一处平淡无奇。相反，奇妙的岩石将自己塑造成"自然的"建筑，展示出大自然本身是多么巧妙而富于表现力。

埃尔科莱延续了家族与那不勒斯的紧密关系，1473 年与费兰特

图 95
狩猎中的博尔索（《三月》局部，月厅的东墙）
Borso Hunting (detail from *March*, east wall of the Hall of the Months)
弗朗切斯科·德尔·科萨
15 世纪 60 年代晚期至 70 年代早期，湿壁画。斯基法诺亚宫，费拉拉

在画的前景中，博尔索及其廷臣带着猎鹰出发，在画面上方的岩石山顶他们第二次出现，紧随其后的是跳跃的猎犬和野兔。右边是主持正义的博尔索（这是他与自己联系最紧密的美德）。其他月份囊括了领主的全部美德，从一月的"权威"（auctoritas）到十二月的"博爱"（caritas）。

一世的大女儿阿拉贡的埃莱奥诺拉结婚。他们的三个孩子——贝亚特里切、伊莎贝拉和阿方索——将以自身的实力成为重要的艺术赞助人。这位公爵夫人本人在宫廷的政治和文化事务中发挥着不同寻常的积极作用，并被认为是一位比她丈夫更有能力的管理者。她与埃尔科莱一样拥有宗教热情以及对音乐敏锐的欣赏力，认同埃尔科莱对修道院和教堂大规模的捐助和装饰，同时也收藏属于自己的宗教作品。在他们婚后的三年里，公爵在一次戏剧性政变中遭遇挑战，这次政变由莱奥内洛的儿子尼科洛策划，埃莱奥诺拉在这次事件中表现出极大的勇气和胆量。几年之后，因与威尼斯的一场破坏性战争（1482—1484 年），费拉拉的和平被打破。这座城市的不堪一击被无情地暴露出来：许多建筑毁于威尼斯人的炮火轰炸，贝尔菲奥雷庄园被夷为平地。直到埃尔科莱从失败的耻辱中恢复过来，加上由此导致的经济形势逼迫他，他才开始重建自己"奢华"的声誉，并加固费拉拉的城防。

至少在 1485 年之前，图拉一直为埃尔科莱工作，但是当时人们的品味已经发生转变，更倾向于喜爱受北方人影响的宗教题材的绘画。但是，图拉的肖像画和设计技巧依然很受欢迎。他的《哀悼死去的基督》被制作为两个挂毯版本（见图 43），画中包括作为参与者的埃尔科莱和埃莱奥诺拉——这是他们统治时期宗教作品的一个特点——埃莱奥诺拉的花边裙子暗示她已怀孕（她很快将生下继承人阿方索）。坎贝尔将藏于克利夫兰的版本与图拉所著称的"外来的古物主义"风格联系起来，画中的希伯来建筑可以作为当时各个宫廷犹太文化流行的参照。埃尔科莱的许多乐师都是犹太人，他的舞蹈教师古列尔莫·埃布里奥以及他喜爱的棋友也是犹太人，但当时犹太人在公共场所的活动都是在严格的监督之下，犹太文化流行这一点必须放在这个背景下去看待。

费拉拉画家埃尔科莱·德·罗贝蒂（约 1450—1496 年）是另一位得到埃尔科莱赞助的重要艺术家。罗贝蒂 1481—1486 年在博洛尼亚工作，可能躲过了威尼斯／费拉拉战争的余波，1486 年前后罗贝蒂返回费拉拉，到 1487 年成为宫廷画家，据档案记载他当时在领受

图 96

哈斯德鲁伯的妻子和她的孩子们

The Wife of Hasdrubal and her Children

埃尔科莱·德·罗贝蒂

约 1490—1493 年，板上蛋彩和油彩，47.3 厘米 × 30.6 厘米。美国国家美术馆，华盛顿哥伦比亚特区，艾尔萨·梅隆·布鲁斯基金，编号 1965.7.1

这是为埃莱奥诺拉绘制的《杰出女性》（*donni illustri*）三幅小型嵌板画之一，另两幅画描绘的是罗马女英雄波西亚（Portia）和卢克丽霞（Lucretia），是根据薄伽丘《名女传》（1374 年）中的著名描述而绘制的。阿庇安和瓦雷列乌斯·马克西姆斯曾经描写哈斯德鲁伯妻子的英雄主义，但在 15 世纪的艺术中从未展现过这一主题。画中的鲜艳色彩集中于埃斯特的红与绿的对比，重点突出了这幅画的装饰与教诲功能。悬挂在人物背后的方形红布，可以让人瞥见背后的片片风景，这也是一种大胆的构图手法，几乎与罗吉尔·凡·德尔·维登（见图 89）——这位艺术家在费拉拉和那不勒斯的艺术圈里备受推崇——使用的手法相同。

公爵的薪俸。就像之前的图拉一样，罗贝蒂接受了各种各样的委托项目；从 1489 年年中到 1490 年年初，他一直忙于公爵的大女儿伊莎贝拉与曼托瓦的弗朗切斯科·贡扎加的婚礼所用的箱柜、凯旋马车及婚床镀金和上色。这也是埃斯特家族在战争之后与执政的意大利家族进行许多重要联姻的第一个婚礼。罗贝蒂还为贝亚特里切和卢多维科·斯福尔扎的婚礼、阿方索和安娜·玛丽亚·斯福尔扎的婚礼提供了类似服务。埃尔科莱为女儿们准备的巨额嫁妆给公爵的财政带来相当大的压力，但这并没有遏制埃尔科莱在雄心勃勃的建筑和艺术项目上的支出。此外，他像前面的兄长一样，在提出新的税收形式方面极具想象力。阿方索的第二任妻子卢克雷齐娅·博尔贾带来的嫁妆帮助公爵取得了财政平衡：教皇亚历山大六世（罗德里戈·博尔贾）支付给埃尔科莱 10 万杜卡托，并赠予土地和贵重物品，以确保卢克雷齐娅与阿方索在 1501 年完婚。

15 世纪 90 年代早期，罗贝蒂主要为第一任公爵夫人工作，为她在维基奥城堡（Castello Vecchio）的房间做装饰（约 1489—1493 年），并绘制了小幅的宗教题材画作。展示著名女性的三幅系列木板画，可能最初用来装饰她的书房，这三幅画在视觉上相当于埃斯特宫廷的人文主义者为埃莱奥诺拉书写的赞美女性的论著。其中一幅描绘了哈斯德鲁伯的妻子（阿庇安称赞她在荣誉上超过了她的丈夫），恰如其分地赞美了埃莱奥诺拉自身的勇气和美德（图 96）。这幅画体现出罗贝蒂如何成功地将自己充满激烈情感的风格，与庄严并具有装饰性的委托项目结合起来。哈斯德鲁伯的妻子宁愿将自己和孩子烧死在燃烧神庙的火焰中，也不愿分享丈夫投降的耻辱，这一悲惨的主题以一种几乎象征性的方式处理。

埃莱奥诺拉于 1493 年去世，罗贝蒂的一幅《圣母怜子》大概就是从这个时候开始绘制的，可能是用作对埃莱奥诺拉的纪念。这幅《圣母怜子》为圣多梅尼科教堂所作，可能由公爵和公爵夫人资助的一个宗教兄弟会委托绘制（资金应该是公爵提供的），现在只在罗马的斯帕达美术馆里有一幅复制品。这幅画将公爵和埃莱奥诺拉，以及埃莱奥诺拉的兄长卡拉布里亚公爵阿方索（后来的那不勒斯国王

阿方索二世），描绘为基督受难的神圣见证人。埃莱奥诺拉的哥哥扮演亚利马太的约瑟，埃莱奥诺拉则扮演较为卑微的尼哥底母。这幅画呼应了由公爵和公爵夫人支持的，在 1481 年，又在 1489 年、1490年和 1491 年上演的真人基督受难宗教剧。

　　一幅小型的前置木板画被认为与这幅祭坛画相关，更有力地反映了埃尔科莱的费拉拉所具有的戏剧氛围。罗贝蒂的《以色列人收集吗哪》（图 97）似乎准确记录了在公爵宫殿或大型庭院安装的古典戏剧的舞台布景。一位当地的日记作者记录了一个凸起的平台，上面带有四到五个小屋，都配有幕帘而不是门。人文主义者将戏剧的起源追溯至最早的宗教庆祝活动。罗贝蒂的另一幅小型木板画描绘了最后的晚餐，这让人想起一部不一样的戏剧——在濯足节晚宴上，埃尔科莱邀请了费拉拉 13 位穷人在他豪华的宫殿里重现基督的最后一餐。

图 97
以色列人收集吗哪
The Israelites Gathering Manna
埃尔科莱·德·罗贝蒂

可能创作于 15 世纪 90 年代，布上蛋彩，转移至木板，28.9 厘米 × 63.5厘米。英国国家美术馆，伦敦

这幅祭坛底座立面嵌板画与另一幅嵌板画相关联，描绘的是"圣餐制"。《旧约》中"收集吗哪"（《出埃及记》）的情节被认为是预示弥撒时提供的面包和酒。摩西和亚伦站在左侧，旁边是以色列人正在收集从天而降的食物。

在摩德纳的圭多·马佐尼为玫瑰圣母教堂（约 1483—1485 年）制作的一组大型陶俑中，公爵对神圣戏剧的亲密参与得以明确体现（图 98）。马佐尼在宫廷的地位早已确立：他参与制作戏剧面具（节庆面具和蜡像制作是摩德纳人的专长），并为 1473 年公爵的婚礼制作戏剧道具，1481 年的一份文件免除了他的所有税款。在马佐尼华丽的费拉拉人的哀悼基督中，真人大小的埃尔科莱（扮演亚利马太的约瑟）和埃莱奥诺拉（扮演圣妇）与其他五位圣经"表演者"为死去的基督哀悼。所有人物都以惊人的栩栩如生的方式呈现出来。宫廷礼仪要求埃尔科莱和埃莱奥诺拉以一种高贵的方式表达自己的悲伤，埃尔科莱表现得尤其僵硬和拘谨。这一委托项目以忏悔为主题，并与基督的苦难密切相关，或许反映出费拉拉与威尼斯灾难性的战争（1482—1484 年）之后的宗教情绪，以及（以一种更加个人的方式）埃尔科莱刚刚从重病中恢复。

赤陶（terracotta，焙烧黏土）——不像青铜和大理石（费拉拉本地没有采石场）那样能够长久保存——是雕塑装饰中的常用材料。当地的赤陶土装饰了斯基法诺亚宫重建的外立面，与砖墙互补，并与雄伟的大理石大门形成对比。在真人大小的雕塑中，这种材料具有生动的圣经象征意义——因为"人不过是尘世的泥土"。与丧葬面具的蜡像（马佐尼熟悉真人铸模技术）及北方肖像画的写实主义相比，陶土雕塑可以展现细节的精致，而且在马佐尼与博洛尼亚的尼科洛·德尔·阿尔卡这样的雕塑大师手中，它可以模仿出各种华丽的面料和材料。

埃尔科莱的小舅子即在罗贝蒂的《圣母怜子》中饰演角色的阿方索二世，于 1489 年邀请马佐尼到那不勒斯，并为其支付所有的旅行花销。1492 年，马佐尼在那不勒斯为阿方索最喜爱的教堂橄榄山的伦巴第圣亚纳堂创作了一组哀悼雕塑，并将阿方索塑造为亚利马太的约瑟（图 99）——这一人物形象与阿方索向教堂的橄榄修会赐予礼物的形象是一致的，这些礼物包括城堡、土地和贵重物品。马佐尼的阿方索塑像在身体和情感方面的真实性让瓦萨里惊呼，在这里阿方索被表现得"比活人还要真实"。那不勒斯和费拉拉之间的王

朝与艺术联系可以追溯到 1444 年，似乎已产生了一种高度虔诚的风格，非常适合宫廷和贵族的品味——一种"现代"的风格，可以与佛罗伦萨积极输出的不朽的叙事风格相媲美。

在世俗领域，埃斯特的领主们或许是所有执政家族中委托制作宫廷壁画最多的，尽管只有少数几幅留存下来。幸运的是，乔瓦尼·萨巴迪诺·德利·阿里恩蒂的《论宗教的胜利》(*De Triumphis Religionis*)，一部写于 1497 年的赞美埃尔科莱·德·埃斯特的论著，详细描述了埃斯特宫廷和庄园的内部情况。书中有一部分关于"奢华"的内容，让我们看到乡村的贝尔里瓜尔多（距离费拉拉 8 英里）的辉煌，这是用"金山"换来的。有一个绘有画像的房间，这些画像包括"智者，并带有简短而单一的道德诗句"以及"绿色原野上的古代赫拉克勒斯的形象"，这个形象显然暗指埃尔科莱就是现代的

图 99
亚利马太的约瑟（阿方索二世），《哀悼死去的基督》局部
Joseph of Arimathea (Alfonso II), detail from *The Lamentation*
圭多·马佐尼

1490—1492 年，赤陶土，高 1.2 米。蒙蒂奥利韦托的伦巴第圣亚纳堂，那不勒斯

阿方索最后几年对宗教的深深虔诚凿刻在他脸上的每一道皱纹上，他的地位则通过厚重的冬装、戒指和手工皮制大钱包反映出来。直接出自佛兰德斯绘画的一个小细节象征着他对知识的虔诚：一个装有可折叠阅读眼镜的皮盒从他外套的开口中露出来。

赫拉克勒斯。一块饰板画记录了 1493 年米兰公爵和博洛尼亚的统治者曾住在那里。另一个房间的壁画生动描绘了埃尔科莱和他的廷臣"快乐、放松和自然"的生活场景。在宫殿的公共空间和私人住所之间的区域是普赛克厅（Sala di Psiche），由宫廷的"顶级画家"绘制。据档案记载，罗贝蒂 1493 年 2 月在贝尔里瓜尔多忙于绘制壁画草图（当然大部分都是普赛克系列），公爵整日在他身边。埃尔科莱的书记官感到很困惑，不能理解为什么公爵以这样的方式"浪费"时间，这个时间他本可以下棋或者外出带鹰狩猎。显然，埃尔科莱对这类事情的热切兴趣在宫廷圈子里被认为是不同寻常的。

取材于阿普列乌斯的《金驴记》（公元 2 世纪）的丘比特与普赛克系列，可能是这一时期最迷人的湿壁画组画之一。萨巴迪诺在描述中，对丘比特的宫殿与埃尔科莱的贝尔里瓜尔多做了清晰比较：这是"一座像这里一样美丽绝伦的宫殿"。这些壁画呈现了奇异而令人愉悦的风景：萨巴迪诺描述了陡峭的高山，如茵的绿草和成荫的树林。他以尼科洛·达·科雷吉奥的一首诗歌（《丘比特与普赛克之爱》，献给埃尔科莱的女儿伊莎贝拉）做对比，诗中同样的主题"以轻盈而甜美，充满母性的诗句进行描绘"。他一直坚持这个主题其实是"诗歌面纱下"的"道德"主题，并认为丘比特与普赛克系列应该也有令人感官愉悦的部分。另一个房间以一个公开的色情主题做装饰：许墨奈俄斯的胜利。贵族圈子对这类题材的热衷在这个世纪末的委托作品中清晰展露出来。他们的主题与花园的感官享受保持一致，这些花园围绕别墅寓所，周边都是清凉的喷泉，柑橘和迷迭香的气味，以及放荡的雕塑。

罗贝蒂后来参与了贝尔菲奥雷无数壁画项目中的一个，在那里的会客厅经常装饰着奇异的动物（经常有人把这样的动物作为礼物赠送给埃斯特家族），野猪、熊和野狼捕杀场面，宫廷宴会，一支朝圣队伍以及一系列庆祝埃莱奥诺拉与埃尔科莱婚礼的场景。公爵夫人和她的女仆在壁画中的作用非常突出，暗示着这个宫殿是"女士的宫廷"。罗森伯格认为这个宫殿的位置很理想，位于城市边缘，挨着狩猎园（barco），曾用来为过路的贵客提供住宿——给他们留下

埃斯特家族热情好客的生动印象。

　　埃尔科莱在 15 世纪 90 年代进行了城市扩建，贝尔菲奥雷被并入"埃尔库利安外城"，费拉拉人比亚焦·罗塞蒂（1447—1516 年）是这个项目的建筑师（图 100）。埃尔科莱雄心勃勃的集权计划开始于 1472 年，当时他下令建造一座带拱廊的建筑，为守卫森严的维基奥城堡（博尔索在那里度过了他生命的最后几个月）和科尔特宫之间提供一条精致的通道。城堡里的房间在 1477 年圣诞节前就准备好了，公爵夫人可以搬进去，而埃莱奥诺拉可能在前一年政变未遂后决定搬到那里。公爵的寓所也准备好了，尽管这些主要是为了满足公爵外交和商业的需要。这座外城建筑，连同计划中庞大的埃尔科莱骑马纪念碑（由罗贝蒂设计，但在埃尔科莱死后被放弃了），最明显地展示了公爵后期委托项目中自我膨胀的本质。埃尔科莱在城市北部建造了一个全新区域，使费拉拉的规模扩大了一倍多，这也满足了其城市的紧急防御和经济需求，在威尼斯战败（造成罗维戈领地的丢失）后，他的城市显得相当脆弱。

图 100
费拉拉的平面视图：展现出"埃尔库利安外城"
Planimetric view of Ferrara,
showing the 'Erculean
Addition'

1499 年，木刻版画。埃斯腾塞藏书馆，摩德纳

外城的街道彼此成直角，其中最宽阔的街道天使街宽约 16 米。这条街道部分被封闭，以便"天使们"（廷臣）可以在那里安全地散步。

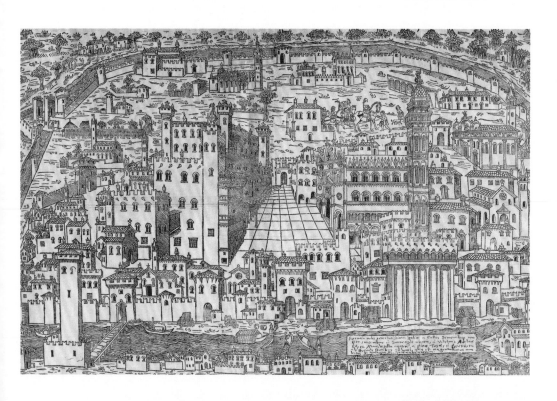

到 1493 年，这座中世纪城镇的郊区——包括修道院、花园以及与伟大的埃斯特家族狩猎园相邻的别墅——已被划分出街道，并被分为几块建筑用地。这些地方都卖给了重要的廷臣和其他相关利益团体，到 1503 年，至少有 12 座富丽堂皇的新宫殿和同样多的教堂。其中之一就是罗塞蒂设计的迪亚曼蒂宫，名义上是埃尔科莱在最负盛名的区域（在公爵的住处附近）为他的兄弟西吉斯蒙多修建的。它的外部覆盖着大理石块，其外立面看起来像埃斯特钻石，这证明了公爵对昂贵材料的青睐（图 101）。

宽阔的林荫大道从北到西，纵横交错的街道从东到西横亘其间。外城的远端居住着工匠、中产阶级家庭和产业工人（因移民人口而膨胀）。埃尔科莱巨大的骑马雕像将以双柱为基座竖立在主广场，即新广场（Piazza Nuova）上。与之前埃斯特家族的骑马纪念碑一样，这是一个公共委托项目，虽然埃尔科莱似乎在这个项目上行使了相当大的控制权。按照弗朗切斯科·迪·吉奥乔设计的那些防御性建筑将新的"文艺复兴"的费拉拉转变为阿里奥斯托所描述的"精致的堡垒"。阿里奥斯托通过巧妙措辞，清晰总结出埃尔科莱关于美好、实用、优雅和男子气概的理想原则。最终，实用的与政治的现实主义在鲜活生动的费拉拉公国与"非凡奇观"同样重要。正是在这座城市，阿里奥斯托写下了他的骑士名著《疯狂的罗兰》（*Orlando Furioso*，三个不同的版本分别出版于 1506 年、1521 年和 1532 年），他的讽刺喜剧《莱娜》（*La Lena*，1528 年）的故事发生背景也是在费拉拉。在前一部著作中，亚瑟王传奇和宫廷庆典结合在一起，形成辉煌灿烂的史诗奇幻文学：在后一部作品中，宫廷猎场看守人在沉默的博尔索雕像的注视下，偷偷出售从公爵庄园偷来的野鸡。

图 101
迪亚曼蒂宫，费拉拉

Palazzo dei Diamanti,
Ferrara

比亚焦·罗塞蒂

1493—1504 年（1567 年竣工）

迪亚曼蒂宫位于外城最负盛名的两条街道的交叉路口，因此其突出的转角墙面使用的是伊斯特里亚石，并以浮雕装饰。从这个角度看，建筑的侧面和正面（刻有一条埃斯特家族的箴言）装饰着突出的菱形石，其效果甚至更加明显——强调这座建筑所在的城市环境。

第六章　外交的艺术

曼托瓦与贡扎加家族

1459—1460 年教皇庇护二世来到曼托瓦参加教廷公会议，这标志着贡扎加的外交胜利。来自欧洲各地的统治者和教会领袖及其大量随从涌入这座城市，他们的随行人员包括大使、人文主义者、廷臣和外交官。这次公会议旨在发起一场讨伐土耳其人的十字军东征，这为卢多维科·贡扎加侯爵提供了一个独一无二的机会，通过奢华的款待提升其家族的国际声望。他那受人尊敬的日耳曼配偶勃兰登堡的芭芭拉（霍亨索伦选帝侯腓特烈一世的孙女），积极推动曼托瓦获准举办这次大会。她的地位比她的"小侯爵"丈夫要高一些，她曾请求所有亲戚的支持，特别是她的叔叔艾伯特侯爵，正如芭芭拉所说，他"在皇帝陛下腓特烈三世的宫廷里非常有名"。当教皇决定给予这座意大利北部小城以荣耀的消息传来的时候，宫廷就进入疯狂的行动中：卢卡·凡切利，这位自 1450 年就在曼托瓦的佛罗伦萨工程师和石匠，着手将旧的防御性的贡扎加城堡（圣乔治城堡）转变为一处奢华的住所，同时，那座令人印象深刻的宫廷建筑群科尔特宫也为教皇和他的随从腾出来了。

图 102
画房的会议场景（西墙）
Camera Picta: Meeting Scene (west wall)
安德烈亚·曼特尼亚

见图 109。这一场景展现了贡扎加的三代人——卢多维科·贡扎加侯爵和他的儿子们，红衣主教弗朗切斯科和费代里科及其孙子们（西吉斯蒙多和卢多维科牵着手）。根据编年史家马里奥·埃奎科拉的记述，画中还描绘了神圣罗马帝国皇帝腓特烈三世和丹麦国王克里斯蒂安一世。这片充满幻想色彩的古风景观——这类景观的第一批之———让人联想起罗马城和一个理想化的曼托瓦（正在进行积极修复）。

1459 年教廷到达曼托瓦，并在这座城市停留了 8 个月（图 103）。当他们享受科尔特宫的优雅房间伟大的皮萨内洛厅时，"白色套房"和"绿色套房"就在其中；卢多维科、芭芭拉和他们的宫廷成员则与灰头土脸、嘈杂不堪的工人一起挤在城堡里。教皇的随行人员中有莱昂·巴蒂斯塔·阿尔贝蒂（教皇当时雇佣他从事著作的缩写工作），他在教皇离开曼托瓦之后又在这里停留了几个月。他于 1463 年、1470 年和 1471 年返回这里，为了监督他那两座伟大的曼托瓦教堂的建筑工作，即圣塞巴斯蒂安教堂和圣安德烈教堂。不巧的是，卢多维科自己的宫廷画师安德烈亚·曼特尼亚原本同意于 1457 年 1 月起为侯爵工作，但他那时还没有离开帕多瓦（他在那里接受训练并正在那里工作）。腓特烈皇帝实际上也曾确认参加此次会议，但一直没有来到曼托瓦。

教皇非常欣赏贡扎加的热情好客，但他发现这座城市过于潮湿且不健康（教皇的许多随行人员都因发烧而病倒），街道泥泞，周围湖中的青蛙呱呱叫个不停，令人厌烦，心绪不宁。事实上，曼托瓦在自然方面没什么可推荐的。它位于明乔河的一个岬角，被湖泊和沼泽包围（经常暴发疟疾），与邻近的伟大国度威尼斯和米兰比起来，曼托瓦又小又穷。然而，它护城河般的环境使其非常安全，河流和湖泊的汇合使运输和城市之间乘船旅行变得容易，这保证了贸易、朝圣者和贵客的持续流动，并使曼托瓦特别容易接受新的潮流。这个地区有肥沃的农田，贡扎加家族就是曼托瓦南部贡扎加小镇富有的地主。最重要的是，曼托瓦在威尼斯和米兰的领土竞争中占据着有利位置，在两者之间起到灵活的缓冲作用，有助于确保权力的微妙平衡。卢多维科的祖先们很早就意识到，他们可以利用自己的地位，通过提升雇佣兵的费用而获得适当收入，并将这些收入投资于建筑、学术和艺术，以此提高宫廷的外交地位。

大会最初的筹备工作集中于科尔特宫殿群，该建筑群包括博纳科尔西家族（在 1328 年的一场血腥战斗中被贡扎加家族驱逐）的两座旧宫殿。在众多绘图的房间中，最令人惊叹的就是主楼层的皮萨内洛厅，里面包括一幅皮萨内洛没有完成的关于亚瑟王主题的壁画

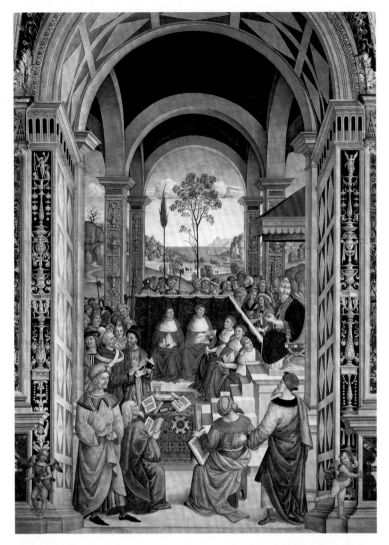

图 103

曼托瓦议事会（出自《生平场景》）

*The Congress of Mantua
(Scenes from the Life of
Enea Silvio Piccolomini)*

平图里基奥及其工坊

1502—1508 年，湿壁画。皮科洛
米尼藏书馆，锡耶纳大教堂

这一系列湿壁画是红衣主教弗朗切
斯科 · 托代斯基尼 · 皮科洛米尼
（Cardinal Francesco Todeschini
Piccolomini）为纪念他的叔叔教皇
庇护二世（1458—1464 年）而委
托绘制的。这个场景描绘了 1459 年
曼托瓦的公会议，会议目的是说服基
督教统治者支持对奥斯曼土耳其的新
十字军东征。画中教皇正在与君士坦
丁堡的牧首商讨。壁画下方的题铭意
指卢多维科 · 贡扎加为教廷的荣耀而
上演一场海战。

装饰（图 104）。这幅画是为卢多维科的父亲詹弗朗切斯科而画，可
能与马尔米罗洛的防御性别墅（即詹弗朗切斯科狩猎别墅）的小礼
拜堂是同时进行的，后者有 60 个房间都装饰着类似的主题——"法
兰西"骑士故事、动物和纹章图案（毁于 18 世纪）。皮萨内洛的科
尔特壁画分两个阶段绘制（1433 年——詹弗朗切斯科被授予侯爵头
衔的那年，以及大约 1437 年），但是从未完成：这幅画的大部分都
停留在黑色和赭红色（sinopia，赭石颜料）的素描底稿阶段。

　　装饰壁画的骑士主题——法国亚瑟王传奇《兰斯洛特》中描

图104
比武场景（展示倒下的骑士局部图）
Tournament Scene (detail showing fallen knights)
皮萨内洛
约 1433 年和约 1447 年，湿壁画。公爵宫皮萨内洛厅，曼托瓦

皮萨内洛在皮萨内洛厅创作的这幅雄心勃勃、尚未完成的比武湿壁画，画中有 60 名骑士参与混战，画作通过骑士们不同的姿势、姿态和手势，传达出这一场景的激动之情。在这里，我们看到两个倒下的骑士——一个试图摇摇晃晃地站起来，另一个已经昏倒——他们的周围则激战正酣。

述的盛大比武和宴会——体现出贡扎加英勇战功的理想；一道绘有徽章的饰条——最明显的是反复出现的，带有字母"S"的项圈图案——则突出了贡扎加家族的声望以及他们与骑士和皇室的联系。这个项圈将贡扎加家族与英格兰的亨利六世国王联系起来，亨利六世把字母"S"与白天鹅结合起来作为图案，并于 1436 年授予詹弗朗切斯科以荣耀，将这个项圈分给他最优秀的 50 名手下。就这样詹弗朗切斯科和他的儿子卢多维科（当时已经跟神圣罗马帝国皇帝的侄女正式订婚）出现在圆桌骑士的著名团队中。其他几位主角以贡扎加的颜色出现，包括当时宫廷一位受欢迎的侏儒，画中他冲进了混战。这些湿壁画应像贡扎加藏书馆大量的法国亚瑟王传奇藏书一样，给人提供愉悦和消遣。它们也极为恰当地诠释了贡扎加家族渴望塑造的形象，1443 年菲利波·马里亚·维斯孔蒂曾对此简洁地评论道："……卢多维科大人从事军事这项职业，不是为了贪婪或利益，而是为了获得荣誉和名声。"

作为一名佣兵队长，卢多维科为佛罗伦萨、威尼斯和那不勒斯而战，但他以精明的权力斡旋能力赢得米兰军队将军和伟大政治家

的声誉。他在战场上不像费代里科·达·蒙泰费尔特罗那样卓越出色，也不像西吉斯蒙多·马拉泰斯塔那样无所畏惧：前者以特洛伊战争主题的系列挂毯装饰自己的宫殿，后者则以查理曼战役主题的挂毯做装饰。然而，贡扎加家族是圣物守护者，他们认为自己所守护的这件圣物与传说中的圣杯同等重要，这也让他们与那些骑士处于同样地位，贡扎加家族曾经相当狂热地参与骑士比武大赛。"勇士国王"阿拉贡的阿方索宣称自己拥有圣杯，这座圣杯被放置在红玛瑙双碗杯中，装饰着黄金底座，上面镶嵌着红宝石、珍珠和绿宝石。

曼托瓦"至宝之血"的圣物中含有几滴基督的血，被认为具有产生奇迹的特性。据说，这些东西都被保存在一支长矛里，就是罗马百夫长朗吉努斯在十字架上刺入耶稣腹部的那支长矛（这支长矛就藏在传说中的圣杯城堡里）。朗吉努斯在基督的血治愈了他的盲眼之后皈依了基督教。16 世纪的编年史家斯特凡诺·琼塔讲述了随后发生的事件："这位朗吉努斯来到曼托瓦市……住在一个施舍所里，就在现在可以看到圣安德烈教堂的地方……他掩埋了那个装着宝血的容器。"这种对古代圣物的狂热崇拜对于贡扎加家族来说相当重要，以至于"至宝之血"出现在银币、纪念章和这座城市第一枚金币的背面。

教皇的到访进一步推动卢多维科将曼托瓦打造成为最令人难忘的意大利小型城邦国家之一。卢多维科从中间人那里打听到教皇的一些批评，便立即着手改造这座城市，首先为泥泞的中心广场铺设路面。在阿尔贝蒂和庇护二世逗留曼托瓦期间，卢多维科毫无疑问与他们探讨过一系列有关城市规划的想法：庇护二世当时正忙于将自己出生的小镇科西尼亚诺（Corsignano）以人文主义的典型风格改造成为"理想城市"［重命名为皮恩札（Pienza）］，阿尔贝蒂正在推进由最复杂的中心城市所采用的古典化理念。

曼托瓦并没有值得谈及的重要罗马遗迹，但它确实有一位杰出的公民——古罗马诗人维吉尔，在波代斯塔宫（Palazzo del Podestà）和拉焦内宫（Palazzo della Ragione）的主要外立面都有维吉尔的形象，他的确是这座城市的精神领袖。在维吉尔的护佑下，卢多维科

通过借鉴他自己的人文主义理念，并利用自己业余建筑师和制图员的技术，热情拥抱着曾经改造了佛罗伦萨和罗马的新古典主义愿景。菲拉雷特在其建筑学论著中，让这位"最有学问的"曼托瓦领主做自己的代言人，表达了如下观点："我也曾喜爱现在的建筑，但是一旦我开始欣赏古代建筑，我就逐渐对现代建筑嗤之以鼻了……"阿尔贝蒂的曼托瓦建筑的每一个细节都由凡切利负责具体执行；他与卢多维科联系密切，两人经常进行广泛的技术讨论，他们之间的很多通信显示出轻松愉快的融洽关系。

波代斯塔宫按照阿尔贝蒂的计划重建，阿尔贝蒂的圣塞巴斯蒂安教堂也开始动工，但从未完成。从罗马到君士坦丁堡再到耶路撒冷，它超凡的建筑风格都与古代长方形教堂相呼应，这使卢多维科的儿子弗朗切斯科想要知道，它到底会成为"一座教堂、清真寺还

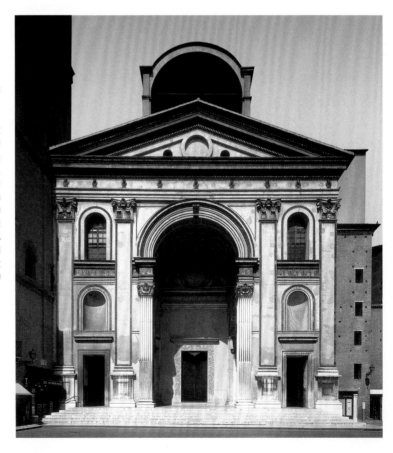

图 105
圣安德烈教堂（外部）
Sant'Andrea (exterior)
莱昂·巴蒂斯塔·阿尔贝蒂

1472 年铺设地基基石；中殿和门廊完工于 1494 年。曼托瓦

阿尔贝蒂将他为卢多维科设计的教堂类型描述为一座"伊特鲁里亚神殿"（Etruscan shrine），反映了曼托瓦传奇的伊特鲁里亚起源。阿尔贝蒂利用折中的古代语汇，将凯旋门结构融入外立面的设计中——就像他在其他一些伟大的建筑项目中所做的那样。然而，与他早期在里米尼建造的教堂形成鲜明对比的是，这里的凯旋门得以优雅地整合和改造，其两侧凸显出比例完美的拱形窗户。大门廊内方格桶形拱顶的灵感来自万神殿（见图 25）。

是犹太会堂"。位于城市中心的圣安德烈本笃会修道院，在修道院长持续十年的反对之后，重建成为更有价值的"至宝之血"的守护所（图105）。阿尔贝蒂的设计于1470年提交，取代了早些时候佛罗伦萨建筑师马内蒂的设计。阿尔贝蒂在给卢多维科的一封信中推荐自己的设计在每个方面都是更合适的："它会更加宽敞，更能持久，更有价值，更令人愉悦。它的成本要低得多。"教堂内部（图106）有一部分是以君士坦丁时期的罗马马克森提乌斯巴西利卡式教堂为基础修建的，目的是容纳和打动从四面八方来参观圣物的朝圣人群。这座教堂高耸的新形象——外立面上有一个凯旋门——改变了曼托瓦市中心的特质，使其朝向附近的宫廷建筑群进行重新定位。在权力从本笃会修士转移到卢多维科的儿子弗朗切斯科之后，这座修道院的收入和财产就被贡扎加家族据为己有。

图106
圣安德烈教堂（中殿）
Sant'Andrea (nave)
莱昂·巴蒂斯塔·阿尔贝蒂

内部的设计与外部的凯旋门形式相呼应。中殿有一个巨大的方格桶形拱顶——这是自古典时期以来最大的拱顶——两侧各有三个类似的拱顶礼拜堂。

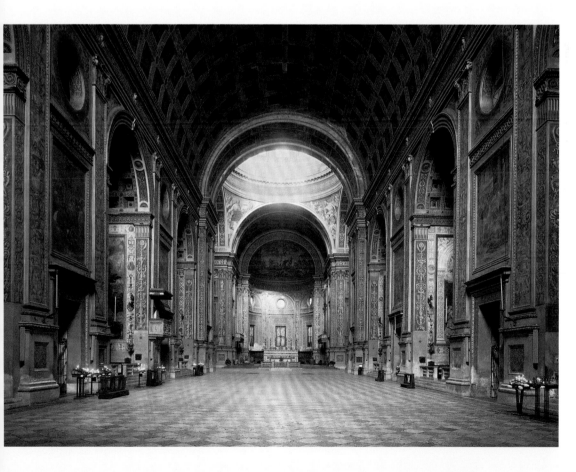

安德烈亚·曼特尼亚的雄心壮志与其贡扎加赞助人的勃勃野心交织在一起，在圣安德烈教堂得以实现。1504 年 8 月 11 日，他被授予这座教堂的其中一个礼拜堂作为他的墓葬之地，并且根据他的遗嘱，这里还配有装饰物、雕塑和绘画。他甚至买下教堂后面的一块地，以确保透过圆形窗户的光线不会被遮挡。这个墓葬礼拜堂，以及他的宫殿（以罗马房屋的风格修建的，见图 37）似乎证实了曼特尼亚在为贡扎加服务 46 年之后，于 1506 年去世时所享有的卓越声誉。但这同样也是他不懈追求公共荣誉与认可的结果：他在 1469 年曾请求腓特烈三世授予他巴拉汀伯爵的头衔（Count Palatine，卢多维科的秘书用讽刺的口吻记录道："他希望免费得到这个头衔。"），最终他于 15 世纪 80 年代被弗朗切斯科封为骑士。不过，曼特尼亚在曼托瓦的影响力并不仅限于艺术圈，与他同等地位的人（除了他的密友、宫廷诗人和医生巴蒂斯塔·菲耶拉，还有所有的商人）也见证了他想得到册封的愿望。他的儿子甚至好像还责备过当时的弗朗切斯科侯爵没有在这位伟大的艺术家临终之前探望他。

安德烈亚·曼特尼亚：宫廷画家和画家廷臣

1455 年前后，在皮萨内洛去世后不久，有人找过曼特尼亚担任宫廷画师一职。卢多维科侯爵可能很熟悉曼特尼亚在附近费拉拉宫廷的工作，并很可能通过当时流传的人文主义者的赞美之词了解到他的名声。当卢多维科一度对曼特尼亚离开帕多瓦感到绝望之时，他开始与另一位跟埃斯特宫廷有关的艺术家米凯莱·潘诺尼奥洽谈。不过，博学的卢多维科选择曼特尼亚是必然的。这位侯爵曾在维托里诺·达·费尔特雷的"欢乐之家"（Casa Giocosa）接受教育，这所著名的学校是侯爵的父亲创办的。阿尔贝蒂献给詹弗朗切斯科·贡扎加的论著《论绘画》，可能就是为"欢乐之家"而写，因为这是为数不多的几所机构之一，在这里人们对古代修辞、哲学、诗歌和历史的旁征博引了如指掌，同时又强调制图术、数学和几何。曼特尼亚与卢多维科一样，对古代兴趣浓厚，同时也热衷于详细阐

释阿尔贝蒂的理念。曼特尼亚在曼托瓦的第一个十年期间，这三个人很可能在一起讨论过肖像画的绘制方案。

1458 年 4 月 15 日，卢多维科向曼特尼亚正式提供"每月 15 杜卡托，你和家人能住在一起的居所，每年养活足够 6 个人的食物，以及足够你们使用的柴火"。曼特尼亚欣然接受，但是要求推迟六个月以便完成他之前接受委托的工作。卢多维科同意了，并补充："七或八个月也可以，这样你就能完成所有以前的工作，然后安心地来到这儿。"1459 年 1 月 23 日，曼特尼亚得到一条长长的绣有银丝的深红色锦缎，用来制作他的宫廷制服。七天后，他被正式指定为"carissimum familiarem noster"（"我们最亲爱的亲人"），并被授权使用贡扎加家族的盾徽和带有双关语（"par un [sol] désir"被授权使用）的太阳图案。卢多维科宣称这些将只是他能想到的"最少的一部分酬劳"。1460 年春天，公爵派的"一艘小船"终于从曼托瓦出发，带着曼特尼亚、他的家人和财物返回了曼托瓦。

曼特尼亚第一个重要任务就是在当时刚翻新的圣乔治城堡中，装饰贡扎加家族的私人礼拜堂。这座礼拜堂之前已经按照曼特尼亚的具体要求建造完成，这位艺术家可能于 1459 年的年中短暂停留在

图 107
《基督升天》《三博士朝圣》《割礼》三联画
Triptych, with *The Ascension*, *The Adoration of the Magi* and *The Circumcision*
安德烈亚·曼特尼亚

1463—1464 年，木板蛋彩，86 厘米 × 161.5 厘米。乌菲齐美术馆，佛罗伦萨

这些嵌板画构成了卢多维科·贡扎加私人宫殿礼拜堂最初装饰的一部分。就在曼特尼亚绘制这项委托的同时，与卢多维科同代的其他贵族也在用各种吸引眼球的方案（例子见图 13）装饰自己的宫殿礼拜堂（在乌尔比诺、费拉拉和佛罗伦萨）。曼特尼亚的装饰展示了他对透视技术的熟练掌握，以及对历史、地质和建筑细节的洞察力，同时也反映出他非常博学的（intendentissimo）赞助人的志趣。

曼托瓦，批准了这座礼拜堂的建造。凡切利负责礼拜堂结构方面的工作以及内部翻新。曼特尼亚可能于1460年开始进行绘画装饰，在后面长达十年的时间里绘制木板画。这座礼拜堂虽然毁于16世纪——位于乌尔比诺的佩尔多诺礼拜堂（见图68）可能是现存最接近曼托瓦这座的同类型礼拜堂——但三幅木板画（集合在一起被称为"乌菲齐三联画"；图107），还有另外两幅木板画，即《圣母之死》（*The Death of the Virgin*，马德里的普拉多博物馆）和一幅画的片段《基督在天上欢迎圣母》（*Christ Welcoming the Virgin in Heaven*，费拉拉的国家美术馆）都与这座礼拜堂有关。乌菲齐木板画中的一幅《东方三博士来朝》（*The Adoration of the Magi*）是曲线的形状，可能原本用来放入神龛的。1465年左右的雕刻画《下十字架》（*The Deposition*）和《四鸟与基督下葬》（*The Entombment with Four Birds*，以圣朗吉努斯为主要人物）可能都与这座礼拜堂丢失的画作有关。

这座礼拜堂的作品是宫廷艺术的典型产物，因为它们都是小规模的画作（最大的一幅乌菲齐木板画是75.6厘米 × 73.7厘米），具有高度的装饰性，并且上面绘制了许多身形苗条的人物。尤其是《割礼》背景中的建筑、抛光的大理石、灰泥的装饰线条、镀金青铜浮雕，这些都显示出曼特尼亚古典风格的杰出才能。很明显，在宫廷生涯的早期阶段，曼特尼亚表现得急于满足人们对他的期待：每一块小嵌板都从细节处打磨，根据草图仔细完成画作，再给颜色涂上清漆，以增加额外的光泽。他大胆的个人主义几年前曾在帕多瓦受到批评，当时他画了一幅《圣母升天》画中有8位圣徒，而不是12位。在曼托瓦的这幅《基督升天》中，组成12使徒之中的4个使徒，他们的头和肩膀都被忠实地表现出来，挤压在主要人物的后面。

1465年，曼特尼亚开始在城堡东北塔楼一层的一个正方形小房间里进行装饰工作——这一日期被画在窗棂上，看起来就像刻在石膏上的涂鸦。将近10年之后，画房（Camera Picta，后来被称为"Camera degli Sposi"）绘制完成（图109）：曼特尼亚为卢多维科·贡扎加和他的妻子勃兰登堡的芭芭拉制作纪念匾牌是在1474年。

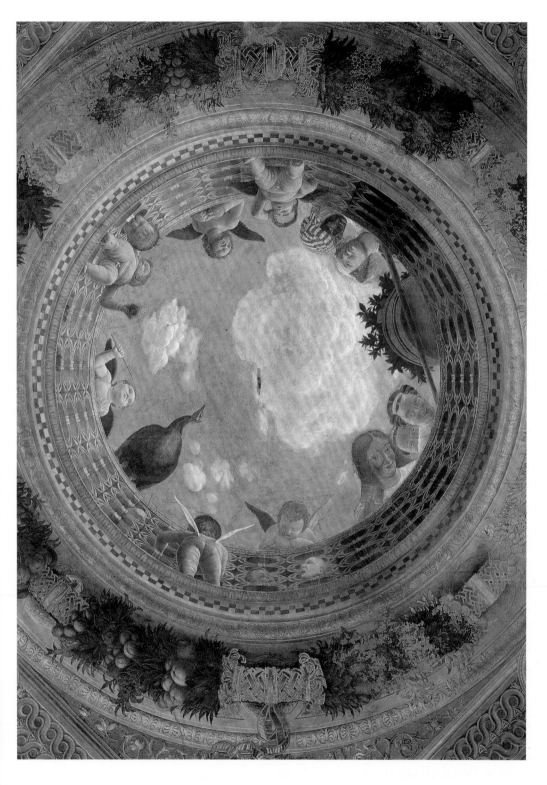

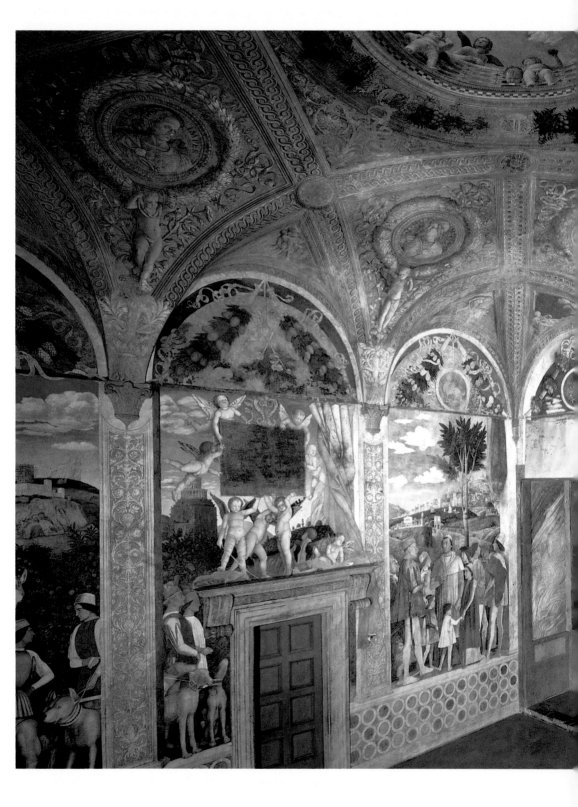

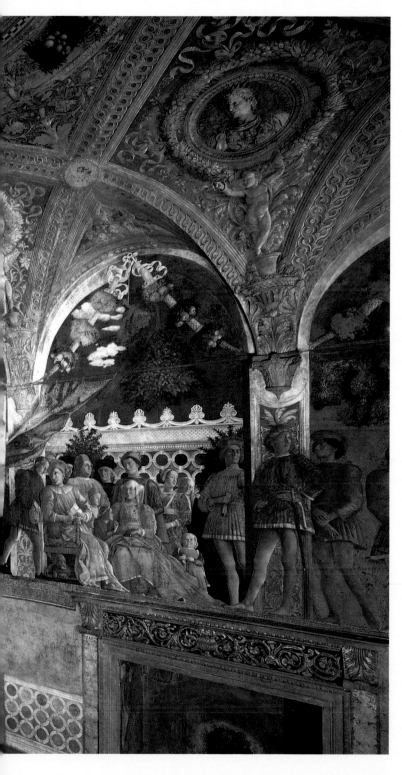

图 109

画房：总体视图，展示北面和西面的墙壁及天花板

Camera Picta: general view, showing north and west walls and ceiling

安德烈亚·曼特尼亚

1465—1474 年，湿壁画，8 米 × 8 米 × 6.9 米。公爵宫，曼托瓦

这个位于圣乔治城堡东北塔楼的小房间，在曼特尼亚对其进行装饰之前，已被重新设计，成为一个近乎完美的立方体。天花板被抬高，两扇窗户被移开，这样自然光就能优雅地照射到壁画上。另一扇入口门被嵌入西墙。这个房间或许让人想起琉善厅（公元2世纪）的荣耀，这座大厅在修辞学上聚焦于地点与其占领者之间的关系，以及视觉美感（黄金的光泽、装饰着画作的墙壁，以及画中让人想到太阳光的光线）如何能够刺激精神的提升（堪比词语）。"有教养的观者……不会只满足于视觉美感的享受……对大厅的使用以及观者具备的卓越品质，都是对它的赞美。"

曼特尼亚首先绘制了令人震撼、充满幻象的天顶，包括想象的前八位恺撒的大理石半身像，以灰色装饰画法绘制的神话题材圆牌，精致的"灰泥"装饰线条，金光闪闪的"马赛克"以及眼洞窗——在拱顶中央的模拟开口绘制了一片夏日的天空（图 108）。然后他继续描绘了贡扎加家族和宫廷（包括侯爵最喜欢的狗鲁比诺）坐在北墙壁炉正上方的花园凉廊里（图 110），南墙和东墙上的金丝刺绣窗帘，以及西墙上的会议场景（图 102）。

这些湿壁画让我们有幸窥见贡扎加宫廷内部的封闭世界，同时它们也是曼特尼亚艺术造诣的杰出展示。在第一印象中，我们似乎看到的是侯爵和他的妻子，以及他们的家人、亲密的顾问、宫廷宠臣、随从和马匹这些奇妙"自然"且令人感到亲切的肖像。但是这个装饰也是精心设计的政治技巧，从每个方面来看都是一部幻想的

图 110
画房：宫廷场景局部（北墙）
Camera Picta: detail of
Court Scene (north wall)：
安德烈亚·曼特尼亚

画中展现了卢多维科·贡扎加和他的妻子勃兰登堡的芭芭拉·冯·霍亨索伦（坐着），与卢多维基诺（最小的儿子）、保拉（最小的女儿）在一起。詹弗朗切斯科（第三个儿子）和这对夫妇的儿媳站在后排。第四个儿子鲁道夫·贡扎加可能就是那个腰间别着短剑骄傲站着的金发少年。

杰作。这一点在 1475 年的一份大使报告中得以明确表述，这份报告提醒卢多维科注意加莱亚佐·马里亚·斯福尔扎公爵，他抱怨自己的肖像没有被列入"世界上最美丽的房间"。用加莱亚佐的话说，还有一个事实让这一侮辱更加严重，即在房间的装饰中还包括"两个世界上最卑鄙的人"：丹麦国王克里斯蒂安和神圣罗马帝国皇帝腓特烈三世（这两个人曾挫败加莱亚佐购买皇室头衔的计划）。卢多维科巧妙地避免了一次小小的外交事件，他宣称曼特尼亚的肖像"不够优雅"，并解释说这位艺术家不想给大家带来不悦，所以对自己试图捕捉的加莱亚佐肖像不满意，最终把它烧毁了。在这一背景下值得注意的是勃兰登堡的芭芭拉，她的肖像毫无任何夸张奉承之处（她的地位遮蔽了美貌），与她美丽的儿媳和直率的侏儒并列在一起。关于这一肖像的解释似乎已被接受：加莱亚佐·马里亚已经为自己在米兰的城堡设计了一幅壁画，画中卢多维科被安置在与蒙费拉托小城邦侯爵相同的位置上！

这个房间最初的独特功能或许为壁画所暗示的事件提供了答案。房间位于城堡最古老部分的一层，既用作侯爵的卧室，又作为会客室，卢多维科在这里接见重要的来访者——领主、大使和外交官——还有他最亲密的顾问和行政人员。曼特尼亚创造了一个轻盈且通风的，具有古代风格的凉廊，这与皮萨内洛热闹拥挤的挂毯风格的装饰形成了鲜明对比。被漆成富丽锦缎的窗帘遮住了房间的一角，这里原本放置着一张有天篷的床。在曼特尼亚金丝刺绣布料后面的西墙上有一个小柜子，可能用来储存重要的信件和档案（婚约就是在这里签署的），还有侯爵的钥匙（包括那些至宝之血礼拜堂的钥匙）。这或许可以解释为什么文字在房间装饰中如此突出。

根据意大利学者鲁道夫·西尼奥里尼（Rodolfo Signorini）的研究，这个宫廷场景展示了卢多维科收到一封信（日期是 1461 年 12 月 30 日，现存于国家档案馆中），信中包括来自米兰公爵夫人的紧急召唤。卢多维科被任命为米兰的将军，这封信告知他弗朗切斯科·斯福尔扎身患重病。如果斯福尔扎死了，他的统治就会受到挑战，卢多维科就将提供军事援助。一收到信，卢多维科就立即出发前往米

兰，他在米兰和曼托瓦领地交界的博佐洛跟他的两个儿子弗朗切斯科和费代里科（他的继承人）会面，弗朗切斯科当时刚刚被提升为王室级别的枢机（1461 年 12 月 22 日），这对家族来说是一件大事，也是教皇庇护二世逗留曼托瓦取得的最重要成果。父亲与枢机儿子的会面被画进壁画中，勃兰登堡的芭芭拉的姐夫丹麦国王克里斯蒂安（1474 年造访曼托瓦，之后很快他的肖像就被添加进去）和神圣罗马帝国皇帝腓特烈三世（曼托瓦的最高统治者）则作为这次父子会面的见证者，但实际上这两个人没有出席这个场合。画中还包括年幼的孙子们（尚未出生），这或许暗示了贡扎加家族最重要的成就之一——他们有能力出产合法的儿子和继承人！

西尼奥里尼的解释是有争议的，但毫无疑问，这一设计将贡扎加与教皇和帝国的联系高调展示出来。同时，这种装饰也让宫廷的严肃事务变得风趣；当时宫廷的大部分诙谐之处多是来自对社会地位心照不宣的滑稽模仿，是为了防范因骄傲和嫉妒而产生的罪恶。天顶上的眼洞窗不仅展示了曼特尼亚独创性的巅峰以及绘画错觉的精湛技艺，而且让人感到有听不见的笑声弥漫在空气中。只有宫廷的世界，一个拥有谨慎、荣誉和信任的世界，才知晓正在处理的事务，但又被善意地注视着。放肆无礼的丘比特，正要往下面的房间扔苹果时（或者甚至要撒尿时）被逮住。丘比特的旁边还有一只孔雀，一个摇摇欲坠的浴盆。在这里曼特尼亚炫耀着他的"自下而上"（di sotto in su）的绘画技巧，瓦萨里认为这个技巧是曼特尼亚的发明，将透视法的数学技巧应用于"从下往上看"的事物上面。

人们似乎期待画房在影响事件发展中扮演一个微妙的角色：1470 年 4 月米兰大使来到曼托瓦，就卢多维科的军事合约再次谈判（贡扎加的偿付能力——进而曼特尼亚的薪水——都有赖于此），他们看到了正在绘制的房间壁画。大使们说，卢多维科给他们看了一间他正请人画的房间："里面描画着爵爷本人、他的妻子芭芭拉夫人、费代里科爵爷以及他所有的儿女。当我们在谈论这些人物的时候，他让他的两个女儿进来，小女儿保拉和大女儿芭芭拉。在我们看来，大女儿是一位漂亮、温柔的女士，举止得体，彬彬有礼。"

曼特尼亚的这幅宫廷湿壁画因此被用来给大使们留下深刻印象，并借此展示贡扎加待字闺中的女儿们，她们的优雅可以在逼真的肖像画衬托下凸显出来。加莱亚佐·马里亚·斯福尔扎以生殖器畸形为由拒绝了贡扎加的两个女儿，之后他对芭芭拉的热情因一幅他委托绘制的肖像画而被点燃，这幅画显然"让他发疯"（尽管已经安排了他与萨伏依的博娜的婚配）。这幅宫廷湿壁画还向大使们展示了卢多维科作为佣兵队长所具备的美德——其中最重要的是他对那些"以自己的人格和国家发誓效忠"的人所显示出的忠诚。关于曼特尼亚不朽成就的消息很快就传开了——向加莱亚佐·马里亚汇报此事的一位大使还被画进了加莱亚佐在帕维亚的壁画（1471 年），这些壁画模仿了画房的光彩绚丽。

曼特尼亚为贡扎加创作的另一幅最负盛名的作品是《恺撒的凯旋》（图 111），这是一组壮观的九幅巨大油画，以"几乎是活着的、正在呼吸的图像"（弗朗切斯科·贡扎加侯爵）来庆祝恺撒的军事胜利。目前还没有确凿的证据表明是贡扎加家族的哪一位委托了这件伟大的作品：费代里科于 1478 年接替卢多维科成为侯爵，他似乎即使在不参与军事活动的时候，也很少投入时间去建造新的主要宫殿新宫（Domus Novus，凡切利于 15 世纪 80 年代初开始建造），并紧急翻修旧科尔特宫（1480 年秋天，他卧室的一面墙坍塌了，12 月，皮萨内洛厅的部分天花板塌了下来）。

与画房不同，《恺撒的凯旋》只包含对贡扎加家族一般性的暗指，这表明曼特尼亚收到了一个不同寻常的公开指示。画中仅有几处暗指——帝国的鹰（西吉斯蒙德皇帝允许贡扎加家族在自己的盾徽上使用），以及身穿红白色制服的年轻人——并不独属于贡扎加宫廷。尽管如此，这个系列作品还是立即为这个家族赢得了广泛赞誉。很可能是年轻的弗朗切斯科·贡扎加侯爵意识到，曼特尼亚奇妙而富有创造力的考古风格——需要一个足够大的舞台来展示——只有这样才能提高他的声誉。如果情况是这样，那么在贵族赞助领域它就标志着一个新的、相当重要的阶段。

新的领主和大师

　　弗朗切斯科17岁就继承了父亲费代里科（1484年死于高烧）的爵位。跟每位侯爵继任时的情况一样，曼特尼亚又开始担心自己的雇佣条件。几周后，他给佛罗伦萨的洛伦佐·德·美第奇写信说："这位新侯爵的安排使我重新燃起了希望，因为他非常青睐艺术家的造诣。"曼特尼亚在费代里科短暂的统治时期，与洛伦佐·德·美第奇有持续的书信往来，有时请求对方提供经济援助，有时赠送几幅画作作为外交礼物（费代里科为佛罗伦萨人战斗），这些书信揭示出

他在那几年里相当不开心；他或许还提出为洛伦佐·德·美第奇服务，后者曾于 1483 年拜访过他的家。然而，当新侯爵将曼特尼亚期待已久的骑士头衔授予他，并将一个可能是开放式的重大委托项目《恺撒的凯旋》（约 1484 年开始）交给他时，曼特尼亚的忧虑似乎烟消云散了。这两项措施都可以确保这位可敬的大师在为贡扎加工作期间保持快乐和忙碌。

曼特尼亚现在是一位经验丰富的朝臣，他很快就学会了如何跟这位新侯爵打交道，这位忙碌的军事指挥官在离开战场时也很会消遣（他非常看重侏儒和小丑）。弗朗切斯科的主要爱好是赛马、制图和军事装备，但他也继承了父亲对建筑和大规模装饰画作的资助。他专注于马尔米罗洛和贡扎加的两座宫殿（18 世纪被拆毁），并聘请当地艺术家迅速而大面积地将其装饰起来。他们绘制的都是熟悉的主题，比如重要的军事胜利，但他们也专注于弗朗切斯科著名的纯种马（在巴巴里马的大厅里绘有实际大小的马），以及他对地图和城市景观的鉴赏品味——与两个大城市之间运行的国际和商业网络（基于当时所能获得的最复杂的地图知识）相关。与此同时，侯爵允许曼特尼亚从《恺撒的胜利》绘制工作中离开两年，为教皇英诺森八世在梵蒂冈的礼拜堂（毁于 18 世纪）做装饰。

在罗马期间，曼特尼亚绘制了精美的古代遗迹素描，他的灵感来自强烈的个人反应，而不是基于对考古精确性的渴望（图 112），这时曼特尼亚开始收藏一些著名的古代文物。然而，在这两年里，他似乎一直担心"蜜蜂"离开"蜂巢"后可能会失去蜂蜜。在曼特尼亚写自罗马的信中，他以"我微弱智慧的全部力量"向年轻的侯爵致敬——敦促侯爵继续给他支付薪水。在他谈及从罗马的工作中所希望获得的荣耀时，巧妙地运用了一个赛马的比喻："就像第一匹得到绶带的巴巴里马一样，我也必须最终得到它。"然后，他给弗朗切斯科讲了一个有趣的讽刺画面，即关于当时正住在梵蒂冈的，作为教皇囚犯的苏丹兄弟。

《恺撒的凯旋》系列画的第七幅，可能大部分是曼特尼亚从罗马回来之后画的，画中描绘了一群宫廷小丑和滑稽戏演员嘲笑从他

图 111

《恺撒的凯旋》之二：俘获的雕像和攻城的装备

The Triumphs of Caesar, Canvas II: Captured Statues and Siege Equipment

安德烈亚·曼特尼亚

约 1484—15 世纪 90 年代晚期，布上蛋彩，2.66 米 × 2.78 米。汉普顿宫，伦敦

曼特尼亚九幅精彩的布面画将古代视觉和文学资源（在这里，巨大的雕像、被占领城市的木制模型和战利品都来自阿庇安和李维的描述），与他同时代人们对古典凯旋的描述（例如弗拉维奥·比翁多 1459 年的《罗马的凯旋》）以及来自 15 世纪露天历史剧和军备展示的物件熟练融合在一起。廷臣们可能会认出这匹挂着"圣马可之狮"垂饰的马，这暗示着弗朗切斯科·贡扎加威尼斯军队的指挥权；题铭里提到了"被蔑视和战胜的嫉妒"，可见这一铭文也具有当时格言的含义。那座显眼的半身像可能描绘的是安纳托利亚地母神西布莉（Cybele），她在画中戴着王冠（象征着她是城邦保护者），罗马人崇拜这位地母神。这九幅布面画于 1506 年悬挂于弗朗切斯科新建的圣塞巴斯蒂安宫，它们在那里生动鲜活地展示了古代的辉煌与荣耀。

们身边走过的被遗弃的俘虏。这种混合玩笑与真诚的画作当时可能
让弗朗切斯科感到愉悦。他最喜欢的侏儒小丑马泰洛专门喜欢挖苦
修士。曼特尼亚的儿子弗朗切斯科也使用类似的宫廷策略，以此试
图延长他在马尔米罗洛的贡扎加城堡的受雇时间，当时他正在那里
用城市和亚历山大凯旋的图画做装饰。他送给弗朗切斯科 · 贡扎加
一幅法兰西国王查理八世的素描画像，查理八世曾入侵意大利，弗
朗切斯科作为威尼斯军队的指挥官将其击退。"因为我曾听人说过法
兰西国王即使是在最平静安详的时候，他的容貌也让人觉得非常畸

形，他瞪着大大的眼睛，中间是巨大而丑陋的鹰钩鼻，头发几乎掉光了，这个矮小的驼背男人的形象令人惊愕，让我做了一个与此有关的梦。"

1495 年 7 月 6 日，弗朗切斯科在福尔诺沃战役中战胜了查理八世的军队，这一胜利不仅代价高昂，而且不具有决定意义，纪念这一胜利的画作是一幅被高高放置的祭坛画，即由曼特尼亚绘制的《胜利圣母像》（图 113）。这幅刚刚完成的布面画在战役纪念日那天被耀武扬威地抬着走过街道。这幅画仪式性地公开展示，部分是为了安抚宫廷和城市日益增长的不满，因为弗朗切斯科大规模挪用财政收入用于军事行动，但这个公开展示主要还是为了让弗朗切斯科出演军事胜利者的角色。曼特尼亚得到了 110 杜卡托的巨额酬劳，但这笔钱并不会让这座城市的收入进一步流失：这笔钱是从犹太放债人达尼埃莱·达·诺尔萨那里强行榨取来的，作为赔偿，他被要求为该项目提供财力支持。诺尔萨曾经在当地牧师的完全授权下，将自己新房门上的圣母壁画粉刷为白色（1495 年 5 月），仅因此就要被罚款 110 杜卡托——或者处以绞刑。

贡扎加家族通常因保护其领地内的犹太人群体而闻名。1484 年弗朗切斯科接替费代里科成为侯爵之后，就禁止方济各会贝纳尔迪诺修士在主广场上进行恶毒的反犹太布道，并将他的布道转移到圣弗朗切斯科教堂，侯爵建议他在那里以"爱的仁慈"来宣讲，这符合"好牧师"的身份。弗朗切斯科还惩罚"诱捕"行为，即使是针对青少年的，并允许犹太人携带武器以防袭击。然而，对达尼埃莱·达·诺尔萨的迫害被允许继续下去——他的房子被没收并被夷为平地，为了给新建的胜利圣母教堂让路，这座教堂以及曼特尼亚的祭坛画在福尔诺沃战役胜利后的一年内完成。

达尼埃莱·达·诺尔萨并没有出现在他花钱买的祭坛画里。弗朗切斯科穿着闪闪发光的盔甲（展示出曼特尼亚对光亮反射的佛兰德斯风格的熟练掌握），跪在地上表示敬意，一种明显的世俗光辉弥漫在他虔诚的脸上。大约同一时期的一幅素描，通常被认为是曼特尼亚所作（图 114），则透露出一种更加细微和温柔的感官愉

悦。跪在弗朗切斯科对面的是年迈的圣以利沙伯（他的妻子伊莎贝拉·德·埃斯特的主保圣人），她可能与曼托瓦的"活着的圣人"、贡扎加的女保护神和多明我会的神秘主义者奥萨娜·安德烈亚西有相似之处——圣以利沙伯向人展现裸体婴儿的施洗者圣约翰。

弗朗切斯科被圣徒安德烈、乔治（贡扎加的主保圣人）、米迦勒和朗吉努斯引荐给圣母，画中人物都在像唱诗班一样的花架护佑下，花架上装饰着水果、鲜花和小鸟。圣血就体现在一根珊瑚枝弯曲的

在这幅精心制作的祭坛画中有两项主要的荣耀：一是圣母华丽的宝座，上面装饰着亚当和夏娃故事题材的镀金浅浮雕；二是半圆拱顶的藤架，从藤架往上可以看到布满薄云的曼托瓦天空。藤架上点缀着水果和鲜花，装饰着具有象征意义的珊瑚、珍珠和水晶石，藤架的特色还包括栖息在树叶间的奇异鸟类。近期其中有一只被鉴定为来自大洋洲的葵花凤头鹦鹉，这引发人们猜测当时延伸到意大利北部的丝绸之路贸易路线。

这幅温柔的肖像画，有时被认为是弗朗切斯科·邦西尼奥里的作品，它揭示了弗朗切斯科二世性格中经常被忽视的一面。档案资料显示，他是一个敏感的顾家男人，与妻子共同承担着文化、政治和外交方面的权力责任。在这方面，他似乎采用了一种可能与其他宫廷中心相似的统治模式，在这些宫廷里，能力出众的妻子们在其丈夫忙于战事时充当代理人（如巴蒂斯塔·斯福尔扎和阿拉贡的埃莱奥诺拉）。

第六章 外交的艺术：
曼托瓦与贡扎加家族

红色叶脉中，珊瑚枝的顶端悬挂在花架上——象征着死亡与复活。威尼斯雕塑家彼得罗·隆巴尔多为"最不可征服的皇帝"（他这样称呼侯爵）制作一个献祭用的礼拜堂，以便与曼特尼亚的祭坛画配在一起：几年以后，弗朗切斯科被威尼斯人囚禁之时（他当时站在威尼斯人的对立面），隆巴尔多被要求加固他所在牢房的石墙！

在为圣安德烈教堂制作的一幅匿名祭坛画中，达尼埃莱·达·诺尔萨作为替罪羊的命运和"犹太人背信弃义"的例证得以明确展现。这幅画描绘了圣母、圣婴与圣以利沙伯和圣哲罗姆（托着胜利圣母教堂的模型），上面刻有"战胜犹太人的鲁莽"字样，还在底座上展示了诺尔萨家族被缩短的画像（图 115）。此前一年，弗朗切斯科还曾宣称，即使是那些"犯了信仰错误的居民"也应该生活在和平与安全之中。这幅祭坛画，与曼特尼亚的《胜利圣母像》一样，也是一种象征性的报偿：弗朗切斯科必须消解公众的不安，平息反犹情绪，转移人们对战场惨重伤亡的注意力，并庆祝战争的荣耀成就——所有这些都是同时进行的。

《胜利圣母像》完成后被陈列在弗朗切斯科富丽堂皇的联排别墅圣塞巴斯蒂安教堂外面，作为他妻子和兄弟（曼托瓦教区牧师西吉斯蒙多）所设计的虔敬生活场景的一部分，随后这幅画被送往新教堂。曼特尼亚的《恺撒的凯旋》系列画作也是画在画布上，使用了他引以为豪的很多特殊技巧之一。很明显，弗朗切斯科有意让这些宏伟的作品便于携带，这样它们就可以在公共剧院的华丽表演中使用，也可以安装在专门建造或设计的场景中。《恺撒的凯旋》系列最终被安装在圣塞巴斯蒂安教堂主楼层一个狭长而特别设计的宴会厅里。在这里，它们被装在巨大的镀金画框里展示出来，每一幅画都以壁柱隔开。这一系列画作立即被誉为贡扎加最伟大的珍宝之一，它们的名声通过雕版画、木刻版画和彩绘复制品传播开来。

系列画作（一）和（二）生动描述了恺撒击败高卢的著名战役，可能是指弗朗切斯科在福尔诺沃战役中击败法兰西人。如果是这样，这幅画的意象尽管谨慎，但具有强大力量。然而，为了更清楚地纪念这场战役，弗朗切斯科参考了宫廷艺术家弗朗切斯科·邦西尼奥里（约 1460—1519 年）的作品，邦西尼奥里受命记录这一事件，并被派往战场。这可能是"恺撒的凯旋"系列的其中之一，可与邦西尼奥里著名的"宫廷绅士肖像画"系列相提并论。曼特尼亚的惊人技能和独特气质被赋予广泛的发挥空间，而邦西尼奥里的工作方式更为传统——被认为是备受争议的肖像画艺术中最杰出的代表之一。他为弗朗切斯科的妻子伊莎贝拉画的肖像画被认为是一幅完美的肖像；这幅画为伊莎贝拉一生的挚友玛格丽塔·坎泰尔玛所有，当两人分开时，玛格丽塔就高兴地研究这幅画。

伊莎贝拉·德·埃斯特：为了愉悦和声望而收藏

伊莎贝拉·德·埃斯特是埃尔科莱·德·埃斯特和阿拉贡的埃莱奥诺拉的长女和最受宠爱的孩子，她 17 岁时成为弗朗切斯科的妻子。像她的母亲一样，她对文化兴趣浓厚，并已经养成一种挑剔的艺术眼光。当 1490 年伊莎贝拉到达时，曼特尼亚还在罗马，但他明智地提前采取措施，写信给伊莎贝拉以前的家庭教师巴蒂斯塔·瓜里诺，请他向伊莎贝拉推荐自己。瓜里诺写道，除了他的优秀，"［曼特尼亚］没有人能与他匹敌，他非常礼貌和善良"，伊莎贝拉将从他那里获得"一千个设计上的奇思妙想和其他将要发生的好事"。到 1493 年，曼特尼亚提交了一幅她的肖像，被她拒绝了，理由是"画得太糟糕了，一点都不像我"。

伊莎贝拉遵循宫廷习俗，希望自己的形象最迷人，穿戴着最时髦的服装和珠宝（妇女很少或根本不必依赖于传统的贵族属性，如武器、骑士饰物或沉重的金链）。受玛格丽塔·坎泰尔玛委托，人文主义者马里奥·埃奎科拉撰写了《关于女人》（*De Mulieribus*，1501 年）一书，称赞伊莎贝拉是美丽、虔诚的基督徒，具有政治技巧和

相当大的文化成就。作家詹乔治·特里西诺在他的关于意大利最好女人的《肖像画》（*Ritratti*，1524 年）中用文字描绘了伊莎贝拉的形象，对他来说，伊莎贝拉的华丽服装是"慷慨大方"的标志——与每个人分享她财富的一种方式。外在美也被认为是美德的外在表现，这与最新流行的柏拉图思想是一致的。特里西诺描述了伊莎贝拉大约在 1507 年到米兰大教堂做弥撒时的情景，当时她穿着一件金丝刺绣的黑色丝绒连衣裙，腰间系着一根金扣腰带，她充满光泽的头发透过以珠宝装饰的纱网隐约可见，她的手里还拿着一本打开的祈祷书。莱奥纳多·达·芬奇经伊莎贝拉的同意，绘制了她的肖像素描，画中最初也展示了她纤细的手指间拿着一本类似的书（图 116）。伊莎贝拉现存的另一幅最可靠的肖像是她徽章上面的，她把徽章送给周围的文人，作为获得她特别青睐的标志。她保留了雕刻家詹克里斯托法罗·罗马诺的豪华版——金质并带有钻石镶框（图 117）——这枚徽章被放置在穴室里，旁边是一枚可以与之媲美的，刻有奥古斯都与利维亚肖像浮雕的精美古代宝石（图 118）。

年轻的伊莎贝拉选择努力成为一名有鉴赏力的艺术赞助人，尽管她的文化野心因为缺乏个人财力而不断受挫：她住所的艺术装饰不得不通过自己的家庭收入来支付，她还经常典当自己的珠宝。人们通常期望贵族配偶们通过宗教题材的委托项目或者通过捐赠个人宗教财产来凸显自己的虔诚。但是，伊莎贝拉受到自己家乡费拉拉宫廷文学和诗歌爱好以及古典鉴赏潮流的影响，起初对世俗题材项目更感兴趣。在她早期的委托项目中，即使是传统的圣经主题——《旧约》中的邪恶与美德——也以古风的装饰形式（使用珍贵的材料，如镀金青铜、用涂料模仿的彩色大理石）受到青睐。她作为赞助人的雄心还体现在为一个公共广场建造一座"古典的"维吉尔纪念碑的委托项目上，卢多维科与人文主义者普拉蒂纳和阿尔贝蒂在 15 世纪 50 年代就考虑过这个想法，伊莎贝拉在 15 世纪 90 年代末热情地将这个想法复活。她通过弗朗切斯科的那不勒斯大使与乔瓦尼·蓬塔诺取得联系，请他提出关于纪念碑的学术建议，蓬塔诺称赞了伊莎贝拉不同寻常的创新才能，特别是考虑到她是"一位年轻的女性，并不懂拉丁

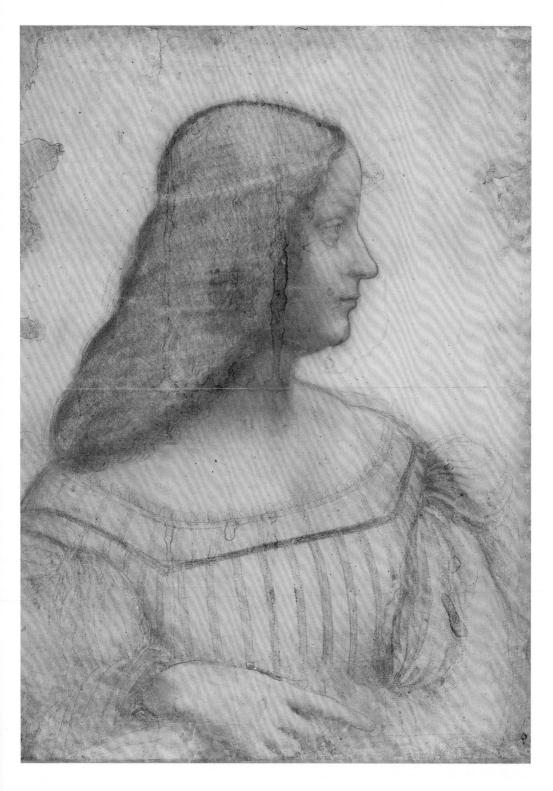

文"。巴蒂斯塔·菲耶拉赞美这个项目的诗歌献给了弗朗切斯科·贡扎加——这个项目从来没有实现（仅存一幅素描被认为是曼特尼亚工坊所作）——弗朗切斯科可能为这首诗支付了报酬。

　　伊莎贝拉不允许这些困难阻碍她的文化偏好。她学习拉丁语，但是发现很难掌握：她是为了学习拉丁语而雇佣家庭教师的唯一一个贵族配偶——人文主义者马里奥·埃奎科拉在1500年之前的某个时间从费拉拉来到曼托瓦，1508年年初被任命为伊莎贝拉的拉丁语教师，并成为她好友圈中的亲密成员。她并没有如饥似渴地阅读拉丁语文本，而是为自己的"收藏"购买古代书籍，为此她产生出一种"无法满足的欲望"。当她丈夫的顾问们安排一帮当地艺术家快速完成大规模的壁画绘制工作时，伊莎贝拉在自己苦心经营的小而私密的空间中界定着她的风格和方法。她下定决心，要尽自己所能委托创作并得到最好的艺术作品，要确保作品质量上乘。她的收藏从小物件开始，比如雕刻的凹版、浮雕和花瓶，逐渐发展到雕塑、徽章和钱币。她对这些东西的喜好众所周知，她收到过许多礼物：曼特尼亚的儿子卢多维科为了讨好她，送给她一枚徽章，"因为我知道你非常喜欢这些东西"。

她的宝石雕刻师弗朗切斯科·阿尼基尼住在威尼斯，他经常收到曼特尼亚设计的作品让他雕刻。詹克里斯托法罗帮助她规避了教皇禁止出口罗马文物的禁令，并与曼特尼亚和曼托瓦雕刻家安蒂科一起，就文物的真伪和质量向她提出建议。她委托安蒂科制作青铜雕像，并让他制作古典杰作的豪华缩小版，比如为当选主教卢多维科·贡扎加制作的原作，据此重铸了《贝尔韦代雷的阿波罗》（图119）。

伊莎贝拉虽没有足够的资源吸引最好的画家到曼托瓦，但她拥有声望。因此，她可以委托地位显赫的艺术家，如果不行，也可以购买优质的二手作品。在这方面，她开创了一个重要先例，成为第一批为自己而购买意大利艺术家作品的宫廷赞助人之一。乔尔乔内死后，伊莎贝拉的一个经纪人提醒她，在乔尔乔内的个人财产中有一幅美丽而独特的夜景画作。她试图通过一个威尼斯商人购买这幅画，却发现这幅画是由别人委托绘制的。

佛罗伦萨和威尼斯（后者距离曼托瓦不到100英里）几乎肯定是首先形成艺术品市场的城市，以满足意大利和国外客户对当地绘画、雕像和工艺品日益增长的需求。伊莎贝拉通过洛伦佐·达·帕维亚（伊莎贝拉的乐器制作者）联系到乔瓦尼·贝利尼，希望得到他的一幅画装饰自己的书房，他成功地说服她替换一幅《耶稣诞生》（她把这幅画挂在了自己的卧室里），这种类型的画作，其买家络绎不绝。然而，伊莎贝拉最引人注目的收购都是通过因承认她的地位而赠送给她的礼物。因此，她从切萨雷·博尔贾那里得到了米开朗基罗的《沉睡的丘比特》（Sleeping Cupid）和一尊维纳斯的大理石雕塑，而洛伦佐·科斯塔献给她书房的是来自安东加莱亚佐·本蒂沃利奥的礼物。

伊莎贝拉的第一个书房在1491年底建于城堡的一个塔楼之中，

图119
贝尔韦代雷的阿波罗
Apollo Belvedere
皮耶尔·雅各布·阿拉里-博纳科尔西［被称为安蒂科（Antico）］
约1520年，深棕青铜，半黑铜绿，镂空铸造，局部镏金，眼部嵌银，高41.3厘米。黄金屋（Ca'd'Oro），威尼斯

图120

帕拉斯从美德花园驱逐罪恶

Pallas Expelling the Vices
from the Garden of Virtue

安德烈亚·曼特尼亚

约 1499—1502 年，布上蛋彩和油
彩，1.6 米 × 1.92 米。卢浮宫，巴黎

这件非凡的幻想作品可能是曼特尼
亚与伊莎贝拉的人文主义顾问帕里
德·达·切雷萨拉合作的结果。这些
寓言人物可以从题铭中辨认出来：帕
拉斯，即智慧女神雅典娜（伊莎贝
拉）手持一柄折断的长矛冲进封闭的
花园（弗朗切斯科在福尔诺沃战役取
得胜利后，将这个骑士的象征赠予
她），驱散了她身后的罪恶。最左边
痛苦的拟人化的树象征着"被弃的美
德"：缠绕在她树干上的拉丁语、希
腊语和希伯来语题铭呼唤天上的美德
女神（天空上显示的公正、坚忍和节
制）返回地上，并将"这些罪恶的肮
脏怪物驱逐出我们的地盘"。第四位
美德女神"谨慎"——伊莎贝拉将其
称为自己的美德——被囚禁在右边的
石壁里（一幅飘动的长卷显示她的存
在）。曼特尼亚充裕的创造能力不仅
体现在非凡的人物组合（无臂的"懒
散"或猴子一样的"不朽仇恨""欺
诈"和"恶意"），也体现于火山岩的
喷发、乌云中形成的侧面人像头部，
以及远处可见的肥沃河谷的景观。

第六章 外交的艺术：
曼托瓦与贡扎加家族

这个书房大体参照了她叔叔（在费拉拉的莱奥内洛和博尔索）的书房，尽管伊莎贝拉的母亲阿拉贡的埃莱奥诺拉和她的小姑（未来那不勒斯国王阿方索二世的妻子伊波利塔·斯福尔扎）都曾创造这样的女性私人空间，但是伊莎贝拉在自己书房中一直专注于音乐创作、研究、写信（伊莎贝拉留下的信件多达 2.8 万封）、阅读和精神冥想。

伊莎贝拉用贡扎加的盾形纹章和家徽图案装饰墙壁，用弗朗切斯科从佩萨罗为马尔米罗洛订购的剩余数量的马约利卡瓷砖装饰地板（见图 31）。然而，她的个性很快就在装饰天花板的题铭和象征符号中体现出来。它们都是关于赞颂和谐，驱逐任何扰乱心灵平衡的事物，例如厄运与嫉妒之"箭"。后一种观点存在于典型的费拉拉式精妙修辞中：数字 27（ventisette）是 "vinti i saeti" 的双关语，意思是"克服箭头"。

到 15 世纪 90 年代中期，伊莎贝拉在长期旅居费拉拉之后，也开始明确表达自己对空间的设想，从展示"当今优秀的意大利画家"作品中的古典寓言到加强书房的文学和心理疗愈功能。在这里，"otium"（因闲暇而产生懒惰）的危险——与女性生活受限制的本质如此紧密相关——毫无立足之地。在 1497 年曼特尼亚绘制的一幅书房画作《帕拉斯从美德花园驱逐罪恶》（图 120）中，"otium"被拟人为一个没有手臂的畸形人物（表示无所作为）。在这里，曼特尼亚的艺术幻想将所有形式的恐怖和邪恶召唤起来，画家捕捉它们的能力以及击溃它们的女神所拥有的贞洁和"阳刚气概"（狄安娜和帕拉斯代表伊莎贝拉的品质），使这些恐怖邪恶之势得以消解。曼特尼亚此前已经为书房完成了一幅寓言画《帕纳索斯山》（图 121），在他去世时第三幅画才刚刚开始。由曼托瓦诗人帕里德·达·切雷萨拉和威尼斯人文主义者彼得罗·本博为伊莎贝拉收藏的画作所提供的详细肖像画计划，在文艺复兴艺术的语境下显得不同寻常，但是它们在埃斯特赞助的背景下则完全正常，探讨的是一个适合女性赞助人的道德主题：基督教的美德战胜邪恶。

伊莎贝拉还将书房本身设想为一个讨论点：一个可以将当时最优秀艺术家作品进行比较和对比的地方。曼特尼亚知性而枯燥的风

图 121
玛尔斯与维纳斯（也被称为《帕纳索斯山》）

Mars and Venus, known as Parnassus

安德烈亚·曼特尼亚

约 1496—1497 年，布上油彩，1.59 米 × 1.92 米。卢浮宫，巴黎

伊莎贝拉赞助艺术，同时她特别热爱歌曲、音乐和舞蹈（她会弹奏特琴和西特琴，在高音里拉琴方面造诣颇高），这使人们将她与阿波罗和缪斯女神等同起来。在这里，缪斯女神们在阿波罗的伴奏下跳舞歌唱，这些歌舞由战神玛尔斯和爱神维纳斯主持。主题是安宁的和谐——维纳斯一如既往地解除了她的情人战神玛尔斯的武器——唯一的破坏性元素由"翅膀"之间的幽默交流来体现。丘比特将他的吹箭筒对准被戴绿帽的愤怒火神伏尔甘（维纳斯的丈夫）的生殖器，这或许是为了展示一种诙谐的琉善式的旁白。

格开始显得过时，伊莎贝拉在寻找风格可能更加柔和甜美，但又能与曼特尼亚无与伦比的创造力相匹敌的画家。佩鲁吉诺是当时意大利最著名的画家（也是卢卡·凡切利的女婿），有人建议他要"确保作品给自己的声望带来荣誉"，就应该跟曼特尼亚的作品放在一起做对比（信件，1502 年 11 月 22 日）。在经过与一个复杂项目相关的大量通信之后，他磨磨蹭蹭地完成了一幅画作《爱与贞洁之战》（*Battle of Love and Chastity*，1505 年）。在伊莎贝拉看来，这幅画与曼特尼亚"罕见的细腻"手法相比显得有些逊色，而且她对佩鲁吉诺慢吞吞的方式感到恼火。

费拉拉人洛伦佐·科斯塔的画作（图 122）是在伊莎贝拉的妹夫（也是科斯塔的赞助人）博洛尼亚的安东加莱亚佐·本蒂沃利奥的建议下绘制的，安东加莱亚佐也是中间人，并支付了这幅画的费用。科斯塔在博洛尼亚宫廷享有相当大的声望，但人们却发现他是曼托

图122
和平艺术之园（女诗人的加冕）
The Garden of the Peaceful Arts (The Crowning of a Female Poet)
洛伦佐·科斯塔

1504—1506 年，布上油彩，1.64 米 × 1.97 米。卢浮宫，巴黎

这一寓言主题的计划是由帕里德提供的，有人认为这幅画代表着萨福的加冕，萨福是希腊文学中著名的女抒情诗人，她的天赋为她赢得了"第十位缪斯"（一个与伊莎贝拉的主导性精神相联系的角色）的称号。

瓦宫廷的真正宝藏——无论在气质上，还是在他优雅和令人愉悦的风格上。伊莎贝拉没能得到乔瓦尼·贝利尼的作品，她便委托这位博洛尼亚艺术家和金匠弗朗切斯科·弗兰恰创作了一幅画（1505 年从书房移走）。她还寻求联系贝尔纳迪诺·帕里恩托（活跃于帕多瓦，以曼特尼亚的风格创作）和达·芬奇（当时在斯福尔扎宫廷工作）。虽然波提切利和菲利皮诺·利皮也在考虑之中，但伊莎贝拉的选择似乎还是取决于家庭和当地关系及其所具备的美德。当贝利尼的《耶稣的诞生》（现已遗失）抵达曼托瓦之时，被洛伦佐·达·帕维亚称赞为"真正美丽的事物"，画中贝利尼（曼特尼亚的姐夫）"尽了很大努力为自己赢得荣誉，但最重要的是向安德烈亚·曼特尼亚先生致敬。的确，在创新性方面他无法与安德烈亚先生比肩，在

这方面安德烈亚先生是无与伦比的"。

伊莎贝拉给画家设置属于骑士战斗范畴的挑战,现在变成了她可以主持的竞技场。伊莎贝拉喜欢骑士传奇,1492 年在斯福尔扎宫廷,她与具有骑士精神的加莱亚佐·圣塞韦里诺频繁通信,争论查理曼宫廷两位最杰出的圣骑士罗兰与里纳尔多的美德。为了她的书房荣耀,她派出了资深优胜者(帕拉汀伯爵曼特尼亚),其他参赛者受邀加入这个名单,为他们自己的"荣誉"而战。贝利尼经过深思熟虑之后,优雅地退出了这场"比赛",他认识到,在设定好的寓言主题和仿古风格装饰领域,他的作品无法与人相比。提供一些自己充满诗意的创作,他会更开心。1506 年 1 月,彼得罗·本博在给伊莎贝拉的信中写道,尽管贝利尼仍然乐于参与这个计划,但"他不喜欢别人给他写很多细节限制他的风格;正如他所说,他的创作方式是在画中随意徜徉,这样他自己和看画的人都能得到满足"。

伊莎贝拉试图让她的所有艺术家都遵循由曼特尼亚设立的技术典范。除了肖像画计划之外,艺术家还收到绘制作品所要求的各个尺寸、介质的细节(像曼特尼亚那样带有油清漆的蛋彩画),还有一根线(曼特尼亚最大幅肖像的尺寸)。在曼特尼亚去世前的几个月,他写信给伊莎贝拉说,他基本完成了给她书房创作的第三幅画的设计,描绘的是宴会之神科摩斯的故事,"每当我的想象力青睐我的时候,工作就能有进展"。尽管生病,但他还是向伊莎贝拉保证,上帝赐予他的"那一点点才智"不会"减少"。1506 年曼特尼亚去世后,科斯塔被要求着手创作新的版本,这一作品完成于 1507 年至 1515 年之间的某个时间。

伊莎贝拉痴迷于比较(paragone),这也影响到她的穴室物品的收藏。到她去世时,她的书房和穴室装了 1500 多件物品。除了向最博学的宫廷艺术家们寻求建议,她还询问关于洛伦佐·德·美第奇收藏的一组碧玉、水晶和玛瑙花瓶的意见,达·芬奇曾为这些物品绘制过上色素描,并惊叹于"它们令人震撼的丰富颜色"(见图 19)。或许她最珍贵的藏品是普拉克西特利斯的《沉睡的丘比特》,这件作品于 1506 年抵达曼托瓦,与米开朗基罗的当代版

一起展出。她喜爱男性婴儿雕塑和图像——从丘比特到婴儿施洗者约翰（见图 113）——斯蒂芬·坎贝尔将之与个人对童年和生殖主题的投入联系起来。

与此同时，就像书房里的绘画一样，这些图像的模糊性导致了相互冲突的解读，这些解读承认画中具有克制的色情元素。伊莎贝拉的许多委托和收购都聚焦于不同方面的智识性阅读和文学游戏，这在 1500 年左右的宫廷圈子里是得到积极鼓励的。当巴蒂斯塔·菲耶拉将伊莎贝拉直接与曼特尼亚《帕纳索斯山》画中偷情的裸体维纳斯（"与战神玛尔斯在纯洁的床上"，而她戴绿帽子的丈夫在旁观；图 121）联系在一起时，他就越过了宫廷文学世界优雅调情的礼仪界限。

弗朗切斯科于 1519 年去世，伊莎贝拉的儿子费代里科继任成为第五任曼托瓦侯爵，伊莎贝拉这时凭借自身实力成为公认的关键政治人物，她小心地重新定义自己的角色。她一直统治到费代里科成年，1522 年为了适应费代里科的新位置，她搬到了科尔特旧宫更宽敞的房间。在这里，她创造了第二个书房和穴室，以容纳她越来越多的文物收藏，穴室的拱顶装饰着她冷静的格言"既不希冀也不恐惧"（塞内加）。她把之前书房的五幅画搬到新书房里，后来她又将 1527 年之后委托科雷吉奥创作的两幅神话题材的新作品与这五幅画放在一起。

虽然伊莎贝拉被认为委托过许多世俗题材的画作，但在后期她还是委托了一些重要的宗教题材画作。其中最重要的是弗朗切斯科·邦西尼奥里创作的祭坛画（图 123），创作时间约为 1519 年，这一年伊莎贝拉和她忠诚的朋友玛格丽塔·坎泰尔玛都成了寡妇。祭坛画里描绘了奥萨娜·安德烈亚西（1505 年）的宣福礼：伊莎贝拉向教皇的个人请愿确保了奥萨娜的圣徒身份，在她的指导下，詹克里斯托法罗为奥萨娜设计了墓穴（现已被毁）。画中，伊莎贝拉和玛格丽塔穿着寡妇的裙子跪在地上，还有三个多明我会的修女。其中有伊莎贝拉的女儿，伊波利塔。

邦西尼奥里的风格现在也符合伊莎贝拉的目的：巴蒂斯塔·菲

图 123
万福奥萨娜祭坛画
Altarpiece of the Beata Osanna
弗朗切斯科·邦西尼奥里
约 1519 年，布上油彩。公爵宫，曼托瓦

虽然伊莎贝拉的世俗性赞助项目依赖男性顾问和代理人，但她的宗教委托项目却展示了女性网络的力量与支持。这幅祭坛画表现了曼托瓦神秘主义者奥萨娜的宣福礼，描绘了一个紧密相联的女性团体。祭坛画左侧第二个是跪着的伊莎贝拉，和她跪在一起的是她的毕生伙伴玛格丽塔·坎泰尔玛。玛格丽塔当时即将负责伊莎贝拉最重要的项目之一，建造一座奥古斯丁修道院，献给"许愿圣母"（Presentation of the Virgin）。伊莎贝拉的女儿伊波利塔出现在右边的多明我会修女中间（她不顾父母劝阻进入圣温琴佐修道院）。另一个女儿利维亚（Livia）最终成为圣保拉教堂圣克莱尔女修道院（the Clarissan monastery of Santa Paola）的院长。

耶拉于 1515 年发表的拉丁文诗歌《森林志》（*Sylvae*），诗中将邦西尼奥里严肃而深刻的艺术与科斯塔"甜美的伪造与谄媚"做了对比：

> ……科斯塔为你提供美惠三女神，还有维纳斯……但是如果你宁愿要达到那种与灵魂有关的，严肃而隐秘的目标——你说，你没有以邦西尼奥里的大胆方式来画：因为那个是文雅，而这个是把事物画成活的。

LIBRO PRIMO DELLA HISTORIA DELLE COSE FACTE DALLO
INVICTISSIMO DVCA FRANCESCO SFORZA SCRIPTA IN LA
TINO DA GIOVANNI SIMONETTA ET TRADOCTA IN LIN
GVA FIORENTINA DA CHRISTOPHORO LANDINO FIOREN
TINO.

FRAN·SFOR·VIC

M
DX
MII
IIII

PATER PATRIAE

NE TEMPI CHE LA REGINA GIOVANNA SE
conda figliuola di Carlo Re regnaua: perche era suc
ceduta nel regno Neapolitano a Latislao Re suo fra
tello: elquale parti di uita sanza figliuoli. Alphonso
Re daragona con grande armata mouendo di Cata
logna uenne in Sicilia: Isola di suo Imperio. La cui
uenuta excito gli huomini del Neapolitano regno a
uarii fauori: & a diuersi consigli: & non con piccoli
mouimenti di quel regno: Impero che Giouana Regina per molti & uarii
suoi impudichi amori era caduta in soma infamia. Et desperandosi che lei
femina potessi adempiere lofficio del Re: & administrare tanto regno: fece
suo marito Iacopo di Nerbona Conte di Marcia: elquale per nobilita di san
gue: & belleza di corpo: ne meno per uirtu era tra Principi di Francia excel
lente. Ma accorgendosi in breue che quello desideraua piu essere Re: che
marito: & quella non molto stimaua: mosso da feminile leuita lo rifiuto: &
priuo dogni administratice. Questo fu cagione chel suo regno: elquale per
sua natura e prono alle dissensioni & discordie: arrogendouisi e no honesti
costumi della Regina: ritorno nelle antiche factioni & partialita: & comin
cio ogni giorno piu a fluctuare & uacillare. Erano alcuni a quali no dispia
ceua la signoria della dona: perche benche il nome fussi in lei: loro hrent edi
meno comandauono. Altri desiderauano: che Lodouico tertio Duca dangio:
figliuolo di Lodouico e quale era nomato Re di Puglia: & di un altenata
dalla Reale stirpe daragonia: fussi adoptato dalla Regina. Costui poco auati
pel conforti di Martino tertio sommo Pontefice: & di Sforza Attendolo excel
lentissimo Duca in militare disciplina: & padre di Francesco sforza de cui
egregii facti habbiamo a scriuere era uenuto a liti di Campagna: Et cogiun
tosi Sforza: haueua mosso guerra alla Regina. Ma quegli che repugnauano
a Lodouicho: metteuano ogni industria: che Alphonso fussi adoptato in su
gliuolo della Reina: accio che in Napoli fussi tal Re: che con le sue forze eo
di mare & di terra potessi resistere alla possa de Franciosi. Adunque in cosi
uehemete contentione debaroni: & piu huomini del regno: Alphonso chia
mato dalla Reina in herede & compagno del regno: diuene no solo illustre:
ma anchora horribile: Et el nome Catelano elquale insino a quegli tempi
no era molto noto & celebre se non a popoli maritimi: ma inuiso & odioso:
comincio a crescere: & farsi chiaro. Ma & da Lodouico & da Sforza tanto
ogni giorno piu erono oppressi: el Re & la Regina: che diffidadosi nelle pro
prie forze: conduxono Braccio Perugino: el quale era el secondo Capitano
di militia in Italia in quegli tepi co molte honoreuoli coditioni: & maxime

第七章　本地专家与外来人才

"摩尔人"卢多维科治下的米兰和帕维亚

　　1482年前后，莱奥纳多·达·芬奇离开佛罗伦萨（他是佛罗伦萨圣路加画家行会的成员），来到伟大的米兰宫廷碰运气。据他一位早期传记作者说，米兰坚定的盟友洛伦佐·德·美第奇选择达·芬奇为巴里公爵和米兰摄政王卢多维科·斯福尔扎（1480—1508年在位）赠送一份礼物，银质七弦竖琴，因为卢多维科是这门乐器的出色演奏者。达·芬奇和他的天才学生、年轻的音乐家、歌手和演员阿塔兰特·米廖罗蒂一起出发。在这座城市逗留期间，达·芬奇给卢多维科写了一封精彩的自荐信，列举了他所能提供的全部服务，并着重强调他作为一名军事工程师的技能。这封信大概写于1485—1486年，由另一个人起草，展现了达·芬奇如何理解一个伟大的军事宫廷，其各种事务的轻重缓急；这封信也揭示出他自己对一个宫廷职位的看法（受其佛罗伦萨背景的影响）与这种工作实际情况之间的微妙差异——这种情况很少能从直接的方式中产生。

　　在这封信中，达·芬奇提出要设计可移动的桥梁、有顶棚的人

图124
乔瓦尼·西莫内塔《斯福尔齐亚达》的卷首

Frontispiece to Giovanni
Simonetta's *Sforziada*

焦万·彼得罗·比拉戈

1490年。法国国家图书馆，巴黎

《斯福尔齐亚达》是对斯福尔扎统治的颂词，这幅精致的卷首画凸显了卢多维科对侄子詹加莱亚佐的父爱，卢多维科将这一版《斯福尔齐亚达》作为礼物送给他侄子年轻的侍从。在画的右手边，"摩尔人"（卢多维科）从一棵桑树后面出现，拥抱着一棵较小的树（詹加莱亚佐）。它们的首字母"iog"和"I"相应地缠绕在一起。这两个人在页面底部被描绘出来，卢多维科正在宣扬好政府的美德。在他们身后，是卢多维科的主保圣人圣路易，他在保佑着一艘由一个摩尔人驾驶的载着詹加莱亚佐的国家之船。

行道和梯子、攻城机器、能够"制造巨大恐怖和混乱"的迫击炮、海船、坚不可摧的有顶盖的战车、弹弓、投石机以及"其他功效非凡的机器"。他在米兰的那些年设计的精巧武器的图纸有很多都保存下来（图125），尽管人们并不知道这些图纸在多大程度上得到利用。在信的结尾，他又补充了一句——几乎以附言的形式——"我相信，在和平时期，无论公共的还是私人的，我都能在建筑和布局方面，给予无人能比的完美满足感；我能把水从一个地方引向另一个地方……我能用大理石、青铜或黏土做雕塑，我也能画任何可以画的东西，不管他是谁，我都能画。"最后一条是个特别的建议："再次将这匹青铜马交到我手中，这将是领主您的父亲幸福记忆中的不朽荣耀与永恒勋章，这荣耀也属于显赫的斯福尔扎王朝。"

当达·芬奇（1452—1519年）到达米兰时，他可能震惊于共和国的佛罗伦萨与斯福尔扎的米兰公国之间巨大的文化差异。米兰位于广阔的波河平原上游和阿尔卑斯山脚下，是一个伟大的贸易和制造业中心，但它的特点更多体现在军事气质和贵族野心方面，而不是商业交易方面。在地理和政治上，米兰与法兰西、德意志的联系就像它与佛罗伦萨及波河以南的其他意大利城市的联系一样多。波河本身就为都灵、皮亚琴察和费拉拉等主要城市提供河流通道，并很快因达·芬奇协助设计的小水道网络而连接到米兰。

作为仅次于罗马的新基督教帝国的重要中心，米兰早期的神圣与帝国的辉煌已经在圣安布罗斯（大主教，公元374—397年）那里得到确认。斯福尔扎家族及其维斯孔蒂家族先辈所采用的徽章，不仅炫耀着他们丰富的伦巴第文化遗产，还彰显着他们罗马基督教的过去，以及他们与德意志帝国、法兰西和英格兰王室的联系。维斯孔蒂的加莱亚佐二世（死于1378年）与萨伏依的阿马代奥六世的妹妹联姻，其领地横跨阿尔卑斯山地。通过萨伏依、法兰西和英格兰的骑士文化渗透到伦巴第，并随着加莱亚佐的子女与法国和英国王室子女的联姻，在宫廷的意识形态和文化方面打下牢固印记。加莱亚佐的继任者詹加莱亚佐（死于1402年）拥有扩张的野心：只是他的早逝似乎阻止了他成为整个半岛的统治者。此时，詹加莱亚佐已

得到神圣罗马帝国皇帝的许可建立米兰公国；这是因为维斯孔蒂家族是世袭的，也因为帕维亚的首都成了一个县镇，还因为重要领地（贝加莫、布雷西亚、维罗纳和维琴察等）都将在维斯孔蒂的治下。

艺术家与赞助人之间的关系也明显不同于佛罗伦萨。名誉虽然也很重要，但米兰的精英阶层通常更注重效率和团队合作，而不是艺术家的个性。最重要的是高标准地完成工作。这一点在贵族女性扎卡里亚·贝卡里亚与当时的米兰公爵加莱亚佐·马里亚的交流中得以凸显，她要求公爵干预她委托给一群著名艺术家的一个项目，以确保他们都能更有效地融入她的风格。能够融合他人的风格也是一种有助于模仿和吸收最新发展的样式的技艺；所以，当一种像达·芬奇这样的"外来"风格流行的时候，他的伦巴第合作者就善于把他的"样式"融入自己的风格。

佛罗伦萨和米兰都用艺术和隆重庆典来表现"奢华富丽"，但两

图 125
一个石弩的设计（出自《大西洋古抄本》）
Design for a ballistic weapon (Atlantic Codex)

约 1487—1490 年，20.3 厘米 ×27.5 厘米。盎博罗削藏书馆，米兰，《大西洋古抄本》对开第 149 页正面

这个巨大的石弩通过杠杆作用触发开关，它能够发射 100 磅的石头。另一种以弹簧为枢轴的发射器（如图左侧所示）靠槌棒打击释放弹石。

第七章 本地专家与外来人才：
"摩尔人"卢多维科治下的米兰和帕维亚

者在规模和实质上存在显著差异。1471 年，卢多维科的哥哥加莱亚佐·马里亚公爵（1444—1476 年）携妻子萨伏依的博娜（法国国王的小姨子）进入佛罗伦萨，这件事凸显了两地在庆典方面的明显差异。1250 名精心打扮的朝臣，还有 1000 多匹马装饰着红白两色天鹅绒（斯福尔扎的颜色）和金银铠甲，这支耀眼的行进队伍蜿蜒穿过城市来到圣母领报教堂。这一壮观场面估计花费了 20 万杜卡托，远远超过佛罗伦萨自己的盛典，被认为是可耻的铺张浪费和斯福尔扎专制权力的可怕展现。

在米兰本地，巨大的物质财富来自武器和盔甲、羊毛和丝绸的大规模生产，支撑着庞大的宫廷官僚网络、政府官员及当地大量技术娴熟的工匠。斯福尔扎宫廷的行政核心比意大利北部都要复杂，更不用说一个共和国了。在卢多维科的时代，它的机制变得更加复杂：事实上大权在握的秘书们控制着法律、教会事务、外交政策和金融这些关键部门。理论上，这些部门的任命和日常运作都掌握在这些秘书手中；而实际上，只要对自己有利，公爵可以随时进行干预。宫廷远远超越了公爵居所的物理界限，与宫廷其他建筑连接起来。隶属的城镇和领地也是庞大政府网络的一部分，公爵任命专员（Commissario）和其他高级别的公国文官。当地的贵族都有自己的宫殿，他们当中的一些人本身就是重要的艺术赞助人。例如，诗人加斯帕雷·维斯孔蒂的住所就由多纳托·布拉曼特绘制了巨幅"战士"画像的湿壁画。宫廷、教会和社群从不同方面参与重要的市政委托项目，他们对委托作品的要求也各不相同，而艺术家经常处于这个矛盾的中心。一些艺术家选择为更可靠的本地客户工作。

宫廷里有来自伦巴第地区的艺术家、金匠、木雕师、（意大利最好的）石匠以及建筑工程师。宫廷也是奢侈品活跃而贪婪的消费者，这些物品出自当地的工匠，他们从城里著名的甲胄制作者那里购买精美的雕板，以及当地生产的奢华的丝绸、绸缎和织锦缎（图 126）。卢多维科对黄金和珍贵宝石的充满热爱之情，其热爱程度只有在北欧宫廷和那不勒斯王国才能见到，同时，他对古代刻有浮雕的宝石、雕刻的玛瑙、大型徽章、古币以及彩饰书籍等"精致风雅"之物也

具有经验老到的品鉴能力。尽管一些艺术家受到宫廷的青睐，但是在传统上宫廷还是乐于扩大其赞助范围，邀请艺术家或艺术家合伙竞标。然而，卢多维科年轻时曾流亡托斯卡纳，他对艺术表现出浓厚的个人兴趣，托斯卡纳的文化发展给他留下相当深刻的印象。托斯卡纳方言很快被推广为宫廷语言，替代了不太优雅的伦巴第语。卢多维科还强烈地意识到艺术在"创造贵族"中的作用，以及佛罗伦萨的美第奇家族和罗马的德拉·罗韦雷家族成功的文化政策。1494年，当美第奇家族被赶下台时，卢多维科试图用洛伦佐·德·美第奇曾经辛苦收藏的所有"珍贵而便于携带的东西"来装饰他的地下宝藏。

15 世纪 90 年代早期，在卢多维科·斯福尔扎的斯福尔齐斯科城堡的金库门槛上，绘着一幅神话巨人——有 100 只警觉眼睛的阿尔戈斯——（图 127）的湿壁画。这幅壁画被认为主要由布拉曼特（约 1444—1514 年）在其米兰追随者布拉曼蒂诺的帮助下创作的，是斯

图 126
带有鹈鹕寓言主题的祭坛正面
Altar frontal with the
Allegory of the Pelican

约 1550—1650 年，彩色丝绸，金和银，90 厘米 × 254 厘米。波尔迪·佩佐利博物馆，米兰，1883 年购进，编号 Inv.56

这块设计精美的丝绸布料上绘有一只鹈鹕，正在用自己乳房里的血喂养雏鸟（象征救世主基督），用金银丝线织成的明亮的五角形火焰（代表圣灵）使这块丝绸充满生机。它很可能来自感恩圣母教堂：这类奢华的布料都是卢多维科和贝亚特里切捐赠的礼物。

福尔扎财力最露骨的表现之一。画中用前缩透视法戏剧性地展示了这位公国金库管理员，站在一条长长走廊的尽头，手里拿着一根棍子。在他的下方，是一个单色仿青铜浮雕（bronzo finto）的小圆盘，上面画着一位负责称量黄金的君主。在奥维德的神话故事中，阿尔戈斯被强盗的保护神墨丘利砍下头，但这幅画是对奥维德神话的大胆颠覆，画中阿尔戈斯似乎取得了胜利。在他的右手上有墨丘利权杖的痕迹，权杖上有绿色的毒蛇缠绕，这与斯福尔扎的前任维斯孔蒂的家族纹章相关联。

这幅湿壁画说明了卢多维科艺术赞助的几个关键主题。首先是加强斯福尔扎意识形态时使用的古典或帝国的意象。然后是对风格连续性的强调：布拉曼特（乌尔比诺附近一个村庄的农民的儿子，后来发展成为一名才华横溢的画家-工程师-建筑师）轻松地将宫廷青睐的艺术家的风格融入他自己英雄史诗般古典式的视觉呈现，这里宫廷青睐的艺术家风格包括温琴佐·福帕绘画中的帕多瓦/费拉拉元素，以及克里斯托福罗和安东尼奥·曼泰加扎雕塑中棱角分明的创作手法。与此相平行的是，在图像上强调与此前维斯孔蒂政权的政治连续性（迄今为止的一项自觉政策）。阿尔戈斯湿壁画还揭示了斯福尔扎艺术政策的另一方面：利用外国人来培养当地艺术家的专业技能，反之亦然。

最好的学习方式就是合作，这对于伦巴第的大师们来说是个自然而然的过程。以透视技法闻名的布拉曼特可能与当地画家布拉曼蒂诺合作过，后来布拉曼蒂诺撰写了自己的透视法论著。这一过程并不是宫廷特有的：达·芬奇到米兰之后的第一个委托项目（1483—1485 年）是为无玷受孕兄弟会绘制作品，合同中规定他与米兰的两兄弟埃万杰利斯塔和安布罗焦·德·普雷迪斯（后者是卢多维科的宫廷画家）一起工作。合作的结果就是板上油画《岩间圣母》（图 128），这是一幅非凡而神秘的伟大杰作，画中沉郁的地质景观，明显柔和的主色调和大胆的明暗对比（具有感染力的明暗对比）受佛兰德斯风格影响，这些设计明显是为了给米兰的社会环境带来深远影响（无玷受孕会成员中有几位重要的廷臣）。

图 127
百眼巨人阿尔戈斯，在罗凯塔
Argus Panoptes, in the Rocchetta
布拉曼特、布拉曼蒂诺
约 1490 年，湿壁画，米兰。宝物室（Sala del Tesoro），斯福尔齐斯科城堡

人们通常认为这件作品的大部分是出自布拉曼特之手，但关于这件作品的归属仍存在争议。宏伟的建筑构思与复杂的透视是布拉曼特熟练技术的典型代表。阿尔戈斯（其脸部在卢多维科统治期间修建拱顶过程中被损坏）的两侧是"斑岩"圆形雕像，上面刻画着墨丘利用音乐哄骗阿尔戈斯睡着，然后将他杀死。画中的孔雀在阿尔戈斯被斩首之后"继承"了他的100 只警惕的眼睛，栖息在两侧。湿壁画上的题铭现在几乎难以辨认，这幅画也促进了对斯福尔扎宝藏和国家的保管工作。

图 128

岩间圣母

Virgin of the Rocks

莱奥纳多·达·芬奇

约 1483—1485 年，板上油彩，转移到布上，199 厘米 × 122 厘米。卢浮宫，巴黎

达·芬奇这幅《岩间圣母》的最初版本——他在米兰完成的第一幅画——构成了圣方济各大教堂多联画屏的一部分。他与米兰的埃万杰利斯塔和安布罗焦·德·普雷迪斯兄弟一起完成这幅祭坛画；安布罗焦是一位肖像画专家（见图 6），当时已在斯福尔扎宫廷名声大震。毫无疑问，达·芬奇希望这项显赫的委托项目和德·普雷迪斯家族的高层关系，以及自己非凡的艺术才能，能够加快他的进度。然而，这幅神秘的、具有复杂图像学意义的作品似乎并没有得到无玷受孕会的认可，其主要原因在于他们的付酬制度无法与达·芬奇非凡的个人贡献（为他的同伴所认可）相匹配。法律纠纷接踵而至，直到 1506 年至 1508 年，这幅画的第二个版本（现藏于伦敦的英国国家美术馆）才被安装上——很可能是作为直接的替代品。

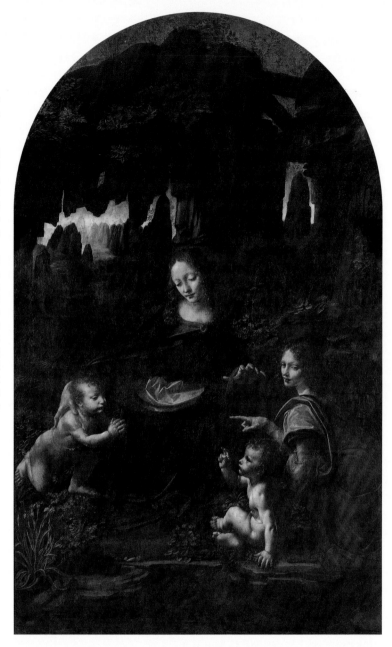

在这项重要的委托项目（包括给整体祭坛画的雕刻部分上色）中，德·普雷迪斯兄弟的参与也说明家族纽带在米兰艺术圈与在公爵和贵族圈里一样重要。部分原因是米兰的行会体系相对薄弱；在佛罗伦萨和威尼斯，行会是城市经济生活的主导力量，保护行会成员不受外部竞争的影响，并通过严格控制保证艺术生产的质量；在

米兰，行会提供的保护是有限的，无法抵制"外来者"涌入进来寻找赞助人。很多当地的艺术家和廷臣在宫廷里拥有职位，更多是因为他们的父母或亲戚之前也曾在那里工作。

索拉里父子（及女婿）事务所（the firm of Solari and sons）在斯福尔扎时代产生了最重要的建筑师和雕塑家，并垄断了所有主要建筑项目的工程。他们将工程分包给其他工匠，将砖石从一座建筑转移到另一座（主要是从大教堂转移到帕维亚切尔托萨修道院，也从斯福尔扎城堡转移过来），他们还经营陶土模具和雕刻品方面可以盈利的副业，并且根据档案记载，他们还将可观的收入投资到羊毛贸易。即将签订合同的消息很快就通过家族的小道新闻传开了；圭尼福尔特·索拉里从他的父亲乔瓦尼那里继承了大教堂和伟大的切尔托萨修道院的建筑师职位，当他听说切尔托萨新雕塑立面即将被委托（1473 年），他随即通知了未来的女婿乔瓦尼·安东尼奥·阿马代奥。阿马代奥迅速与他的姐夫拉扎罗·帕拉齐、乔瓦尼·贾科莫·多尔切博诺以及其他杰出的工匠组成了一个利润分享联盟，并投标接受了这份工作。

达·芬奇与斯福尔扎纪念碑

对于大型的市政和宫廷委托项目来说，艺术家自己组织这样的联盟并参与竞标是很正常的做法。因此，对于卢多维科来说，接受达·芬奇的提议，恢复这个项目，为他的父亲建造一座骑马雕像的纪念碑就显得有些不同寻常。从 1484 年初与佛罗伦萨的洛伦佐·德·美第奇的往来信件中可以看出，卢多维科曾试图聘请公认的青铜制作技艺专家，能以精湛的佛罗伦萨技术特色进行创作。第一封信明确要求洛伦佐派雕塑家去米兰。有两位最有资格的艺术家：杰出的青铜雕塑家安德烈亚·德尔·韦罗基奥（达·芬奇的老师），当时正在威尼斯为佣兵队长巴尔托洛梅奥·科莱奥尼（斯福尔扎的宿敌）制作骑马纪念碑；还有安东尼奥·德尔·波拉约洛，他不久接受了为教皇西克斯特四世修建青铜陵墓的委托。由于这两位

艺术家都无法保证为卢多维科工作，他大概就认为达·芬奇是仅次于这两位艺术家的最佳人选，当时达·芬奇可能已经参与了科莱奥尼项目的初始阶段。达·芬奇从青年时代就开始从事雕塑创作，他可能与他的学生和亲密伙伴乔瓦尼·弗朗切斯科·鲁斯蒂奇一起参与制作了佛罗伦萨洗礼堂北门大型青铜雕塑群《施洗者圣约翰向利未人和法利赛人布道》(*St. John the Baptist Preaching to a Levite and a Pharisee*)。然而，后来，将这样一个雄心勃勃的计划只托付给达·芬奇，卢多维科似乎感到非常担忧。

建造骑马纪念碑的目的是卢多维科复杂文化政策的核心，他迫切需要确立斯福尔扎家族统治的合法性，并为斯福尔扎王朝创建一个高贵的谱系。纪念碑是为了纪念王朝的奠基者，伟大的佣兵队长弗朗切斯科·斯福尔扎（1450—1466年在任），他在菲利波·马里亚·维斯孔蒂去世（1447年）以及短暂的安布罗斯共和国后夺得政权。他对公国领地并不稳固的统治（他娶了菲利波·马里亚唯一的孩子比安卡·玛丽亚，一个没有合法继承权的私生女）因其掌握的全部军事和政治技巧得到加强。弗朗切斯科没有贵族血统——他当兵的父亲用"Sforza"（意为"武力／力量"）这个名字来宣传家族的军事专长——但他却成为意大利最伟大、最富有强国之一的统治者。他与从前的战友们一起，在意大利半岛上打造政治和婚姻联盟，并与妻子一起建立起一个备受尊敬和有影响力的政权。

弗朗切斯科·斯福尔扎在马基雅维里的《君主论》中是最受推崇的着眼于现实利益的统治者。经过三个月的围攻，他在米兰贵族雇主的资助下，"利用他人的弱点"夺取了政权。然而，在"凭借自己伟大的特殊才能"取得这一成就之后，他又不费力气地保持着"千辛万苦"获得的权力。马基雅维里认为，这是因为他不再依赖财富，也不再屈服于机会主义；相反，他将自己的野心限制在获取他可以合理控制的领土上，并且只发动出于自卫的战争。他是一个典范，许多领主（包括他的继任者）本可以好好效仿。

弗朗切斯科死后，他挥霍无度、风流放荡的儿子加莱亚佐·马里亚设计了这座骑马纪念碑。加莱亚佐·马里亚是一位伟大的艺术

赞助人，尤其喜爱赞助音乐艺术。1473 年 11 月，公爵项目的代理专员巴尔托洛梅奥·加迪奥被指派一项任务，就是找到一位艺术家制作真人大小的青铜雕像。在搜寻了当地人才之后，代理专员没有发现任何一个在"青铜制造"方面有经验的人，于是他被指示去更远的地方寻找。加莱亚佐·马里亚有充分理由以这样的方式纪念斯福尔扎家族的首位公爵。神圣罗马帝国皇帝腓特烈三世还没有承认斯福尔扎统治的合法性。公爵被残忍谋杀，这个项目也被终止，直到15 世纪 80 年代由卢多维科重新恢复。

加莱亚佐·马里亚被暗杀后，他的妻子萨伏依的博娜摄政，直到他们 7 岁的儿子詹加莱亚佐——加莱亚佐·马里亚的合法继承人——成年。但是加莱亚佐·马里亚的两个兄弟卢多维科和短命的斯福尔扎·马里亚都各有野心。兄弟俩在一次密谋失败并短暂流亡之后，与博娜达成和解（之后又将她赶下台，处决了她信任的顾问）。1480 年，卢多维科确立了自己作为米兰及其领地的摄政地位，表面上是代表这个男孩实行统治。他是一个拥有强大智慧的人（其基础来自佛罗伦萨的弗朗切斯科·菲尔佛指导下的人文主义训练），但他并不是一个军人。巨大的骑马纪念碑象征着斯福尔扎的强大势力，在这样的象征保护下，在教会、市民和贵族群体的支持下，他相信自己可以通过外交手段和敏锐的智慧实现自己的目标。这座伟大的骑马纪念碑可以被视为在这样的背景之下进行复建，即卢多维科作为弗朗切斯科·斯福尔扎的儿子，宣布合法拥有公国的统治权，这与作为孙子并与之竞争权力的詹加莱亚佐形成对比。

达·芬奇似乎是在写信之后不久的 1485—1486 年，就开始为斯福尔扎的纪念碑绘制素描草稿。最初的设计特色是一匹马站在倒下的敌人上面（可能是以安东尼奥·德拉·波拉约洛早些时候的想法为基础，可以追溯到这个项目最初的讨论阶段），这是一个充满非凡活力的形象，依据的是古罗马著名的"驯马师"雕像，但就青铜铸造而言，技术难度很大（图 129）。随着项目的推进，它从一个真人大小的纪念碑转变为一座政治性巨像和技术奇迹——卢多维科计划的雕塑超过 7 米高，重约 72000 千克。到 1489 年，达·芬奇被委

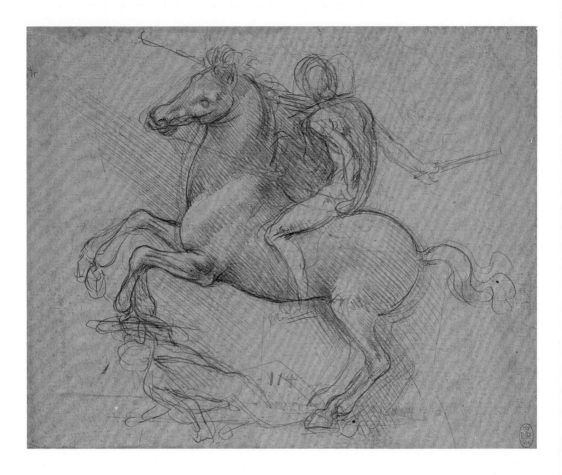

图 129

为斯福尔扎纪念碑而作的设计

Design for the Sforza
Monument

莱奥纳多·达·芬奇

约 1485—1490 年，蓝色特制纸上的金属尖笔，15.2 厘米 × 18.8 厘米。皇家藏书馆，温莎

这幅早期的设计图展现了马站在倒下的敌人上面（倒下的敌人为马的前蹄提供支撑）。马上的队长向后转身（督促他的部队前进），他左手握着缰绳，右手拿着指挥棒。他转身的姿态与马头的扭转形成对比。事实最终证明，铸造这样一个设计复杂的纪念雕像还是过于复杂了。

托制作一个模型，但是卢多维科似乎已经在怀疑这个雄心勃勃的设计能否成功，或者是否单枪匹马就能实施。这种态度与达·芬奇相信个人力量的佛罗伦萨信念相抵触。就在这时，洛伦佐·德·美第奇又收到了卢多维科的一封信，信中说，由于他想要一件"最高级"的作品，他希望洛伦佐能派一两名"擅长这类工作的"艺术家过来。然而，到 1490 年 4 月，达·芬奇重新思考了他的设计，将米兰第二大城市帕维亚的古代骑马纪念碑作为起点。他被这座纪念碑不可思议的运动感吸引——"小跑的姿势几乎可以体现一匹自由的马的特质"，也为马和骑手之间被压抑的紧张关系所吸引。此时的达·芬奇已被宫廷雇佣，住在旧宫（Corte Vecchia）。

达·芬奇结合古伦巴第人的灵感，对他主要的米兰赞助人、卢多维科的队长、未来的女婿加莱亚佐·圣塞韦里诺的马厩以及斯福

尔扎宫廷另一位上层贵族马里奥罗·德·吉斯卡尔迪（达·芬奇为他设计了宫殿）的马厩，进行了详细的解剖学检查和测量。图纸和笔记展现出他在青铜铸造技术方面的丰富知识（图130），但也显示出其构想的本质是近乎乌托邦的。1493年11月当卢多维科的侄女嫁给马克西米利安皇帝时，一个巨大的黏土模型仍然在达·芬奇的旧宫工作室。模具准备好了，一个特殊的铸造坑也设计好了，甚至连模型也打包好以便运输。

一年后，分配给达·芬奇用来铸造纪念碑的青铜给了埃尔科莱·德·埃斯特公爵，作为法国入侵意大利之后的防备措施。这座纪念碑从未在预期地点——斯福尔扎城堡入口对面的三角堡——铸造或竖立起来。1495年，卢多维科被迫抵押价值15万杜卡托的珠宝，从威尼斯人那里获得这一数额的三分之一的贷款。到1497年，达·芬奇对这匹马的进度"延迟"感到绝望。这时，达·芬奇在一封信中抱怨缺少资金支持，他在信中提到，尽管他为公爵工作得到了报酬，但是他没有定期收到工资。然而，他这时是卢多维科城市项目的关键人物，他分析了宫廷一些最著名的建筑，并为斯福尔扎城堡前面一座新的广场制作模型，这是按照菲拉雷特设想的"斯福尔扎城"（弗朗切斯科·斯福尔扎命名），创造完美城市之宏大计划的一部分。菲拉雷特的灵感来自接近"维特鲁威"式完美的，环绕米兰的圆形城墙。

大约1497年，达·芬奇起草了另一封非同寻常的信，让一位赞助人或地位较高的朋友代表他寄出。这封信是写给皮亚琴察所属地区的建筑代理专员的，那里正在为大教堂规划铜门。到这时，达·芬奇对这个公国的公爵和城市如何运作项目已经了解了很多。达·芬奇在信中提到从宫廷流传下来的偏袒制度以及宫廷对低级粗俗的"当地人"的倚

图130
为斯福尔扎马雕塑设计的一个铸造坑
Design for a casting pit
for the Sforza horse
莱奥纳多·达·芬奇

约1493年，蘸水笔和墨水，21厘米×14.4厘米。西班牙国家藏书馆，马德里，编号Ms 8936，对开第149页正面

达·芬奇这页笔记上的草图显示了从上方视角往下看的铸造坑（往下可以看到这匹马的外部铸模的下腹部），铸造坑紧邻着两个方形和两个圆形的炉窑。这些设计原本是为制造大炮而熔化青铜的。草图的下方显示了马（后来改为更实用的设计）是如何被倒置浇铸的，熔化的青铜通过管子注入马的颈部和体腔。

重，信中显示出他对这些情况的失望与不满。通过竞聘获得这个职位的人被解雇了，因为他们没有接受过青铜制造的训练："这一个是陶工，那一个是铁甲制造者，这一个是铸钟工人，而另一个是敲钟人，还有一个甚至是投弹手。"最糟糕的是，在这些竞聘者中有一个在为公爵工作的人，一直吹嘘他可以从公爵的农业关税那里得到好处，并以此作为他的"谈资"。达·芬奇自身的资格来自他是"制作弗朗切斯科公爵青铜马"的佛罗伦萨艺术家。但正如达·芬奇这时意识到的，艺术价值并不总是首要考虑要素。

这个时候的达·芬奇并没有得到多少声望显赫的公爵的项目委托，但他显然是卢多维科家族中有价值的一员。他参与了各种各样的宫廷娱乐和装饰项目，为他们设计比武和壮观盛大的戏剧演出的布景。达·芬奇为卢多维科的情妇兼缪斯切奇莉娅·加莱拉尼画了一幅令人愉悦的、可爱的肖像画（图131），这幅画或许巩固了达·芬奇与卢多维科的关系，还激发了宫廷诗人贝尔纳多·贝林乔尼的灵感，创作出一首十四行诗。这位诗人不仅因切奇莉娅明亮的眼睛而感到目眩神迷，还赞美画中的她似乎正在"倾听"：也许达·芬奇就是想展示她在倾听音乐或诗歌本身（切奇莉娅是一位颇有名望的诗人）。从这个意义上说，她可以被视作瓜里诺的现代缪斯。

切奇莉娅被放大的优美而纤细的手抚摸着一只银鼠（图示了触觉）。这只动物是后来添加的，然后被精心塑造成一只绝美的，覆有白色皮毛和强健肌肉的动物，在这幅画绘制的后期，这只动物可能指代公爵自己：卢多维科被贝林乔尼描写为"意大利的摩尔人，白色的貂"（卢多维科曾于1486年被费兰特授予银鼠骑士称号）。它也可能是双关语，暗指切奇莉娅的名字，"gallee"在希腊语中是"银鼠"的意思——同时也象征着她的纯洁和谦逊。更有争议的是，这可能意味着切奇莉娅怀孕了——从古代起，黄鼠狼就与助产和"保护"分娩的妇女有关。这幅肖像画的灵感来自佛兰德斯的范例，与米兰官方宫廷肖像画的正式模式截然不同（见图6）。切奇莉娅自然的扭转姿势体现了达·芬奇所擅长的优雅（grazia）气质：他本人曾建议这位画家将画中人物拉长，使其显得精致，以表现"优雅的魅

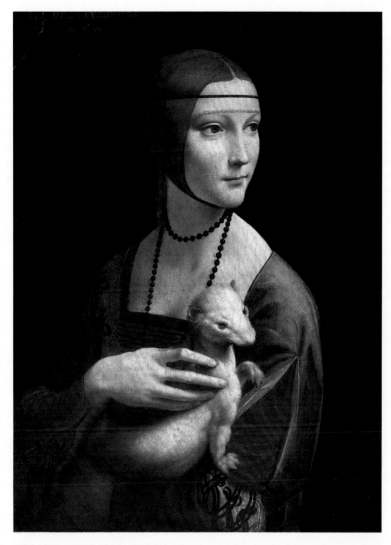

图 131

切奇莉娅·加莱拉尼肖像（抱银鼠的
女士）

*Portrait of Cecilia
Gallerani (The Lady with an
Ermine)*

莱奥纳多·达·芬奇

约 1489—1490 年，板上油彩，53.4
厘米 × 39.3 厘米。恰尔托雷斯基博
物馆，克拉科夫

卢多维科的情妇切奇莉娅·加莱拉尼
是一位有天赋的作家，也是一位艺
术、文学、哲学和音乐的女赞助人。
达·芬奇为她绘制的肖像画，为宫廷
女性画像创立了一个惊人的新的典
范，切奇莉娅形容达·芬奇"无与伦
比"。被瞬间捕捉到的，沉思中带着
一抹微笑的她，是真正的"写生"作
品。伊莎贝拉·德·埃斯特后来还要
求借这幅画（尽管切奇莉娅提醒她，
画上的自己要年轻得多，现在她已经
"完全变了"）。1489 年，切奇莉娅大
约 15 岁的时候成为卢多维科的情妇，
在这幅肖像绘制之时她可能已经怀孕：
她的孩子于 1491 年 5 月 3 日出生，
就在卢多维科与贝亚特里切·德·埃
斯特结婚的几个月之后。

力"（leggiadria），将双臂放松，并确保身体的任何部分"都不会与
旁边的部分呈直线排列"。

　　大概就在这个时候，达·芬奇成为米兰学院非正式的一员，该
学院由艺术家、诗人、音乐家和人文主义者组成，可能由卢多维
科·斯福尔扎赞助。最近在一份 1513 年手稿中发现的成员名单包括
布拉曼特、金匠和奖章铸造者卡拉多索、诗人加斯帕雷·维斯孔蒂和
贝林乔尼。后来的一组版画，题字为"达·芬奇学院"（ACADEMIA
LEONARDI VI [N] CI），装饰着错综复杂的迷宫一样的打结图案

（图 132），根据瓦萨里的说法，达·芬奇"浪费了时间"。切奇莉娅礼服的上身和她住所的一个房间也装饰了类似的图案。通过设计如此复杂的装饰性作品［也许是关于芬奇（vinci）、维科（vinco）和维科洛（vincolo）的双关语］，达·芬奇证明了自己是完美的宫廷伙伴。

卡斯蒂廖内在《廷臣论》（1528 年）中对宫廷生活的理想化描绘表明，对一个主题进行详细阐述的能力——机智、轻松的交谈，以及设计新的和意想不到的乐趣——备受推崇。达·芬奇是这些宫廷消遣活动的绝对大师，擅长设计视觉的和语言的双关语及笑话、复杂的寓言、新的乐器、数学难题和令人惊叹的装置发明，同时也是音乐即兴创作和讽刺漫画创作的专家。卢多维科的宫廷特别喜欢深奥的象征主义和智力谜题。在双关语艺术中，有一个小杰作是达·芬奇创造的句子，其中包含了对"摩尔人"（moro）这个词的五种文字游戏。"摩尔人"是卢多维科的昵称（源自他的教名"Mauro"，以及他明显的深色肤色、头发和眼睛）。

1490 年 1 月，贝林乔尼称赞达·芬奇在为他的诗剧《天堂篇》演出设计的布景中展露的"伟大的才华和技巧"。这场盛大的戏剧在斯福尔扎城堡上演，为庆祝年轻的詹加莱亚佐和阿拉贡的伊莎贝拉结婚（确保了与那不勒斯的重要联盟），演出布景包括在一个闪闪发光的金球里旋转的行星。第二年，1491 年 1 月 17 日卢多维科和贝亚特里切·德·埃斯特的婚礼在帕维亚举行，达·芬奇与许多其他艺术家参与了这次盛大庆典。他在米兰的主要赞助人加莱亚佐·圣塞韦里诺的宫殿里展示了他的奇妙发明，其中包括"一匹神奇的马……全身覆盖着黄金鳞片，艺术家给它涂上像孔雀眼睛一样的颜色"。达·芬奇写道："孔雀的装饰象征着一种美，这种美来自它服务的公爵的仁慈。"然而，对于这对新婚夫妇来说，更持久的装饰来自伦巴

图 132
打结设计
Knot design
仿莱奥纳多·达·芬奇
约 1495 年，雕版画，29 厘米 × 21 厘米。大英博物馆，伦敦

达·芬奇带有字体的打结设计与布拉曼特的一项艺术发明有关——可能是为了展示艺术和智识上的精湛，同时也暗示了"联结"和"纽带"（vincoli）。

第的两位著名艺术家贝尔纳多·泽纳莱和贝尔纳迪诺·布蒂诺内，他们按照詹加莱亚佐的指示装饰了斯福尔扎城堡的舞厅（贝亚特里切在婚礼后一周使用了这个舞厅）。

切尔托萨修道院、感恩圣母教堂和斯福尔扎城堡

卢多维科与 15 岁的贝亚特里切成婚，以及埃斯特和斯福尔扎两大家族的联姻，激发出大量的艺术委托项目，这些项目受到贝亚特里切不可抑制的活力、敏捷的智慧以及费拉拉和那不勒斯宫廷人文主义文化的影响。15 世纪 90 年代起，卢多维科充满信心地开始一系列重大项目，旨在重申他与维斯孔蒂家族的联系，强调斯福尔扎王朝的独立性，并意图与洛伦佐·德·美第奇和他自己的岳父埃尔科莱·德·埃斯特公爵等统治者取得的成就相抗衡，他与后者保持着密切关系。两座陵寝教堂成为他政治和艺术野心的焦点：位于帕维亚的被称为切尔托萨（图 133）的伟大修道院，一直都是维斯孔蒂公爵的墓葬之地，而感恩圣母教堂是卢多维科打算修建自己陵寝的地方。

早在 1483 年，卢多维科决定重建圭尼福尔特·索拉里刚完成的

图 133
切尔托萨修道院的外立面，帕维亚
Facade of the Certosa,
Pavia

帕维亚的切尔托萨修道院因为有伦巴第文艺复兴中最杰出人物的参与而引以为豪。这些人包括阿马代奥、克里斯托福罗·曼泰加扎和多尔切博诺。阿马代奥的早期作品就是为切尔托萨修道院做准备的，当他与人联合负责外立面的重新设计时（从 15 世纪 90 年代初开始），他已经拥有了强大的实践基础、声誉、才能和联系网络。数十名工匠致力于外立面华丽而丰富的雕塑装饰——这是当时伦巴第建筑的特点。

多明我会感恩圣母教堂，1492 年 3 月起，他似乎有意将这里作为他的陵寝礼拜堂。1492 年 3 月 29 日，圣母堂新唱诗席的奠基石完成铺设，圭尼福尔特·索拉里的教堂逐渐被纳入其中。在切尔托萨修道院和感恩圣母教堂的修建中，杰出的宫廷建筑-工程师阿马代奥发挥了主导作用。他是一位训练有素、经验丰富的雕塑家，他的建筑特色是将建筑结构与华丽的雕塑装饰结合在一起。

为切尔托萨修道院修建的卢多维科祖上詹加莱亚佐·维斯孔蒂（图 134）的宏伟陵寝被委托给罗马雕塑家、人文主义者、文学家和廷臣詹克里斯托法罗·罗马诺，他已经成为贝亚特里切·德·埃斯特

图 134
詹加莱亚佐·维斯孔蒂在切尔托萨修道院的陵寝
Tomb of Giangaleazzo
Visconti in the Certosa
詹克里斯托法罗·罗马诺、贝内代托·布里奥斯科

1492—1494 年，大理石。切尔托萨修道院，帕维亚

在遗嘱中，詹加莱亚佐·维斯孔蒂公爵决定他的陵墓应该占据主祭坛后面的空间。然而最终他的陵墓在 15 世纪 90 年代进行修建时（公爵的遗体直到 1473 年才被转移到切尔托萨修道院），占据的是南耳堂的右侧位置。这一宏伟的理念由两种巧妙的互补风格实现（加上 1562 年额外制作的雕像），其主题重点是詹加莱亚佐的领土征服——由詹克里斯托法罗煽动人心的战斗主题浮雕讲述出来——还有为纪念他在市政及宗教领域的博学与开明的赞助而雕刻的场景。

随行人员中不可或缺的一员。詹克里斯托法罗在指挥陵寝修建和修道院其他古代风格的雕塑的装饰工作时，也作为一名活跃的歌手，与贝亚特里切和她的唱诗班在中心城市巡回演出。他的古典学识也很受欢迎：他建议统治者购买古董；视察罗马教皇尤里乌二世（与米开朗基罗一起）新出土的希腊化风格杰作《拉奥孔》（见图 150）；他还是卡斯蒂廖内《廷臣论》中为雕塑辩护的代言人。

卢多维科在这类事情上的品味是毋庸置疑的，但他的政治判断也并非一贯正确。修建陵墓的理由是为了维护维斯孔蒂-斯福尔扎政权的连续性，从而维护斯福尔扎统治的合法性。然而，卢多维科纪念的第一任维斯孔蒂公爵，也是法国人依靠其统治米兰的人。詹加莱亚佐的女儿嫁给了法国国王查理五世的儿子，他们的孙子奥尔良公爵路易，没过多久就明确了他对米兰公国的权利。卢多维科可能很快意识到他艺术策略的危险，因为陵墓并没有被放置在原本要放的突出位置。

詹加莱亚佐·维斯孔蒂（1351—1402 年）与法国宫廷的密切关系（詹加莱亚佐娶了瓦卢瓦的伊莎贝拉，法国国王约翰二世的女儿）对公国的艺术赞助产生过持久的影响。他在帕维亚的伟大城堡是由他的父亲加莱亚佐二世建造的，它是最强大的防御建筑之一，但它的装饰用的是法国城堡的华丽风格。城堡中带围墙的花园，占地超过 13 平方英里，是宫廷的重要娱乐场所之一。这里饲养着成千上万的鹿、鹧鸪和野兔，公爵和他的廷臣们每次在这里狩猎都是满获而归。这里的喷泉、亭台楼阁和宽阔的林荫大道，为各种娱乐消遣提供场所。詹加莱亚佐以帕维亚（著名大学和维斯孔蒂藏书馆所在地）为其宫廷中心，开始建造宏大的切尔托萨修道院，他的陵墓就在与花园交界的地方。用一位帕维亚历史学家的话来说，詹加莱亚佐典型的领主要求已经得到满足："有一座宫殿供他居住，有一座花园供他消遣，还有一座教堂供他祈祷。"切尔托萨修道院的宫廷性质甚至影响到修士的房间，这些房间被改造成带有花园回廊的"廷臣的小屋"。

1491 年，卢多维科除了委托建造曾祖父的陵墓，还决定以最辉

煌的方式完成切尔托萨修道院的外立面。余下的砖石结构由卡拉拉大理石覆盖，并装饰着各种雕塑。这项工作由阿马代奥负责，他在同事多尔切博诺的协助下，采用越来越受人青睐的模仿古典风格的形式和装饰。在威尼斯和帕多瓦之后，伦巴第的工坊相对缓慢地接受了佛罗伦萨大师所倡导的仿古风格：菲拉雷特精致的古代花环，本来用于装饰弗朗切斯科·斯福尔扎重建的斯福尔扎城堡，却被石匠们拒绝了，因为这些花环不仅昂贵、耗时，还"不能防风雨"，菲拉雷特作为弗朗切斯科伟大的社区医院建筑师还是被弃之不用，尽管他的设计曾经被采纳。然而到 15 世纪 90 年代，伦巴第的工匠已经积累了大量古典形式和母题（效仿阿马代奥从钱币、浮雕宝石等类似物品中挪用图像的做法）。

卢多维科还对切尔托萨修道院内部装饰的工程委托兴趣浓厚。来自皮埃蒙特的画家安布罗焦·达·福萨诺（又名贝尔戈尼奥内，约 1453—1523 年），被任命负责整个工程的大规模协调工作。这一内部装饰工程包括充满幻想色彩的竖框窗棂，里面布满了彩绘的修士；有与乌尔比诺媲美的木质镶嵌画的唱诗班席位；还有贝尔戈尼奥内与其兄弟贝尔纳迪诺合作绘有湿壁画的天花板。贝尔戈尼奥内制作了精美的镀金祭坛，并用两幅王朝时期的湿壁画装饰了教堂两侧的耳堂：一幅是詹加莱亚佐·维斯孔蒂在他的儿子菲利波·马里亚、乔瓦尼·马里亚和加布里埃莱·马里亚的陪伴下向圣母展示切尔托萨修道院的模型（图 135）；另一幅表现的是《圣母加冕》，弗朗切斯科·斯福尔扎和卢多维科本人位于两侧。这两幅湿壁画以同等程度分别赞美了维斯孔蒂家族和斯福尔扎家族，同时也揭示了卢多维科对斯福尔扎王朝日益增长的独立力量充满信心。

他在这方面的政治手段很快取得了成果。他的第一个儿子和继承人埃尔科莱（很快被重新命名为马西米利亚诺，以纪念卢多维科与神圣罗马帝国的联系及庇护人）的出生，使他更加专注于自己公国的安全。第二年，博娜的儿子詹加莱亚佐刚成年就去世了（据说是肺病）。詹加莱亚佐死后，神圣罗马帝国皇帝马克西米利安将公国授予卢多维科，这是第一次正式承认斯福尔扎的合法性。在一段适

当时间的哀悼之后，1495 年卢多维科正式被宣布为公爵。然而，个人悲剧很快发生。1496 年，卢多维科心爱的非婚生女儿比安卡突然去世，就在几个月以前她刚刚被赋予合法地位并嫁给加莱亚佐·圣塞韦里诺。一幅精致的彩色粉笔肖像画描绘的可能就是她，最近马丁·坎普（Martin Kemp）认为这幅画是达·芬奇的作品（图 136）。第二年，21 岁的贝亚特里切死于难产，儿子胎死腹中。1497 年 5 月，切尔托萨修道院终于被奉为圣地，正门两侧由阿马代奥和多尔切博诺制作的浮雕纪念了这次封圣活动。但是，卢多维科的艺术政策已经有了决定性转变，不再赞美其王朝的维斯孔蒂血统。

　　1497 年，卢多维科委托雕塑家克里斯托福罗·索拉里为他和他已故的妻子建造一座华丽的双人陵墓（图 137），它将被安置在感恩圣母教堂的新唱诗班席位。同年的一份文件提到，几乎所有的专业建筑师都被咨询过关于感恩圣母教堂的改建问题，并被要求"检查并制作立面模型……并根据主礼拜堂［唱诗班］的比例调整教堂"。

图 135

圣母、圣子与敬献切尔托萨修道院模型的詹加莱亚佐·维斯孔蒂

Madonna and Child with Giangaleazzo Visconti Offering a Model of the Certosa

贝尔戈尼奥内（安布罗焦·斯特凡诺·达·福萨诺）

1492—1494 年，湿壁画。南耳堂尽头的半圆顶，切尔托萨修道院，帕维亚

贝尔戈尼奥内花了五年多的时间来装饰切尔托萨修道院的内部，他的一些绘画反映了建筑的工程进展。除了耳堂的壁画，他还画了两幅多联画屏和八幅祭坛画（1490—1494 年）。在这个家族场景中，切尔托萨修道院的外立面是完整的，依据了 1473—1474 年的外部装饰方案，并在 15 世纪 90 年代早期可能进行了修改。

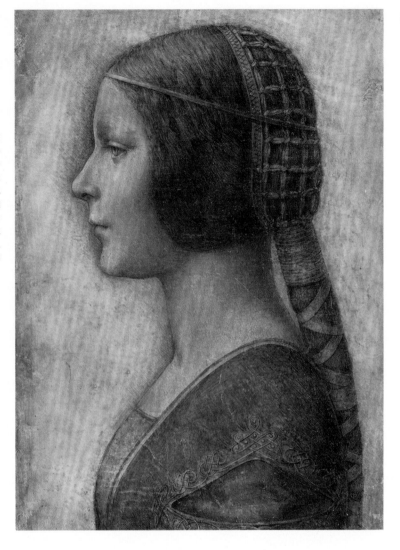

这些专业建筑师包括布拉曼特、达·芬奇和阿马代奥。阿马代奥似乎被任命为教堂建筑工作的主管，可能负责许多设计和装饰元素（图 138）。虽然没有文献证据表明布拉曼特在这座建筑中起到什么作用，但这位大师似乎影响了这座教堂巨大的中央讲坛（始于 1492 年）的设计，这个讲坛两侧带有巨大的半圆形壁龛。他的理念通过数字命理的象征主义、几何图案，以及轻盈的穹顶内部的建筑错觉艺术集中体现出来（图 139）。

布拉曼特即将成为他那个时代的重要建筑师，在参与了维杰瓦

诺的城市改造之后，布拉曼特前往罗马，在那里他实现了作为圣彼得大教堂建筑师的最高愿望。他和达·芬奇即将成为亲密的朋友与合作者：两个人都参与了感恩圣母教堂的重建工作，他们或许在穹顶形状和构造方面想法一致——布拉曼特要把一本诗集献给他"亲切、亲爱、令人愉快的同事"。随着卢多维科的政权越来越得以巩固，他们的风格和思想逐渐融入公爵独特而全新的个人美学当中。

经过改造的感恩圣母教堂和斯福尔扎城堡紧密相连，形成了米兰地区的重要建筑群，卢多维科决定将其作为自己的私人领地。城堡附近的土地，包括部分公爵花园的假山，都被授予了修道院，这样就像在帕维亚一样，公爵的城堡、休闲的花园和陵墓教堂连接起来。城堡旁边是加莱亚佐·圣塞韦里诺以及其他城市上层贵族的宫殿，而达·芬奇、布拉曼特和卡拉多索则住在感恩圣母教堂旁边的艺术区。感恩圣母教堂和切尔托萨修道院的工程同时进行，说明了当时米兰公国充满活力的世界主义。这些伟大的建筑见证了乌尔比

图 137

"摩尔人"卢多维科和贝亚特里切·德·埃斯特的陵寝雕像

Funerary statues of Ludovico il Moro and Beatrice d'Este

克里斯托福罗·索拉里

始造于 1497 年，大理石。切尔托萨修道院，帕维亚

贝亚特里切的雕像显示，她穿着备受赞誉的服装，那是她为纪念儿子出生而穿的衣服。这件礼服含有带状的黄金织物及深红色天鹅绒的镶边，这件衣服本身就象征着斯福尔扎家族统治的延续。尽管大理石只能暗示材料的富丽，但她的雕像最初可能被裹在带有金丝的丝绸裹尸布中。这座陵寝于 1564 年从感恩圣母教堂转移到切尔托萨修道院。

图 138

感恩圣母教堂视图，米兰

View of Santa Maria delle Grazie, Milan

佚名

16 世纪。纸上蘸水笔和红铅笔（红色蜡笔），24.3 厘米 × 32.9 厘米。拉斐尔故居（Casa di Raffaello），乌尔比诺

这幅素描之前被认为是由布拉曼特所作，它展示了新教堂的天窗和穹顶，它们由一个两边带有侧拱的方形讲坛支撑，高耸在圭尼福尔特·索拉里"老"教堂（1463 年建成）朴素的中殿之上。文献证据表明，至少有两位著名建筑师密切参与了设计和施工，其中经验丰富的伦巴第建筑师阿马代奥发挥了关键作用。在 15 世纪 70 年代阿马代奥早期的科莱奥尼教堂中也出现带有突出角墩的方形建筑，而增加的侧拱说明布拉曼特喜欢将不同形状和体积的建筑结构融合在一起。

诺、罗马、伦巴第和托斯卡纳大师的技艺与装饰天赋。

数学家卢卡·帕乔利在 1496 年至 1499 年间受雇于公爵，与达·芬奇建立了深厚的合作友谊，并证明了卢多维科对感恩圣母教堂的"非凡贡献"。帕乔利以达·芬奇的壁画《最后的晚餐》（图 140，为教堂女修道院的食堂而绘）以及教堂的讲坛为例有力证明了这一点。达·芬奇的著名壁画，进一步揭示公爵和教会赞助之间合作的本质。多明我会委托了这个项目，但公爵不可避免地参与其中，因为这个修会享受着他的赞助。事实上，公爵的参与要比传统的赞助

图 139
感恩圣母教堂（讲坛内部，朝向主祭坛），米兰
Santa Maria delle Grazie,
Milan (interior of the
tribune, looking towards
the main altar)
乔瓦尼·安东尼奥·阿马代奥、多纳托·布拉曼特（？）
1492—1497 年

在建筑的外部和内部之间不存在真正的统一——虽然内部包含了许多布拉曼特式的古典化元素，但建筑并没有以严格或连贯的方式运用这些元素。有人建议阿马代奥和其他人对工程进行监督，并根据他们认为合适的方式做调整。卢多维科按照惯例向当时所有最专业的建筑师征求意见：他在做事方式上绝不是一个纯粹主义者。

关系所展示的深入得多。他非常尊敬学识渊博的温琴佐·班代洛院长，每星期在修道院食堂里同他共进两次晚餐。班代洛是宫廷重要的神学家，他为食堂和教堂设计了复杂的肖像画方案，还和卢多维科一起确定了伟大的唱诗班席位具有象征意义的形状。他为讲坛内部装饰绘画所设计的方案，带有天上的空间，以及由小天使环绕的维斯孔蒂和斯福尔扎徽章，反映出他和卢多维科一样，都喜欢深奥的象征主义。

　　1495 年，这个食堂的装饰项目委托给达·芬奇和伦巴第画家

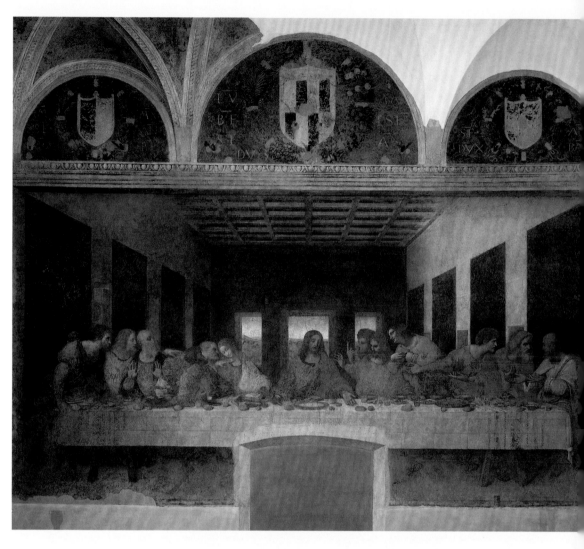

图 140
（修复后的）最后的晚餐
The Last Supper (after restoration)
莱奥纳多·达·芬奇

约 1492—1498 年，石灰石上的蛋彩和油彩，4.6 米 × 8.8 米。感恩圣母教堂，修道院餐厅的北墙，米兰

在《最后的晚餐》中，当基督宣布有人将背叛他时，使徒们都反应强烈，达·芬奇对空间和尺度的处理增强了这一情节的心理戏剧性。餐桌前面的房间颜色较深，看起来就像修士的长拱形餐厅的附属建筑——尽管透视结构的焦点（基督的头部）高于观者眼睛的高度。这里有一种神奇

的"提升"观者的效果：坐在餐厅另一端的公爵和修道院院长，当画中的透视效果将他们的视线延伸至基督的威严形象时，他们会感受到精神上的"提升"（基督被画得比两侧的门徒略大）。达·芬奇还在上方半月窗的位置着重突出了盾形纹章。

乔瓦尼·多纳托·达·蒙托法诺，同样揭示了神学和世俗需求之间的平衡。除此之外，给外国人的委托项目与给本地人的项目具有习惯性的差异。蒙托法诺的《基督受难处》（图 141）装饰在《最后的晚餐》对面的墙上（贝亚特里切和卢多维科跪着的人像是在 1495—1496 年左右被加入进去的，出自达·芬奇的草图）。达·芬奇的这幅杰作完成于 1498 年，结合了佛罗伦萨的纪念性和心理叙事，以及对装饰性植物、制造错觉的透视技法和纹章符号的优雅品味。后面这些元素出现在圣经场景上方的三幅错视半月形画中，画得就像阴影笼罩的半圆殿。这种曼特尼亚式的结合同样出现在意大利北部手抄本的彩色画饰中，以及福帕、贝尔戈尼奥内和泽纳莱的作品中（泽纳莱明显指导过达·芬奇的《最后的晚餐》）。华丽的花环和枝叶让人想起公爵仪式庆典的节日植物。那些原本是金色的字母，是为了纪念卢多维科、他的妻子贝亚特里切以及他的继承人马西米利亚诺。在中间的大幅半月形画（图 142）中，有斯福尔扎家族的盾徽（维斯孔蒂毒蛇和帝国飞鹰），水果中出现比较多的黑莓（more）——也是

图 141
基督受难处
Calvary
乔瓦尼·多纳托·达·蒙托法诺
约 1495 年，湿壁画。感恩圣母教堂，修道院餐厅的南墙，米兰

达·芬奇的壁画在形式和图像学上都与蒙托法诺对面墙上的壁画相关联。左侧和右侧前景被损毁的底画显示出残存的人物，是卢多维科、贝亚特里切和他们的两个婚生儿子马西米利亚诺（1493 年出生）和弗朗切斯科（1495 年出生）跪在地上，这些画像是在湿壁画完成后用油彩画上的。瓦萨里认为这些是达·芬奇的作品——它们可能是其他与卢多维科相关作品中捐赠者肖像的基础（见图 144）。

绰号"摩尔人"（Il Moro）的小小双关语。在当时的诗歌中，这个名字经常用来表示神和神圣之爱（amore）。

1498 年 4 月，达·芬奇开始装饰斯福尔齐斯科城堡北塔一层的大型广场房间（图 143），这一具有象征意义的植物主题由此成为典范。卢多维科的兄弟加莱亚佐·马里亚曾计划在帕维亚私人房间湿壁画里画上他自己和家人，以及廷臣和维斯孔蒂家族先辈的肖像，但卢多维科并不同于他的兄弟，他选择了一种更加充满想象力的方式来纪念自己和妻子。为了与他的内廷氛围相一致，画作的重点被放在智识和视觉的艺术效果上，而不是粗俗的闹剧（加莱亚佐·马里亚湿壁画的亮点在于他最喜欢的阿尔巴尼亚人的肖像，画的是人被马掀翻，两脚朝天！）。这个装饰的灵感来自公爵的桑树徽章（moro），就像 Il Moro（"摩尔人"）一样，是卢多维科绰号的标准双关语。长期以来，卢多维科一直把桑树和摩尔人作为他最喜欢的个人象征。这两幅画融合在一起，呈现出一幅不同寻常的画面：焦万·彼得罗·比拉戈为乔瓦尼·西莫内塔的《斯福尔齐亚达》（绘制时间可以追溯到 15 世纪 70 年代中期，该书在 1490 年出版）画的封面画，卢多维科将这幅画交给了詹加莱亚佐（图 124）。城堡里一个相邻的私人房间"小黑屋"（the Saletta Negra）中也有可能包括暗指摩尔人的图案，这个房间是达·芬奇在"轴心房间"之前进行装饰的。

达·芬奇以蛋彩绘制的精美的树叶房间只是对其旧日盛景的苍白描绘。16 棵桑树的树枝缠绕在错综复杂的绳结图案中，就像编篮子用的柳条。这些树上结着一串串红色的果实，从岩石的缝隙中生长出来，枝干支撑着四幅铭刻卢多维科政治成就的牌匾，盘绕在窗户上，一直延伸到拱顶。在这里，它们围绕着一个金色的眼洞，里面有卢多维科和贝亚特里切·德·埃斯特联结起来的手臂。这种纤细而奢华的金丝编织在叶

图 142
《（修复后的）最后的晚餐》半月窗的细节
Detail from lunette of
The Last Supper (after restoration)
莱奥纳多·达·芬奇

图143
轴心房间（东北墙局部）
Sala delle Asse (detail of
the northeast wall)
莱奥纳多·达·芬奇及其助手
约1498年，蛋彩。斯福尔齐斯科城
堡，米兰

子之间，这与生丝有关，以桑叶为食的蚕"以8字形反复挤出"生
丝。卢多维科积极参与促进该市著名的丝绸产业，并在维杰瓦诺附
近的别墅农场种植了一片桑树林。贝亚特里切和斯福尔扎宫廷名媛
的时髦丝绸服装上有用黄金丝线编织的类似交错图案［这种样式被
称为"达·芬奇的幻想"（fantasia dei vinci），并且最初是给伊莎贝
拉·德·埃斯特制作的］，这种编织图案的灵感也许有一部分来自伊
斯兰金属器皿上用金银丝镶嵌的绳结样式。这个房间于1498年前后
完工，这一年，卢多维科给了达·芬奇一座"葡萄园"。

　　葡萄园的馈赠一定程度上可能是为了补偿像达·芬奇这样的艺
术家为其提供的服务而收取的不稳定报酬。像安布罗焦·德·普雷
迪斯这样的当地艺术家机智地将宫廷业务与官方造币厂和大使的任
务结合起来，达·芬奇也在当地为自己四处搜寻有报酬的工作，（如
我们所见到的）他为皮亚琴察的大教堂铸造青铜大门。陷入困境的
并不只有他一个人。布拉曼特的工作待遇似乎更好一些，在担任公
爵工程师期间，公爵给他每月的工资为5杜卡托——但工资既不能
定期也不能随时发放。在布拉曼特与其好友兼赞助人加斯帕雷·维

达·芬奇这幅严重受损的画作在
1901年至1902年期间被重新绘制
了一遍，尽管后来的修复工作让人们
看到了达·芬奇原作的细节。在两扇
窗户的上方（东北和西北）以及正对
面的墙壁上，有四块刻有题铭的碑，
用以纪念卢多维科统治的鼎盛时期。
其中包括1493年他的侄女与神圣罗
马帝国皇帝马克西米利安的联姻，以
及1495年他宣布成为公爵。有趣的
是，这两个盛大场景的节日装饰都是
以桑树刺绣的丰富挂饰为特色。

第七章　本地专家与外来人才：
"摩尔人"卢多维科治下的米兰和帕
维亚

图 144
帕拉·斯福尔齐斯卡（斯福尔扎祭
坛画）

*Pala Sforzesca (Sforza
Altarpiece)*
"帕拉·斯福尔齐斯卡大师"

约 1495 年，板上蛋彩，2.3 米 ×
1.6 米，布雷拉美术馆，米兰

一份与《帕拉·斯福尔齐斯卡》有关
的现存文件曾要求画家提供一份详细
描述，告诉公爵他打算如何处理这一
主题。文件的作者特别想知道画家将
使用多少黄金和昂贵的颜料，以及公
爵家族的外套和配饰的绘制都将包括
哪些细节。贝亚特里切丰富的装饰缀
带的裙子，黄金与深蓝和黑色天鹅绒
相间的条纹，连同她的编织起来并缀
有珠宝的头发（长长的发辫用布料
包裹，在她的后背垂下），都显示出
她是一个喜爱阿拉卡斯特拉纳（alla
castellana，来自西班牙）晚期风格
的高级时尚人物。她抱着刚出生的儿
子，身在襁褓中的弗朗切斯科。卢多
维科和他的继承人马西米利亚诺跪在
另一侧，米兰的守护者圣安布罗斯将
手放在卢多维科的肩膀上。

斯孔蒂的一段幽默的"对话"中，维斯孔蒂以怀疑的态度回应了这位艺术家对贫穷的说法："宫廷没有给你多少钱吗？你每个月确实有 5 杜卡托。"对此布拉曼特回答道："实话说，宫廷就像牧师，他们能给的就是水、言辞、虚无缥缈和夸夸其谈。"到达·芬奇完成轴心房间之时，他的明星地位也开始下降：在一封罕见的信件初稿中，达·芬奇暗示他的赞助人心事重重，他得随时准备服从，并且"关于那匹马，我什么都没说，因为我知道好多次……"。

轴心房间是寓言主题和纹章设计交织在一起的最好范例之一，这在卢多维科和贝亚特里切的宫廷非常受欢迎，而《帕拉·斯福尔齐斯卡》（图 144）则展示了最受宫廷喜爱的融合的艺术风格。这幅画是一种不同寻常的混合体，就是将达·芬奇以及短暂闪现的布拉曼特的"外国"风格，嫁接到那些受人喜爱的伦巴第大师作品上，这些大师包括安布罗焦·德·普雷迪斯、福帕、泽纳莱、贝尔纳迪诺·德·孔蒂、贝尔戈尼奥内，甚至还有曼泰加扎兄弟。这部作品被认为出自一位匿名大师之手，可能在 1495 年左右完成，画中表现的是教廷诸神父将公爵一家（包括这对夫妇两个婚生儿子）介绍给圣母和圣婴的情景。在这里，安布罗焦的官方肖像风格融合了贝尔戈尼奥内和泽纳莱的佛兰德斯面部特征；明亮的伦巴第色彩围绕着达·芬奇风格的晕涂法（sfumato，意为"烟雾式阴影"）；贝尔戈尼奥内为教廷神父所作的设计样式（在他的帕维亚祭坛画中）融入了达·芬奇风格的圣母和圣婴。

《帕拉·斯福尔齐斯卡》这部作品与 1496 年切尔托萨修道院两幅祭坛画的委托项目差不多处于同一时期。卢多维科曾向修士们建议应该聘请当时在佛罗伦萨工作的两位最杰出的艺术家，这两位都曾受到洛伦佐·德·美第奇的青睐。公爵显然是想让切尔托萨修道院成为意大利北部的艺术瑰宝，并在美第奇不再掌权的情况下，维护斯福尔扎在文化领域的领导地位。两位著名的"外国"艺术家——彼得罗·佩鲁吉诺和菲利皮诺·利皮——如期接到委托，但三年后他们仍未交付自己的作品。1499 年，卢多维科愤怒地写信给他在佛罗伦萨的大使，声称他和修士们都受到了"不公正对待"。这

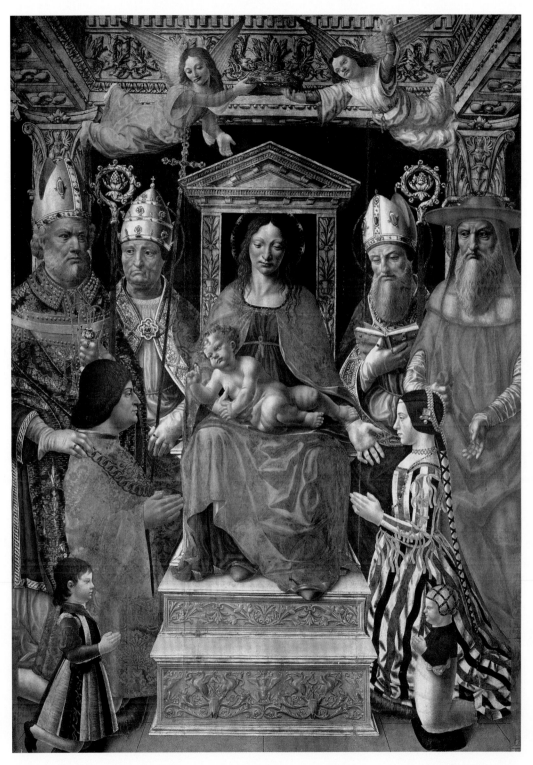

封信之后不久，卢多维科就逃离了米兰：他从未见过佩鲁吉诺的祭坛画（约 1496—1500 年），这幅画以丰富的宝石般的油彩绘制而成，是唯一一件交付的作品（画作的三块木板画现在被分别放置于切尔托萨修道院和英国国家美术馆；图 145）。

1498 年，奥尔良公爵继承法国王位（称路易十二），这给卢多维科带来了毁灭。但几年前一个致命的误判已经埋下了灾难的种子。随着自己的儿子和继承人的出生，卢多维科和贝亚特里切的宫廷让毫无作为的詹加莱亚佐和他的妻子伊莎贝拉（那不勒斯阿方索二世的女儿）黯然失色。当时已经为詹加莱亚佐生下继承人的伊莎贝拉感到了被羞辱和冷落，她给父亲写了一封绝望的信，请求他代表他们出面干预。那不勒斯国王别无选择，只能采取行动，在佛罗伦萨和教皇的支持下，威胁要推翻篡位者卢多维科。在最后孤注一掷的

防御行动中，卢多维科怂恿法国国王查理八世于1494年入侵意大利，并寻求历史上存在的对那不勒斯的统治权；作为交换，法国保证支持他对米兰的统治。

随着佛罗伦萨和那不勒斯落入法国之手，整个半岛面临的威胁暴露无遗。卢多维科加入了威尼斯联盟，这个联盟是由威尼斯、教皇、阿拉贡的费迪南二世和神圣罗马帝国皇帝组织起来的，目的是将法国人从意大利的领土上驱逐出去。联盟在福尔诺沃以微弱优势击败了法国，查理撤退。三年后查理去世，路易十二继承王位，此时他决心要夺回对米兰和那不勒斯这两个意大利强国的统治权。

作为詹加莱亚佐·维斯孔蒂合法女儿的孙子，路易于1499年入侵意大利。因为卢多维科一直都把大部分资源集中到文化赞助上，他发现自己已经几乎没有资金雇佣军队了。看似坚不可摧的斯福尔齐斯科城堡在城主接受贿赂后就被毫不费力地攻取了。卢多维科逃到在蒂罗尔的马克西米利安那里，他在那儿看到法国入侵者和他们任命的总督越来越不受欢迎。1500年，他带着一队瑞士雇佣军回国帮助一场起义，结果却被法国人俘虏。路易十二进入米兰的凯旋仪式是由大教堂的建筑委员会适时组织起来的——这个文化团体审时度势的能力非常强。

1508年，卢多维科在被法国人俘虏时死去。达·芬奇和帕乔利匆忙前往佛罗伦萨（达·芬奇途经威尼斯和曼托瓦）；布拉曼特和克里斯托福罗·索拉里则前往罗马。卢多维科收集的许多伟大的艺术品也在1499年之后流散四处。达·芬奇所作的巨大的陶塑马，象征着斯福尔扎的力量与卢多维科的雄心壮志，被法国弓箭手当作练习射击的靶子。卢多维科的岳父埃尔科莱·德·埃斯特试图挽救这个陶塑马的铸模，因为这匹伟大的"喷鼻"马可以用来美化自己的统治，但他没有成功。

图145
圣母崇拜圣子、大天使拉斐尔、托拜厄斯和米迦勒
The Virgin Adoring the Child, the Archangel Raphael with Tobias, and the Archangel Michael
彼得罗·佩鲁吉诺

约1496—1500年，板上油彩和一些蛋彩；中间的嵌板114厘米 × 63.5厘米，左边嵌板114.7厘米 × 56.6厘米，右边嵌板113.7厘米 × 56.5厘米（均被剪裁过）。英国国家美术馆，伦敦

这些板面画说明了为什么佩鲁吉诺在15世纪末的宫廷圈子里如此受到追捧。丰富而饱满的色彩源自佩鲁吉诺对油彩的巧妙处理，这种处理完美区分了天鹅绒、毛皮、羽毛、鱼鳞和金属的不同纹理。但佩鲁吉诺画的人物头部也非常甜美，特别受人赞赏。

结　语　一个更大的舞台

卡斯蒂廖内作于 1508—1518 年间的《廷臣论》，就是 1506 年乌尔比诺宫廷的一幅"肖像"。这本书以显赫廷臣之间一系列优雅而生动的晚间对话的形式呈现出来，这些对话由乌尔比诺公爵夫人伊丽莎贝塔·贡扎加（她的丈夫圭多巴尔多·达·蒙泰费尔特罗跛足且体弱多病，已经上床休息了）主持。在作者写这本书期间，意大利正处于政治动荡的阵痛之中。1494 年至 1495 年入侵的法国人见证了美第奇家族被颠覆，那不勒斯人丧失了自己的王国，之后 1499 年入侵米兰则造成一连串不稳定的政府（到 1528 年《廷臣论》出版时，有不下 11 个政府）。早年曾生活在米兰宫廷的卡斯蒂廖内，悲伤地看着卢多维科的艺术瑰宝四处流散。1502 年，他在曼托瓦遇到了被切萨雷·博尔贾赶下台并遭受流放的圭多巴尔多。当教皇尤里乌二世让他的亲戚圭多巴尔多重掌大权时，卡斯蒂廖内开始为这位领主工作，有力见证了乌尔比诺宫廷的衰退期（1504—1516 年）。

前一个世纪领主宫廷的信心 ——那时，博尔索·德·埃斯特在费拉拉平原建造了一座大山，卢多维科·斯福尔扎成功地让一个势

图 146
圣米迦勒（局部）
St. Michael (detail)
拉斐尔

约 1503—1504 年，板上油彩，29 厘米 × 25 厘米。卢浮宫，巴黎

这幅小小的，可能是为乌尔比诺一位贵族赞助人绘制的骑士画作，似乎站在了一个新时代的顶端。有人认为它的戏剧性主题 ——大天使米迦勒转身将挣扎中的撒旦踩在脚下 ——意指乌尔比诺从掠夺者切萨雷·博尔贾（1502 年占领乌尔比诺）的手中解放出来，这种说法似乎很有道理。画作借鉴但丁《地狱篇》中燃烧的城市和背景人物，加强了克服恐惧的感觉。

力对抗另一个势力——被暂时打碎。曾经把作战当作职业的卢多维科感觉人文主义的高尚理念背叛了他。因其辉煌与美德，他曾被人文主义廷臣捧上了天，但却失去了自己的国家。在 1500 年的政治遗嘱中，他建议自己的儿子们要相信士兵和堡垒。马基雅维里的《君主论》（1513 年），以阿拉贡宫廷领主政治著述的智识遗产为基础，试图将现实主义和实用主义注入行使和维护权力的实践中（在马基雅维里的外交生涯中，他处理过佛罗伦萨与切萨雷·博尔贾的关系）。他写道："一个人如何生活和他应该如何生活，这之间存在巨大差距。这就导致任何人如果为了该做的事而放弃正在做的事，他能得到的就只有毁灭，而不是存续。"

然而，正是因为难以调和领主和雇佣军之间的冲突，人文主义和骑士精神才得以在贵族宫廷大力推广。在 1454 年洛迪和平协议之后，战场上勇武和忠诚的美德已经融入宫廷行为和贵族统治的宏伟形象中。现在，随着法国大炮的发射威力，以及先进的火炮和步兵技术，骑士 / 雇佣兵个体的勇猛开始显得过时。当 16 岁的圭多巴尔多激动地收到他叔叔弗朗切斯科·贡扎加赠送的结婚礼物——比武盔甲和一匹种马时，我们看到意大利统治者还是更喜欢把自己和古代伟大的英雄联系在一起。

罗马的优势

随着 1492 年洛伦佐·德·美第奇的去世和佛罗伦萨之后的衰落，以及接踵而至的残酷战争，一个新秩序和一个不断扩张的世界已经来临。1492 年，热那亚人克里斯托弗·哥伦布发现了美洲新大陆，与此同时，一个古代的帝国世界也在持续地被重新发现（在罗马不断增加的建筑活动中这个古代帝国被发掘出来），其生命力、复杂性和宏伟程度都是令人难以想象的。随着罗马作为一支富有且强势的力量大规模地重新崛起，艺术家和赞助人重新燃起了创新和创作的激情。正是在罗马，新近获得创造性和智识性地位的艺术家，在宫廷的大力扶植下，才找到一个适合的广大而激动人心的舞台。

意大利早已习惯了政治动荡，但这一次，随着外国势力在意大利领土上争夺统治权，威胁也越来越大。教廷从亚历山大六世（1492—1503 年在位）开始，一直到尤里乌二世（1503—1513 年在位）和利奥十世（1513—1521 年在位）都不得不从根本上改变其政策方向。随着法国和神圣罗马帝国积极介入意大利事务，教皇的统治不再是为了维护权威和保持不稳定的势力均衡；它必须面对神圣罗马帝国或法国人可能统治意大利的情况。生于巴伦西亚的亚历山大（罗德里戈·博尔贾）扩大了枢机团，包括他的六个亲戚，其中就有他的儿子切萨雷。他试图将意大利分而治之，先是作为威尼斯同盟成员驱逐了法国的查理八世，但后来又努力与法国结盟（路易十二需要教廷的批准与他的妻子离婚，并与查理的遗孀结婚），以确保教皇国的忠诚并为切萨雷获得罗马涅的领土。

军事要塞是亚历山大文化和宫廷野心的新焦点，他请平图里基奥（1454—1513 年）装饰圣天使堡（Castel Sant'Angelo，亚历山大和他的家人曾在此居住）的内部，以及梵蒂冈豪华的博尔贾套间（其神圣而典雅的风格至今仍能与马索利诺装饰的房间相媲美）。这套房间运用了一种新近引人注目的创新手法——怪诞风格（grottesche），它模仿那种华美的粉饰灰泥以及别出心裁的绘画装饰，这些装饰风格源自（从 15 世纪 80 年代开始）发掘的古罗马尼禄黄金屋的洞穴和石窟。平图里基奥、拉斐尔和米开朗基罗都探索过地下竖井，将自己的名字刻在墙上以表示到过那里。新的风格立即产生影响。平图里基奥装饰锡耶纳皮科洛米尼藏书馆（描绘教皇庇护二世的生活场景）的合同中明确规定了天花板装饰要运用"怪诞风格"（图 147）。

亚历山大死后，教皇尤里乌二世（朱利亚诺·德拉·罗韦雷）面对的是恢复秩序，重新填满空虚的国库。随着争夺之地易手（1506 年，尤里乌二世夺回佩鲁贾和博洛尼亚并逼迫切萨雷·博尔贾离开罗马涅），宫廷所树立的典范相当具有生命力。1511 年，尤里乌与威尼斯、西班牙和英国组成一个神圣联盟，并将法国人驱逐出意大利（1512 年），同时夺取了里米尼（曾被威尼斯占领）并将其置于自

图147

皮科洛米尼藏书馆怪诞风格天顶装饰局部，锡耶纳大教堂

Detail of the *grottesche* ceiling decoration from the Piccolomini library

平图里基奥

15世纪80年代，平图里基奥是第一批在尼禄宫的地下房间发现怪诞风格图案的画家之一。到1500年，这些地下房间里满是画家，根据当时人所说，"……戴着腰带，带着面包和火腿，水果和酒，在地下穿梭，由此当他们与这些怪诞图案在一起时，他们也变得更加怪诞古怪"。平图里基奥在罗马圣天使堡（15世纪90年代）以这种怪诞风格装饰了"无数房间"（现在已经不存在了），并且在直接受到尼禄黄金屋风格的启发下装饰了天顶。

已的直接统治之下。已经被法国割让给西班牙的那不勒斯，一直到18世纪都受西班牙国王（尤其是哈布斯堡王朝）统治。佛罗伦萨脱离了美第奇家族的寡头统治，由多明我会修士吉罗拉莫·萨沃纳罗拉统治了一段时间。1512年，利奥十世（洛伦佐·德·美第奇之子）恢复了美第奇家族的地位。

起初逃到佛罗伦萨的达·芬奇，很快又被吸引回到米兰，在1508年至1513年期间定居于此，当时他的任务是为法国总督查理·德·安布瓦兹继续其多样而引人入胜的宫廷和军事活动，并将他原来斯福尔扎的马匹雕塑改造为献给米兰贵族特里武尔齐奥（查理的继任者）的纪念碑。许多其他艺术家很快恢复了在这座城市的工作，娴熟地响应新主顾的需求：布拉曼蒂诺为特里武尔齐奥设计了一套挂毯，以月份主题为基础，取代传统的骑士和带有穿长袍主角的宫廷古典场景。

达·芬奇在米兰宫廷的成就为他赢得在法国国王弗朗索瓦一世宫廷工作的机会（他在罗马没有取得进展），他的声誉也得以彻底转变；1519年达·芬奇死于安布瓦兹的皇家别墅。卢多维科的后世声誉留给马基雅维里来评判，后者指责他让查理八世入侵意大利，给

意大利带来一系列战争并长期被外国统治一直持续到 1559 年。但是卢多维科独特的艺术遗产，包括其画家兼哲学家达·芬奇和画家兼建筑师布拉曼特，为后来被称为"文艺复兴的鼎盛时期"奠定了基础。

布拉曼特在罗马获得赞助，在那里他以毫不妥协的古典风格建造了第一个中央圣殿（以当时刚发现的胜利者赫拉克勒斯神庙为基础）——蒙托里奥的圣彼得小教堂（Tempietto at San Pietro）。不久，这个时期许多最伟大的艺术家和建筑师——包括米开朗基罗、拉斐尔和朱利亚诺·达·桑加洛（洛伦佐·德·美第奇和阿方索二世最青睐的建筑师）——都在罗马的环境中工作。他们被尤里乌二世的宏伟计划吸引到这里，该计划旨在将这座城市恢复到帝国轨道上，并在如今拥抱新美洲的西方基督教世界中创建最令人印象深刻的宫廷。尤里乌的愿景由一个坚定的信念驱动，他认为实现教皇精神使命的关键在于展示和运用世俗权力。

尤里乌在米兰做枢机时就熟悉布拉曼特，他让这位伟大的艺术家全权负责艺术、城市和建筑项目。在尤里乌大胆决定拆除旧教堂

图 148
圣彼得大教堂的视图（教皇尤里乌二世纪念像章的背面）
View of St. Peter's (reverse of portrait medal of Julius II)
卡拉多索（克里斯托福罗·福帕）（归在他的名下）

1506 年，铜制，直径 5.6 厘米。考古和钱币收藏博物馆，米兰

这枚像章纪念了布拉曼特新建圣彼得大教堂的计划。1506 年在尤里乌二世这项建筑工程的奠基典礼上，有几枚像章被埋进新教堂的地基里。

之后，布拉曼特被任命为新圣彼得教堂的首席建筑师（这是一项巨大的工程，部分资金来自以前无法想象的大规模发放的教皇赎罪券）。布拉曼特还接受了扩建梵蒂冈宫殿的任务，其风格是鲜明的帝国线条。布拉曼特为圣彼得大教堂提供的大型中央式设计以万神殿巨大的阶形穹顶为灵感，同时也明显借鉴了早期基督教的先例（图148）。教堂原有的装饰许多都已年久失修并被替换，但是菲拉雷特的青铜门还是被保留下来，因为它们从用途上来说仍被认为是适合的。

在梵蒂冈的宫殿中，西斯廷教堂优先获得装饰，米开朗基罗的天花板湿壁画（1508—1512年）描绘了《创世记》的场景，展示出

图 149
裸体像，西斯廷礼拜堂天顶上的男性
裸体（局部）
Ignudi, Sistine Chapel
ceiling (detail)
米开朗基罗
1508—1512 年，湿壁画。梵蒂冈城

米开朗基罗的"裸体像"（他对天顶
上 20 幅男性裸体画的统称）围绕在
他著名的《创世记》叙事的边缘。他
们的健硕外形表现了完美男性的古典
理想——因此，他们被各种各样的
人认为代表了天使、基督教柏拉图式
的理想或异教世界。画中很多地方展
现了橡树果实，橡子是尤里乌二世系
出的德拉·罗韦雷家族的象征，米开
朗基罗有意将橡子与暴露的生殖器并
列在一起，意在唤起男子气概。

一种新的动态雕塑力量和英雄般的想象，与平图里基奥充满贵族典
雅风格的博尔贾房间（这些房间被尤里乌密封起来，400 年后才重
见天日）形成鲜明对比。在米开朗基罗的佛罗伦萨作品中，男性裸
体象征着共和理想，在这里则体现了上帝创造的新奇、力量和纯粹
的活力，同时也象征着尤里乌的能力，即以一种可见的神启力量将
异教世界与基督教世界重新统一起来（图 149）。这 20 个裸体雕像
（ignudi）都是巨大古代雕塑的变体，具有大力神式的肌肉组织，来
自尤里乌雕像藏品中希腊风格的"英雄躯体"（可能是当马丁五世返
回罗马时，在其科隆纳庄园的重建工作中被发现的）。米开朗基罗通
过熟练掌握的裸体技术达到艺术成就的巅峰，瓦萨里将这种技术视

作设计的"最高贵"形式。

在教皇利奥十世的统治下，罗马的辉煌和自我膨胀达到新的高度，在这里拉斐尔和他的工坊创造了一种丰沛的艺术大师风格，洛伦·帕特里奇（Loren Partridge）认为这种艺术大师风格与教会的态度有关，即教会在遭受攻击时"越来越自以为是地声称自己是合法的、权威的和成功的"。但即使是罗马的泡沫也短暂地破灭了，这是因为一位非意大利籍教皇荷兰人阿德里安六世（1521 年）的到来，他避开了前任的虚荣炫耀和不得体的"世俗化"。他的改革恰逢马丁·路德对教会权威的毁灭性挑战，这导致罗马的艺术委托项目急剧减少。卡斯蒂廖内在这座城市凄凉地写道："对我来说，似

图 150
拉奥孔（罗马复制品）
The Laocoön（Roman copy）

公元 1 世纪，大理石，208 厘米 × 163 厘米 × 112 厘米。克里门提诺陈列室，梵蒂冈博物馆，梵蒂冈城

1506 年，这组令人震惊的雕塑群在埃斯奎林山（Esquiline Hill）的一个葡萄园中被发现。据说，米开朗基罗将其描述为"一个非凡的艺术奇迹，我们应该领会工匠神赐般的天赋，而不是试图模仿它"。这组雕塑表现了特洛伊祭司拉奥孔及其两个年轻的儿子正在将自己从缠绕的海蛇中挣脱出来。

乎身处一个新世界，罗马已不复存在。"1527 年，哗变的帝国军队
（表面上是在意大利领土上击退法国人）发动了罗马大洗劫，令人
震惊的强暴、抢劫和亵渎接踵而至，艺术家们再次被迫逃往不同
的中心城市。天才的持续流散以及宫廷艺术家细微且成熟的适应
新环境的能力，使得不同风格得以传播，同时也导致这些风格迅
速转变。艺术家亲身体验到罗马杰出的古代遗迹，比如《拉奥孔》
（图 150）——在 1506 年被发掘，令世人激动不已，并立即被公认
为老普林尼所描述的无与伦比的希腊杰作——对他们及他们的艺术
风格产生了具有自由意义的深刻影响（图 151）。但人们对罗马发生
的事件还是明显充满愤怒和沮丧，威尼斯作家彼得罗·阿雷蒂诺以

图 151
巴库斯与阿里阿德涅
Bacchus and Ariadne
提香

1523 年，布上油彩，176.5 厘米 ×
191 厘米。英国国家美术馆，伦敦

这是提香为阿方索·德·埃斯特
公爵在费拉拉科佩尔塔大道（Via
Coperta）上著名的雪花石膏书房
（以安东尼奥·隆巴尔多的石膏浮
雕命名）创作的三幅神话主题画作
之一。这个更衣室里还有贝利尼的
《诸神的盛宴》（见图 18）以及费拉
拉宫廷艺术家多索·多西（Dosso
Dossi）的画作。提香画中充满生机
的场景，其部分古代灵感来自拉奥孔
的形象。

苦涩而讽刺的笔触表达了这种情绪。对很多人来说，教会的腐败状况和教皇的利己主义政策，正是来自上帝的报复，这是上帝早已预见和预言的。

拉斐尔的掌控

乌尔比诺的拉斐尔（1483—1520 年），其艺术既博采众长又具有独一无二的和谐性，可能最适合跨越这一鸿沟，为其他人树立了一种风格和标准。拉斐尔的父亲是乔瓦尼·桑蒂，曾是圭多巴尔多和伊丽莎贝塔的宫廷艺术家，拉斐尔在这种理想宫廷的环境中长大，卡斯蒂廖内回忆起这个宫廷时充满着甜蜜的怀旧情感。超常的天才拉斐尔可能从小就在他父亲的工坊里接受训练，并可能在 15 世纪 90 年代受到蒂莫泰奥·维蒂（他父亲宫廷艺术家职位的继承者）的指导。后来，他在佩鲁贾充分吸收了佩鲁吉诺的方法，又在佛罗伦萨学习了达·芬奇和米开朗基罗具有突破性的经验，1508 年他接到教皇尤里乌二世的邀请，前往罗马工作，这份工作是他（通过有地位的中间人）精心安排而得到的。在罗马，他的作品达到"完美无瑕"的程度，瓦萨里认为其原因在于拉斐尔对古代和当时最优秀的大师进行研究，他和他的画派几乎垄断了所有绘画委托项目。作为技艺精湛的艺术家廷臣，拉斐尔拥有自己的宫殿，被任命为利奥十世档案馆祈祷书的缮写员，并接替布拉曼特成为圣彼得大教堂的首席建筑师（这是米开朗基罗在晚年才获得的职位）。只因他英年早逝而未能成为枢机，进而成为第一位艺术家领主。

就在米开朗基罗艰难应对西斯廷教堂天花板的挑战之时——几乎是在孤立的环境中工作，并忍受着巨大的身体不适——拉斐尔和少数几个助手开始着手装饰梵蒂冈的房间（在利奥十世的监督下完成，并与一个非常庞大的工坊团队合作，其中包括朱利奥·罗马诺和佩里诺·德尔·瓦加）。米开朗基罗和尤里乌在钱的问题上发生口角，后来他将此归咎于拉斐尔和布拉曼特，抱怨他们两人一心要毁了他。这两个翁布里亚人已经形成一种紧密联结的方式以获得教皇

的庇护（年长近 40 岁的布拉曼特将拉斐尔置于自己的庇护之下——瓦萨里相当异想天开地将布拉曼特描述为拉斐尔的一位"亲戚"）。

社交联结和情感联结对于宫廷的知识交流和推进至关重要，这种联结在拉斐尔普及的一类肖像画体裁中得以表现——所谓的友谊肖像。曼特尼亚为这类画作提供了早期范例，画中人物是与费拉拉知识分子圈有联系的两位亲密朋友：匈牙利人文主义者和诗人雅努斯·潘诺尼乌斯和他的伙伴加莱奥托·马尔齐奥·达·纳尔尼。阿尔贝蒂的《论家庭》比卡斯蒂廖内的书出版还要早 100 年左右，作者在书中巧妙地描述了在这样的圈子中赢得友谊所需要的品质。美德是一种天赋，但另一种最令人向往的品质是"某种我叫不上名字的东西，它吸引着人们，使他们爱一个人胜过爱另一个。它驻留在我不知道的地方，在一个人的脸上，在眼睛里，在举手投足之间，在人们面前，它赋予人一种优雅和充满谦逊的魅力。我根本无法用语言来表达"。

拉斐尔为卡斯蒂廖内作的肖像（图 152）集合了他自己的文雅气质和当时宫廷的许多理想标准。这幅画在视觉上体现了艺术和贵族的优雅、得体、富于格调的安逸状态。卡斯蒂廖内轻松随意的姿态和设计上自然友好的简约风格掩盖了这一图像的复杂性。卡斯蒂廖内，就像他之前的阿尔贝蒂所倡导的，完美的廷臣"在所有事情上都要做得洒脱淡然，举重若轻（sprezzatura），以隐藏所有刻意的技巧，使人无论说什么或者做什么都显得自然天成，毫不费力"。这种洒脱淡然本质上是隐藏技艺的艺术，包括视错觉带来的乐趣以及萌发的出其不意。

当拉斐尔和米开朗基罗在梵蒂冈工作的时候，年轻的费代里科·贡扎加还是一个小男孩，作为教皇的人质住在梵蒂冈的观景宫（1510 年）。通过这种方式，曼托瓦设法避免了与教皇的一场惩罚性战争。当费代里科成为第十五任曼托瓦侯爵（1519—1540 年在位）时，他决心为自己的政权增添一些罗马的壮丽色彩。他以热情的彼得罗·阿雷蒂诺为中间人，让文雅的卡斯蒂廖内担任大使（卡斯蒂廖内于 1523 年返回曼托瓦），于 1524 年将拉斐尔最重要的学生朱利

图 152

巴尔代萨尔·卡斯蒂廖内肖像

Portrait of Baldassare Castiglione

拉斐尔

约 1514—1515 年，布上油彩，82 厘米 × 67 厘米。卢浮宫，巴黎

伯爵不对称的脸与不同大小的眼睛，使这幅著名的肖像画显得优雅而富有活力。卡斯蒂廖内自己曾提出，和声不应该过于做作，"应该引入不完美的和声来形成对比"，这样一个人就"更能享受完美的和声"。

奥·罗马诺成功吸引到曼托瓦。阿雷蒂诺后来为法国国王弗朗索瓦一世和西班牙皇帝查理五世提供了类似服务，通过写作的力量将提香和罗索·菲奥伦蒂诺等艺术家的名声传播出去。

突破的力量

作为宫廷画家和建筑师的朱利奥（约 1499—1546 年）在曼托瓦待了 22 年；雕塑家和金匠本韦努托·切利尼（1500—1571 年）看到他在那里"过着领主般的生活"。曼特尼亚的助手很少，朱利奥则借鉴拉斐尔的多产经验，将自己极其丰富的想法委托给一群学生

亲手操作，让他们根据他画好的素描制作版画，以便广泛传播。他的设计具有纯粹的丰沛和感官享受，同时他将古代原型转化为"现代"的风格，并用高超的视错觉技巧展示着15世纪宫廷理想的存续，所有这些特质现在都渗透着米开朗基罗式的活力、滑稽的色情和讽刺风格。曼托瓦德尔特宫伟大的普赛克厅（1527—1530年）设计得令人兴奋和愉悦，巨人厅（1530—1532年）则是一种庞大而激烈的、令人充满幻觉的技巧展示，目的就是让观者震惊和不知所措（图153）。至于宫殿本身，朱利奥在建筑设计上大胆自由地引入不规则的比例，并将由此产生的怪异感觉转化为优势。

在朱利奥·罗马诺耀眼的装饰中依然可以看到15世纪宫廷曾经珍视和推崇的轻松愉悦和充满视错觉的装饰艺术，但是又刻意回避了曼特尼亚天顶眼洞那种令人头晕眼花的优雅。15世纪的透视性视错觉不仅扩展了画面空间的想象世界，而且让整个房间的设计都趋向于带有外部世界景象的视错觉建筑风格。现在，艺术家正试图引发一种强烈的情感反应，并展示出他们对非凡和"真实"的掌控。科勒乔为附近帕尔马大教堂设计的令人眼花缭乱而充满幻觉般的穹顶，是与朱利奥庞大的曼托瓦计划并行发展的。

朱利奥只有在装饰一个休闲娱乐的宫殿时，才会遵循从前那些决定宫廷行为和艺术的礼仪规范。德尔特宫"自命不凡和别出心裁的本质"一直与费代里科想要扫除罗马影响力的愿望联系在一起——当时罗马被认为是因自身的腐败被推翻的。这些湿壁画是为了取悦第二次访问曼托瓦的西班牙皇帝查理五世而绘制的，也可以被视作是对一个王朝喧嚣刺耳的庆祝，这个王朝是通过将自身"出卖"给教会和入侵的法国和西班牙强国而得以存活下来。16世纪将见证一些君主制小国和共和制国家被吞并，以及"必胜主义"大国的出现：曼托瓦和卢卡是其中为数不多的幸存者。

在佛罗伦萨重新走上统治地位的美第奇家族，他们所支持的艺术风格将抹去人们对短暂复兴共和国（1494—1512年）的新近记忆。班迪内利的《赫拉克勒斯与卡库斯》（*Hercules and Cacus*，1534年完成）采用仿古巨像的沉重外形，其流行的隆起的肌肉体形被雕塑

家本韦努托·切利尼比作"一袋瓜",与米开朗基罗年轻的《大卫》（1501—1504 年）形成互补和对比。但直到科西莫·德·美第奇在一次决定性的军事胜利之后上台掌权，并于 1537 年被封为佛罗伦萨公爵（后来的托斯卡纳大公爵），美第奇政权才得以稳固。科西莫通过

和托莱多的埃莱奥诺拉联姻与查理五世的西班牙宫廷结为同盟，创建了一个成熟的宫廷，并将他的住所从美第奇宫搬到市政府所在地的领主宫（Palazzo della Signoria，即新的"旧宫"），由此他在象征层面夺取了佛罗伦萨的城市中心。乔尔乔·瓦萨里（1511—1574 年）负责装饰领主宫的房间（描绘达·芬奇正在画那幅共和主题的《安吉亚里之战》）并监督乌菲齐大型建筑群的建设工作，那里即将用作城市行政办公（乌菲齐）、行会和美第奇宫廷画家的住所。

瓦萨里在 1550 年为科西莫·德·美第奇撰写并于 1568 年修订的《艺苑名人传》中，将"典雅"（grazia）定义为现代艺术家最"美丽风格"（bella maniera）的标志之一。受卡斯蒂廖内和拉斐尔高超艺术技巧的影响，他主张艺术家要掩饰自己付出的劳动和学习，而应强调轻松（facilità）和迅捷的执行力（prestezza）。对这些品质的欣赏和推崇，无疑源自对宫廷艺术家工作效率的要求（瓦萨里自己就抱怨要工作到凌晨三点），以及湿壁画和油画技巧所需要的熟练程度。卡斯蒂廖内甚至建议，一幅画不应该完成得太彻底，但应该暗示艺术家具有如此娴熟的技巧，以至于他有能力保留一些东西不必显露出来。在提香和丁托列托的作品中，这种令人艳羡的"留一手"和洒脱的艺术技巧被大胆展现出来，在这样的境界中，艺术家丰富的创造力和流畅的笔触越来越受到重视，而不再强调辛苦画出的逼真性、固定的视角和技巧的精湛。

在朱利奥·罗马诺的传记中，瓦萨里声称，没有人具有"更好的基础"（成为拉斐尔的学生就相当于血统高贵），没有人"更大胆、更自信、更有创造力的、多才多艺的、多产的、全面的，更不用说现在他在谈话中非常温柔、令人愉快、和蔼可亲、得体大方，而且绝对是最有礼貌"。人们对 16 世纪上半叶宫廷艺术家的期望正是这种专业技能与社会成就的结合。瓦萨里承认，宫廷艺术家不得不生活在一个由嫉妒和野心统治的环境中，这样的环境没有和平或安宁。然而，虽然一个舒适的环境可能有利于家庭生活和艺术学习，但它并不能激发艺术的伟大。在佩鲁吉诺的传记中，瓦萨里说道："当一个人在佛罗伦萨已经学到了所需的一切……想让自己富有起来，那

图 153
巨人厅（局部）
Sala dei Giganti (detail)
朱利奥·罗马诺（由里纳尔多·曼托瓦诺和助手执行）

1530—1532 年，湿壁画。德尔特宫，曼托瓦

德尔特宫（Palazzo del Te）建在一片沼泽地上，有双层地基和加厚的墙壁。整个建筑被设计得奇怪而支离破碎——瓦萨里将其拱顶比作一个烤炉——所以甚至在纷乱的装饰之前（这个装饰就是朱庇特用雷电摧毁的巨人），这个房间似乎已经处于倒塌的边缘。巨人们大胆地企图占领宙斯的奥林匹斯山（费代里科二世的个人箴言牌）。瓦萨里惊叹于连续的壁画装饰所呈现的效果，这使房间看起来像是位于乡村的广阔平地上。当在粗糙的石砌壁炉（现在已遗失）里燃起一堆火，那些跌跌撞撞、奇形怪状的巨人几乎要在火焰中"燃烧"起来。

他必须离开，将自己的优秀作品和城市声誉推销到其他地方，就像大学的学者那样。"

艺术家和人文主义学者在宫廷中寻求财富和名望，这种情形不仅为提升艺术家及其所在城市的地位（瓦萨里对此非常看重）打下基础，而且也为引人注目的、跨越风格和边界的文化交流做好准备，这种交流即将改变美学的和技术的标准。虽然像彼得罗·本博和卡斯蒂廖内这样的人文主义廷臣，能让人回想起像佩萨罗或乌尔比诺宫廷的亲密氛围，并使人对这样的氛围抱有特殊的喜爱，但或许正是那不勒斯、米兰以及世纪之交的罗马这样伟大的世界性宫廷才能为文化转型和发展提供最好的机会。在米兰学习拉丁语的达·芬奇，最初拒绝了佛罗伦萨富有贵族所接受的书本知识，但他又发现了一个包容各种发明创造的宽松的思想环境。雅各布·布朗劳斯基（Jacob Bronowski）在关于达·芬奇的文中总结道："他以一种奇怪的方式在那里做自己喜欢的事。"后人可能会将宫廷与压迫、颓废和奢侈联系在一起，但正是在这个等级森严、看似敌对的环境中，这位文艺复兴的艺术家获得了一定程度的创作和思想自由，在这一环境中，他的独创才能以多种形式呈现出来。

到了 16 世纪，艺术家很清楚尊贵的宫廷赞助人能够赋予他们财富、机遇和声望。与此同时，他们对自己的价值和艺术风格的市场销路表现出明显的自信。在提香职业生涯的早期，他曾为一位教皇代表画过一幅祭坛画，为了骗过他，他把祭坛画中的一幅侧翼板画（一幅出色的圣塞巴斯蒂安裸体画）卖给了阿方索·德·埃斯特，然后用复制品替换了这幅侧翼板画。提香的职业道路因威尼斯向更"宫廷"文化的转变（这一转变过程伴随着一群贵族家庭的兴起，他们与教皇宫廷有着密切的政治和家族联系），以及他自己在费拉拉宫廷的经历而变得更加顺畅。他继续享受着费代里科二世·贡扎加，哈布斯堡皇帝查理五世和他的儿子菲利普二世，以及继任教皇的赞助，并从祭坛画转向肖像画和较小的装饰作品。

特别是他的肖像画，体现了宫廷坐姿肖像的要求，为未来提供了一种优越的个性化模板。这幅约 1530 年费代里科·贡扎加四分之

三长度的肖像，不仅展示了这位赞助人的笃定和自信——他漫不经心地抚摸着他的狗，就好像它是一位忠诚的密友——还展示了艺术家在这种最具有宫廷风格的艺术形式中令人眼花缭乱的技巧（图154）。当曼特尼亚坚持以实际生活为创作基础时，提香则从徽章、微缩画或其他绘画作品中创作肖像，而画布的广泛使用意味着它们可以在版式上大得多，并且便于运输。费代里科如此迷恋提香的肖像画技巧，以致他利用这位艺术家来加强自己与查理五世的联系。提香为神圣罗马帝国皇帝画的盔甲肖像为自己赢得500盾（大约相当于500杜卡托）以及巴拉汀伯爵和黄金马刺（Golden Spur）骑士头衔，但最重要的是，他开创了一种更有力量、更加不朽的风格，其他统治者很快就采用了这种风格。

提香打造自己的声誉不仅通过他杰出的艺术能力和社会吸引力，而且还通过一种精明的具有创业精神的方法，即安排他的儿子、亲戚和学生帮忙绘制自己最受欢迎作品的变体画——由此开发出被称为"多样原作"的画作。提香著名的"维纳斯"样式（借鉴了乔尔乔内广受赞誉的理想型维纳斯，提香是在他死后完成的）激起了一小群精英收藏家的热情。提香的维纳斯——无论是在自然风景中斜倚着还是躺在卧房里——不仅反映了当时的审美品味，而且通过与其他版本的"相似性"来承认收藏者进入了一个具有社会排他性的鉴赏家圈子里，这有助于培养一种活跃的男性归属感——或许类似于"圆桌骑士"。

像提香、米开朗基罗和拉斐尔这样在宫廷中成名的艺术家，利用他们的声誉和关系来确保自己的独立地位。米开朗基罗就处于令人羡慕的地位，他可以拒绝土耳其皇帝、弗朗索瓦一世、查理五世、威尼斯领主和科西莫·德·美第奇公爵的邀请。对于常驻"宫廷艺术家"来说，他的"特权"可能已经扩展到包括对艺术表达自由的认可（在一个不太规范的礼仪概念范围之内），但宫廷仍然期望他能够提供"服务"。在雕塑家本韦努托·切利尼炫耀的自传（1558—1562年）中，有一段清楚说明了宫廷艺术家和赞助人之间持续的，相互依赖关系的本质。这里，他讲述了有一天他的赞助人弗朗索瓦

一世国王如何责备他：

　　本韦努托，这是一件奇怪的事情，尽管你很聪明，但你和其他人却拒绝承认你们不能自己展露才华，只有我们给予机会，才能展示你们的伟大；因此你应该多表现出一点服从，少表现出骄傲和自恋。

图 154
费代里科二世·贡扎加
Federico II Gonzaga
提香

约 1530 年，板上油彩，125 厘米 × 99 厘米。普拉多博物馆，马德里

这幅极其优雅的肖像画使这位 16 世纪最伟大画家的赞助人成为不朽，这位赞助人支持的画家包括朱利奥·罗马诺、科勒乔和提香。费代里科在与提香 17 年的交往过程中一共委托了 30 多幅作品，其中包括许多杰作。在这幅画中，费代里科穿着一件刺绣天鹅绒紧身上衣，手持佩剑和念珠，带着他钟爱的马耳他犬。这幅画成为提香华丽肖像的典范，促进了费代里科与西班牙的外交关系，并巩固了他作为一名出色军事领主的声誉。

历代教皇列表

尼古拉三世（乔瓦尼·加埃塔诺，来自罗马），1277—1280 年在位

马丁四世（西蒙·德·布里翁，来自布里的蒙特平斯）1281—1285 年在位

洪诺留四世（雅各布·萨韦利，来自罗马），1285—1287 年在位

尼古拉四世（吉尔拉莫·马希，来自阿斯科利的利夏诺），1288—1292 年在位

圣塞来斯定五世（彼得罗·安杰莱里·达·莫罗内，来自伊塞尔尼亚），1294 年 7 月 5 日—12 月 13 日在位（退位；卒于 1296 年）

卜尼法斯八世（本内代托·加埃塔尼，来自阿纳尼），1294—1303 年在位

蒙福的本尼狄克十一世（尼科洛·博卡西尼，来自特雷维索），1303—1304 年在位

克雷芒五世（贝特朗·德·戈，来自波尔多附近的维朗德罗），1305—1314 年在位

约翰二十二世（雅克·德·欧塞，来自卡奥尔），1316—1334 年在位

本尼狄克十二世（雅克·富尼耶，来自图卢兹附近的萨韦尔丹），1334—1342 年在位

克雷芒六世（皮埃尔·罗吉尔·德·博福尔，来自利摩日附近的毛蒙特堡），1342—1352 年在位

英诺森六世（艾蒂安·德·奥贝尔，来自利摩日附近的蒙特），1352—1362 年在位

蒙福的乌尔班五世（纪尧姆·德·格里莫阿德，来自朗格多克地区的格里萨克），1362—1370 年在位

格列高列十一世（皮埃尔·罗吉尔·德·博福尔，来自利摩日附近的毛蒙特堡），1370—1378 年在位

乌尔班六世（巴尔托洛梅奥·普里加诺，来自那不勒斯），1378—1389 年在位

卜尼法斯九世（彼得罗·托马切利，来自那不勒斯），1389—1404 年在位

英诺森七世（柯西莫·德·米廖拉蒂，来自苏尔莫纳），1404—1406 年在位

格列高列十二世（安杰洛·科雷尔，来自威尼斯），1406—1415 年在位（1409 年比萨大公会议被免职；1415 年退位；卒于 1417 年）

阿维尼翁的教皇

克雷芒七世（萨伏依的罗伯特，来自热那亚），1378—1394 年在位

本尼狄克十三世（佩德罗·德·卢纳，来自阿拉贡），1394—1423 年在位

阿维尼翁的敌对教皇

克莱蒙八世（吉尔·桑切斯·穆尼奥斯，来自巴塞罗那），1423—1429 年在位

本尼狄克十四世（贝尔纳·加尼耶），1425—1430（？）年在位

比萨的教皇

亚历山大五世（彼得罗·菲利亚吉斯，来自坎迪亚），1409—1410 年在位

约翰二十三世（巴尔达萨尔·科萨，来自那不勒斯），1410—1415 年在位（退位；卒于 1419 年）

马丁五世（奥多·科隆纳，来自罗马附近的杰纳扎诺；生于 1368 年），1417—1431 年在位

尤金四世（加布里埃莱·孔杜梅尔，来自威尼斯；生于 1383 年），1431—1447 年在位

[菲利克斯五世（阿马德乌斯，萨伏依公爵），1439—1449 年在位；卒于 1451 年]

尼古拉五世（托马索·帕伦图切利，来自萨尔扎纳；生于 1397 年），1447—1455 年在位

加里斯多三世（阿方索·博尔贾，来自西班牙哈蒂瓦；生于 1378 年），1455—1458 年在位

庇护二世［埃涅阿斯·西尔维乌斯·皮科洛米尼，来自科西加诺（现皮恩扎）；生于 1405 年］，1458—1464 年在位

保罗二世（彼得罗·巴尔博，来自威尼斯；生于 1417

年），1464—1471 年在位

西克斯特四世（弗朗切斯科·德拉·罗韦雷，来自萨沃纳；生于 1414 年），1471—1484 年在位

英诺森八世（乔瓦尼·巴蒂斯塔·奇博，来自热那亚；生于 1432 年），1484—1492 年在位

亚历山大六世（罗德里戈·博尔贾，来自西班牙巴伦西亚；生于约 1431 年），1492—1503 年在位

庇护三世（弗朗切斯科·托代斯基尼-皮科洛米尼，来自锡耶纳；生于 1439 年），1503 年 9 月 22 日—10 月 18 日在位

尤里乌二世（朱利亚诺·德拉·罗韦雷，来自萨沃纳；生于 1443 年），1503—1513 年在位

利奥十世（乔瓦尼·德·美第奇，来自佛罗伦萨；生于 1475 年），1513—1521 年

阿德里安六世（阿德里安·弗洛里茨·德代尔，来自尼德兰乌得勒支；生于 1459 年），1522—1523 年在位

克雷芒七世（朱利奥·德·美第奇，来自佛罗伦萨；生于 1478 年），1523—1534 年在位

保罗三世〔亚历桑德罗·法尔内塞，来自罗马的卡米诺（或来自维泰博？）；生于 1468 年〕，1534—1549 年在位

尤里乌三世（乔瓦尼·马里亚·乔基·德尔·蒙特，来自阿雷佐附近的圣萨维诺；生于 1487 年），1550—1555 年在位

马塞勒斯二世（马塞洛·切尔维尼，来自马切拉塔的蒙特法诺；生于 1501 年），1555 年 4 月 9 日—1555 年 4 月 30 日

保罗四世（乔瓦尼·彼得罗·卡拉法，来自阿韦利诺的卡普里吉奥；生于 1476 年），1555—1559 年在位

庇护四世（乔瓦尼·安杰洛·德·美第奇，来自米兰；生于 1499 年），1559—1565 年在位

庇护五世（安东尼奥·吉斯莱里，来自托尔托纳附近的博斯科马伦戈；生于 1504 年），1566—1572 年在位

格列高列十三世（乌戈·邦科帕尼，来自博洛尼亚；生于 1502 年），1572—1585 年在位

西克斯特五世（费利切·佩雷蒂，来自格罗塔马雷；生于 1520 年），1585—1590 年在位

宫廷世系表

1. 那不勒斯王国的阿拉贡家族统治者

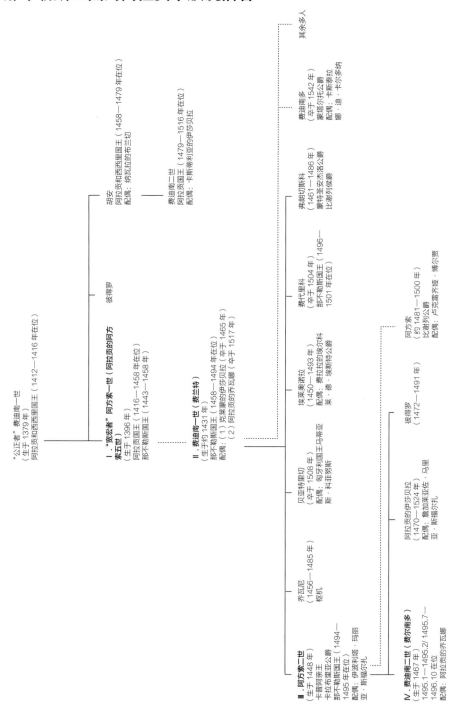

2. 乌尔比诺的蒙泰费尔特罗家族统治者

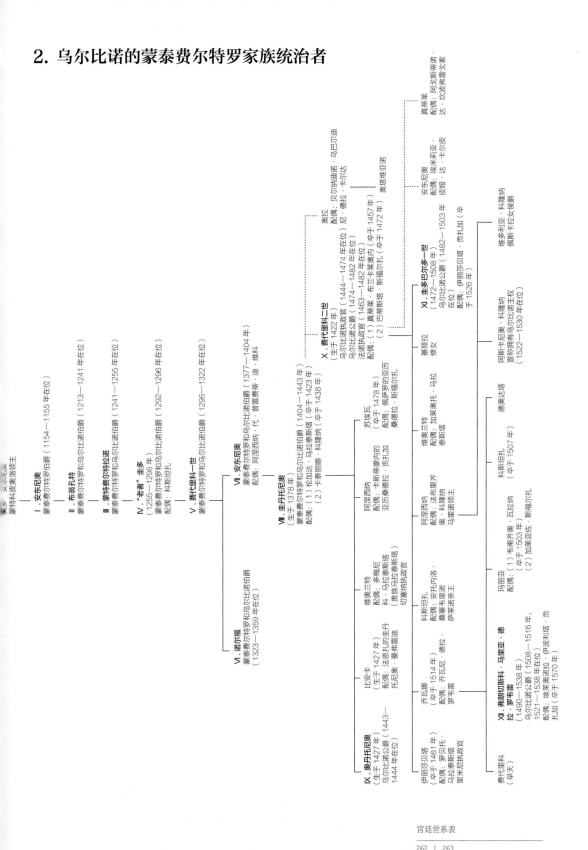

3. 费拉拉的埃斯特家族统治者

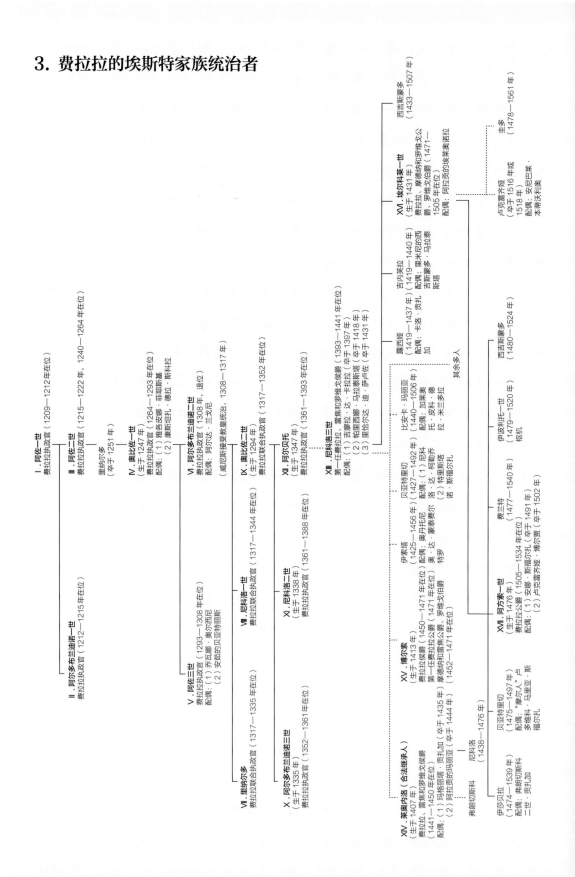

- I. 阿佐一世 费拉拉执政官（1209—1212年在位）
- II. 阿佐二世 费拉拉执政官（1215—1222年，1240—1264年在位）
- III. 阿尔多布兰迪诺一世 费拉拉执政官（1212—1215年在位）
- 里纳尔多（卒于1251年）
- IV. 奥比佐一世（生于1247年）费拉拉执政官（1264—1293年在位）配偶：(1) 雅各皮娜·菲耶斯基 (2) 康斯坦扎·德拉·斯科拉
- V. 阿佐三世 费拉拉执政官（1293—1308年在位）配偶：(1) 乔瓦娜·奥尔西尼 (2) 安菲西的贝特丽斯
- VI. 阿尔多布兰迪诺二世 费拉拉执政官（1308年卒，退位）配偶：阿尔达·兰戈尼（威尼斯接受教皇统治，1308—1317年）
- VII. 里纳尔多 费拉拉联合执政官（1317—1335年在位）
- IX. 奥比佐二世（生于1294年）费拉拉联合执政官（1317—1352年在位）
- VII. 尼科洛一世（生于1338年）费拉拉联合执政官（1317—1344年在位）
- XI. 阿尔多贝托（生于1347年）费拉拉联合执政官（1361—1393年在位）
- X. 阿尔多布兰迪诺三世（1352—1361年在位）
- XII. 尼科洛二世 费拉拉联合执政官（1361—1388年在位）
- XIII. 尼科洛三世 第一任费拉拉、雷焦和罗维戈侯爵（1393—1441年在位）配偶：(1) 吉吉斯拉·达·卡拉拉（卒于1397年）(2) 帕里西娜·马拉泰斯塔（卒于1418年）(3) 里恰尔达·迪·萨卢佐（卒于1431年）
- 盖内芙拉（1419—1437年在位）配偶：卡洛·贡扎加
- 吉内芙拉（1419—1440年）配偶：里米尼的西吉斯蒙多·马拉泰斯塔
- 西吉斯蒙多（1433—1507年）
- XVI. 埃尔科莱一世（生于1431年）费拉拉、摩德纳和罗维戈公爵、雷焦伯爵（1471—1505年在位）配偶：阿拉贡的埃莱奥诺拉
- 圭多（1478—1561年）
- 卢克雷齐娅（卒于1516年或1518年）配偶：安尼巴莱·本蒂沃利奥
- 比安卡·玛丽亚（1440—1506年）配偶：加莱奥托·皮科·德拉·米兰多拉
- 伊波利托一世（1479—1520年）枢机
- 西吉斯蒙多（1480—1524年）
- 其余多人
- 贝尔特里切（1427—1492年）配偶：尼奥·达·阿朗乔
- 伊莎贝拉（1425—1456年）配偶：奥·达·蒙泰费特罗 (2) 特里斯诺·斯福尔扎
- 费兰特（1477—1540年）
- XVII. 阿方索一世（生于1476年）费拉拉公爵（1505—1534年在位，卒于1491年）配偶：(1) 安娜·斯福尔扎 (2) 卢克雷齐娅·博尔吉亚（卒于1502年）
- XIV. 莱奥内洛（合法继承人）（生于1407年）费拉拉、雷焦和罗维戈侯爵（1441—1450年在位）配偶：(1) 玛格丽塔·贡扎加（卒于1435年）(2) 阿拉贡的玛丽亚（卒于1444年）
- XV. 博尔索（生于1413年）费拉拉执政官（1450—1471年在位）第一任费拉拉公爵（1471年在位）摩德纳和雷焦公爵、罗维戈伯爵（1452—1471年在位）
- 尼科洛（1438—1476年）
- 弗朗切斯科
- 伊莎贝拉（1474—1539年）配偶：弗朗切斯科二世·贡扎加
- 贝亚特里切（1475—1497年）配偶："摩尔人"卢多维科·马里亚·斯福尔扎

4. 曼托瓦的贡扎加家族统治者

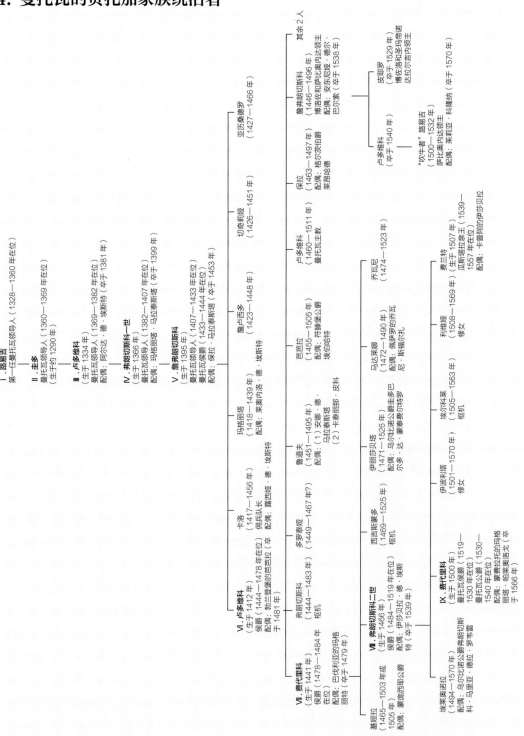

I. 路易吉
第一任曼托瓦领导人（1328—1360 年在位）

II. 圭多
曼托瓦领导人（1360—1369 年在位）
（生于约 1290 年）

III. 卢多维科
曼托瓦领导人（1369—1382 年在位）
（生于 1334 年）
配偶：阿尔达·德·埃斯特（卒于 1381 年）

IV. 弗朗切斯科一世
曼托瓦领导人（1382—1407 年在位）
（生于 1366 年）
配偶：玛格丽塔·马拉泰斯塔（卒于 1399 年）

V. 詹弗朗切斯科
曼托瓦侯爵（1407—1433 年在位）
（生于 1395 年）
配偶：保拉·马拉泰斯塔（卒于 1453 年）

VI. 卢多维科
（生于 1412 年）
侯爵（1444—1478 年在位）
配偶：勃兰登堡的芭芭拉（卒于 1481 年）

卡洛
（1417—1456 年）
用兵队长
配偶：露西娅·德·埃斯特

亚历桑德罗
（1427—1466 年）

詹卢西奥
（1423—1448 年）

切奇利亚
（1426—1451 年）

VI. 费代里科
（生于 1441 年或
1444—1484 年
在位）
侯爵（1478—1484 年
在位）
配偶：巴伐利亚的玛格
丽特（卒于 1479 年）

弗朗切斯科
（1444—1483 年）
枢机

多罗赛娅
（1449—1467 年?）

玛格丽塔
（1418—1439 年）
配偶：莱奥内洛·德·埃斯特

芭芭拉
（1455—1505 年）
配偶：符腾堡公爵
埃伯哈特

卢多维科
（1460—1511 年）
曼托瓦主教

保拉
（1463—1497 年）
配偶：格尔茨伯爵
莱昂哈德

詹弗朗切斯科
（1446—1496 年）
博洛尼亚和萨比奥内达领主·
配偶：安东尼娅·德尔·
巴尔索（卒于 1538 年）

其余 2 人

西吉斯蒙多
（1469—1525 年）
枢机

鲁道夫
（1451—1495 年）
配偶：（1）安娜·德·
马拉泰斯塔
（2）卡泰丽娜·皮科

乔瓦尼
（1474—1523 年）

卢多维科
（卒于 1540 年）

皮耶罗
（卒于 1529 年）
博洛尼亚和圣玛蒂诺·
达拉尔吉内领主

基娅拉
（1465—1503 年或
1505 年）
配偶：蒙庞西耶公爵

VII. 弗朗切斯科二世
（生于 1466 年）
侯爵（1484—1519 年在位）
配偶：伊莎贝拉·德·埃斯
特（卒于 1539 年）

伊丽莎贝塔
（1471—1526 年）
配偶：乌比诺公爵圭多巴
尔多·达·蒙泰费尔特罗

"吹牛者" 路易吉
（1500—1532 年）
萨比奥内达领主
配偶：莱莉亚·科维纳（卒于 1570 年）

埃莱奥诺拉
（1494—1570 年）
配偶：乌尔比诺公爵弗朗切斯
科·马里亚·德拉·罗韦雷

IX. 费代里科
（生于 1500 年）
曼托瓦侯爵（1519—
1530 年在位）
曼托瓦公爵（1530—
1540 年在位）
配偶：蒙费拉托的玛格
丽塔·帕莱奥洛戈（卒
于 1566 年）

埃尔科莱
（1505—1563 年）
枢机

伊波利塔
（1501—1570 年）
修女

利维娅
（1508—1569 年）
修女

费兰特
（生于 1507 年
瓜斯塔拉亲王（1539—
1557 年在位）
配偶：卡普阿的伊莎贝拉

5. 米兰的维斯孔蒂家族统治者

乌贝托·维斯孔蒂
（卒于 1248 年）

奥比佐·维斯孔蒂
（卒于 1276 年）

泰巴尔多·维斯孔蒂
（卒于 1276 年）

I. 马泰奥一世·维斯孔蒂
（1250—1322 年）
人民领袖（1287—1302 年在位）
帝国代理人（1311—1322 年在位）
配偶：博纳科萨·迪·斯夸尔奇诺·博里（卒于 1321 年）

斯特凡诺·维斯孔蒂
（卒于 1327 年）
帝国执政官
配偶：瓦伦蒂娜·多里亚

II. 加莱亚佐一世·维斯孔蒂
（约 1277—1328 年）
米兰执政官和帝国代理人（1322—1327 年在位）（卒于 1334 年）
配偶：贝亚特里切·德·埃斯特

III. 阿佐内·维斯孔蒂
（卒于 1302 年）
米兰执政官（1329—1339 年在位）（卒于 1388 年）
配偶：萨伏依的凯瑟琳

IV. 卢基诺
（1292—1349 年）
米兰共同执政官（1339—1349 年在位）
配偶：（1）萨伏依的维奥兰特
（2）卡泰琳娜·斯皮诺拉
（3）伊莎贝拉·菲耶斯基

V. 乔瓦尼·维斯孔蒂
（1290—1354 年）
米兰大主教
米兰共同执政官（1339—1349 年在位）
米兰统治者（1349—1354 年在位）

VI. 马泰奥二世·维斯孔蒂
（生于约 1319 年）
米兰共同执政官（1354—1355 年在位）（卒于 1356 年）
配偶：吉奥拉·贡扎加

卡泰琳娜
（卒于 1382 年）
配偶：乌戈利诺

安德烈娜
修女

VI. 贝尔纳博·维斯孔蒂
（1323—1385 年）
米兰共同执政官（1354—1378 年在位）（卒于 1384 年）
配偶：雷吉娜·德拉·斯科拉

维奥兰特
（卒于 1386 年）
配偶：（1）克拉伦斯公爵莱昂内尔
（2）塞孔代托·帕莱奥洛戈
（3）卢多维科·迪·贝尔纳博·维斯孔蒂

塔代奥
（卒于 1381 年）
配偶：奥地利的伊莎贝拉

露西娅
（卒于 1424 年）
配偶：肯特伯爵埃德蒙·霍兰德

阿涅塞
（卒于 1391 年）
配偶：弗朗切斯科·贡扎加

瓦伦蒂娜
（卒于 1393 年）
配偶：塞浦路斯国王吕西尼昂的波得一世

安东尼娅
配偶：符腾堡伯爵埃伯哈德三世

VI. 加莱亚佐二世·维斯孔蒂
（1354—1378 年在位）（卒于 1387 年）
配偶：萨伏依的布兰切·维斯孔蒂

伊丽莎贝塔
（卒于 1432 年）
配偶：巴伐利亚公爵恩斯特

玛达琳娜
（卒于 1404 年）
配偶：巴伐利亚公爵弗雷德特烈

卡泰琳娜
（卒于 1404 年）
配偶：詹加莱亚佐·维斯孔蒂

VII. 詹加莱亚佐·维斯孔蒂
（生于 1351 年）
米兰共同执政官（1378—1395 年在位）
米兰公爵（1395—1402 年在位）（卒于 1402 年）
配偶：（1）瓦卢瓦的伊莎贝拉（卒于 1372 年）
（2）卡泰琳娜·迪·贝尔纳博·维斯孔蒂

贝亚特里切
（卒于 1410 年）
配偶：乔瓦尼·安茨索拉

玛丽亚
（卒于 1362 年）

瓦伦蒂娜
（1370—1408 年）
配偶：奥尔良公爵瓦卢瓦的路易
查理
奥尔良公爵
路易兹七世
法兰西国王（1498—1515 年，1499—1512 年统治米兰）

IX. 乔瓦尼·马里亚·维斯孔蒂
（生于 1388 年）
米兰公爵（1402—1412 年在位）
配偶：安东尼娅

X. 菲利波·马里亚·维斯孔蒂
（生于 1392 年）
米兰公爵（1402—1447 年在位）
配偶：（1）萨伏依的玛丽亚（卒于 1469 年）
（2）腾达女伯爵贝亚特里切

帕维亚伯爵（1412—1447 年在位）

卢多维科
（卒于 1404 年）
配偶：巴伐利亚的贝尔纳博夫人

卡洛
（卒于 1404 年）
配偶：阿马尼亚克的贝阿特丽斯·维斯孔蒂

马尔科
（卒于 1382 年）
配偶：巴伐利亚的伊丽莎白

比安卡·玛丽亚
（卒于 1468 年）
配偶：弗朗切斯科一世·斯福尔扎
米兰公爵（1450—1466 年在位）

见世系表 6：斯福尔扎家族

安布罗斯共和国（1447—1450 年）

6. 米兰的斯福尔扎家族统治者

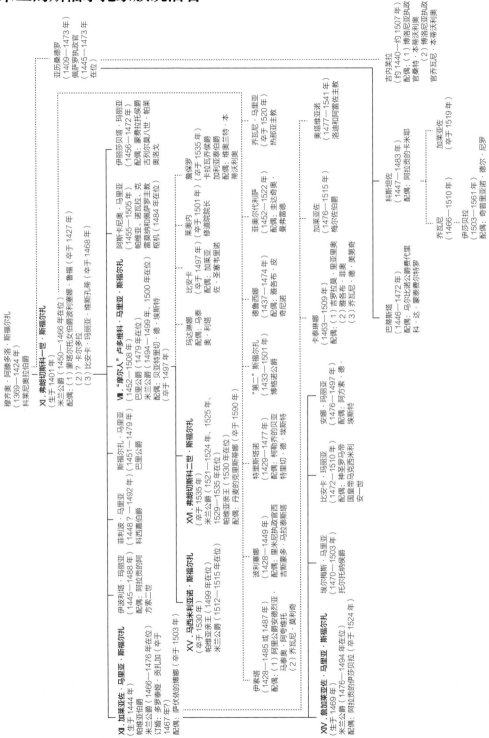

参考文献

关于那些原文为拉丁语和意大利语的文本的翻译和讨论，我深深受益于以下这些作者的著作：迈克尔·巴克桑德尔（Michael Baxandall；巴尔托洛梅奥·法乔、洛伦佐·瓦拉、瓜里诺·达·维罗纳、曼纽埃尔·赫里索洛拉斯、安吉洛·德琴布里奥）、卡罗尔·基德韦尔（Carol Kidwell；乔瓦尼·蓬塔诺）；J. P. 里希特（J. P. Richter；莱奥纳多·达·芬奇），以及马丁·沃恩克（Martin Warnke）的作品。克赖顿·吉尔伯特（Creighton Gilbert）著的《意大利艺术 1400—1500 年》和彼得·埃尔默（Peter Elmer）编著的《欧洲文艺复兴》都提供了非常有用的原始文献选段。关键论文（比如阿尔贝蒂的《论绘画》和瓦萨里的《艺苑名人传》）的译本列在了它们的原作者条目下。

ADY, C., *A History of Milan under the Sforza* (London: Methuen, 1907)

AHL, D.C. (ed.) *Leonardo da Vinci's Sforza Monument Horse: The Art and The Engineering* (Bethlehem, P.A.: Lehigh University Press, 1995)

ALBERTI, LEON BATTISTA, *On the Art of Building in Ten Books* (J. Rykwert, N. Leach and R. Tavernor (trans.); Cambridge, M.A. and London: MIT Press, 1988)

— *On Painting and On Sculpture* (C. Grayson (ed. and trans.); London: Phaidon, 1972)

ALEXANDER, J. J. G. (ed.), *The Painted Page: Italian Renaissance Book Illumination 1450–1550* (London: Royal Academy of Arts; New York, Pierpont Morgan Library; Munich and New York: Prestel, 1994)

AMES-LEWIS, F., *The Intellectual Life of the Early Renaissance Artist* (New Haven and London: Yale University Press, 2000)

— *Isabella & Leonardo* (New Haven and London: Yale University Press, 2012)

ANGLO, S. (ed.), *Chivalry in the Renaissance* (Woodbridge, England, and Rochester, New York: Boydell Press, 1990)

BAXANDALL, M., 'A Dialogue on Art from the Court of Leonello d'Este: Angelo Decembrio's "De Politia Litteraria" Pars LXVIII', *Journal of the Warburg and Courtauld Institutes*, 26 (1963)

— *Giotto and the Orators* (Oxford: Clarendon Press, 1971)

— *Painting and Experience in Fifteenth-Century Italy* (Oxford: Clarendon Press, 1972)

BENTLEY, J. H., *Politics and Culture in Renaissance Naples* (Princeton, N.J.: Princeton University Press, 1987)

BERTELLI, C., *Piero della Francesca* (New Haven and London: Yale University Press, 1992)

BOBER, P.P. AND R.O. RUBINSTEIN, *Renaissance Artists and Antique Sculpture: A Handbook of Sources* (London and New York: Harvey Miller and Oxford University Press, 1986)

BOLOGNA G. (ed.), *Milan e gli Sforza: Gian Galeazzo Maria e Ludovico il Moro (1476–1499)* (Milan: Rizzoli, 1983)

BORSI, F., *Bramante* (Milan: Electa, 1989)

BRONOWSKI, J., 'Leonardo da Vinci' in J.H. Plumb, *The Italian Renaissance* (Boston, New York: Mariner Books, 2001)

BRUZELIUS, C., W. TRONZO and R.G. MUSTO, *Medieval Naples: An Architectural and Urban History* (New York: Italica Press, 2011)

BURCKHARDT, J., *The Civilization of the Renaissance in Italy* (2nd ed.; Oxford: Phaidon, 1981)

CAGLIOTI, F., 'Donatello's Horse's Head', *In the Light of Apollo: Italian Renaissance and Greece* (M. Gregori; Milan: Cinisello Balsamo, 2004)

CAMPBELL, S. J., *The Cabinet of Eros: Renaissance Mythological Painting and the Studiolo of Isabella d'Este* (New Haven and London: Yale University Press, 2006)

— *Cosmè Tura of Ferrara: Style, Politics and the Renaissance City, 1450–1495* (New Haven and London: Yale University Press, 1997)

CAMPBELL, S.J. (ed.), *Artists at Court: Image-Making and Identity 1300–1550* (Boston: Isabella Stewart Gardner Museum, 2004)

CAMPBELL, S.J. and M.W. COLE, *A New History of Italian Renaissance Art* (London: Thames & Hudson, 2012)

CAMPBELL, T., *Tapestry in the Renaissance: Art and Magnificence* (New York: Metropolitan Museum of Art, 2002)

CASTIGLIONE, BALDASSARE, *The Book of the Courtier* (G. Bull (trans.); London: Penguin, 1967)

CELLINI, BENVENUTO, *The Autobiography of Benvenuto Cellini* (G. Bull (trans.); Harmondsworth: Penguin, 1956)

CERBONI BAIARDI, G., G. CHITTOLINI and P. FLOSUANI (eds.), *Federico da Montefeltro: Lo Stato, Le Arti, La Cultura* (3 vols.; Rome: Bulzoni, 1986)

CHAMBERS, D. and J. MARTINEAU (eds.), *The Splendours of the Gonzaga* (London: Victoria and Albert Museum, 1981)

CHAMBERS, D. S., *Patrons and Artists in the Italian Renaissance* (London; Macmillan, 1970)

— 'Sant' Andrea at Mantua and Gonzaga Patronage 1460–1472', *Journal of the Warburg and Courtauld Institutes*, 40 (1977)

CHAPMAN, H., T. HENRY and C. PLAZZOTTA, *Raphael: From Urbino to Rome* (London: National Gallery, 2004)

CHELES. L., *The Studiolo of Urbino: An Iconographic Investigation* (University Park, P.A.: Pennsylvania State University Press, 1986)

CHRISTIANSEN, K. and S. WEPPELMANN (eds.), *The Renaissance Portrait: From Donatello to Bellini* (New York: Metropolitan Museum of Art, 2011)

CLOUGH. C. H. *The Duchy of Urbino in the Renaissance* (London: Variorum Reprints, 1981)

— 'Federico da Montefeltro and the Kings of Naples: A Study in Fifteenth-Century Survival', *Renaissance Studies* 6 (1992)

COCKRAM, S.D.P., *Isabella d'Este and Francesco Gonzaga: Power Sharing at the Italian Renaissance Court* (Aldershot: Ashgate, 2013)

COSTA, P., 'The Sala delle Asse in the Sforza Castle in Milan' (Ph.D. Dissertation, University of Pittsburgh, 2006)

DEAN, T., *Land and Power in Late Medieval Ferrara: The Rule of the Este, 1350–1450* (Cambridge and New York: Cambridge University Press, 1988)

DRISCOLL, E. R., 'Alfonso of Aragon as a Patron of Art',

Essays in Memory of Karl Lehmann (ed. L.F. Sandler; New York: Institute of Fine Arts, NYU, 1964)

DUNKERTON, J., S. FOISTER, D. GORDON and N. PENNY, *Giotto to Dürer: Early Renaissance Painting in the National Gallery* (New Haven and London: Yale University Press, 1991)

ELAM, C., '*Studioli* and Renaissance Court Patronage' (MA thesis; London: Courtauld Institute, 1970)

ELMER, P., N. WEBB and R. WOOD (eds.), *The Renaissance in Europe: An Anthology* (New Haven and London: Yale University Press, 2000)

EVANS, M. L., 'New Light on Sforziada Frontispieces...', *British Library Journal*, XIII, 2 (Autumn 1987)

FILARETE, *Treatise on Architecture* (J. R. Spenser (ed. and trans.); 2 vols; New Haven and London: Yale University Press, 1965)

FOLIN, M. (ed.), *Courts and Courtly Arts in Renaissance Italy: Arts, Culture and Politics, 1395–1530* (Suffolk: Antique Collectors' Club, 2011)

FOSSI TODOROW, M., *I Disegni del Pisanello e della sua cerchia* (Florence: Leo S. Olschki, 1966)

FURLOTTI, B. and G. REBECCHINI, *The Art of Mantua: Power and Patronage in the Renaissance* (Los Angeles: J.P. Getty Museum, 2008)

GILBERT, C. E., *Italian Art 1400–1500: Sources and Documents* (Englewood Cliffs, N.J., and London: Prentice Hall, 1980)

GINZBURG, C., 'Le peintre et le bouffon: le portrait de Gonella de Jean Fouquet', *Revue de l'art* III (1996)

GLASS, R.G., 'Filarete's *Hilaritas*: Claiming Authorship and Status on the Doors of St Peter's', *The Art Bulletin*, Vol. 94 (2012)

GOLDTHWAITE, R., *Wealth and the Demand for Art in Italy 1300–1600* (Baltimore: John Hopkins University Press, 1993)

GRAFTON A., *Leon Battista Alberti: Master Builder of the Renaissance* (Harmondsworth: Allen Lane/The Penguin Press, 2001)

GRAFTON, A. and L. JARDINE, From *Humanism to the Humanities: Education and the Liberal Arts in Fifteenth- and Sixteenth-Century Europe* (London: Duckworth, 1986)

GREEN, L., 'Galvano Fiamma, Azzone Visconti and the Revival of the Classical Theory of Magnificence', *Journal of the Warburg and Courtauld Institutes*, 53 (1990)

GUNDERSHEIMER, W., *Ferrara: The Style of a Renaissance*

Despotism (Princeton, N.J.: Princeton University Press, 1973)

HERSEY, G. L., *Alfonso II and the Artistic Renewal of Naples, 1485- 1495* (New Haven and London: Yale University Press, 1969)

— *The Aragonese Arch at Naples, 1443–1475* (New Haven and London: Yale University Press, 1973)

HICKSON, S.A., *Women, Art and Architectural Patronage in Renaissance Mantua* (Burlington, V.T.: Ashgate, 2012)

HILL, G. F., *A Corpus of Italian Medals of the Renaissance before Cellini* (2 vols; London: British Museum, 1930)

HOLLINGSWORTH, M., *Patronage in Renaissance Italy: From 1400 to the Early Sixteenth Century* (London: John Murray, 1994)

HOPE, C., 'The Early History of the Tempio Malatestiano', *Journal of the Warburg and Courtauld Institutes*, 55 (1992)

JACOB, E.F., (ed.) *Italian Renaissance Studies* (London: Faber and Faber 1960)

JENKINS, A. D. FRASER, 'Cosimo de' Medici's Patronage of Architecture and the Theory of Magnificence', *Journal of the Warburg and Courtauld Institutes*, 33 (1970)

JONES, P., *The Malatesta of Rimini and the Papal State: A Political History* (London: Cambridge University Press, 1974)

KATZ, D.E., *The Jew in the Art of the Italian Renaissance* (Philadelphia: University of Pennsylvania Press, 2008)

KEMP, M., *Leonardo da Vinci: The Marvellous Works of Nature and Man* (Oxford: Oxford University Press, 2006)

KEMP, M. and P. COTTE, *La Bella Principessa: The Story of the New Masterpiece by Leonardo da Vinci* (London: Hodder and Stoughton, 2010) (see also 'La Bella Principessa and the Warsaw Sforziad' at www.lumiere-technology.com)

KEMPERS, B., *Painting, Power and Patronage: The Rise of the Professional Artist in the Italian Renaissance* (London: Allen Lane, 1992)

KIDWELL, C., *Pontano* (London: Duckworth, 1991)

KING, C.E., *Renaissance Women Patrons* (Manchester: Manchester University Press, 1998)

KING, M.L., *Women of the Renaissance* (Chicago: Chicago University Press, 1991)

KING, R., *Leonardo and the Last Supper* (New York: Bloomsbury, 2013)

KIRKBRIDE, R., *Architecture and Memory: The Renaissance Studioli of Federico da Montefeltro* (New York: Columbia University Press, 2008)

KRISTELLER, P. O., *Mantegna* (London: Longman, 1901)

LEONARDO DA VINCI, *The Literary Works of Leonardo da Vinci* (ed. J. P. Richter, 2 vols; Oxford: Phaidon, 1977)

LIGHTBOWN, R., *Mantegna* (Oxford: Phaidon, 1986)

LIPPINCOTT, K., 'The Iconography of the *Salone dei Mesi* and the Study of Latin Grammar in Fifteenth-Century Ferrara' in *The Court of Ferrera and its Patronage, 1441–1598* (M. Pade, L. Waage Petersen and D. Quarta (eds.), Modena: Museum Tusculanum Press, 1990)

LOH, M.H, *Titian Remade: Repetition and the Transformation of Early Modern Italian Art* (Los Angeles: Getty Publications, 2007)

LUBKIN, G., *A Renaissance Court: Milan under Galeazzo Maria Sforza* (Berkeley and London: University of California Press, 1994)

LUGLI, A., *Guido Mazzoni e la Rinascita della Terracotta nel Quattrocento* (Turin: Allemandi, 1990)

MACHIAVELLI, NICCOLò, *The Prince* (P. Bondanella (ed.), P. Bondanella and Mark Musa (trans.), Oxford: Oxford University Press, 1984)

MANCA, J., *The Art of Ercole de' Roberti* (Cambridge and New York: Cambridge University Press, 1992)

— *Cosmè Tura: The Life and Art of a Painter in Estense Ferrara* (Oxford: Clarendon Press, 2000)

MARTINES, L., *Power and Imagination: City States in Renaissance Italy* (London: A. Lane, 1979)

McCAHILL, E., *Reviving the Eternal City: Rome and the Papal Court, 1420–1447* (Cambridge, M.A. and London: Harvard University Press, 2013)

McGRATH, E., 'Ludovico il Moro and his Moors', *Journal of the Warburg and Courtauld Institutes*, 65 (2002)

MILLON, H. A. and V. MAGNAGO LAMPUGNANI (eds.), *The Renaissance from Brunelleschi to Michelangelo: The Representation of Architecture* (Venice: Palazzo Grassi, 1994)

MORSCHECK, C. R., *Relief Sculpture for the Facade of the Certosa di Pavia, 1473–1499* (New York and London: Garland, 1978)

NELSON, J.K. and R. ZECHAUSER (eds.), *The Patron's Payoff: Conspicuous Commissions in Italian Renaissance*

Art (Princeton, Princeton University Press, 2008)

NUTTALL, P., *From Flanders to Florence. The Impact of Netherlandish Painting, 1400-1500* (New Haven and London: Yale University Press, 2004)

O'BRYAN, R., 'Grotesque Bodies, Princely Delight: Dwarfs in Italian Renaissance Court Imagery', *Preternature* Vol. 1, No. 2 (2012)

O'MALLEY, M. and E. WELCH, *The Material Renaissance: Studies in Design* (Manchester: Manchester University Press, 2007)

PAOLETTI, J.T. and G. RADKE, *Art in Renaissance Italy* (third edition; London: Laurence King, 2005)

PAPAGNO, G. and A. QUONDAM, *La Corte e lo Spazio: Ferrara estense* (3 vols; Rome: Bulzoni, 1982)

PARTRIDGE, L., *The Renaissance in Rome* (London: Laurence King, 2012)

PARTRIDGE, L and R. STARN, *Arts of Power: Three Halls of State in Italy, 1300–1600* (Berkeley and Oxford: University of California Press, 1992)

PICCOLOMINI, AENEAS SILVIUS [Pope Pius II] *Secret Memoirs of a Renaissance Pope: The Commentaries of Pius II (An Abridgement)* (L. C. Gabel (ed.), F. A. Gragg (trans.); London: Allen and Unwin, 1960)

POLLARD, J. G. (ed.), *Italian Medals: National Gallery of Washington Studies in the History of Art* (Washington D.C.: National Gallery of Art, 1987)

REISS, S.E. and WILKINS. D.G. (ed.), *Beyond Isabella: Secular Women Patrons of Art in Renaissance Italy* (Missouri: Kirksville, 2001)

ROETTGEN, S., *Italian Frescoes: The Early Renaissance, 1400–1470* (New York, London and Paris: Abbeville Press, 1996)

— *Italian Frescoes: The Flowering of the Renaissance, 1470–1510* (New York, London and Paris: Abbeville Press, 1997)

ROGERS, M. and P. TINAGLI, *Women in in Italy, 1350–1650: Ideals and Realities: A Sourcebook* (Manchester: Manchester University Press, 2005)

ROSENBERG, C.M., 'The Bible of Borso d'Este: Inspiration and Use', *Cultura Figurativa Ferrarese tra XV e XVI Secolo*, 1 (1981)

— 'The Iconography of the Sala degli Stucci in the Palazzo Schifanoia in Ferrara', *The Art Bulletin*, 61 (1979)

ROSENBERG, C.M (ed.), *Art and Politics in Late Medieval and Early Renaissance Italy: 1250–1500* (Notre-Dame and London: University of Notre-Dame Press, 1990)

— *The Court Cities of Northern Italy* (Cambridge and New York: Cambridge University Press, 2010)

ROTONDI, P., *The Ducal Palace at Urbino: Its Architecture and Decoration* (London: Tiranti, 1950)

RUBIN, P. L., *Giorgio Vasari: Art and History* (New Haven and London: Yale University Press, 1995)

RYDER, A. F. C., *The Kingdom of Naples under Alfonso the Magnanimous* (Oxford: Clarendon Press, 1976)

SALMONS, J. and W. MORETTI (eds.), *The Renaissance in Ferrara and its European Horizons* (Cardiff: University of Wales Press, 1984)

SCHER S. K. (ed.). *The Currency of Fame: Portrait Medals of the Renaissance* (New York: Frick Collection, 1994; London: Thames and Hudson, 1994)

SCHOFIELD, R., 'Bramante and Amadeo at Santa Maria delle Grazie in Milan, *Arte Lombarda* n.s., 78 (1986)

SHELL, J. and L. CASTELFRANCHI (eds.), *Giovanni Amadeo: Scultura e architettura del suo tempo* (Milan: Cisalpino, 1993)

SHEPERD, R., 'Giovanni Sabadino degli Arienti, Ercole d'Este and the Decoration of the Italian Renaissance Court', *Renaissance Studies* 9 (1995)

SKOGLUND, M.A., 'In Search of the Art Commissioned and Collected by Alfonso I of Naples' (Ph.D. dissertation, Columbia: University of Missouri, 1989)

SIGNORINI, R., *La più bella camera del mondo: la Camera Dipinta* (Mantua: Editrice, 1992)

SMYTH, C. H. and G. C. GARFAGNINI (eds.), *Florence and Milan: Comparisons and Relations* (Acts of Two Conferences at the Villa I Tatti, Florence 1982–84; Florence: La Nuovo Italia editrice, 1989)

STREHIKE, C.B. and C. FROSININI, *The Panel Paintings of Masolino and Masaccio: the Role of Technique* (Milan: 5 Continents, 2002)

SYMONDS, J.A., *Renaissance in Italy, Vol. 1: The Age of the Despots* (London: Smith, Elder & Co., 1904)

SYSON, L. and D. GORDON, *Pisanello: Painter to the Renaissance Court* (National Gallery, London: Yale University Press, 2001)

SYSON, L. with L. KEITH, *Leonardo da Vinci: Painter at the Court of Milan* (London: National Gallery, 2011)

SYSON, L. and D. THORNTON, *Objects of Virtue: Art in Renaissance Italy* (London: The British Museum Press, 2001)

THOMSON, D., *Renaissance Architecture: Critics. Patrons. Luxury* (Manchester and New York: Manchester

University Press, 1993)

TUOHY, T., *Herculean Ferrara: Ercole D'Este (1471–1505) and the Invention of a Ducal Capital* (Cambridge and New York: Cambridge University Press, 2002)

VASARI, GIORGIO, *The Lives of the Artists* (J. C. and P. Bondanella (trans.); Oxford: Oxford University Press, 1991)

— *Le Vite de' Più Eccellenti Pittori, Scultori ed Architettori* (G. Milanesi (ed.), 9 vols; Florence: G.C. Sansoni, 1906)

VERHEYEN, E., *The Paintings in the Studiolo of Isabella D'Este at Mantua* (New York: New York University Press, 1971)

WARNKE, M., *The Court Artist: On the Ancestry of the Modern Artist* (Cambridge, Eng., and New York: Cambridge University Press, 1993)

WARR, C. and J. ELLIOTT (eds.), *Art and Architecture in Naples 1266–1713: New Approaches* (Chichester: Wiley-Blackwell, 2010)

WELCH, E., *Art and Authority in Renaissance Milan* (New Haven and London: Yale University Press, 1995)

— *Art and Society in Italy 1350–1500* (Oxford and New York: Oxford University Press, 1997)

— 'Galeazzo Maria Sforza and the Castello di Pavia, 1469', *Art Bulletin*, LXXI, 3 (September 1989)

WOODS-MARSDEN, J., *The Gonzaga of Mantua and Pisanello's Arthurian Frescoes* (Princeton, N.J.: Princeton University Press, 1988)

— 'How Quattrocento Princes Used Art: Sigismondo Pandolfo Malatesta of Rimini and Cose Militari', *Renaissance Studies* 3 (1989)

— 'Images of Castles in the Renaissance: Symbols of "Signoria" / Symbols of Tyranny', *Art Journal* 48, no. 2 (1989)

WOODS-MARSDEN, J. (ed.) 'Art, Patronage and Ideology at Fifteenth-Century Courts', *Schifanoia: Notizie dell'Istituto di Studi Rinascimentali di Ferrara*, 10 (1990)

索 引

（粗体数字指插图所在页码）

图片版权

图书在版编目（CIP）数据

意大利文艺复兴时期的宫廷：艺术、愉悦与权力 /（英）艾莉森·科尔著；张延杰译 . -- 长沙：湖南美术出版社，2024.5
ISBN 978-7-5746-0395-0

Ⅰ.①意… Ⅱ.①艾… ②张… Ⅲ.①文艺复兴－艺术史－意大利 Ⅳ.① J154.609.3

中国国家版本馆 CIP 数据核字 (2024) 第 044540 号

意大利文艺复兴时期的宫廷：艺术、愉悦与权力
YIDALI WENYI FUXING SHIQI DE GONGTING: YISHU、YUYUE YU QUANLI

出 版 人：黄 啸	著 者：［英］艾莉森·科尔
译 者：张延杰	选题策划：后浪出版公司
出版统筹：吴兴元	编辑统筹：蒋天飞
特约编辑：程文欢	责任编辑：王管坤
营销推广：ONEBOOK	装帧制造：墨白空间·曾艺豪
出版发行：湖南美术出版社（长沙市东二环一段 622 号）	内文制作：肖 霄
后浪出版公司	
印 刷：天津裕同印刷有限公司	
开 本：712 毫米 ×1000 毫米 1/16	字 数：251 千字
版 次：2024 年 5 月第 1 版	印 张：18
印 次：2024 年 5 月第 1 次印刷	定 价：148.00 元

读者服务：reader@hinabook.com 188-1142-1266　　　投稿服务：onebook@hinabook.com 133-6631-2326
直销服务：buy@hinabook.com 133-6657-3072　　　网上订购：https://hinabook.tmall.com/（天猫官方直营店）

后浪出版咨询（北京）有限责任公司 投诉信箱：editor@hinabook.com　fawu@hinabook.com
本书若有印装质量问题，请与本公司联系调换，电话：010-64072833